U0092146

姜文的「前世今生」：

鬼子來了

啟之‧編著

前言

　　姜文的《鬼子來了》在坎城電影節獲評委會大獎之後，在海外，尤其是日本引起巨大轟動。僅2002年，這部影片就在日本連獲五項殊榮——第五十七屆日本每日電影競賽最佳外國影片獎，《電影旬報》最佳外國電影導演獎、最佳男配角獎，專家將其列為「十佳外國電影作品的第三位」，《旬報》讀者將其評為「十佳外國電影作品」的第五位。可以說，這部揭露日本侵華暴行的影片，在侵略者的祖國得到了極高的榮耀，受到了侵略者的後代史無前例的熱烈歡迎。

　　然而，在編導的家鄉，在被侵略者的祖國，這部電影卻遭到了禁映。本書中的第一篇文章中對禁映的理由做了雄辯的論述。在此文後面附錄的電影審查委員會的審查意見，相信會令人們大開眼界。

　　此片的禁映催生了這本書。但是，我之所以願意為它投入老多的精力和財力（這裏面有我寫的十二篇文章），不僅僅是為了某個影人、某部影片和某位投資人。我的目的是通過學界的爭鳴和域外的資訊，揭示一個事實——中國的電影審查制度是阻礙國產電影發展的最大障礙。我知道，這本書不能改變現實，但是，我相信，它所提出的問題和揭示的事實將被載入歷史。

　　吳祖光在1949年初寫過一篇題為〈為審查制度送終〉的文章，其中有這樣幾段話：

> 　　國民黨的宣傳、審查，哪有一點方針、一點政策？徹頭徹尾都是戰戰兢兢的奴才心理；生怕他們的領袖，以及上級長官降罪下來；連姨太太都會通報到那個「海上女妖」宋美齡頭上去，連炸醬麵都會想到他們的蔣總統會被「炸」。更有一點特色就是凡是劇中被否定、被諷刺、被責罵的，他們都牽扯到自己頭上，說是罵了自己。從來就不把那些光明的、好的，認為是在捧自己，反之都說是共產黨，那就何怪今天共產黨領導人

民革掉了國民黨的命，把他們的大總統趕下了臺，昨天作威作
福的審查正是他們自己為自己挖掘了墳墓……

　　一個民主的國家，所貴就在言論、學術、思想的自由。操
之於少數人的事前審查，遠不如交給廣大的讀者與觀眾予以公
平的裁判。好的必然被傳誦推廣，壞的必然遭受到唾罵與淘
汰，而惟有通得過廣大讀者觀眾的作品才是經得考驗的好作
品，這將遠較被少數人傳觀否決公平合理得多，這其間的得失
是很明顯的。

　　中國人將獲得真正的言論、思想、身體的自由了。不再是
夢想而是鐵般的現實。每一個有血有肉、有一腔追求真理之情
的，有正義感、責任感的中國的演劇工作者，誰能不振奮精神
全力來迎接這個新的中國！新的中國是個大有可為、前途不可
限量的中國，而我們就將在廣大的人民之前，演出我們發自良
知與良心的、為人民的戲劇了。[1]

　　吳祖光沒有想到，他所送終的審查制度非但沒有壽終，反而改頭
換面，打著為人民服務的堂皇旗號，以更嚴酷的手段掌控了新中國的
文藝，乃至文化的命脈。那些「有正義感、責任感的中國的演劇工作
者」沒有想到，他們所全力迎接的新中國，至少在電影方面談不上「大
有可為、前途不可限量」。與新時期相對的「舊時期」（1949-1976）
就是明證。

　　夏衍曾經說過，舊中國平均每年生產故事片60部，[2]20年代末，
達到年均百部的產量，[3]可是1949到1966的十七年間僅生產了518部劇
情片[4]，年均產量30.47部，而同時期的香港共「拍攝了4000多部影片，

1　吳祖光：《為審查制度送終》，載1949年1月24日香港《文匯報‧影劇周
　　刊》第9期。
2　夏衍：《多快好省大躍進》，載《中國電影》1958年第4期。
3　見陳荒煤主編：《當代中國電影》上冊，中國社會科學出版社，1989年，第
　　9頁。
4　這一數字是對《中國影片大典：1949／10-1976》（中國電影出版社1995年出
　　版）所載片目的統計結果。

平均每年200多部。最多的1961年達到300部。」「臺灣十九年間共拍攝影片3500多部。平均年產達180多部（1980年曾達269部）」。[5]大陸十七年的產量僅僅相當於香港同時期的八分之一、臺灣的七分之一。換言之，大陸十七年的生產總量僅相當於香港三年、臺灣四年的產量。

　　十七年電影的數量如此，質量又如何呢？羅藝軍在抽象地肯定了十七年的成就之後，又具體地否定了它：「無可諱言，十七年的電影藝術和電影文學，存在嚴重的缺陷和失誤，創作主體意識受到壓抑，藝術個性貧弱和藝術風格單調，對電影本體缺少探索，公式主義、概念化泛濫，藝術規律常常被忽視……在這些方面，十七年的確落後於三四十年代。」[6]毛澤東希望中國人每周看上一部新電影，[7]而他親自發動的「文革」，則使電影廠整整癱瘓了七年，六億臣民只能以新聞片和樣板戲度日。終「文革」之世，大陸共生產了14部樣板戲電影、83部故事片，其中還包括《南征北戰》等重拍片和《春苗》一類的「陰謀電影」。除了極個別的作品之外，「文革」電影概無足觀。

　　是什麼原因造成了這近三十年的電影量少質差呢？我的回答是四個字──電影審查。在《毛澤東時代的人民電影》一書中，我把這種審查制度分為制度性審查和運動性審查兩種，制度性審查具有多級性、多頭性、多變性和多面性，運動性審查具有突發性、株連性和反覆性。前者是後者生長的土壤和運作的基礎，兩種審查合謀互補，都是為了保證電影這一意識形態工具發揮出最大、最好的宣傳效果。[8]新時期不搞運動了，但是制度性審查的陰影仍舊籠罩在電影人頭上。半個世紀以來，這種審查制度槍斃、封殺、改寫了的電影難以計算，可

5　見《中國電影圖志》中國電影出版社，1995年，第201頁。此處所說的臺灣 19年的電影產量，指的是1949到1968年這19年。

6　《中國新文藝大系電影集》（1949-1966）導言。載《中國電影與中國文化》 北京廣播學院出版社，1995年，第165頁。

7　見《文化部關於全國故事片廠負責人會議情況的簡報》（1977年9月24日）。 文化部檔案。

8　《毛澤東時代的人民電影》（1949-1966），臺灣秀威，2010年4月。

以說，四九年後的中國電影史，就是電影人與審查制度較量、妥協、馴服、投降、迂迴和反叛——走向地下的歷史。

那麼，這種審查制度存在的基礎是什麼呢？我的答案是，思想的一元化和管理的一體化，思想一元化屏蔽了革命歷史之外的歷史，掩蓋了「腳手架」後面的真實，[9]消滅了多姿多彩的思想感情，扼殺了藝術家的創造性和想像力；管理一體化則把電影人從自由職業者變成「單位人」，以國家權力為後盾的單位，控制了電影人的一切資源，使之不得不放棄藝術創作所必需的「獨立之精神，自由之思想」，而屈從於一元化的役使。正是這「兩化」，將中國電影引向了樣板戲、高大全、三突出。[10]

改革開放打破了一體化，卻強化了一元化。作為一元化的重要標志的電影審查不是與時俱進，而是更加保守、更加神經過敏、更加害怕現實主義。為什麼有著強烈社會責任感的第五代遠離了現實？為什麼血氣方剛的第六代轉入了地下？為什麼90年代以後，觀眾們告別了國產片？要回答這些為什麼，只有從電影審查中尋找。

在吳祖光為國民黨的審查制度送終的文章發表三十一年之後，趙丹在臨終前的病榻上寫下了這樣的文字：

> 文藝創作是最有個性的，文藝創作不能搞舉手通過！可以評論、可以批評、可以鼓勵、可以叫好。從一個歷史年代來說，文藝是不受限制、也限制不了的。……習慣，不是真理。陋習，更不能尊為鐵板釘釘的制度。層層把關、審查審不出好作品，古往今來沒有一個有生命力的好作品是審查出來的！[11]

9　史達林在談到社會主義現實主義的時候，說過這樣一段話：「應該寫真實，真實對我們有利。不過真實不是輕而易舉能得到的。一位真正的作家看到一幢正在建設的大樓的時候應該善於通過腳手架將大樓看得一清二楚，即使大樓還沒有竣工，他決不會到『後院』去東翻西找。」見倪蕊琴主編：《論中蘇文學發展進程》，華東師範大學出版社，1991 年，第 341 頁。

10　參見拙著《毛澤東時代的人民電影》（1949-1966）第一部總論。臺灣秀威，2010 年 1 月出版。

11　趙丹：《管得太具體，文藝沒希望》，載 1980 年 10 月 8 日《人民日報》。

　　與吳祖光一樣，趙丹也沒有想到，在他逝世二十年後，陋習仍舊沿續，仍舊被奉為不可變更的「祖宗之法」。2004年3月10日《中國青年報》發表了由該報記者沙林寫的文章，文章中有這樣幾段話：

> 　　採訪電影人，發覺他們很多人說到中國電影時都說到「死」這個字。這是在採訪別的行業從未有過的事情。而且這些「死」字都是在中國電影的「利好」消息傳出之後說出的──國家廣電總局電影局副局長吳克去年年底宣布，「從03年12月1日起，除國家重大題材、特殊題材及國家資助拍攝的影片及合拍片外，一般影片的拍攝不必向國家廣電總局上報劇本，而只需提供一份1000字的劇本提綱」。

　　青年電影的代言人張獻民說：如果不從根本上改變，這個「利好」規定就有點像晚期癌症病人到醫院就診，大夫不給做手術，卻說給你剪剪指甲吧！實際現在這些主流電影已經沒有藥方了，必死無疑。

> 　　題材被限制了，思想也不能任意。採訪中，幾位電影人為他們不能思考而苦惱：我們現在是拒絕深刻，不讓思考，矛頭不能指向縣以上，不能指向警察、軍隊什麼的，限制太多了。就沖這一點，我們談何跟好萊塢競爭？
>
> 　　現在我們電影導演都知道，你拍商業片可以，你一旦嚴肅起來，就不行；你一用嚴肅的現實主義創作態度就是找事。你拍什麼娛樂喜劇都沒事，怎麼吃喝嫖賭都行，因為領導不關心，跟他們的烏紗帽沒關係的東西他們不會關心，一個片子只要領導一關注就不行了。
>
> 　　現實主義，深入生活，了解群眾疾苦，曾是我們最提倡的──雖然四五十年來從來沒有真正實現過──但現在連提的勇氣都沒有了，作為巨大的反差，你能感到人民群眾多麼需要

真理的出現，他們需要看到生活本來是什麼樣子，而不是不應該是什麼樣。[12]

2003年11月10日，電影界「七君子」上書電影局，共四條，其中有三條與審查制度有關，第二、三條如下：

> 我們希望在目前的電影改革的進程中，電影的審查或未來的分級制度能夠對社會公開，具體來說，就是包括影片製作者、媒體在內的公眾可以了解各地審查或分級標準、審查或分級小組人員名單，審查或分級意見可以在媒體上發表。
>
> 我們認為應該以電影的分級制度來取代電影的審查制度，我們以為分級的科學性首先能夠保證電影導演的創作自由，同時對影片的受眾範圍予以分類和限制。這意味著有關部門能夠有效引導和控制電影受眾，同時導演能夠充分享受憲法賦予的創作自由。[13]

從吳祖光到「七君子」，幾乎過去了六十年。而這本書似乎就是對這六十年的一個小結。我不指望區區一本小書能改變現實，但我相信，它將為恥辱樹起豐碑，為人心獻上挽歌，為歷史留下證據，為未來的中國電影史留下素材。

<div style="text-align:right">

編著者

2003年4月5日

2010年7月5日修改

</div>

[12]　《中國電影往前走》（上），載《中國青年報》2004年3月10日。

[13]　〈中國電影往前走〉下，《中國青年報》發表此文（上）之後受命不得發表（下），此處的文字引諸互聯網。

電影審查制度應該廢止

李銳

　　兩年前，我給《黎澎集外集》寫過一篇序，序裡說，「經受過文化大革命的慘痛教訓，凡是願意思考、有歷史責任感的，都不免要回過頭來，對自己原先相信甚至堅信不疑的東西進行一番審視。」還說，黎澎的反思與眾不同，「他的思想鋒芒所指，不僅僅是某個具體問題或某條理論公式，而是觸及指導、規範我們所有人的思想、行為的根本理論原則和規章制度，以及由此造成的環境。」據我看，這本集子，說的儘管是一部電影，但是它所提出的問題同樣是我們長期習焉不察的根本理論原則和規章制度。

　　我所說的「根本理論原則」在這裡指的是如何看待人民群眾。我們一直認為「人民群眾是歷史的創造者」是馬克思主義的重要觀點。於是，「人民」或「人民群眾」就被套上了耀眼的光環，成了高於一切的道德準則。從建國之初到「文化大革命」，很多蠢事、壞事都是在「為人民」、「為工農兵」、「為三分之二受苦人」的名義下幹的。這種道德準則貫徹到文藝中，就出現了如何塑造英雄的理論和創作，結果人民群眾／工農兵被寫成了完美無瑕的英雄，直至成了樣板戲中的「高大全」。甚至連孩子們也都成了小英雄，個個像海娃、小兵張嘎、潘冬子一樣。

　　1984年，黎澎在〈論歷史的創造及其他〉一文中告訴我們，馬克思、恩格斯從來沒有說過「人民群眾是歷史的創造者」這類的話，這話是蘇聯哲學家尤金從聯共布黨史中引申和附會出來的。黎澎說：「如果說，全部歷史，千秋功罪都是人民群眾創造的，都決定於人民，那麼，這就等於說，歷史上不存在任何形式的社會分工，也不存在階級的區分，統治者不存在功罪問題，這完全不合事實。在階級社會的歷史上，人民群眾是被統治者，是奴隸，是被壓迫者和被剝削者。現在

尊他們為全部歷史的創造者，既使他們承受了非份的光榮，也使他們承受了不應有的罪責。」事情很清楚，「人民群眾是歷史的創造者」的說法，是反歷史唯物主義，也是反馬克思主義的。也就是說，我們這麼多年幹的是「打著紅旗反紅旗」──以馬克思主義之名，行封建主義之實的勾當。

姜文的電影為我們提供了一個活生生的例子，因為他寫了人民群眾在抗日戰爭中的愚昧、麻木和奴性，就被強令修改。修改的理論根據就是「人民群眾是歷史的創造者」這個假馬克思主義以及由此衍生出來的文藝教條。不修改，就禁映，而且剝奪人們的發言權，評論權。這不是以馬克思主義之名，行封建主義之實，又是什麼呢？

按照這種文藝教條，有關部門最應該懲辦的是魯迅。眾所周知，魯迅是最早也是最深刻地批判中國人的國民性的，用電影審查委員會的標準來衡量魯迅的作品，同樣也可以得出「突出展示和集中誇大了其愚昧、麻木、奴性的一面」的結論。魯迅之所以稱讚蕭紅，是因為她在《生死場》裡真實地描寫了淪陷區鄉民們的愚昧、麻木、奴性的精神狀態。按照電影審查委員會的標準，她的作品同樣「沒有表現出在抗日戰爭大背景下，中國百姓對侵略者的仇恨和反抗」。在批判國民性上，姜文不過是個「小巫」，是個晚生後輩。他的勇氣本應該得到稱讚，他的作品本應該得到表彰，結果呢，卻是「牆裡開花牆外香」。一方面提倡向魯迅學習，另一方面卻向學習者興師問罪。這說明什麼呢？這只能說明我們電影審查的思想標準是混亂的。

魯迅成名於二十年代，蕭紅成名於三十年代。他們能夠成名，靠的是發表文章，出版作品。這說明他們當時的環境無論多麼糟粕，當局還是允許自由言說，至少允許批判國民性的言論存在。時間過去了七八十年，一部同類的作品卻通不過。這說明什麼呢？這只能說明我們電影審查所依據的理論原則和文藝標準是倒退的，它非但沒有「與時俱進」，而且遠遠地落後於二三十年代。

魯迅不會相信「人民群眾是歷史的創造者」的荒謬說法。而整天鼓吹這一說法，把人民群眾舉得高高的人，往往與愛國愛民無緣。「四人幫」整天喊著為人民服務，而禍國殃民，莫之為甚。反之，批判國

民性的，倒多是愛國愛民者。魯迅以批判國民性終其一生，他的死的時候，身上卻覆蓋著「民族魂」的大旗。

封建主義不講民主，沒有思想和言論的自由。「雙百」方針是毛澤東1956年提出來的，可很難說真正貫徹執行過。為什麼呢？黎澍講得很清楚：「我國憲法規定公民有言論自由，這個規定有普遍意義，並且首先指對政治問題的發言權，它是公民的政治權利。百花齊放、百家爭鳴無非是人們在藝術和科學方面享有充分言論自由的形象化的提法。藝術和科學的發展需要有不受限制的思想自由，百花齊放、百家爭鳴是適應藝術和科學的這個特點提出來的。但是這種自由必須以憲法規定的作為公民政治權利的言論自由獲有充分保證為前提。毛澤東同志在提出『雙百』方針的時候，顯然並不認為這是一個問題。」「要求分清學術問題和政治問題，爭取學術問題得以進行自由討論，實際上就是承認可以不要政治上的言論自由，只要討論學術問題的自由。」「事實證明，如果社會主義民主制度不健全，人民在政治上不能享有言論自由的權利，學術問題的自由討論也就沒有保障。林彪、四人幫用他們的所謂全面專政把討論學術問題的自由全部剝奪幹淨，可以算是個嚴厲的教訓。」

遺憾的是，我們並沒有認真地接受這個教訓，「雙百」提出快半個世紀了，「文革」結束快三十年了，可封建主義的思想觀念還在發生著巨大的作用。這本書就是一個例子——我相信，如果電影審查委員會的思想解放一點，就會重新評價《鬼子來了》這部影片，如果允許電影界討論審查委員會的意見，這部影片就不會被禁。如果我們真正跟國際接軌，就會借鑒一下西方的電影管理辦法，而不會鬧出外國得獎，中國禁映的笑話。

2002年10月，我在給江澤民同志的一封信中說，「言論自由特別出版自由是公民最基本的權利，能及時有效的監督政府權力的濫用，必須得到充分的保證。黨的宣傳部門應當貫徹雙百方針，活躍自由討論，以此促進社會穩定和進步，而不應當把注意力放在控制思想和輿論，成為新聞出版監控部，這也不准說那也不准講，甚至動輒『查封』，『上名單』，這些錯誤作法，起著破壞憲法和損害黨的信譽的作用。」

兩年多過去了，情況並沒有絲毫改變。一個「防民之口勝於防川」的社會，算得上「和諧」嗎？

在這封信裡，我還說：「要真正保持穩定，要『與時俱進』、『全球接軌』，要先進生產力和先進文化持續發展，關鍵還在改革不合時宜的舊政治體制，加快民主政治建設，使國家真正走上民主化、科學化、法治化的長治久安之道。」顯而易見，這部電影的遭遇，清楚地表明電影審查制度的不合時宜，作為舊政治體制的組成部分，它沒有理由繼續存在下去。

2003年4月於北京

目　錄

第一輯　姜文知法犯法

獎大？法大？
——談姜文的知法犯法

丁兆江

「姜文是為電影而生的。」這話是劉曉慶說的，如果我們不因人廢言的話，就應該承認，劉曉慶是位伯樂，是她首先發現了姜文的導演才華，是她把姜文「逼」上了導演的位置，是她為《陽光燦爛的日子》拉來了第一筆資金。

確實，姜文是個電影天才，他為電影而生，為電影而狂，電影是他的愛，是他的命。專業人士說，拍五部電影以上的才稱得上是職業導演，姜文僅僅拍了兩部電影，可他取得的成就，遠遠超過了許多當了一輩子導演的人。他的成功，是天才、勤奮與堅韌的結晶，我相信，任何一個讀過《一部電影的誕生》的讀者、任何一個看過《陽光燦爛的日子》和《鬼子來了》的觀眾都會發現這一點。

但是，是否一個成功的導演就有資格蔑視法律？是否一個藝術天才就可以自行其事，知法犯法？是否一部電影得了外國獎就可以置法律於無用之地？換言之，是「人大」還是法大？是獎大還是法大？

《鬼子來了》因為違規操作受到了電影主管部門的批評處罰，迄今不能公演。很多人為姜文、為這部電影抱不平。幾年來，各種有關文字蜂擁網上，各種奇談怪論來勢洶洶，不少人呼籲電影局愛護人才，保護精品，看在《鬼子來了》為國爭光的面子上，對這部電影從寬處理，網開一面，允許它在不修改的情況下與觀眾見面；有些人在根本不了解電影審查委員會的意見的情況下，把審委會貶得一無是處，並且要求電影審查委員會重新審查此片，為這部電影平反昭雪。更有一些人以譏諷、責罵電影主管部門為能事，把電影局說成是地獄、是閻羅殿，把有關領導說成是極左分子、保守分子、冬烘先生、

尸位素餐的官僚，把電影人說成是在重重壓迫之下痛苦掙扎而又無處訴苦的冤鬼，把電影審查制度說成是阻礙中國電影進步、扼殺創造性勞動、維護僵化思想、拒絕與世界文明接軌的封建苛政。

應該承認，這些呼籲、要求、意見、甚至責問或多或少反映了民眾的心理和願望。法律面前，人人平等，單位也應平等。同為國務院下屬的行政機構，電信局可以批評，電影局同樣可以批評。問題是，任何批評都應該以理服人。理是什麼？理就是法，就是《電影管理條例》，背離法律精神的批評，要麼是無的放矢，要麼是胡攪蠻纏。

根據《電影管理條例》，姜文觸犯了如下法規——

第一，他沒有按審查委員會的意見修改劇本。

第二，他在拍攝中又擅自增加了一些有嚴重錯誤的內容，使本來不合要求的文本更加不合要求。

第三，他在沒有取得電影局批准的情況下，擅自將此片拿到坎城電影節去參賽。

《電影管理條例》是國家二級法，它是對國家一級法的細化，是較為全面、系統地規定電影業的業務的行政法規。它的內容是與基本法相一致的。在條件成熟的時候，經過修改、補充的《電影管理條例》將上昇為《電影法》。在《電影法》沒有出臺之前，《電影管理條例》就是電影業惟一的法律依據。遵守這一行業法規是每一個電影從業人員的職責。姜文從影多年，應該清楚地知道，任何電影劇本，不用說故事片，即使是美術片、紀錄片、科教片的劇本，也都必須通過審查才能拍攝。如果審委會對劇本提出意見，編導就應該按照意見進行修改。事實上，遠在五年前（1998年）《鬼子來了》還沒有投拍之前，審委會就明確指出《鬼子來了》的劇本存在著五處嚴重錯誤——

第一，美化侵略者，汙辱中國兒童。日本軍官野野村不僅給孩子糖吃，而且還幾次表現中國孩子追在日軍後邊要糖吃。

第二，明顯的性暗示。劇本中不但露骨地描寫了馬大三與魚兒的性行為——在床上劇烈的喘息聲，還增加了臺詞：「讓我看看。」「看啥呀，快點的，別歇著。」更嚴重的是，還出現了魚兒的裸體鏡頭。

這段「床上戲」時間長，畫面、聲音效果強烈，給人造成強烈的不良的感官刺激。

第三，格調低俗、無聊。毛驢發情一場戲，原文學劇本中已改為毛驢鑽入鬼子糧倉，而影片又改了回來。

第四，原文學劇本中已將絕大多數髒話刪改，但影片中比比皆是，每個人物都在罵髒話。

第五，影片中頻繁吹奏日本軍歌，為日本軍國主義揚威造勢，會嚴重刺傷中國人民的感情。

姜文看到審委會的意見之後，非但不修改劇本，反而變本加厲，一意孤行，又增加了更多展示日本侵略者耀武揚威、中國人民麻木愚昧的內容，使影片嚴重偏離了抗日題材應有的主旨。更令人不能容忍的是，姜文將錯就錯，破罐破摔，為了獲西方的獎，不惜再次挑戰中國的法，冒天下之大不韙，偷偷摸摸將此片拿到坎城電影節上去參賽評獎。

《鬼子來了》得了獎，姜文的夢想成真，如願以償。他以為，以西方媒體的吹捧和國內影迷的歡呼為後盾，國法行規就應該向他屈服，他一而再再而三的違法行為就可以一筆勾銷。值得慶幸的是，今日之中國，不是腐朽無能積貧積弱的晚清；今日之國人，不是姜文筆下掛甲臺的愚夫愚婦；今日之電影局，不是國民黨治下的，以洋人馬首是瞻的電影事業指導委員會。在站起來的中國人民面前，挾洋人以自重者，得到的只能是自討其辱。吃夠了人治苦頭的中國正在以法治國的路上迅跑，任何西方大獎，都不能動搖中國政府貫徹法治的決心。姜文必須為他的行為付出代價——此片在沒有按照審委會的意見修改劇本之前，不得公映。《電影管理條例》如是說。

那些為姜文、為《鬼子來了》大抱不平的人們大概忘記了，法律法規是主持正義的天平，不是因人而異的猴皮筋。為姜文的違規行為說好話，實際上就是為無法無天做辯護；為《鬼子來了》不得公映鳴冤叫屈，無異於在為蔑視法律踐踏法規的行為唱頌歌。我們常常批評中國法治不健全，常常抱怨無法可依，有法不依，執法不嚴，可是，為什麼當姜文違法違規的時候，某些人卻一反常態，不去批評姜文，而去批評法規，不去同違法行為做鬥爭，而去抱怨電影的管理者。難

道大腕明星名人就可以凌駕於國法之上，就可以視法律為兒戲，就可以為所欲為嗎？難道造反有理，任意抄家，濫殺無辜的時代帶給中華民族的災難還不夠慘痛嗎？

　　一部電影獲獎只是一種標誌，它標誌的只是這部電影的藝術成就。藝術成就與遵紀守法是不可以混為一談的兩回事，我們既不能因為姜文違反了《電影管理條例》就抹殺姜文的藝術成就，也不能因為其獲獎而把姜文的違規行為說成是為藝術獻身的壯舉。那些譏諷、責罵電影主管部門的人們，連事情的原委都沒弄清，連基本的法律常識都不知道，就信口雌黃，混淆視聽，顛倒黑白，咒天罵地。在他們看來，只有打倒電影審查制度，中國電影人才能揚眉吐氣，只有實行電影管理的自由放任主義，中國的電影才能獲得解放。這些紅衛兵的傳人們跟他們的前輩一樣幼稚可笑──俄羅斯倒是取消了電影審查，可昔日的電影大國僅僅變成了好萊塢三級片的天下。

　　近十年來，不少導演把獲獎當作與國法較量的資本，把藝術成就視為逃脫法律懲處的理由。在這種心態的驅使下，他們對《電影管理條例》置若罔聞，或無視電影審查委員會對劇本的意見，隨意更改劇本；或不經電影主管部門許可，擅自將影片拿到國外參賽；更有一些所謂新銳導演，如賈樟柯、王超、王小帥等人，為了出名，鋌而走險，以偷拍「地下電影」為職志。在這些人的心目中，西方的獎大於中國的法，只有外國的獎，而沒有中國的法；寧可要外國的獎，也不惜踐踏中國的法。這種心態一言以蔽之：崇洋媚外，違法求榮。作為公眾人物，作為演藝精英，姜文非但不自重自愛，以身作則，帶頭守法；反而自賤自辱，以身試法，且毫無悔改之意。如此行徑，令人齒冷！

　　姜文對媒體說，他沒有接到關於《鬼子來了》禁演的通知，但是，有一點是肯定的，他對電影審查委員會的意見是心知肚明的。早在五年前，審委會的意見就已經下達劇組，他為什麼到現在仍不修改劇本，仍舊堅持他違規的錯誤？茲將審查意見附在本文之後，希望姜文再讀一遍，深刻反省，重新確定自己的位置。另外，我建議，電影主管部門設立一個網站，公布對電影審查委員會對所有劇本的意見，公布對違規者的處理決定，以警效尤，以提高業界的守法意識。

【附一】

關於《鬼子來了》的審查意見及審委會名單

你公司送審的合拍片《鬼子來了》已經電影審查委員會審查。

審委會認為：

影片沒有嚴格按照電影局《關於合拍片〈鬼子來了〉立項的批複》（電字〔1998〕第302號）中的意見修改劇本，並在沒有報送備案劇本的情況下擅自拍攝，同時又擅自增加多處臺詞和情節，致使影片一方面不僅沒有表現出在抗日戰爭大背景下，中國百姓對侵略者的仇恨和反抗（惟一一個敢於痛罵和反抗日軍的還是個招村民討嫌的瘋子），反而突出展示和集中誇大了其愚昧、麻木、奴性的一面；另一方面，不僅沒有充分暴露日本軍國主義的侵略本質，反而突出渲染了日本侵略者耀武揚威的猖獗氣勢，由此導致影片的基本立意出現嚴重偏差。

影片多處出現汙言穢語，並從日本兵口中多次辱罵「支那豬」，另外還有女性的裸露鏡頭，整體上格調低俗，不符合《電影審查規定》的標準。

影片片名須按電影局多次要求重新選擇。

影片須在參照附件認真修改後，重新報請審查。

附件：〈影片《鬼子來了》與批准立項劇本主要不同之處〉

一、擅自修改、增加情節導致影片基本立意出現嚴重偏差：

(一) 劇本第7至8頁，原文學劇本中眾村民審日兵花屋及漢奸董漢臣時，並未表現出恐懼，喝斥他們「要鬧歪，沒你香餑餑吃」，「摻假可整出你的黃來」等。而影片卻表現村民一開始就懼怕他們，並增加第240鏡五舅老爺臺詞：「我看你們也都是孩子。」將中國百姓表現得愚昧無知、敵我不分。

(二) 對給鬼子吃細糧的情節，在文學劇本階段，電影局始終堅持刪掉，但影片不僅未刪，卻反覆渲染馬大三向二脖子娘借面，約定借一還八，眾村民還熱熱鬧鬧給日本兵和漢奸包餃子。客觀上表現了戰爭時期的中國百姓在生活極度困難之時，不僅對日本侵略者沒有仇恨，反而千方百計滿足他們的要求，並主動關心日兵和漢奸，嚴重違背了歷史。

(三) 第1027鏡，影片較之文學劇本增加了二脖子娘臺詞：「日本子來咱們村都八年了，八年了咋的，他八年了他敢動我一根汗毛？我行的正，走的端，我走到哪他都得高看我一眼。」日本侵略者在中國燒殺搶掠八年，犯下滔天罪行，影片卻借二脖子娘之口說日軍對自己秋毫無犯，美化了日本侵略者。

(四) 第472鏡至496鏡，影片較之原劇本增加了日兵花屋想像馬大三帶鄉親們沖過來的一段，並將馬大三和鄉親們設計成日本武士的樣子。在抗戰大背景下，日兵花屋最懼怕的應是抗日隊伍，是八路軍、游擊隊，馬大三和鄉親們被設計成日本武士的情節不僅虛假，也醜化了中國人。

(五) 第877鏡至893鏡，第918鏡至931鏡，第941鏡至947鏡，第954鏡至959鏡，影片較之原劇本增加了村民以為馬大三殺了鬼子，都不理他，甚至魚兒也躲著他，使馬大三神經受刺激的情節，表現了中國眾多百姓對日軍沒有應有的仇恨，以至敵我不分、愚昧麻木。

(六) 1002鏡至1069鏡，影片較之原劇本增加了小孩學日本語造成危險之後，眾村民向馬大三發火，一個個爭著讓他殺了自己，並把頭放到了桌子上的情節；魚兒跟村民說：「讓他殺人，那不是讓我懷鬼胎嗎……看看這兩天，你們誰搭理他了……不殺人，逼我們殺人，殺了人，又不搭理我們，見了馬大三跟見了鬼似的，人沒死，沖我們又弄這個……」表現了中國百姓不僅不敢抗敵，而且對侵略者充滿奴性和恐懼，對自己人只會窩裡鬥，互相猜忌。

(七) 劇本第34頁，原劇本中一刀劉講自己殺人技巧時，說的是殺偷情的太監，而影片第1177鏡至1199鏡，改成了一刀劉殺的是「慈禧

身邊的八大臣」，「百日維新之主譚嗣同」，不僅賦予了新的政治內涵，並對砍頭技巧加以自豪的渲染，結果殺日本兵時卻遭失敗，感歎「英名一世，毀於一旦」，最後狼狽逃走。給人以千百年來中國人只會舉起屠刀殺自己人，卻不敢抵禦外侮的隱喻。

(八) 劇本第39頁，大家商量送鬼子回去一場，原文學劇本寫的是馬大三不相信日本人，並建議把他們裝回麻袋扔到外地去。影片第1384鏡至1470鏡，馬大三則表現得最懦弱，並對侵略者抱有幻想，堅持用人換糧，使他失去了劇本中表現的對日軍和漢奸的輕蔑及應有的骨氣。

(九) 劇本第46頁至47頁，日軍屠村一場，原文學劇本中描寫日軍到了村中，將大米灑成一圈，將百姓圈住，逼百姓吃飯，吃不下的還按住頭往嘴裡塞，日軍隊長講話時，百姓們都不理他。而影片第1763鏡至1871鏡，將這場戲改為聯歡，並大力渲染，一起喝酒唱歌，百姓們感激不盡，日軍與村民親如兄弟，並有「今兒我高興，不單是沖這幾車糧食，主要是沖皇軍給了我們面子」等臺詞，這是對劇本立意的重大改變，從根本上悖離了主題。

(十) 劇本第47至49頁，屠殺村民場面，原文學劇本中有百姓終於醒悟、奮起反抗的描寫，如二脖子端起鋼盔砸向日本兵，二脖子娘脫下鞋打鬼子，並喊道：「別傻了，抄傢伙拼吧。」但影片第1872鏡至2073鏡，百姓們至死也未與鬼子拚鬥，面對屠殺基本是束手特斃，任人宰割。

(十一) 影片中惟一一個敢於痛罵和反抗日本侵略者的人還是招村民討嫌的瘋子。

(十二) 影片較之文學劇本增加了國民黨將領召集百姓聚會的場面，他公開處死漢奸，發表受降講話，在講話中說：「只有國軍才是投降日軍惟一合法的接收者。」並借日本人之手殺死馬大三。而這一切顛倒事實的行為，卻得到了圍觀百姓的呼應，嚴重歪曲了歷史，沒有達到批判和諷刺國民黨的效果。

(十三) 影片中有兩個唱小曲的人物，共出場三次，原文學劇本中無此描寫。鏡頭第1099「皇軍來到咱家鄉，共建大東亞共榮圈，皇

軍來了救苦救難……」這樣的臺詞也是增加的。這是典型的愚昧、麻木、亡國奴的形象。

(十四) 瘋老七罵馬大三與魚兒的話和罵日本鬼子的話內容相同，十分不妥。

(十五) 片中多處借日本人之口辱罵中國人為「支那豬」，嚴重損害中國的形象。

二、劇本批複中曾提修改意見，但影片未改之處：

(一) 劇本第2頁：野野村變完把戲之後將糖裝回兜裡，以表現日軍在捉弄孩子。現影片第24鏡，不僅給了糖，而且還幾次表現中國孩子追在日軍後邊要糖吃。

(二) 劇本第2頁：馬大三與魚兒在床上劇烈的喘息聲、魚兒裸體鏡頭原文學劇本已經將其刪除。影片第28至41鏡不僅未予刪除，還增加了臺詞：「讓我看看。」「看啥呀，快點的，別歇著。」這段床上戲時間長，畫面、聲音效果強烈，給人造成強烈的不良的感官刺激。

(三) 劇本第40頁：毛驢發情一場，原文學劇本中已改為毛驢鑽入鬼子糧倉。現影片第1590鏡至1606鏡，未做修改。此情節格調低俗、無聊。

(四) 原文學劇本中已將絕大多數髒話刪改，但影片中比比皆是，每個人物都在罵髒話。

(五) 影片中頻繁吹奏日本軍歌，為日本軍國主義揚威造勢，會嚴重刺傷中國人民的感情。

<div style="text-align:right">

廣電總局電影事業管理局電影審查委員會

2001年4月19日

</div>

本屆電影審查委員會組成人員名單

主　任：劉建中（廣電總局電影局局長）
副主任：張丕民（廣電總局電影局副局長）
　　　　吳　克（廣電總局電影局副局長）
委員及特約委員：
　　　　于　洋（中國電影集團　演員）
　　　　于彥夫（長春電影製片廠　導演）
　　　　王鳳生（北京電影學院院長）
　　　　王衛平（廣電總局總編室藝術處處長）
　　　　王人殷（中國電影家協會《電影藝術》主編）
　　　　張萬晨（廣電總局電影局助理巡視員）
　　　　湯　恒（中宣部文藝局助理巡視員）
　　　　李國民（中國電影家協會黨組書記）
　　　　李前寬（長春電影製片長　導演）
　　　　李　洋（總政宣傳部藝術局正團職幹事）
　　　　陳景亮（中國電影藝術研究中心主任、中國電影資料館
　　　　　　　　館長）
　　　　楊在葆（上影集團　演員）
　　　　楊　斌（公安部宣傳局文化處處長）
　　　　楊步亭（中國電影集團公司　董事長）
　　　　周建東（廣電總局電影局製片技術處處長）
　　　　鄭洞天（北京電影學院導演系教授）
　　　　鄭景泉（廣電總局電影局製片處處長）
　　　　欒國志（廣電總局電影局國交處處長）
　　　　梁曉聲（中國電影集團　編劇）
　　　　高爾純（廣電總局電影劇本規劃策劃中心副主任）
　　　　章柏青（中國藝術研究院　影視所所長）
　　　　鮑林嶽（廣電總局電影局總工、副局長）

倪強華（廣電總局電影局宣發處副處長）

黃會林（北京師範大學　教授）

寶向新（國民民族事務委員會宣傳司文藝處處長）

萬麗君（教育部體衛藝司藝術處　助理調研員）

萬超歧（團中央宣傳部思想教育處處長）

馬麗莉（最高人民檢察院政治部新聞宣傳處處長）

馬恩成（全國總工會宣教部文化處副處長）

朱小征（全國婦聯宣傳部文化處處長）

蕭　虹（國家宗教事務局辦公廳綜合資訊處處長）

龔稼立（最高人民法院宣發處處長）

羅天平（北京八中教師）

也談姜文的知法犯法
──兼談「題材決定」論

梁幼志

　　姜文的《鬼子來了》國外得獎，國內被禁，是因為他違反了《電影管理條例》，更明確地說，是沒有按照審查委員會的意見修改劇本。於是有「護法使者」丁兆江先生，據要津，著雄文，發宏論，附官書，奮臂挽袖，正氣凜然，以高屋建瓴之勢，發黃鐘大呂之聲，指斥姜文知法犯法。

　　遺憾的是，丁先生沒有說明，一、姜文為什麼要知法犯法？二、姜文所觸犯的法規是否符合「兩為」精神，是否阻礙了中國電影的進步？這兩個問題，後者是前者之因，前者是後者之果，換言之，只有弄清楚電影審查委員會對《鬼子來了》劇本的意見的正確與否，我們才能找到姜文知法犯法的原因。

　　電影審查委員會對劇本《鬼子來了》的意見可以歸納為兩條：一、影片沒有表現出在抗日戰爭大背景下，中國百姓對侵略者的仇恨和反抗，反而突出展示和集中誇大了其愚昧、麻木、奴性的一面。二、影片不僅沒有充分暴露日本軍國主義的侵略本質，反而突出渲染了日本侵略者耀武揚威的猖獗氣勢。上述兩方面，導致了「影片的基本立意出現嚴重偏差」。據此，審委會要求姜文按照他們的意見修改劇本，重新報批。

　　在審委會看來，抗日題材的電影必須符合一個模式，這個模式就像鑄造車間用的砂模一樣，有上下兩個模具。上面的必須表現出中國人民的思想覺悟──對侵略者的仇恨和反抗，下面的必須暴露日本軍國主義的侵略本質──與猖獗氣勢相反的虛弱與外強中乾。編導們只有將這兩個模具嚴絲合縫地擰在一起，才能澆鑄出抗日的歷史和抗日

中的人物。就立意和效果來說，才能帶給人們「健康向上」的思想，才能使人們看到美好和光明。如果有誰改變或放棄了這兩個模具，那麼，無論是多麼高明的藝術構思，澆鑄出來的也只能是「基本立意出現嚴重偏差」的廢品。

作為中國人，我跟審委會諸公一樣，衷心希望這個模式至善至美且萬古長存，真心企盼那上下兩個模具能澆鑄出與世界電影接軌的上乘之作。可是，看了許多由這種模式製造出來的產品——《地道戰》、《地雷戰》、《平原作戰》、《鐵道游擊隊》、《沙家浜》、《紅燈記》之後，我不能不產生一連串幼稚的疑問——既然土造的地雷、農民的地道就可以把鬼子打得落花流水，那麼，抗日戰爭為什麼要打八年？既然這些影片被列入經典，為什麼在中國人寫的電影史上都只是一筆帶過？既然這個模式如此之好，為什麼按照這一模式製造出來的電影，沒有一部走出國門，而違反這一模式的《鬼子來了》卻在國外連連獲獎，甚至於日本影評家都稱讚它揭示了戰爭與人性的真實？進而言之，既然中國百姓並非如姜文所描寫的那樣愚昧、麻木、奴性，為什麼國人會津津有味地圍觀砍頭？為什麼華老栓們要搶著去蘸夏瑜的血？為什麼魯迅要棄醫從文，以畢生精力去揭示國人的奴性？為什麼會有蕭紅筆下的《生死場》和《呼蘭河傳》，會有老舍筆下的偽警察和賈小何、大赤包？為什麼中國會產生「樣板戲」、「三突出」、「高大全」？為什麼「改造國民性」這一「五四」新文學運動提出的的思想主題會在80年代重新登場？為什麼文化大革命會如此神速而乾淨地被國人忘記？

我相信，即便丁兆江先生忘記了十年浩劫，飽經「文革」苦難的審委會諸公也不會忘記。他們忽略、迴避這些「為什麼」，絕不是因為健忘、昏聵或堅守「兩個凡是」，而一定是出於極好的用心——為了堅持鄧小平提出來的「兩為」，為了繁榮電影創作，為了用高尚的思想教育人——才如此執著於上述模式。問題是，他們奉為金科玉律的審查標準是否違反了基本的藝術規律？建立在這一標準上的法規是否僅僅是陳腐觀念、僵化思想的保護傘？最後，他們所堅持所鐘愛的模式是否違背了他們的初衷？儘管我提出這些「是否」對於電影審

委會頗有些大不敬，但是，這些「是否」是問題的關鍵，誰也躲不開，誰也繞不過。既然丁先生主張在法律面前「單位平等」，那麼，就請讀者、請電影審委會諸前輩，與我一起來正視這些「是否」。

先說基本的藝術規律。生活是藝術的源泉，藝術是生活的反映。審委會責備《鬼子來了》在抗日的大背景下，「突出展示和集中誇大了中國百姓愚昧、麻木、奴性的一面」。也就是說，審委會承認，中國人確有愚昧、麻木、奴性的一面，但是，因為這是寫抗日，所以只宜表現中國人對日本侵略者的仇恨和反抗，而不宜表現其他內容。這裡面隱藏著這樣一個觀念──在某種情況下，寫什麼不是來自於生活，怎麼寫不由藝術家決定。也就是說，生活不是藝術的源泉，藝術不能成為生活的反映。根據這個觀念，寫合作化運動，就只能寫大多數農民積極參加；寫抗美援朝，就只能寫志願軍的英勇和中朝人民的友誼；寫資產階級，就只能寫他們的軟弱性；寫國民黨，就只能寫它的腐敗無能；寫革命，就只能寫它的無往不勝；寫英雄，就只能寫他的英雄事跡……比方說《鬼子來了》這樣的題材，寫農民，就只能寫馬大三對鬼子的輕蔑，不能寫馬大三給鬼子借白麵包餃子；只能寫村民們團結一致、共同對敵，不能寫他們的「窩裡鬥」；寫鬼子，就只能寫鬼子戲弄孩子，而不能寫他真的把糖給了孩子，更不能寫孩子們追著鬼子要糖吃；只能寫鬼子的外強中乾，而不能讓野野村騎在高頭大馬上「耀武揚威」；只能寫日軍俘虜小三郎貪生怕死，而不能讓他一口一個「支那豬」地罵中國人……

提起這種觀念，不能不讓人浮想聯翩，首先想到的自然是「題材決定論」──題材決定內容，選擇什麼題材，就意味著選擇什麼內容，就意味著有的可以寫，有的不可以寫。任何題材所包含的內容都是豐富無比、包羅萬象的，以題材的名義，限制某些內容，實際上就是在掩飾這類內容，否認某類生活，否認某種人性。說到底，就是限制現實主義，拒絕真實的生活和真實的人性。這是關係到中國文藝向何處去的根本問題，「文革」前十七年，文藝界中的有識之士為了保住現實主義，保住表現人性的權力，總之，為了保住這人人皆知的文藝常識，曾經用各種曲折迂迴的方式、各種改頭換面的理論，做過一次又

一次抗爭——「寫真實論」、「現實主義廣闊道路論」、「現實主義深化論」、反「題材決定論」、「中間人物論」、反「火藥味論」、「時代精神匯合論」、「離經叛道論」等，這些極左派、「四人幫」所謂的「文藝黑八論」就是這種抗爭的具體體現。那些企圖用這些理論糾正極左思潮的人們，那些企圖堅持現實主義、表現正常人性的作家，曾經為這點可憐的常識付出了沉重的代價——「文革」前，被打成右派，被下放勞改，被定為反黨集團、反革命分子……「文革」中，被批鬥，被打成牛鬼蛇神，被關進秦城監獄。以至於連周揚這樣的「緊跟派」都不能幸免……

這些浮想源於民族的痛史、文壇的教訓、電影界的潰瘍。然而，為什麼當文學創作已經走出偽現實的陰影，理論界已經指出了問題的癥結時，電影界卻依然固步自封、不思變革，甚至不遺餘力地要化痛史為禁忌、變教訓為教條、視潰瘍為桃花呢？丁先生在斥責姜文知法犯法之前，為什麼不想一想，是審查標準出了毛病，還是姜文出了毛病？

丁先生會說：「你把審委會的意見說成是『題材決定論』的現代版，把依法治國說成極左思潮的遺毒！是可忍，孰不可忍！我要起訴你。」

被起訴不是一件愉快的事，尤其面對的是一位護法先鋒。為了爭取從寬發落，我不得不請丁先生暫熄怒火，隨我一起去挖挖事情的根源——了解一下「題材決定論」的形成與來源。

「題材決定論」形成的前提是國家的政治經濟體制，在以政治為中心、實行計劃經濟的體制下，文藝生產與工農業生產一樣，被納入國家、政黨的計劃之中。計劃經濟的職能是按計劃「組織生產」，「……中國當代文學的一個重要特點，就是：這種文學是國家、政黨組織、管理的文學。國家、政黨不僅要組織工業、農業的生產，軍隊的建設，而且要『組織』文學的生產，組織精神產品的生產。」[1]為了使精神產品更好地、有針對性地為政治服務，國家就按照社會經濟生活的行

[1] 洪子誠：《中國當代文學史研究講稿：問題與方法》，第 91 頁，三聯書店，2002 年。

業、門類來劃分文藝類型，將文藝創作區分為工業題材、農業題材、軍事題材、革命歷史題材等等。同時，根據政治的需要，對各種題材進行「社會訂貨」。

因為組織生產、社會訂貨，所以題材不但有了行業性的對口的劃分，而且有了鮮明的配合性和等級性。國家要進行農業的社會主義改造，農業題材就要大量上馬；國家要搞工業化，工業題材就要提到日程上來。這種題材上的配合，實際上也是主題上的配合。農村題材一定要表現合作化、人民公社的優越性，表現農民熱愛它們。儘管這種主題大大地違背了生活真實，電影主管部門還是要把《金光大道》、《豔陽天》搬上銀幕。因為精神產品是為政治服務的，而政治有根本性的、有臨時性的，所以，題材就被分成了等級。正如黃子平所說：「在當代文學史上，題材決非一客觀自然存在的創作材料或素材，而是業已經由當代文化──權力結構劃定、構建的具有等差級別的言說範圍。」[2]題材對政治的意義不同，其價值也不同。於是，就有了所謂的重大題材、非重大題材、一般題材的區分。政治需要確立自身的合法性和真理性，「『革命鬥爭歷史題材』不言而喻地屬於『重大』之列。『槍桿子裡面出政權』，政權『出』來之後，筆桿子能不寫寫槍桿子麼？表述得最簡潔的一本教科書寫道：『新中國是在戰火硝煙中誕生的，很自然，反映革命鬥爭的作品最先出現，並占有重要地位。』所有已成文的當代文學史都不屑於花費哪怕最少的筆墨論證，何以『新民主主義革命歷史題材』就比『舊民主主義革命歷史題材』重大，或『革命歷史題材』就比『一般歷史題材』吃香。『不言而喻』與『很自然』正是題材劃分的意識形態的表徵。人為的劃分被遮掩並轉換為天經地義，且這遮掩本身亦成功地被遮掩時，當代作品的正典規範已無形奠定。」[3]

翻一翻中國電影史和中國當代文學史就可以明瞭，自1949年以來，革命歷史題材在數量上始終占絕對優勢。不管是在「大寫十三年」

[2]　黃子平：《「灰闌」中的敘述》，第4頁，上海文藝出版社，2001年。
[3]　同上。

的60年代、在創立「無產階級新紀元」的「文革」時期，還是在新時期，或者是「告別革命」的後新時期，革命歷史題材始終占有重要地位。而今日的獻禮片、「五個一工程」則是題材等級制度化的具體表現。顯而易見，有了配合性，就少了藝術性，「主題先行」一類的東西也就會隨之而來；有了等級性，就多了投機性，幫派文藝就找到了滋生的土壤。由此一來，文藝作品成了什麼呢？成了朝生夕死的宣傳品，成了朝令夕改的政策的附庸物。

「組織生產」、「社會訂貨」雖說是計劃經濟的產物，但是它的發明權並不屬於中國，而是「20年代蘇聯的無產階級文化派提出來的，他們認為，文化精神產品的生產也應該跟工業、農業的生產一樣，應該由國家、政黨按照擬定的計劃，有步驟地實施，加以組織，而且他們提出一種文學工廠的設想，就是要組織一種專門的機構，把一些作家，特別是工業、農業領域中工農出身的作家，集中到文學工廠裡來，按照國家的需要來生產，所以在20-30年代，和這個概念相對應的，又有了社會訂貨的概念……那麼社會需要由誰來決定呢，當然是由國家、政黨」。[4]

丁先生又會說：「現在是市場經濟，你說的『組織生產』，『社會訂貨』現在早就不存在了。所以，你想把『四人幫』提倡的『題材決定』論、『主題先行』扣在審委會頭上，想把他們對《鬼子來了》的意見說成是極左思潮的餘毒，是萬萬辦不到的！」

對此，我不想多加分辯，只想請丁先生認真學習一下三十七年前的一段奇文──「寫革命戰爭，要首先明確戰爭的性質，我們是正義的，敵人是非正義的。作品中一定要表現我們的艱苦奮鬥、英勇犧牲，但是，也一定要表現革命的英雄主義和革命的樂觀主義，不要在描寫戰爭的殘酷性時，去渲染或頌揚戰爭的恐怖；不要在描寫革命鬥爭的艱苦性時，去渲染或頌揚苦難……過去，有些作品，歪曲歷史事實，不表現正確路線，專寫錯誤路線；有些作品，寫了英雄人物，但都是

4　洪子誠：《中國當代文學史研究講稿：問題與方法》，第91～92頁，三聯書店，2002年。

違犯紀律的，或者塑造起一個英雄形象卻讓他死掉，人為地製造一個悲劇的結局；有些作品，不寫英雄人物，專寫中間人物，實際上是落後人物，醜化工農兵形象；而對敵人的描寫，卻不是暴露敵人剝削、壓迫人民的階級本質，甚至加以美化；還有些作品，則專搞談情說愛，低級趣味，說什麼愛和死是永恒主題。這些都是資產階級的、修正主義的東西，必須堅決反對。」

此節文字出自1966年2月〈林彪同志委託江青同志召開的部隊文藝工作座談會紀要〉。十一屆三中全會的決議告訴我們，正是這個文件為文化大革命開闢了道路；也正是這裡面宣傳的思想原則，為兩年之後提出的「三突出」、「根本任務論」、「主題先行」奠定了理論基礎。

歷史的弔詭就在這裡，恰恰是飽受「題材決定」論戕害的電影界，在留戀著「題材決定」論；恰恰是對這些理論深惡痛絕的人們，繼續使用著這些理論；恰恰是他們所熱愛的模式，違背了他們使中國電影走向世界的初衷。丁先生口口聲聲維護法律法規的尊嚴，他沒有想到，他所維護的法，是亟待修改完善的法，他所捍衛的意見，是應該認真聽取廣大電影人意見的意見。正是這樣的法，把姜文逼上梁山，走上了知法犯法的歧途；正是這類的意見，使越來越多的年輕編導鋌而走險，寧願與「地下電影」結盟，也不願意屈服於話語權力的淫威。

在結束本文的時候，為了報答丁兆江先生讓我們拜讀審委會意見的盛情，特將吳迪先生的一篇長文附錄於後。

【附二】

電影的審查與監督：
1949-1966

吳迪

　　在電影管理體制的諸環節中，電影審查是至關重要的一環，可謂電影的生死關。任何國家都有電影審查，國民政府曾不止一次地制訂、頒布電影檢查法。17年電影審查的特異之處在於：第一，這種審查並非像世界大多數國家和地區的電影審查那樣，把重點放在「性與暴力」方面，而是把注意力集中在影片表現的思想內容，尤其是政治傾向方面。換言之，電影審查主要是政治審查，審查影片是否違反了主流意識形態。在這種審查中，「政治標準第一」貫徹始終，而具有操作性的、具有法律效力的審查規則始終沒有確立。第二，17年的電影審查機構及其職權處在不斷的改變與調整（放權與收權）之中，缺乏相對的穩定性和一貫性。第三，由於17年中政治運動頻繁，因此，對影片政治思想的審查總是隨著政治風向的變化而變化，又由於以「不斷革命」為理論基礎的激進主義是這些政治運動的主要內容，所以導致了審查標準不斷地向激進主義的文藝觀靠攏。[5]第四，由於政治風向的變化來自上層，政治標準完全由領導制訂，加之審查規則的缺失，以及中國封建文化——一言堂、長官意志的深重影響，電影審查常常成為當權者和主管人的個人行為。一個劇本、一部影片的成敗生死常常系於某位領導的一句話。換言之，「人治」在電影審查中起著重要的作用。這些特異之處決定了17年電影文學的性質和基本走

[5]　胡菊彬在《新中國電影意識形態史》（1949-1976）一書的第 1 章第 3 節「電影審查」中提到過這一點。北京：中國廣播電視出版社，1995 年。

向，可以說，17年電影的歷史就是創作者與電影審查制度沖突、妥協、退避，直至對其絕對服從的歷史。

上述「中國特色」的形成、維系和鞏固，要歸功於電影審查的具體做法，這裏所說的具體做法包括兩個層面：制度性審查和運動性審查。

一、制度性審查

制度性審查是由國家專門設立的審查機構，即電影局、電影局的上級主管單位文化部、文化部的上級主管單位中宣部，以及相關的單位對劇本、影片進行的常規性審查。這種審查機制確立於1953年。此前，對劇本和影片是否需要審查，審查的標準及審查機構等問題既未明確，也不統一，有關政策具有明顯的實用主義色彩和較大的隨意性。經過三四年的摸索和調整，一套行之有效的、高度集中的層層審查機制建立起來。其標志是1953年政務院和電影局制訂的三個檔——《中央人民政府關於加強電影製片工作的決定》（1953年12月24日，政務院第一百九十九次政務會議通過）、《故事影片電影劇本審查暫行辦法（草案）》、《關於各種影片送局審查次數的規定》（1953年11月5日電影局頒布）。這三個檔為中國電影審查的制度化奠定了基礎——確定了審查機構，明確了審查標準，且審查標準具有相對的穩定性和連續性。

概括而言，制度性審查有如下幾個特點：

一、多級性。《故事影片電影劇本審查暫行辦法（草案）》第一條規定：「故事影片電影劇本均由中央電影局審查，由中央文化部審查批准。」第二條第一款規定：「作者提出電影劇本的故事梗概，其中包括劇本的故事輪廓、主要情節、重要人物的性格描寫等，先經創作所討論認為可以送審時，附上書面意見，送請電影局主管副局長審查。」第二條第二款規定：「電影劇本故事梗概送電影局審查的同時，由創作所附送梗概及意見若幹份，由局分送藝術委員會委員審閱，在限

定日期內提出意見供主管副局長參考。」這些規定說明，在電影局審查之前，劇本要通過另外兩級——創作所和藝術委員會的審查。也就是說，創作所是一審，藝委會是二審，電影局副局長是三審，文化部主管副部長是四審。所以，一個劇本實際上要經過四級審查。1954年以後，劇本的審查權下放至電影廠，[6]但是，審查的層次非但沒有減少，反而有所增加。創作所的審查權被分給了兩個部門和廠級領導。兩個部門即電影廠的文學部和廠藝委會，廠級領導即電影廠主管藝術的廠長或副廠長。「一分為三」的結果，使一個劇本至少要經過六道關口才可能投入製作。如果劇本內容「有關黨的歷史、重大的政治事件、有領袖出現的場面，」還要「根據文化部主管副部長的指示送交中宣部審查批准」。（《故事影片電影劇本審查暫行辦法（草案）》第三條）也就是說，這類劇本要經過七道關口。盡管在《暫行辦法》制訂之前，電影局就已經意識到「審查制度多頭紊亂」；[7]盡管在審查權下放之後到「文革」之前的十幾年間，文化部和電影局已經認識到了這種多級審查的弊端，不斷地批評這種審查制度，並且試圖改革。[8]但是這些嘗試終因種種制約和政治體制和限制而流產。

[6] 1954年11月2日-16日，電影局召開製片廠廠長會議，會議「明確規定劇本審查一般由廠進行，局負責審看完成片」。（文化部存檔資料）。1955年10月文化部發佈《關於批准影片生產主題計畫和電影劇本的規定》，「明確部、局、廠審查和批准的許可權」。（文化部存檔資料）1956年1月28日至2月6日，電影局召開製片廠廠長會議，會議「決定撤銷北京電影劇本創作所，加強各廠編輯和編制力量，發揮各廠在劇本創作與組織工作上的主動性與積極性」。（文化部存檔資料）。

[7] 1953年3月，電影局劇本創作所召開全國第一屆電影劇本創作會議紀要（文化部存檔資料）。

[8] 1957年1月15日，文化部黨組在向中宣部並中央呈報的《關於改進電影製片工作若干問題的報告》中，承認電影審查制度「層次繁多」。1961年3月7日，時任電影局副局長的陳荒煤在對北影、八一廠部分領導和創作幹部的講話再一次談到：「但目前電影製片工作還存在嚴重的缺點，其中最主要的缺

二、多頭性。出於對電影這一大眾傳媒的高度重視，在上述專職
審查機構之外，還存在著一個龐大的非專職的審查隊伍。《故
事影片電影劇本審查暫行辦法（草案）》第四條規定：「如
文化部認為有必要將電影劇本故事梗概送交有關部門征詢
屬於政策方面的意見時，應由文化部主管副部長指示電影局
送往有關部門在一定限期內提出意見供文化部審查時參考。」
這裏所說的「有關部門」囊括國家所有的部、委、辦，並且
包括工、青、婦、人民解放軍總政治部及相關軍區。文化部
會根據題材將劇本或完成片請有關部門審看，徵求他們的意
見，並通過電影廠，將這些部門的意見、建議反饋給作者或
導演。[9]這種「有必要」「送往有關部門征詢意見」的劇本
在所有劇本中所占的比重，可以從中宣部副部長周揚的講話
中找到答案。1952年7月15日，周揚在製片廠廠長聯席會議上
明確指出：「作品的審查，還是要有中宣部、文化部和與題
材有關的業務部門兩方面負責。因為中宣部、文化部沒有這
樣多方面的知識來判斷每一個劇本所表現的內容是否正
確，所以絕大部分的片子都必須要這樣來共同負責，而且有
一些我們負不起責任的，最後還必須請總理看一下。」[10]在

點是：影片數量不多，質量不高，管理制度過分集中，審查層次過多、過嚴，
影響創作人員積極性。」見吳迪（啟之）編《中國電影研究資料》（中卷）
第 92-93 頁，北京：文化藝術出版社，2006 年。

9 具體言之，表現農業題材的要由農業部或國務院農業辦審查，如《小康人家》
是在 1963 年 9 月 21 日由國務院農辦副主任張修竺及農辦組長、科室負責人
約十余人審查的。表現革命戰爭題材的要由總政治部或某軍區負責人審查，
如《紅日》在 1963 年 6 月由南京軍區江渭清政委、張才千副司令和陳毅副總
理等人審查。描寫少數民族的要由國家民委審查，如《金沙江畔》是在 1963
年 10 月 31 日由劉春、薩空了、謝扶民及民委民族文化司審查。表現青少年
及兒童題材的由團中央及下屬的有關單位會同審查，如《兄妹探寶》是在 1963
年 12 月 13 日，由團中央的書記王偉、楊海波等人審查。（見文化部存檔資
料）。

10 引自胡菊彬《新中國電影意識形態史》（1949-1976），第 42 頁。北京：中國
廣播電視出版社，1995 年。

此後的十幾年間，盡管審查形式不斷調整，但是對這種多頭性的審查制度毫無觸動。作為審查的「編外婆婆」，這些有關部門的主要功能有三，一是充當政策的把關人，二是提高影片的「真實性」，三是及時制止影片可能產生的不良後果。[11]

三、多變性。這裏所說的多變指的是審查形式。所謂審查形式，也就是初審權由哪一級（電影局還是電影廠）掌握的問題。由於電影管理體制嚴重地限制了電影事業的發展，電影界的反對之聲不斷。為了既推進電影事業，又維護此種管理，文化部、電影局只好在審查形式上做文章。這就導致了審查形式的變化不居，放權與收權成為文化部和電影局經常上演的節目。1954年11月2日至16日，在製片廠廠長會議上，為了學習蘇聯「獨立藝術工廠」的經驗，改進生產制度，電影局「明確規定劇本審查一般由廠進行，局負責看完成片」。[12]電影局放權不到一年，文化部在不加任何解釋的情況下，就把權力收了回來──1955年10月，文化部頒布《關於批准影片生產主題計劃和電影劇本的規定》，強調「製片廠的審查權不再被提及」。[13]1956年至1957年上半年，為了貫徹「雙百」方針，文化部和電影局決心進行體制改革，再一次將初審權下放到電影廠。[14]但是，接踵而來的反右運動再一次使放權成了空話。60年代初期，文藝政策調整期

[11] 如《雙婚記》，因為表現了舊社會煤礦瓦斯爆炸，造成了工人的死傷，煤炭部提出怕影響煤礦招工而被停映。描寫舊社會藝人生活的《飛刀華》因公安部反映青少年學飛刀而被停映。（文化部存檔資料）。

[12] 中國電影資料大事記。文化部存檔資料。

[13] 胡菊彬：《新中國電影意識形態史》（1949-1976），第44頁。北京：中國廣播電視出版社，1995年。

[14] 1956年10月26日至11月24日電影局召開廠長會議，最早提出了電影管理體制的改革。1957年1月15日文化部黨組向中宣部並中央呈報的《關於改進電影製片工作若干問題的報告》提出了較具體的改革方案，方案的主要內容包括：將藝術創作的責任更多地交由創作人員擔負，改變層次繁多的審查制度等。

間，這種「收放權」的節目進行了第三次表演。此後，審查
形式的改革史終於劃上了句號——電影從審查標準到審查
形式都被江青所操縱。

四、多面性。多面性指的是審查的範圍。這個範圍無所不包，凡
是與電影製作有關的大小事情盡在其中。它不但要審查故事
梗概，還要審查文學劇本；不但要審查導演闡述，還要審查
分鏡頭劇本和工作樣片；不但要審查修改後的工作樣片，還
要審查標準原底拷貝；不但審查編劇，還要審查改編的原作
以及原作者；[15]不但審查導演，還要審查演員。[16]審查者要
決定祥林嫂手中的魚什麼時候掉，[17]要決定某個角色——小
蕙母親的眼鏡框是什麼顏色。[18]

　　制度性審查是計劃經濟和政治體制共同的產物，由於組織生產、
統購包銷，電影失去了商品的屬性；由於宣教的需要，電影失去了娛
樂功能，成為純粹的意識形態工具。制度性審查之所以要多級、多頭、
多變和多面，說到底，是因為它要保證這一工具發揮出最大、最好的
宣傳效果。另外，在政治運動中，多頭性審查還承擔著為主管部門分

[15] 如 1964 年電影局在審查《逆風千里》（1964 年珠影生產）時，曾對這部小說
的原作者和改編者周萬誠的出身、經歷、生活作風和政治表現進行過全面調
查。在一份調查材料上，這樣寫到：「關於《逆風千里》，作者周萬誠，廣
州軍區創作組同志。原系山東子弟兵，當過營長（或連長），在解放戰爭中
得過戰鬥英雄稱號。1962 年發現他有嚴重違法亂紀行為，主要是男女關係問
題。因情節嚴重被開除黨籍、軍籍，送往農村勞動。大約修改劇本以前受過
一次處分，修改劇本以後開除的軍籍……劇本修改過程中，更多的是導演的
主意，作者也參加了修改，但作者當時正亂搞男女關係，沒有專心於改本子；
又因剛受了處分，急於表現自己，希望本子拍成電影，處處遷就導演。」《電
影局編輯處沈客同志反映的一些情況》，文化部存檔資料。

[16] 如 1956 年 3 月 22 日，在向電影局呈報《對〈上甘嶺〉分鏡頭劇本的意見》
中，長影廠藝委會提出，因劇中「師長這一角色任務很重，恐浦克同志完不
成這個角色的任務。因此決定另請演員，初步確定擬請瀋陽軍區話劇團李樹
楷同志擔任」。蔡楚生回復：「希肯定浦克同志飾演師長一角」。（文化部
存檔資料）

[17] 鍾惦棐：《電影的鑼鼓》，載《文藝報》1956 年第 23 期。

[18] 木白：《拍攝過程中的清規戒律》，載《文匯報》1956 年 11 月 26 日。

擔風險、推諉責任的功能。而審查的變動不居則使僵硬的管理體制保持一定的彈性，具有修補和改良體制的意義。多級性、多頭性和多面性是不變的，它們構成了一個三維立體性結構，多變性是這個結構中惟一的變量，這個變量的存在，使優秀作品的出現成為可能。大體上講，1953年之後湧現的優秀劇作和優秀影片大部分產生於放權及其前後的寬鬆時期。但是，應該看到，制度性審查的整體結構塑造了電影文學的基本性格，決定了題材、主題、人物、情節的大體走向，並且極大地影響了電影文學作者及其創作——大小「婆婆」層層把關的多級審查嚴重地束縛了劇作者的想像力和創造性。多頭審查在創作者的頭上又增加了無數潛在的「婆婆」，使劇作者更加舉步維艱，如履如臨。多方面的審查在保證影片質量的同時，也壓抑了劇作者的創新精神。

二、運動性審查

　　運動性審查雖然也是由專門的審查機構實施，但是，這種審查是非常規的，偏離既定政策的，其審查標準為當時的政治運動的目的所左右。因此，這種審查雖然時常發生，但其標準談不上穩定性和連續性，當然，也有一條「紅線」貫徹始終，那就是以「不斷革命」論為理論基礎的激進主義的文藝主張。由於這種運動性審查是政治運動的產物，而這些政治運動大多是個人意志的結果，因此，這種審查具有如下幾個特徵：

　　一、突發性。1951年5月，毛澤東發動的對《武訓傳》的批判，1957年夏季反右「陽謀」的實現，1958年「拔白旗」運動的降臨，1963、1964年毛澤東兩個批示的下達，以及「文革」的發動，都具有這一特點。這種突發性的審查，以政治激進主義為理論基礎，用文化激進主義的行為、心態來看待電影創作，對影片的思想內容、人物形象、情節結構採取蠻不講理、吹毛求疵的態度，以「打棍子」、「扣帽子」、「揪辮子」等「五子登科」的辦法整肅電影工作者，將政治運動的

目標作為評價影片的標準，凌駕於本來已經很嚴苛的常規性的審查標準之上。這種突發性的審查，不但破壞了電影審查制度的自我更新和改進，而且更嚴重的是，它將審查變成了兒戲，變成了實現個人意志的工具。

二、組織性。為了配合政治運動，保證其順利開展，電影管理機構緊跟形勢，調整工作重點，進行業內的組織和動員。在上述政治運動到來之際，中宣部、文化部、電影局、電影廠逐級召開會議，進行廣泛的政治動員──組織黨員幹部和工農兵群眾以座談會、辯論會、批判會等形式對被批判者和他們的作品進行口誅筆伐。與此同時，在報刊上開辟專欄，發表批判文章，出版有關書籍，運動後期在業內進行文藝整風。

三、株連性。在上述政治運動中，被整肅者的親屬、朋友、同事等關系密切者常常要受到株連。與此相一致，在政治運動中受到整肅的編、導、演及出品公司的作品也常常因其創作者的厄運受到株連。《武訓傳》是私營公司（昆侖）出品的，它受到批判後，《我們夫婦之間》、《關連長》、《球場風波》、《影迷傳》等私營電影公司出品的影片也被打入冷宮。呂班、海默、石揮等人被打成右派之後，《新局長到來之前》（呂班編導）、《未完成的喜劇》（呂班編導）、《洞簫橫吹》（海默編）、《霧海夜航》（石揮編導）等影片受到批判，並遭到禁映的命運。這種株連是封建專制主義的翻版，其目的就是震懾「思想異己」，以迫使電影創作者服從主體規範。

四、反複性。運動性審查所否定的影片，在政治運動之前，常常是被電影主管部門肯定的，甚至是得到廣泛的好評的影片。運動性審查對這些影片的否定，實際上是對運動前的國家意識形態的否定。在運動之後或長或短的時間裏，這種自我否定再次被力圖恢複常規的國家意識形態所否定。其採取的具體形式或是政策性糾偏，或是撥亂反正。前者如1959年陳荒

煤代表電影局對1958年「拔白旗」運動的象徵性檢討，1985年胡喬木代表中共中央對《武訓傳》的重新評價。後者如「文革」後，為被打成毒草的影片的全面平反。作為運動的內容之一，這種反複性不但加劇了電影審查的兒戲化，而且從反面揭示出國家意識形態的虛偽性質。

　　制度性審查與運動性審查既有衝突的一面，又有合謀的一面。運動性審查破壞了制度性審查的穩定性和連續性，它奉行的激進主義的文藝標準打亂了制度性審查的常規。這是它們衝突的一面。但是，制度性審查又是運動性審查生長的土壤和運作的基礎，正因為制度性審查把電影看作宣教工具，運動性審查才有可能對這一工具大興問罪之師。正因為制度性審查堅持以政治思想為考量電影的惟一標準，運動性審查才可能將這一標準具體化為某一政治運動的訴求。「搞電影是很危險的，一部片子大家都說好，突然一下子又都說不好了」。[19]這是崔嵬在1965年7月30日電影題材規劃會議上發的牢騷。「都說好」，是制度性審查的結論，「都說不好」，是運動性審查的結果。同一部片子之所以忽好忽壞，是因為政治標準發生了變化。「劇本要審查，審查，再審查。你們說干涉也好，不民主也好，還是要審查！」這是康生1958年4月在長影說的話。[20]康生膽敢如此放言無忌，是因為有審查制度給他撐腰。另一方面，運動性審查通過「五子登科」、上綱上線等專橫手段，強化了制度性審查所奉行的宗旨，加大了制度性審查在「人治」方面的力度。由此可以看出，這兩種審查之間具有合謀共生的性質。因此，從本質上講，它們之間的關係是互補的，正如同「左」與「極左」的關係一樣。[21]

[19] 見《電影題材規劃會議簡報》第四號，1965年7月30日。陳播在引用了崔嵬的這句話後，評論說：「這些話裏面有話，反映他心目中對北影整風的看法」。文化部存檔資料。

[20] 陳荒煤主編：《當代中國電影》上冊，第165-166頁。北京：中國社會科學出版社，1989年。

[21] 見杜蒲：《試論「文革」的極左思潮》第一章。1990年，國家圖書館博士論文文庫。

三、自我監督

「一元化」、「一體化」及上述審查機製造成了電影審查的泛化
──「自我監督」和「社會監督」。「自我監督」指的是電影創作者
自覺地根據政治需要、領導意圖和社會輿論從事創作活動。這種自覺
行為包括自我判斷和自我控制。自我判斷指的是，創作者隨時隨地且
自覺自願地用上述標準來審視對照自己的作品，對作品的思想內容、
人物塑造、故事情節、細節、對話等劇作元素進行調整和修改，「以
切合文學規範的『主體』」。[22] 自我控制指的是，創作者自覺地用國
家意識形態來解釋現實，回避矛盾，說服自我，摒除獨立性思考，以
遏制自己對真實性的渴望，壓抑自己的良知和社會責任感，放棄自己
的藝術個性。

「自我監督」將審查標準植入創作者的內心，變成了創作者的自
覺行動。因此，它比制度性審查和運動性審查更有效。1956年《文匯
報》開展「為什麼好的國產片這樣少」的專題討論。導演白沉撰文說：
「當我接觸到一個劇本裏有工人鬧情緒的時候，馬上會有一個聲音
告訴我或提醒我：他是工人，工人決不會是那樣的；當我需要在電
影裏處理矛盾和沖突的時候，這個聲音又說了，生活那樣美好，我們
的生活那樣偉大光明，你為什麼就只看見壞的一面，而看不見好的
呢？」[23] 晚年的趙丹在總結自己一生表演的得失時，痛心地談到：「我
怎麼會走上公式化、概念化的路上來呢？……影片《武訓傳》受到全
國性的大批判後，我在思想上逐步形成了幾個概念。一、『藝術必須
為政治服務』。因此藝術本身就沒有其他職能，藝術即政治。二、只
能歌頌無產階級的英雄人物，不能歌頌其他階級的人物，對其他階級
的人物只能是批判性的；而無產階級的英雄人物，則必定是具有崇高

[22] 洪子誠：《中國當代文學史研究講稿：問題與方法》第 192 頁。洪子誠談到：
 「這種判斷，又逐漸轉化為作家和讀者的自我判斷、控制，而最終產生了敏
 感的、善於自我檢查、自我審視，以切合文學規範的主體。」
[23] 白沉：《典型和唯成分論必須分清》，載《文匯報》1956 年 11 月 19 日。

思想境界、高尚的道德品質，不具有缺點與錯誤。如果稍微寫一點缺點錯誤，就犯了立場、傾向性的原則錯誤。三、『各種思想無不打上階級的烙印』。因此一招一式、一舉一動、一顰一蹙，都有階級的內容。因之一切人物的內部素質與外部形體都只應該是壁壘分明的表演，否則就混淆了階級的界線啦……」[24]

60年代初，從激進主義立場上退卻的周揚，發現了這種「自我監督」對藝術創作的危害。1961年《文藝報》第三期上發表了由其主編、張光年撰寫的《題材專論》一文。此文在批評題材上的清規戒律時，有這樣一段話：「這些清規戒律很少見諸文字，它們不可能是文藝界普遍存在的現象；但是不能不看到，它們確實造成了某種束縛。固然真正有才能、有識見的作家，不會受到這些清規戒律的限制，但是有些修養不足的作者，下筆時卻產生了種種顧慮。」盡管這段話說得極其委婉隱曲，貌似面面俱到，但實際上既違背事實，又邏輯混亂。說它違背事實是因為，第一，創作上的清規戒律在17年裏是文藝界普遍存在的現象，文中所謂的「不可能」存在的「現象」其實無處不在。第二，「自我監督」並非只限於修養不足的作者；那些「真正有才能、有識見的作家」下筆時同樣會產生種種顧慮。對比一下巴金、曹禺、老舍等人建國前後的創作，就可以明瞭這一點。說它邏輯混亂是因為，它既要破除題材上的清規戒律，又要維護這種清規戒律。在它看來，只要作者有足夠的修養，清規戒律和「某種束縛」就沒有了市場。由此產生的「自我監督」也就不複存在。然而，就是這篇文章也受到了激進主義的批判。[25]

[24] 趙丹：《地獄之門》，《戲劇藝術論叢》1980年4月第2輯，第60頁。

[25] 見《文藝戰線兩條路線鬥爭文獻和資料彙編》下冊，南充師範學院中文系文藝理論教研組，1974年。

四、社會監督

「社會監督」指的是群眾或「自發」或有組織地對劇本和影片的監視、督察與抵制。其主要表現方式是群眾影評、群眾來信等。[26]這裏所謂的群眾，既包括教授、研究員、影評人等專業人士，也包括工農商學兵等其他行業的人。這些人自覺地按照權力話語的價值取向對劇本或影片發表評論、意見和建議，他們指出創作者的缺點和不足，督促創作者按照話語權力的要求認識生活、確立主題、塑造人物和設計情節。在媒體把關人的精心篩選下，這些影評或來信的觀點具有高度的一致性，由此形成了強大的社會輿論，一種無形而有力的「社會監督」機制亦由此誕生。如果說「自我監督」的形成是由於審查標準深入個體內心，那麼「社會監督」的產生則是因為審查標準鑄造成集體意識。一方面，它以集體意志約束著創作者；另一方面，它還可以使某些影片得到被自動禁映的待遇。[27]

全面客觀地評價17年的電影審查與監督，探討它在當代電影創作中的地位和作用，研究它與「文革」電影的關係以及它對新時期電影的影響，是一個富有挑戰性的課題，新時期以來有關這一問題的任何解釋和闡述，包括上述觀點，都將受到歷史的檢驗。

[26] 建國以來，電影管理機構對電影評論非常重視，組織影評成為工作的常規專案，並為此多次下文。如，1949 年 11 月，上海市軍管會文藝處提出：「審查制度沒有必要，但是批評也許比檢查嚴格，應該有建設性。」（《文藝處召集私營電影業座談，說明人民電影政策》，見《文匯報》1949 年 11 月 10 日）。又如，1956 年和 1957 年，為了改變審查層次過多的問題，電影局下文，要求「大力組織社會輿論對創作的監督工作……」（胡菊彬：《新中國電影意識形態史》第 44 頁）

[27] 電影局副局長蔡楚生談到，1954 年《大眾電影》登出了對《體育之光》的批評文章，這部片子即被自動停映。見《電影局 1954 年第三次製片廠廠長會議》，文化部存檔資料。1958 年至 1961 年間，《上海姑娘》等 20 多部影片因受到當時報刊的批評，各地放映單位自動禁映。1962 年 7 月 12 日，文化部發出《關於各地不得自動禁映影片的通知》，要求對 1957-1958 年拍攝的上述影片立即恢復發行。見吳迪（啟之）編《中國電影研究資料》（中卷）第 411 頁。

為了民族的尊嚴
——姜文，請不要往酒裡撒尿

〔美〕趙健

　　大約是八年前吧，我在西雅圖小住，聖誕節的時候，我的美國鄰居來串門，我請他喝國內帶來的酒，他懷疑地看看酒瓶，聞聞杯裡的酒，問我：在你們中國，酒裡需要加尿嗎？我被他問傻了，他有些不好意思地告訴我，這個問題來自於《紅高粱》——電影裡的釀酒師站成一排，往酒壇裡撒尿。然後大家一起唱：「好酒，好酒！」老美的問題引起了當時在場的三位大陸留學生的共鳴，曉兵說，老謀子要是經商一定不亞於比爾·蓋茨，你看，人家多會賣，把中國的醜陋打成包，印到膠片上，賣給老外，弄得個名利雙收。不愧是老謀子，真是深謀遠慮！國慶說，這是後殖民時代必有的精神現象——中國雖然擺脫了殖民主義統治，但是精神上仍舊是殖民者附庸。張藝謀要想得到西方的認同，就只能靠展示「東方奇觀」。小女生雅紅不以為然：電影就是要展示「奇觀」，而且這種展示是對等的，是相互的。對於中國人來說，美國電影展示的是西方奇觀，可從來沒聽說哪個美國人在這方面批評好萊塢。

　　講這個故事是為了說《鬼子來了》。觀影經驗告訴我，《鬼子來了》是一部世界級藝術片，足以躋身於國際一流之列。對於中國電影來說，《鬼子來了》的意義重大。它好比一輪躍出雲層的太陽，其光芒驅散了籠罩著中國電影的重重陰霾，其熱度激發了人們對中國電影的希望，在它的照耀下，那些按固定模式製造的人物馬上現出了貧血般的蒼白，它的光和熱穿透我們的肌膚，直射我們的五臟六腑，將三千年農業文明積蓄的人性——善良的愚昧、率真的愛憎、可笑的狡

猥、麻木的奴性逼真地展示在中華兒女面前。我不能不為姜文，為這
部劃時代的電影發出由衷的讚歎。

　　然而，這只是事情的一方面，在讚歎這部影片的同時，我不能不
想到美國鄰居的疑問和大陸留學生的評論。對於中國電影史來說，《鬼
子來了》固然意義重大，但是，它的編導完全忽略了觀眾的接受心理，
按照接受美學的理論，讀者／觀眾的接受才標誌著一部藝術作品的最
後完成。也就是說，一部藝術品的高下好壞必須經過受眾的檢驗。當
姜文和他的吹捧者為《鬼子來了》的成就得意洋洋的時候，他們沒想
到，這部影片給中國和中國人帶來了多麼巨大而沉重的負面影響。雖
然我無法得知絕大多數觀眾對這部影片的意見，但是，作為觀眾之
一，我有資格站在一個接受者的立場上，指出它對中華民族的傷害。

　　任何民族都有醜陋的一面，任何民族中都有自揭家醜的傳統。美
國有著名的「扒糞」運動，日本人坦承大和民族的醜陋，魯迅終生都
在痛挖國民性的劣根。是的，自揭家醜是自我療救的開始。但是，外
國人的揭醜是顧全大局的，美國發動越南戰爭期間，好萊塢就是再自
由，再富有想像力，也不會生產《越戰獵鹿人》、《現代啟示錄》一
類的反戰影片；日本在發動「大東亞聖戰」的時代，日本影畫株式會
社就是窮得穿不上褲子，也絕不會讓《戰爭與人》、《望鄉》一類的
反省影片問世。這不是掩蓋家醜，而是時勢使然。當一個國家正在全
力以赴地完成歷史賦予它的重大使命的時候，無論文學還是電影都應
該服從這個大局。

　　當下的中國正處在一個偉大的歷史時刻——全面實現小康，盡快
完成社會轉型，實現中華民族百餘年來夢寐以求的現代化，昂首東
方，雄視世界，躋身強國之首。這是歷史的要求，這是民族的心聲。
在這種情勢下，中國電影的首要任務是弘揚民族精神，是凝聚民族的
向心力，是高奏「正氣歌」，是高唱《東方紅》，是鼓舞人民教育人
民，而不是相反。

　　可惜，有天縱之才的姜文，卻毫無審時度勢之功，他忽略了歷史
的要求，忘記了民族的心聲，《鬼子來了》誤導了中國的受眾，使中
華民族失去了自尊，失去了自信，失去了前進的勇氣、拚搏的精神。

《鬼子來了》同樣誤導了西方的受眾，它明白無誤地告訴那些本來不甚了解中國的洋人，中國人從來就是這樣貪生怕死，沒有血性；即使當他們面對被裝進麻袋裡的日本鬼子，也會把他當活祖宗一樣侍候。在西方媒體千方百計醜化中國人的時候，在西方列強惟恐中國國強民富的關頭，姜文無意中向世界表明了他的後殖民主義的文化立場。

　　我相信，無論是往酒裡撒尿的張藝謀，還是給鬼子包餃子的姜文，其本意都是好的。他們自信自己在弘揚愛國主義。張藝謀不會想到，老美會因為《紅高粱》的誇誕手法而懷疑中國酒中包含著尿的成份。姜文不會想到，他的嘔心瀝血之作會換來親者痛、仇者快的接受效果。是什麼原因造成了這種主觀願望與客觀效果的兩極對立呢？毛澤東〈在延安文藝座談會上的講話〉說得清楚，這是歌頌還是暴露的態度問題。姜文在編導《鬼子來了》的時候，顯然忘記了毛澤東六十年前的至理名言：「對人民群眾，對人民的勞動和鬥爭，對人民的軍隊，人民的政黨，我們當然應該讚揚。人民也有缺點的。無產階級中還有許多人保留著小資產階級的思想，農民和城市小資產階級都有落後的思想，這些就是他們在鬥爭中的負擔。我們應該長期地耐心地教育他們，幫助他們擺脫背上的包袱，同自己的缺點錯誤作鬥爭，使他們能夠大踏步地前進……我們所寫的東西，應該是使他們團結，使他們進步，使他們同心同德，向前奮鬥，去掉落後的東西，發揚革命的東西，而決不是相反。」

　　新時期開始，學界就對歌頌與暴露有過一次大的爭論。這場爭論最後被概括為「歌德」和「缺德」兩派。在我看來，這兩派都忽略了一個基本常識──文藝源於生活，是生活本質的反映。評價文藝作品的標準應該是，也只能是看其對生活本質的把握的深度與廣度。生活本質，說白了，就是歷史趨勢和人民的作用。《鬼子來了》沒有反映出特定時期（抗日戰爭）的生活本質；忽略並歪曲了歷史的趨勢和人民的作用。抗日戰爭以中國勝利、日本無條件投降告終，這就是歷史的趨勢。在這艱苦卓絕的八年間，中國人民不屈不撓，浴血奮戰，終於趕走了侵略者。這就是人民的作用。而《鬼子來了》告訴我們的是什麼呢？是中國人的苟且偷生，是中國人的是非不分，是中國軍隊的

顢頇糊塗。一句話，它所津津樂道的是抗日中的支流末節，是非本質的東西。在這個意義上，可以說，姜文丟掉的不僅僅是民族精神、愛國主義，而且是文藝的生命。

反感於往酒裡撒尿的老美，看了《鬼子來了》會說什麼呢？他是否會說，日本兵罵的好，中國人確實是「支那豬」。長江後浪推前浪，第五代薪盡火傳，第六代紹續衣缽──姜文發揚光大了張藝謀的後殖民精神，巧妙地展示了一回「東方奇觀」──中國人的奴性、愚昧和麻木。

「為了民族的尊嚴，請不要往酒裡撒尿！」中國的編導們，請聽一聽這來自大洋彼岸的同胞的懇求吧。

為姜文的「三大錯誤」一辯

啟之

　　不止一個人對我說，《鬼子來了》是部好片子，可是它打擊了民族的尊嚴和自信，所以，這部影片活該被禁。遺憾的是，我之前從來沒有看到過專門談論這一方面問題的文章。〈為了民族的尊嚴——姜文，請不要往酒裡撒尿〉一文，第一次在媒體上公開地論述了這一問題。趙健先生的前驅之勇、先鋒之銳，令我肅然起敬。是的，趙先生的行為不但令人尊敬，而且值得激賞——如果不是他天才地、創造性地、全面地繼承和發展了這種似是而非的「理論」，並把這種歪理發展到了一個嶄新的、登峰造極的程度，我們還不會如此突出地感受到這種「理論」的荒謬性。

　　趙先生說：「《鬼子來了》是一部世界級藝術片，足以躋身於國際一流之列。對於中國電影來說，《鬼子來了》的意義重大。它好比一輪躍出雲層的太陽，其光芒驅散了籠罩著中國電影的重重陰霾，其熱度激發了人們對中國電影的希望……」但是，對此片進行了一通如此這般由衷的讚美之後，趙先生筆鋒一轉，嚴肅地指出，這部電影損害了民族的尊嚴，打擊了國民的自信心。

　　「世界級的藝術片」，「國際一流」水平的影片，居然會有損於民族的尊嚴，打擊了民族的自信心？這是什麼邏輯？一部文藝作品，如果是優秀的，就不會有損民族的尊嚴，不會打擊民族的自信心。反過來說也一樣，如果有損於民族的尊嚴，打擊了民族的自信心的作品，就不會是優秀的作品。很顯然，趙先生犯了一個形式邏輯的簡單錯誤。按照這種邏輯，民族尊嚴的捍衛，國民自信心的維護，只能仰仗平庸的、低劣的作品。換言之，中華民族只配享用偽劣假冒的精神產品，它承受不起，也欣賞不了高質量的精神食糧。請問趙先生，您是在捍衛「民族的尊嚴」，還是民族的恥辱？是在維護國民的「自信」，還是國民的自瀆？

　　趙先生會說，我所說的「世界級的藝術片」，「國際一流」指的是西方的藝術標準，而我對《鬼子來了》的批評用的是中國的政治標準。這種解釋明確無誤地告訴我們，趙先生是在用兩個標準來評價《鬼子來了》，按國際的藝術標準，好得很；按國內的政治標準，壞得很。這無異於說，中國是世界其他民族之外的異類，中國的文藝不能與國際接軌。因為人家把文藝當作文藝，中國把文藝當作政治，文藝仍舊在為政治服務。

　　正是基於上述理由，趙先生給姜文加了三個罪名：第一、沒有考慮到受眾的接受心理；第二、沒有配合形勢；第三、沒有反映生活本質。

　　對於姜文來說，接受心理、接受美學這類的「學問」恐怕太深奧了。在拍電影的時候，姜文只想拿出一部好片子去拿坎城大獎，他「沒有考慮到」的東西實在太多──他沒有考慮到，日本影評家會給《鬼子來了》以極高的評價──日本人寫不出的日本人（日本影評家佐藤忠男語）。他沒有考慮到，日本會將此片評為2002年十部國際大片的第三名。他沒有考慮到，中國的受眾──那些看了盜版盤的人們會在網上眾口一詞地稱讚他的作品。當然，他更不會考慮到，在大洋彼岸還會有趙健先生這樣的受眾，剛剛發出對《鬼子來了》由衷的讚歎：「在它的照耀下，那些按固定模式製造的人物馬上現出了貧血般的蒼白，它的光和熱穿透我們的肌膚，直射我們的五臟六腑，將三千年農業文明積蓄的人性──善良的愚昧、率真的愛憎、可笑的狡猾、麻木的奴性逼真地展示在中華兒女面前。」馬上又狠狠地摑了自己一個大耳光，指責姜文：「忽略了歷史的要求，忘記了民族的心聲，《鬼子來了》誤導了中國的受眾，使中華民族失去了自尊，失去了自信，失去了前進的勇氣、拚搏的精神。」

　　「在作者、作品和讀者的三角形中，讀者絕不是被動部分，絕不僅僅是反應連鎖，而是一個形成歷史的力量。沒有作品的接受者的積極參與，一部文學作品的歷史生命是不可想像的。」[28]這是接受美學

[28] 漢斯・羅伯特・堯斯：《西方二十世紀文論選》第三卷，第 152 頁，中國社會科學出版社，1989 年。

的創始人、德國學者漢斯‧羅伯特‧堯斯關於接受者作用的經典闡述。《鬼子來了》是否誤導了中外受眾，是否「忽略了歷史的要求」、「民族的心聲」，日本的、法國的以及中國的受眾都已經通過各種方式表明了態度。這種態度已經形成了「歷史的力量」。話語權力只能限制受眾對一部優秀影片的積極參與，而絕不可能消解受眾不斷積蓄的「歷史的力量」，這種力量將使《鬼子來了》的「歷史生命」在未來的中國電影史上延續，直至永遠。我相信，未來的史家們不會忘記趙先生為這種「歷史的力量」所做出的獨特貢獻。而我們的後人也一定會為趙先生的高論而驚詫不已——如果一個民族會因為一部電影而失去尊嚴和自信，那麼這個民族會存在三千年嗎？它的人民會是真的站起來了嗎？它難道還會有自立於世界民族之林的資格嗎？如果一個民族會因為一部電影而失去「前進的勇氣和拚搏精神」，那麼，這個民族應該是在盛世中安享太平，還是應該在末日來臨中等待救贖？如果一個民族拒絕「國際一流」的電影，那麼，這個民族是政治弱智，還是心理病夫？

　　趙先生加給姜文的第二個罪名，是沒有配合形勢。趙的理由是，「當下的中國正處在一個偉大的歷史時刻——全面實現小康，盡快完成社會轉型，實現中華民族百餘年來夢寐以求的現代化。」完全正確，這確實是「歷史的要求」、「民族的心聲」。問題是，這絕不是文藝配合形勢的理由。長期以來，我們的文藝心甘情願地配合著形勢，配合反右，配合大躍進，配合以階級鬥爭為綱……但配合的結果是什麼？是文藝不再成為文藝，而淪為宣傳品，淪為政治的工具。正是因為配合，十七年的文藝才乏善可陳；正是因為配合，才製造出無數「偽現實」的作品；正是因為配合，才有了「文革」文藝，才有了「三突出」，才有了「陰謀文藝」。被稱為「紅色經典」大力炒作的樣板戲就是文藝配合形勢的巔峰之作。難道趙先生像某些西方左派那樣，希望中國回到「文革」時代嗎？

　　文化大革命，首先革的是文化的命，文化之中，文藝首當其沖。「文藝工具論」為這場毀滅文化、毀滅自身的運動做了長期的、艱苦的、細緻的準備工作。「文革」後，鄧小平糾正了文藝為政治服務的

錯誤理論，提出了「兩為」方針。「文藝工具論」從此被扔進了歷史的垃圾箱，文藝不再是政治的婢女和形勢的奴僕。備嘗苦難的文藝界終於達成共識：無論中國處在什麼歷史階段，文藝就是文藝，它「配合」的只能是自身的規律。這才是歷史的要求、民族的心聲。但是，由於意識形態的滯後性和保守性，左毒仍在某些領域時隱時現，文藝為政治服務，為形勢服務的「工具論」陰魂不散。《鬼子來了》的遭遇證明了這一點。讓人費解的是，久居海外的趙先生為什麼會對左毒情有獨鐘？

趙先生加給《鬼子來了》的第三個罪名是沒有反映生活本質。在他看來，文藝的生命是反映生活本質，抗日的本質是中國人民打敗了日本侵略者，《鬼子來了》沒有反映這一生活本質——馬大三等掛甲臺的村民們非但沒有積極抗日，反而費盡心機地養活侵略者。如此背離「本質」的影片當然是一部壞影片。

從1949年實行「文藝一體化」以來，左毒曾多次用「寫本質」來打壓「寫真實」的現實主義要求。趙先生的說法不過是「寫本質」的死灰複燃。他所說的本質，實際上是一種離開現象而存在的、抽象而神秘的所謂絕對真理。本質離不開現象，現象與本質是統一的，這是馬克思主義的常識。粉碎「四人幫」後，在關於「寫真實」的討論中，「寫本質」就已經成了過街老鼠。丹晨指出：「將現象與本質割裂開來，看成各不相乾，互不聯繫的東西，把本質看成可以離開現象而存在，文藝似乎可以不問社會真實面貌如何就可直接寫出抽象的神秘的『本質』，結果必然成為主觀的概念的演繹。」[29]

說這個本質是抽象的，因為它只是一個概念——「抗日戰爭的本質是中國人民打敗了日本侵略者」。說這個本質是神秘的，因為它不是來自於人人可以感知的日常生活，而是來自於掌握著話語權力的個人意志。真理是相對的，根本不存在絕對真理。在馬克思主義那裡，所謂絕對真理，不過是「1821年拿破崙死於聖赫勒拿島」一類的確定

[29] 丹晨：《「寫本質」與「寫真實」不能劃等號》，《人民日報》，1980 年 8 月 27 日。

的知識。文藝的生命在於真實，要求文藝反映生活本質，無異於要求文藝為抽象的概念服務，為確定這一本質的話語權力服務。說到底，還是為政治服務。

顯而易見，趙先生主張的「文藝的生命是反映生活本質」的說法，只能導致兩個結果：概念化和偽現實。這種說法為「寫光明」、「寫主流」提供了理論基礎，為「主題先行」、「題材決定」等左毒提供了土壤。

「為了民族的尊嚴，請不要往酒裡撒尿！」這是大洋彼岸的趙先生對中國編導的懇求。我相信趙先生的誠意，我也相信，歷史會對中國編導，尤其是姜文，是否「往酒裡撒尿」做出公正的裁決，至於趙先生是否在為左毒張目，這還需要時間來昭示嗎？

【附三】

影史啟示錄
──「歌頌」與「暴露」簡史

吳迪

一、新世紀，舊景觀

《鬼子來了》的分歧，說到底，是歌頌與暴露的分歧。「歌頌派」站在電影審查委員會一邊，認為，抗日題材應該歌頌人民的反抗，暴露日本侵略者的殘暴和虛偽，姜文反其道而行之，所以這部影片不足取。「暴露派」不同意電影審查委員會對《鬼子來了》的意見，認為，姜文真實地反映了中國百姓的精神狀態，既揭示了掛甲臺村民的麻木、愚昧和奴性，也表現了他們對鬼子的仇恨和反抗，所以這部影片是部好影片。分歧的焦點是文藝的真實性問題。「歌頌派」從政治理念出發，強調作品的教化作用；「暴露派」從文藝本體出發，要求真實地表現人性。這是中國進入21世紀後，「歌頌派」與「暴露派」的第一次交鋒。但是，從現當代文藝史上看，這第一次不過是舊話重提──上個世紀，這兩派已經五次交手（延安一次，建國後至80年代四次）。算起來，這一次實際上應該是第六次。

一個問題在70年裡反覆出現，既說明這個問題的「老大難」，也說明解決這個問題的迫切性和重要性。姜文的《鬼子來了》給電影界提供了一個契機，一個平臺，再一次把這個問題擺到我們面前。然而，這個問題不是任何文字所能解決的，本文所能做的，只是查一查「派別譜系」，理一理兩派興衰榮辱的歷史。在健忘症流行，舉世「向前看」的時代，這種「向後看」的努力或許有助於我們真正地「與時俱進」。

二、1942：「歌頌派」與「暴露派」交鋒

　　一提起「歌頌與暴露」，很多人馬上就會想到〈延安文藝座談會上的講話〉，會以為毛澤東是「歌頌與暴露」的始作俑者。其實早在〈講話〉發表之前，延安的文人們就已經為這個問題打得不可開交，並且形成了陣線分明的兩派──以周揚為首的「歌頌派」和以丁玲為首的「暴露派」。周揚晚年談到：「我們魯藝這一派的人主張歌頌光明，雖然不能和工農兵結合，和他們打成一片，但還是主張歌頌光明。而『文抗』這一派主張暴露黑暗。」[30]

　　「文抗」的全稱是「全國文藝界抗敵協會」，總部在重慶，延安是分部。延安「文抗」的中的「暴露派」是艾青、蕭軍、羅烽、舒群等，「文抗」之外還有一批人，最著名的是那個被槍斃的王實味。丁玲其實在「文抗」沒呆幾天，就調到了《解放日報》，這位文壇才女之所以成了「暴露派」的首領，是因為她對真實性的執著：「不真的東西，不是人人心中有的東西，是不會為人所喜愛的，粉飾和欺騙只能令人反感。」[31]在這種思想的驅使下，她到《解放日報》後不久，就發表了《我們需要雜文》的領軍之作。文中說：「即使在進步的地方，有了初步的民主，然而這裡更需要督促，監視，中國的幾千年來的根深蒂固的封建惡習，是不容易鏟除的。而所謂進步的地方，又非從天而降，它與中國的舊社會是相連結的。」[32]隨後，艾青、羅烽、王實味進一步發揮了「暴露派」的文藝觀。

　　艾青反對把文藝創作與物質生產等同起來的功利主義，強調文藝要寫真實，要忠實於自己的感受──「作家並不是百靈鳥，也不是專門唱歌娛樂人的歌妓。……在他創作的時候，就只求忠實於他的情感，因為不這樣，他的作品就成了虛偽的，沒有生命的。」因此，艾

[30] 趙浩生：《周揚笑談歷史功過》。載胡平、曉山編《名人與冤案：中國文壇檔案實錄》（二），北京，群眾出版社，1998年。
[31] 丁玲：《真》，載1940年4月《大眾文藝》第1卷第1期。
[32] 丁玲：〈我們需要雜文〉，載1941年10月23日《解放日報》。

青對歌功頌德表示了極大的厭惡——「希望作家能把癬疥寫成花朵，把膿包寫成蓓蕾的人，是最沒出息的人——因為他連看見自己醜陋的勇氣都沒有，更何況要他改呢？」那麼什麼才能保證作家寫出自己的真情實感呢，艾青從創作自由想到了獨立精神，從獨立精神想到了民主政治：「作家除了自由寫作之外，不要求其他的特權。他們用生命去擁護民主政治的理由之一，就因為民主政治能保障他們的藝術創作的獨立的精神，。因為只有給藝術創作以自由獨立的精神，藝術才能對社會改革的事業起推進的作用。」[33]

羅烽認為，魯迅批判現實的精神同樣適用於延安，因為，在這「光明的邊區」仍舊可以看到「可怕的黑暗和使人嘔心的惡毒的膿瘡」，「黑白莫辨的雲霧」不單產生於國民黨治下的重慶，也「時常出現」在共產黨治下的邊區。而邊區的某些人卻用各種藉口來否認這些「黑暗」和「膿瘡」的存在，藉口之一是「幾千年傳統下來的陳腐的思想行為，一時不容易清除的。」在這種藉口的掩護下，「他們就乘機躲進那『一時不易』的罅隙裡去享受自己，好像一只黑豬在又臭又髒的泥塘裡愉快地滾著，沉沒著，既不怕沾汙自己，把泥漿濺在行人的身上竟也在所不惜。」「另有一類人，雖然他也躲在罅隙裡，而他的念念有辭，卻是一篇堂皇富麗燦爛奪目的講演。天真的心靈，萬想不到光澤堅硬的貝殼裡還藏著一塊沒有骨頭的安閑的膽怯的肉體！」羅烽的矛頭所向，是那些打著革命的旗號，既諱疾忌醫又表裡不一的兩面派、投機家。所以，他告誡那些穿著革命的華麗衣裳的人們：「要求表裡一致，本是做人的起碼條件，作為革命者似乎更該注意才對。」[34]

在歌頌與暴露的問題上，王實味走得最遠：「大膽地但適當地揭露一切骯髒與黑暗，清洗它們，這與歌頌光明同樣重要，甚至更重要。」[35]他不但在理論上更徹底、更激烈，而且還要干涉現實。可以說，他是延安文人中把理論落實於實踐的第一人——直接用文藝作品（散文）來暴露現實的陰暗面。在《野百合花》中，他揭露了延安的

[33] 艾青：《了解作家，尊重作家》，載 1942 年 3 月 11 日《解放日報》。
[34] 羅烽：〈還是雜文時代〉，載 1942 年 3 月 12 日《解放日報》。
[35] 王實味：〈政治家‧藝術家〉，載 1942 年 3 月 15 日《穀雨》。

官僚作風、等級制度，揭示了青年的不滿，下層的牢騷；批駁了那些以「必然性」為幌子，「間接助長黑暗，甚至直接製造黑暗」的「半截馬克思主義大師們」。如果王實味知道正是這篇「暴露文學」把他送上了死路，他是不會貿然行事的。

這是「暴露派」的第一次大暴露，也是延安時代在創作方法上的第一次思想交鋒。儘管「暴露派」是為了文藝的真實性，為了追求光明而主張暴露黑暗的，其用心和效果比「歌頌派」對革命更有益，但是交鋒的結果仍舊是以「暴露派」慘敗，「歌頌派」大獲全勝而告終──「暴露派」遭到了來自中共上層的普遍譴責，「歌頌派」（如周揚）參加了〈講話〉的制定。

三、抄書一段：可怕武器

青年學者劉鋒傑對〈講話〉中的有關內容做了精辟的分析，特摘引如下──

從表面上看，毛澤東似乎是綜合了周揚與丁玲等人的觀點，承認歌頌與暴露同樣重要，承認描寫人民缺點的合理性，這是一種辯證的觀點。「比如說，歌頌呢，還是暴露呢？這就是態度問題。究竟哪種態度是我們需要的？我說兩種都需要，問題是在對什麼人。」毛澤東主張對敵人，給予暴露；對於統一戰線中的同盟者，有聯合，有批評，對人民群眾，對人民的軍隊和政黨，應該讚揚，對人民的缺點給予教育。從實質上看，毛澤東又體現了強烈的傾向，他論述的著重點是在歌頌方面，尤其是結合〈講話〉徹底改造知識分子的整體語境來理解，會感到毛澤東實際上是要求作家們放下知識分子的臭架子，來盡情地歌頌人民，歌頌政權，在歌頌方面應當立場堅定，旗幟鮮明。毛澤東對歌頌與暴露的另兩處說明就充分透露了這種意圖。其一，他規定了寫缺點，寫反面人物，「只能成為整個光明的陪襯，並不是所謂的一半對一半。」因為「一半對一半」

的描寫，會使敵我力量顯得勢均力敵，不利於鼓舞人民的鬥志，會使工作中的缺點顯得過分突出而不利於歌頌人民，故在其反對之列。其二，他強調「你是資產階級文藝家，你就不歌頌無產階級而歌頌資產階級；你是無產階級文藝家，你就不歌頌資產階級而歌頌無產階級和勞動人民：二者必居其一」。這表明作家在歌頌與暴露的立場問題上，任何的遊離都是不允許的。這樣，毛澤東就建立了歌頌與暴露的兩個重要限制標準；對應其一，為了表現主導的光明面，作品對人民缺點的描寫，只能是局部內容，甚或只能是點綴。由於不會有確定的量化指標，即何種描寫為陪襯，何種描寫因超過陪襯而應受到否定，對歌頌與暴露的此條要求，也就幾乎無例外地成了將描寫人民缺點誇大為暴露人民、反對人民的一條理論依據，而這最終造成作家不敢表現人民缺點的局面。對應其二，將歌頌與暴露對立，並將歌頌與暴露二詞敵我化，從而確認歌頌即好，暴露即壞，使作家處於「二者必居其一」的境地，這就使得作家為了首先確保自己身份的合法性，只能採取絕對化的態度來對待極為豐富複雜的人生現象，在歌頌或暴露的表現上，使文學創作成為政治的簡單圖解，在階級分析的硬性支配下，成為階級鬥爭的宣傳文本。如若表現人物性格的複雜性，就極有可能被目為把人民當敵人，或把敵人當人民，這就犯下了不可饒恕的罪行。在歌頌與暴露的問題上，〈講話〉確實全面體現了毫無妥協的政治態度，卻又留下了不少理論盲點，對何為批評、何為暴露、何為陪襯等沒有具體界定，為日後極左派的闡釋預留下了極大的理論空間，使這一極具全面色彩的理論觀點在排斥表現人民（政權）缺點、在否定文學的暴露功能以後，又獨攬對於所有問題的解釋權，從而使這一命題成了反對文學創作寫真實、說真話的一種可怕武器。[36]

[36] 《當代文學關鍵詞》桂林，廣西師範大學出版社，2002 年。第 53-55 頁，

在這「可怕武器」的指引下,「歌頌派」從此成為文壇上的主導力量,控制了創作與批評的話語權。但是,「暴露派」並不會自動退出歷史舞臺,只要條件適合,他們就會跳出來給「歌頌派」搗亂,因為生活本來就不是「歌頌派」所說的那樣充滿陽光。

四、1951:《武訓傳》挨批,「暴露派」遁跡

既然「歌頌派」與「暴露派」的分歧是文藝的真實性問題。那麼,凡是試圖反映真實的文藝家都會自覺不自覺地站到後者一邊,電影人也不例外。建國初,孫瑜、趙丹、石揮、鄭君裡、黃佐臨、洪謨等都做過這種努力,當然,他們同樣努力地迎合新中國的新時尚,努力地配合意識形態的要求。但是,《武訓傳》(孫瑜編導,趙丹主演)、《關連長》(石揮編導演),《影迷傳》(鄭君裡編,佐臨導,洪謨演)等影片的主創們很快就發現,他們的前一種努力換來的只是罪過,而後一種努力非但不能補罪過於萬一,反而糟蹋了自己的心血之作。《武訓傳》可為代表。

武訓(1838-1896)是山東堂邑人,中國近代史上著名的平民教育家。他少年失怙,家貧難以維生,因不識字給他帶來很多痛苦,遂以畢生之力行乞興學,在其晚年時,先後在堂邑、臨清、柳林為窮孩子辦起了三所義學,而他自己卻貧病而歿。建國前,武訓的影響深廣,各界要人、名流都對他備極推崇。蔡元培、黃炎培、鄧初民、李公樸等民主人士,蔣介石、汪精衛、戴季陶、何思源等政界人物,馮玉祥、張學良、楊虎城、段繩武、張自忠等軍界要人,陶行知、鬱達夫、臧克家等文教界人士或撰文讚頌,或題辭表彰,或為他的義學捐款。1943年至1949年間,中共冀南行署還設立過武訓縣,成立了武訓縣抗日民主政府。陶行知辦育才學校,張伯苓辦南開學校都與武訓精神的影響有關。

1944年,孫瑜受陶行知之托,決心把武訓搬上銀幕。四年後,崑崙公司湊足了錢。以「詩人」導演蜚聲影壇的孫瑜面對著新中國的新變化,小心翼翼地收起了詩情,細心揣摸意識形態的要求,為了通過

審查，他在編導方面頗費了一番心思，首先將原來的劇本由正劇改成悲劇，對武訓採用一分為二法，來代替原來的全面肯定。其次，「虛構了周大揭竿而起、搞武裝反抗封建勢力的情節，反襯武訓行乞興學的虛妄；三是讓武訓自己也及時性省悟他的興學不過是為『學而優則仕』的傳統輸送新鮮血液，讓他拒穿皇帝賜給的代表榮耀與尊貴的黃袍馬褂，並且囑咐學生『不要忘了莊稼人』。」[37]為了避免誤讀，他特意在片頭片尾加上了一位人民女教師，通過她對孩子們的講話，點明主題。

請看這位女教師是怎樣點明主題的——影片開頭，女教師說：「我們大家想一想，武訓先生，一個要飯的叫花子，要了四十多年的飯，辦了三個義學，讓窮孩子也能念書學文化，真是了不起！今天，我們解放了，我們的政府給了窮人充分受教育的機會，翻了身的人，不再做睜眼的瞎子。今天我們紀念武訓，要辦好我們的冬學，掃除文盲，提高文化。」這裡面有憶苦思甜，有對黨和人民政府的歌頌，有配合形勢（掃盲）的熱情，有宣傳學習文化的熱心。即使有了這麼多東西，孫瑜還不放心，在影片的結尾處，他又讓這位女教師再一次用意識形態語言諄諄教導學生們：「武訓老先生為了窮孩子們爭取受教育的機會，和封建勢力鬥爭了一輩子。可是他這種個人的反抗是不夠的。你看他親手辦了三個義學，可是他死了之後呢，還是讓地主們搶去了。所以說呀，單純念書，也是解放不了窮人的。……中國的勞苦大眾經過了幾千年的苦難和流血的鬥爭，才在為人民服務的共產黨組織之下，在無產階級的政黨的正確領導下，打倒了帝國主義和國民黨政權，得到了解放！我們紀念武訓，要加緊學習文化，來迎接文化建設搞潮。我們要學習他的刻苦耐勞的作風，學習他全心全意為人民服務的精神，讓我們拿武訓為榜樣，心甘情願地為全世界的勞苦大眾做一條牛吧！」

孫瑜以為，對武訓有了如此辯證的一分為二，對黨和政府有了如此露骨地謳歌，對形勢有了如此積極的配合，此片就放進了保險箱。

[37] 陳墨：《百年電影閃回》北京，中國經濟出版社，2000 年。第 215 頁。

事實似乎印證了他的預感——此片投拍前周恩來、夏衍、於伶都表示支持，50年底拍成後，孫瑜帶著拷貝來北京請周恩來、胡喬木觀看，得到了他們的肯定。影片於51年初上映，隨後的幾個月內好評如潮，《人民日報》、《光明日報》、《新民日報》、《進步日報》、《文藝報》等大報紛紛發表影評和紹介性文字：孫瑜介紹編導此片的艱辛過程，趙丹講述了演武訓時受到的教育，端木蕻良讚揚武訓的奉獻精神，育才學校的校長表示要進一步發揮「武訓精神」……。據《武訓研究資料大全》統計，在5月20日之前，各地報刊發表的有關文章共計55篇，其中包括楊耳、賈霽的批評性文字。[38]

5月20日，風向陡轉，《人民日報》發表了毛澤東寫的社論〈應當重視電影《武訓傳》的討論〉，社論荒謬且粗暴地給這部影片扣了一個大帽子：「（武訓）根本不去觸動封建經濟基礎及其上層建築的一根毫毛，反而狂熱地宣傳封建文化，並為了取得自己所沒有的宣傳封建文化的地位，就對反動的封建統治者竭盡奴顏婢膝的能事，這種醜惡的行為，難道是我們所應當歌頌的嗎？向著人民群眾歌頌這種醜惡的行為，甚至打出『為人民服務』的革命旗號來歌頌，甚至用革命的農民鬥爭的失敗作為反襯來歌頌，這難道是我們所能夠容忍的嗎？承認或者容忍這種歌頌，就是承認或者容忍汙衊農民革命鬥爭，汙衊中國歷史，汙衊中國民族的反動宣傳為正當的宣傳。」

這是〈講話〉之後，關於歌頌與暴露的最新最高指示，這個指示沒有解決〈講話〉留下的理論盲點，而在更廣泛的範圍內規定了歌頌與暴露的界限。革命—階級鬥爭—農民起義成為衡量歷史、考量文化，選擇題材，評價人物的唯一尺度，《聯共布黨史》規定的社會發展史成為文藝創作的指南。題材的廣泛性，生活的複雜性，性格的豐富性從此成為文藝創作的禁區。以周揚為首的「歌頌派」從中獲得了新的啟示——更嚴苛的評審標準和更有效的鬥爭方式。

在社論發表的當天，《人民日報》在「黨員生活」欄中，發表短評〈共產黨員應該參加關於〈武訓傳〉的批判〉，文化教育歷史研究

[38] 張明主編：《武訓研究資料大全》，濟南，山東大學出版社，1991年。

等部門迅速地行動起來，召開各種批判會，各界名人被組織起來，紛
紛發表表態性文章，徐特立、何其芳、夏衍、艾青、袁水拍、胡繩、
王朝聞、錢俊瑞、華君武、陳波兒等踴躍參加，孫瑜、趙丹趕緊登報
檢討，馬敘倫、李士釗（武訓傳的作者）、瑞木良等為武訓說過好話
的人們忙不迭地自我批判。這一全國性的批判運動在1951年7月下旬
被推向高潮，7月23-31日，《人民日報》連載了由周揚主持，江青等
人實地調查的〈武訓歷史調查記〉。〈調查記〉給武訓下了這樣的結
論：「武訓是一個以興義學為手段，被當時反動政府賦予特權而為整
個地主階級和反動政府服務的大流氓、大債主和大地主。」這個〈調
查記〉如同一顆精神原子彈，征服了全國人民。郭沫若、翦伯贊、管
樺、李爾重等人撰文，談〈調查記〉給他們的教育啟發。8月8日，《人
民日報》發表周揚的〈反人民、反歷史的思想和反現實主義的藝術〉，
這一長文為《武訓傳》蓋棺論定：政治上反人民，反歷史文學上反現
實主義。周揚的邏輯前提是，因為人民是創造歷史的動力，而歷史只
能革命，不能改良；武訓搞的是改良主義，所以，把這樣的人物做正
面描寫就是反現實主義。「這個前提一是否認『歷史』不同闡釋的合
法性，另一個是否認文學寫作的『修辭』性質，和作家的『虛構』的
權利。」[39]

　　趙丹在《地獄之門》中有這麼一段話：「我怎麼會走上公式化、
概念化的路上來呢？……影片《武訓傳》受到全國性的大批判後，我
在思想上逐步形成了幾個概念。一，『藝術必須為政治服務』。因此
藝術本身就沒有其它職能，藝術即政治。二，只能歌頌無產階級的英
雄人物，不能歌頌其它階級的人物，對其它階級的人物只能是批判性
的；而無產階級的英雄人物，則必定是具有崇高思想境界，高尚的道
德品質，不具有缺點與錯誤。如果稍微寫一點缺點錯誤，就犯了立場、
傾向性的原則錯誤。三，『各種思想無不打上階級的烙印』。因此一
招一式、一舉一動、一顰一蹙，都有階級的內容。因之一切人物的內

[39] 洪子誠：《問題與方法——中國當代文學史研究講稿》北京，三聯書店，2002
　　年，第 102 頁。

部素質與外部形體都只應該是壁壘分明的表演，否則就混淆了階級的界線啦……等等。」[40]

公式化、概念化的何止一個趙丹，又何止一門表演！可以說，《武訓傳》的批判為後來文藝的各個門類的公式化、概念化奠了基。此後的文藝界只能在這樣的公式、概念中進行選擇——要麼寫人民的革命（革命歷史），要麼寫革命的人民（工農兵）。「歌頌派」與「暴露派」的分歧，由文藝的真實性擴大到歷史與現實的真實性，生活的某一部分成了禁區，「暴露派」不得不向「歌頌派」靠攏，孫瑜導起了《宋景詩》、《乘風破浪》，石揮導起了《雞毛信》、《霧海夜航》，誰也不再為概念之外的東西費腦筋。「歌頌派」與「暴露派」的第二次交手，以後者的無條件投降告終。

五、1957：「暴露」借「雙百」小吐真言，「歌頌」乘「反右」大打異己

《武訓傳》挨批之後，「暴露派」潰不成軍；處在歌頌與暴露之間的「中間派」也膽戰心驚，手足無措；「歌頌派」雖然從理論上講是勝利了，但是這個勝利卻給他們帶來了莫名的惶恐與震驚——首先，他們並沒有看出《武訓傳》暴露了什麼。換言之，他們誤認為這也是一部歌頌新中國、歌頌共產黨的影片，如果這樣的影片也「反人民」、「反歷史」、「反現實主義」的話，那麼以後拍什麼呢？其次，「歌頌派」對政治正確的標準有些拿不穩了，政治正確本來是「歌頌派」的護身符，可是如果連周恩來、胡喬木這樣的中共高層領導都不能保證一部電影的政治正確，那麼，他們應該歌頌什麼，又怎麼歌頌呢？

陳墨先生在談到批判《武訓傳》的影響時說：「從對《武訓傳》的批判開始之後，所有的國營製片廠的製片業務都宣布停止，要對劇本及生產中的影片進行更加嚴格的審查。結果是，自1950年至1952年的上半年，整整一年半時間內，三家國營電影廠除了東影生產了一

[40] 《戲劇藝術論叢》1980 年 4 月第二輯，第 60 頁。

部三十分鐘的鬼話外，再也沒有一部影片出品，1952年下半年開始恢復，全國也只生產了4部影片。」[41]在文化部電影局評出的49年至55年的優秀電影中，只剩下歌功頌德。歌功頌德勢必會造成概念化和公式主義。事實表明，中國電影進了死胡同。

這一情況引起了文化部和電影局的擔憂，從1952年開始，電影局就開始討伐創作中的概念化公式主義，討來伐去情況越來越糟。到了1955年2月，周揚忍無可忍，指示陳荒煤、蔡楚生召開故事片編、導、演創作會議。周揚到會做了指示。會議研究了1954年電影創作中的缺點並探討了其根源，「最主要的缺點是創作中的概念化和公式主義，我們電影作品中題材和主題是狹窄的，遠比不上實際生活那樣廣闊和豐富，現實生活中複雜尖銳的階級鬥爭在作品中沒有得到很好的反映。在作品中缺乏真實生動而鮮明的形象，影片往往只表現了事件或運動的過程而沒有表現人物的命運，人物常常被當成圖解政策條文或政治概念的工具，只有一般的政治輪廓，而看不到人的個性以及豐富的精神世界，因而不能在觀眾中留下深刻難忘的印象。在我們的作品中衝突不強烈，情節平淡，缺乏幽默與熱情，作品的題材、體裁、風格，彼此都差不多。」[42]

會議得出了這樣的結論：「產生概念化公式主義的基本原因，是對生活缺乏正確和深入的理解，把豐富多樣的生活侷限在一些概念裡；常常忽視和違背了藝術的特徵，不能通過生動真實的形象去再現生活的真實。」[43]大體上講，這些結論並不錯，但是沒說到根子上──要克服概念化公式主義就必須承認政治有時是不正確的，如果「正確和深入的理解」生活，就必須告別歌功頌德；倘若想「再現生活的真實」就不可避免地要暴露陰暗面。「歌頌派」認識不到這一點，只能在表面上做文章。

表面文章解決不了問題，劇本荒，成了各電影廠的難題。1956年3月，文化部和中國作協聯合發出征求電影文學劇本啟事。同時，

[41] 陳墨：《百年電影閃回》北京，中國經濟出版社，2000年。第216頁。

[42] 《大眾電影》1955年第6期，第28頁。

[43] 《大眾電影》1955年第6期，第28頁。

作協和團中央聯合召開全國青年文學創作會議，重彈一年前的老調：
「與會者檢查了過去創作中的主要問題即公式主義，一致認為對生活
理解不深，對藝術的特徵認識不夠，以及把文藝為政治服務庸俗化是
造成公式主義的主要原因。」[44]當周揚等「歌頌派」還在原地轉圈的
時候，赫魯雪夫突然成了國際共產主義運動的「暴露派」——在蘇共
二十大上，他拋出了自揭家醜的「秘密報告」。「秘密報告」歷數史
達林獨裁專制的罪惡，揭開了第一個社會主義國家的陰暗面。為了防
患於未然，最高統帥高瞻遠矚，決定由執政黨自己當一回「暴露派」，
籲請國人大鳴大放，給黨整風。

　　5月26日，陸定一在中南海懷仁堂作〈百花齊放，百家爭鳴〉的
報告。隨後，各級組織、各種媒體發動起來，辭情懇切地動員民主黨
派、共產黨員、普通群眾暢所欲言。「歌頌派」首領周揚緊跟偉大領
袖，也當起了「暴露派」，在「全國青年業餘文學積極分子大會」上，
他一反常態地號召人們：「應該揭露社會主義制度的陰暗面」。[45]電
影局的領導們——王闌西、陳荒煤、袁文殊聞風而動，以自我批評的
方式，加入「暴露派」的隊伍。局長王闌西承認：「電影工作還存在
許多問題，其中最主要的是影片質量不高，數量不多。……有一些藝
術片題材狹窄，內容的公式化概念化，使表現力最為廣泛的電影藝術
變成了單調、枯燥，不能引起觀眾興趣。」「造成這些影片質量不高
的原因是多方面的，從我們的領導思想和領導方法來檢查，是有不少
錯誤和缺點的，這就是：狹窄地簡單化地了解為工農兵服務的方針；
機械地和片面地強調了作品的政治內容；沒有充分發揮創作人員的積
極性和幫助創作人員理解豐富的現實生活不夠，對藝術創作的領導時
常採取比較簡單的行政方法，要求多，鼓勵少；廣泛地組織電影文學
劇本不夠等。」[46]

　　副局陳荒煤的自我批評和暴露比王局更誠懇也更具體：「過去在
電影藝術創作的領導方面確實存在著嚴重的教條主義和宗派主義和

[44] 《大眾電影》1956 年第 8 期，第 27 頁。
[45] 轉引自《當代文學關鍵詞》第 60 頁。
[46] 《中國電影》1956 年第 1 期，第 3 頁。

簡單的行政命令的方式。因而經常對於創作作了過多的簡單的、粗暴的干涉。……往往違背藝術創作的規律,不從作家的實際情況出發,用簡單的方式規定作品的主題,要求作者根據當前政治運動情況機械地配合政治任務,結果是使得電影這一最富有群眾性、反映現實最有力量、最廣闊的武器,在題材與樣式方面加上了許多限制;形成了只准寫工農兵的題材,而且還僅僅是反映工農兵生活中間的某一個方面。要求描寫革命戰爭的影片只能反映戰略思想;反映工人的生活和鬥爭,往往只侷限於創造發明和技術改進;反映農村就往往侷限於互助合作運動的過程。這種題材窄狹的情況以及對於電影劇本創作的簡單的要求,結果就使得影片的產量大大地縮小,也使得許多影片變為枯燥的政治說教。」因為更誠懇更具體,所以陳副局長的自我批評也更深切:「我們差不多把藝術創作中間一些最普遍的規律都忘記了,完全忽視了藝術的特徵。我們無所謂正劇,也無所謂悲劇,也缺乏喜劇。我們的創作人員以及藝術領導方面,常常是僅僅只考慮作品是不是寫了政策、反映了、概括了『運動』,而很少考慮到通過什麼藝術樣式,和藝術手段來反映生活。這是我們過去許多影片刻板化、公式主義的一個很重要的原因。正因此,我們就很少考慮到藝術創作人員們都有各自的個性──風格。」[47]

　　比起陳副局長來,袁文殊說得更大膽,他在呼籲電影界的思想解放運動:「多少年來在我們文藝創作上就存在著許多清規戒律。……要在電影創作領域做到『百花齊放』,我以為首先一個前提是必須使得作家和電影藝術家們的思想從各種各樣的清規戒律中解放出來,使他們自由活潑地大膽創造,然後才有可能克服概念化和公式主義,才有可能達到創作的旺盛和繁榮。」這種思想解放的關鍵,袁指出,首先在於克服文藝領導中間的教條主義。第二必須重視藝術特徵和遵循創作規律。[48]

[47]　《中國電影》1956 年第 1 期,第 6 頁。
[48]　《中國電影》1956 年第 1 期,第 15 頁。

　　領導主動承認錯誤，帶頭自揭家醜，使不知深淺的電影人如沐春風。一些人壓抑不住說真話的願望，在報刊上、會議上一吐為快：《神女》的導演吳永剛指出：「目前的國產影片常常以政論代替藝術，因此得不到觀眾的歡迎。」《董存瑞》的導演郭維說：「我們的一些故事片，既不是喜劇，也不是悲劇，而是怒劇。因為看了這些影片，不會笑，也不會哭，卻只能使你生氣！」《我這一輩子》的導演石揮對層層把關，層層鑒定的電影審查制度略有微辭，對導演的創作自由表示了一點點渴望：「這一連串的審查層次往往使影片的創作者之一——導演，不能有充分表達他自己的創作見解、堅持獨特作風的機會。」[49]

　　半個月之後，上海的《文匯報》成了這些指陳時弊的肺腑之言的噴射口——11月24日該報響應上面的號召，以「本報訊」的名義刊發了題為〈國產影片上座率情況不好〉的消息，同時發表了〈為什麼好的國產影片這樣少？〉的短評。短評說該報將開闢一個專欄，請大家討論、研究這樣幾個問題：「怎樣正確理解文藝為工農兵服務的方向問題，接受『五四』以來的進步電影的經驗問題，影片以編劇作為『起點』呢？還是以導演作為『起點』的問題；怎樣領導電影工作和當前領導工作中的缺點問題；劇本的審查以及演員的安排等等問題。」短評的傾向性很明顯：這些問題來自文藝方針、政策，來自文藝的管理者，一句話，來自文藝體制。

　　電影人以為，這回可有了說真話的機會，在此後的三個月中，編、導、演、攝、錄、美、觀眾、發行方在這個專欄發表了四十多篇文章，被壓抑了七年的不滿隨著這些文字奔湧而出。在說真話的本能的驅使下，這些本來與「暴露派」無緣的人們無意之中都成了「暴露派」。在此前後，長影、北影、上影紛紛召開座談會，誠邀職工給廠領導提意見，為電影事業獻計獻策。同時，各廠實行自由結合，組成創作小組，「導演中心制」成了業界的熱門話題。

[49] 《中國電影》1956 年第 1 期，第 20 頁。

　　荒誕的是，在這建國以來唯一一次短命的鳴放期間，鐘惦棐，一位有藝術修養，無派別傾向，延安魯藝出身的資深黨員居然成了「暴露派」的首領，他為電影改革寫的文章——〈電影的鑼鼓〉竟成了「暴露派」的代表作。[50]與那些在《文匯報》上提意見的人們相比，鐘的文章並沒有更新的東西，他只不過把報上發表的資料，電影局領導的自我批評和業界的意見看法集中起來，做了一番觀點鮮明的總結概括。鐘文開篇就一針見血地指出，好的國產片之所以少，是因為我們忽視了電影的消費者——觀眾的意見，而這才是「檢驗問題的標準」。他征引了《文匯報》和《光明日報》關於上座率的統計資料和有關報導：從1953年到1956年8月，國產片共發行了100多部，其中70%以上沒有收回成本，有的只收回10%。據此，他得出結論：一，電影界存在著嚴重問題，國產好影片少，觀眾少。二，好影片少是因為大部分影片的題材狹窄，藝術表現千篇一律。三，他對「工農兵電影」的提法表示懷疑——「電影為工農兵服務，是否意味著在題材的比重上盡量地描寫工農兵，甚至所謂『工農兵電影』？」四，這些問題的根源在於教條主義和宗派主義，前者表現在領導的思想和方式方法上，後者表現在排斥舊中國進步電影的傳統上，這些主義，歸根結底是不尊重電影創作的特殊規律。鐘建議推行舊電影廠實行的「導演中心制」，給主創人員以自由。

　　鐘文的要害，一是觸及了中國電影創作的癥結——電影的管理體制；二是進行了今昔對比，給人以今不如昔的印象。此文引來了兩個相反的，頗有戲劇性的後果。之一是電影界一片喝彩，以至文化部一周後（12月22日）宣布從1957年起廢除審查影片的制度。之二是中共高層大為震怒，1957年2月，黨中央對此文進行了嚴厲批評。

　　後來的事，無須多講——率先暴露陰暗面的領導們搖身一變，又成了「歌頌派」，而熱心誠心真心幫黨整風的人們幾乎在一夜之間全部被打成右派。長影揪出了以沙蒙、郭維、呂班、苲蓀為中心的「小白樓反黨集團」，上影揪出了吳永剛、吳茵、石揮、項堃等一大批反

50　《文藝報》1956 年 12 月 15 日第 23 期。

黨分子；北影演員劇團將陳卓猷、李景波、郭允泰、張瑩、巴鴻、管宗祥、劉宗、金鳳、袁思達定為右派掃地出門；電影學院攝影系教授孫明經、劇作家吳祖光、《大眾電影》編輯方詩，電影作曲家陳歌辛……這是一個浸滿了血淚的名單，排在這個長長的名單之首的，是《文藝報》藝術部主任鐘惦棐。為了將這個電影界的「大佬」級右派批倒批臭，文化部和電影局的領導們——周揚、夏衍、王闌西、陳荒煤，指令中國電影工作者聯誼會與鐘展開「說理」鬥爭。中影聯在兩個多月中召開大會15次，小會十餘次。主張在文藝上暴露的與暴露文藝中問題的新老「暴露派」被一網打盡。人為刀俎，我為魚肉，無意中當上「暴露派」的人們成了「陽謀」的犧牲品。

　　上了這個名單的人，無論是死去的還是倖存者，沒有幾個人會認為自己屬於「暴露派」，但是，當他們被發配邊遠，面對著家敗人散的命運，眼看著子女夫妻父母親屬淪為社會賤民的時候，他們肯定會後悔自己說了真話。他們可能永遠也不知道，在極權專制主義者的詞典裡，真話就是暴露，說真話者就是「暴露派」。石揮在鳴放期間寫了一篇〈東吳大將「假話」〉的雜文，中雲：「有人不喜歡別人說真話，有人不允許別人說真話，有人不敢說真話，有人說真話吃了虧，有人說假話反而得到了尊重。」這位與姜文演藝經歷相似的「話劇皇帝」沒有想到，在他蹈海自殺之後，大陸媒體在很長一段時間內，仍舊告訴人們，他逃到了香港，投入了資本主義懷抱——假話不但受人尊重，而且假話比真話更容易被人相信。

　　反右派運動之後，影片審查非但沒有廢除，反而變本加厲；管電影非但沒有減少，反而是越來越多；創作者所渴望的自由，成了水中月鏡中花；中國電影繼續在歌功頌德中違反著藝術規律，觀眾意見被無形的手轉化成「興無滅資」的狂熱聲浪；檢驗影片好壞的標準不是票房，仍是政治。「劇本要審查，審查，再審查。你們說干涉也好，不民主也好，還是要審查！」[51]這是1958年4月康生的指示，這一指示為建國後的第二次寫真實說真話的「暴露運動」畫上了句號。

[51]　《當代中國電影》上冊，北京，中國社會科學出版社，1989年。第165-166頁。

六、1962：「歌頌派」後浪追前浪，「暴露派」新人遜舊人

　　按照1957年的思路，中國文藝界似乎應該一直歌頌下去，一直歌頌到樣板戲三突出高大全。可是，總路線大躍進三面紅旗的左傾冒進和隨之而來的三年人禍，迫使黨內激進派不得不暫時收起烏托邦狂想回到現實中來。在調整、鞏固、充實、提高的八字方針指引下，歷史在60年代初期拐了一個彎，長期生活在歌功頌德之下的人們，似乎又有了傾吐痛苦和懷疑的可能。但是這一次人們學乖了，55萬右派的遭遇記憶猶新，所有想講真話的人們一想到他們的滅頂之災就馬上閉緊了嘴巴。然而，說真話是人的天性，面對著概念化、公式化日益猖獗的事實，就連當初狠批右派的黨內要員也忍無可忍，周揚等老牌「歌頌派」也被越來越左的現實逼上了暴露之路。

　　其實早在1956年，周揚就提出，應該揭露社會主義的陰暗面，就認識到胡風當年提到的某些文藝觀點是有道理的，只是由於反右，他不得不往左了走。所以，大躍進剛剛結束，他就提出：「不要一寫先就搞個主題思想，不要開始寫就想一個什麼戰略思想，……《南征北戰》……不是那麼感動人，其原因在哪裡？因為作家要去寫一個戰略思想，老是想這個東西去了……這樣作品寫出來很難有感動人的力量。」[52]這種情況同樣發生在夏衍、田漢、何其芳等人身上，作為資深編劇，文化部副部長夏衍很清楚，歌功頌德是中國電影的大害，在周揚批評《南征北戰》之後，他把問題推向了時代高度：「我們現在的影片是老一套的『革命經』、『戰爭道』，離開這一『經』一『道』就沒有東西，這樣是搞不出新品種來的。我今天的發言就是離『經』叛『道』之言。要大家思想解放，要貫徹百花齊放，要有意識地增加新品種。」[53]在反右時堅決批判吳祖光的戲協主席田漢，也在肯定歌頌的前提下，委婉地提出陰暗面的問題：「決不能認為新社會不經任何

[52] 1959 年 6 月《在全軍第二屆文藝會演大會幹部座談會上的講話》。文化部檔案。

[53] 《當代中國電影》上冊，第 177 頁。

陣痛就能在曾經是半封建半殖民地的中國大陸誕生下來，相反地，現在和將來都有許多困難擺在新中國建設者的面前等待逐一加以克服。[54]

　　隨著「八字方針」的提出，黨內務實派掌權，周揚主持的文藝界也開始反省。1961年8月〈文藝八條〉（《關於當前文學藝術工作的意見》）的出臺，標志著中共務實派的文藝路線占了上風。〈八條〉的基本精神是糾偏——在原有的意識形態、政治體制和文藝思想（〈延安文藝座談會講話〉）的框架內糾正文藝界過頭的左傾思潮。〈八條〉要求人們正確地認識政治與文藝的關系，鼓勵題材和風格的多樣化，強調提高創作質量，繼承中外文化遺產，批評評論界的簡單化公式化和粗暴輕率的亂貼標簽的傾向。幾乎與〈八條〉同時出臺的〈電影工作三十二條〉，貫穿著同樣的思想和目的。就歌頌與暴露的關系而言，〈八條〉與〈三十二條〉要求的是在歌頌的前提下適當暴露。也就是說，在肯定體制的優越性、黨的英明性偉大性的前提下，適當地說一些真話，反映一點真實。這種歌頌性暴露，或者說虛妄下的真實，雖然像《今天我休息》一類的歌頌性喜劇一樣，喪失了自身的本質，讓人笑不起，但是，對於周揚等「歌頌派」來說，這已經是一個歷史性的進步。

　　這一歷史性的進步的動力來自中共上層——在貫徹〈八條〉的廣州會議上，周恩來總理代表中共中央為「暴露派」平反昭雪：「不要不敢去揭露，否則就沒有戲可演。」「英雄人物不許犯錯誤，這是新的教條。」「要敢於寫人民內部矛盾，肯定正面的東西，批評錯誤的東西。」陳毅這個「大炮」說得更一針見血：「說我們這個社會哪裡還有壓迫？哪裡還有專橫、黑暗？當然舊的壓迫、舊的黑暗是沒有了，但是有些時候，有些地方，壓迫還是有的，陰暗的東西還是有的，悲劇性的東西還是有的，只要站在正確的立場上，為什麼不可以寫？」一向緊跟中央的周揚也放開了膽子：「批評與歌頌不要分開，更不要對立。」[55]

54　〈題材的處理〉，載《文藝報》1961 年第 7 期。
55　〈在大連創作座談會上的講話〉，1962 年 8 月 10 日。文化部檔案。

　　在中央高層領導的激勵下，在藝術民主，藝術創新的指引下，少數根正苗紅沒有吃過苦頭的電影人蠢蠢欲動，為了與「暴露派」保持距離，這些蠢動的電影人不約而同地把目光投向了歷史，投向了革命，投向了人性、人情味和人物性格。《早春二月》（謝鐵驪編導）深入到三十年代知識分子的內心，描寫了他的同情和無奈，刻畫出一個既不願混跡市俗，又無法擺脫社會的正直青年形象。《逆風千里》（周萬誠編，方徨導）試圖刻畫出國民黨高級軍官的性格，《英雄兒女》（毛鋒編，武兆堤導）試圖在戰爭片中開出一條新路，著力描寫戰爭中父女親情。……。這是在新的形勢下的新的暴露──寫真實，寫人性。

　　與時同時，電影理論界也悄悄行動起來，在向蘇聯學習的大門關上之後，理論界把目光轉向傳統，瞿白音是其中的代表，1962年第3期《電影藝術》上發表了他的〈電影創新的獨白〉。在這篇文章中，瞿高舉「唯陳言之務去」的旗幟，批評被當成「絕對真理」，「有了神靈呵護」的三大神靈──主題、結構、衝突：「作品必須要有一個主題，主題又必須突出，原是至理名言，無可駁難的。於是，主題之神便伸出巨霸之掌，一把抓住不放，快刀斬亂麻，三下五除二，把形象剷得精光，使主題成為光禿禿的一株枯木，名之曰突出。」「故事必須有頭有尾交代清楚，結構之神便制定規條。於是動作未顯，性格未露，先用上千呎膠片交代時代，說明形勢，擺出矛盾面，然後，張三一拳，李四一腳。最後一切已經明白，還要請出人來說個明白，以求醒豁。」「有時說，不需要衝突。有時又說衝突必須單一。必須貫串到底，必須反映主要矛盾，必須正面反映。衝突必須體現為對立雙方，雙方又必須百脈賁張，唇槍舌劍……。」「總而言之，諸神各顯神威，滿天撒下應該怎樣，不應該怎樣的各種符籙和咒語。在諸神合力交攻之下，藝術家只得束手束腳，抱頭覓路。而陳言，是唯一的逋逃藪。去陳言真是『戛戛乎其難哉』。」

　　瞿白音反對陳言，提倡創新，表面上是在談電影的創作藝術，其深層是反對虛假，提倡真實，反對歌頌，主張暴露。比起57年的前輩來，他聰明多了，他只談藝術創新，不談外行領導內行；只談創作技

巧，不談思想內容；只談去陳言，而迴避造成陳言的根本原因。他引用葉燮、劉勰、陸機等古人的話，在古為今用的名義下，對現實提出批評。其方式可謂曲折，其用心可謂深隱。

〈三十二條〉和「創新熱」給電影創作帶來了一線生機，一批優秀電影走上銀幕，《甲午風雲》、《停戰以後》、《李雙雙》、《小兵張嘎》、《農奴》、《冰山上的來客》、《飛刀華》、《阿詩瑪》……紛紛亮相。中國電影在文革前出現過兩次半創作高潮，60年代初的一次只能算作半次。它之所以沒有高起來，要歸功於黨內激進——極左思潮的東山再起。此派的綱領是階級鬥爭，此派的文藝路線是「大寫十三年」和京劇現代戲。1963年初，柯慶施、張春橋、姚文元在上海部分文藝工作者座談會上提出「寫十三年」的口號，認為只有寫建國後的13年的社會才算是社會主義文藝。周揚、林默涵等認為這個口號有片面性。在1963年4月召開的文藝工作會議上，張春橋和周揚為這個口號各執一辭。這不僅僅是「上海幫」與「北京幫」的幫派之爭，而且是極左與左傾，激進與務實的路線之爭。一個值得玩味的現象出現了，老牌「歌頌派」——周揚、林默涵、何其芳等落伍了，被動了，跟不上迅猛發展的形勢；新生代的「歌頌派」——柯慶施、張春橋、姚文元以及他們後面的第一夫人以更左、更政治化、更激進的方式向老傢伙們下了戰書。這是激進主義——極左思潮的規律，只有打倒左，才能極左，只有破舊，才能立新，只有否定老字號，才能創立新招牌。長江後浪推前浪，世上新人換舊人。在極左派眼裡，老的「歌頌派」成了更陰險更狡猾的「暴露派」。

這種說法並不完全是造謠汙蔑，經過反右、大躍進和反右傾，作為文藝的內行，周揚等人在不同程度上明白了一個道理——歌頌與暴露不可須臾分離。光說好話的歌頌，只能導致假大空，概念化和公式化。適當地暴露一下，適當地允許人們說幾句真話，寫一些真實，對歌頌有利而無害。在這種認識的指導下，周揚把他在50年代前期堅持的英雄人物「品質完美論」遠遠地拋到身後，然後轉過身來理直氣壯地教育人們：「為什麼共產黨員、工人、農民出身的就不可能有品質上的缺點呢？為什麼不可以寫？我認為可以寫，這是把它們當作批判

的對象。」[56]當年在延安批丁玲的猛將何其芳也轉了彎子，在堅持「新社會」「本來是光明的」邏輯前提下，他悄悄地以今日之多否定了昨日之我，在文藝上給暴露找了一個合理存在的空隙：「不能因為反對『暴露黑暗論』就認為新社會的一切消極現象落後現象都不能反映。工作中的一切缺點、錯誤和困難都不能描寫，這樣就會走到『無衝突論』、粉飾現實和浮誇成風，就會違反文學藝術必須有真實性的要求了。」[57]

　　這一突破說起來有點怪，它在莊嚴之中藏著滑稽，在崇高之中寓著反諷——提倡暴露的，大部分來自官方高層，這些人既是反右的幹城，又是「歌頌派」的元老；而那些大談創新的專業人士，如瞿白音者，也是反右中的積極分子。瞿曾專門著文上綱上線地批判吳永剛，[58]把吳永剛對電影創作的批評——「今天的電影，往往從劇作者起，通過電影廠的領導，電影導演與演員的創作工作，一直到電影院的廣告止，都在硬生生地想把影片的主題思想——或可稱為教條，送進觀眾的腦子裡去。」——稱之為「最為惡毒」、「誣蔑之詞」。[59]而他在《創新獨白》中對「主題之神」的批評，其實正是用另一種方式重複吳永剛當年的觀點。

　　從這一身份／觀點的變化上，可以看出，歌頌與暴露的教條完全喪失了生命活力，「歌頌派」走進了死胡同，不得不向他們曾經拼命反對的「暴露派」妥協。「暴露派」雖然一再被打倒在地，踏上一萬只腳，但是即使踩到地下，它仍舊保持著無法抗拒的生命力。這種生命力足以征服那些懷疑、反對、打倒它的人們，它就是現實主義。

　　比起57年的那一次，這一次突破的效應似乎來的慢一些，但其結局也好不哪兒去。在毛澤東兩個批示和八屆十中全會的指引下，文藝界的極左思潮風起雲湧，《早春二月》、《舞臺姐妹》、《逆風千里》

[56] 《在華北區話劇歌劇觀摩演出座談會上的講話》，1965年4月1日。
[57] 《文學藝術的春天》，北京，作家出版社，1964年。第77頁。
[58] 《吳永剛的反黨道路》，見《中國電影》1957年第10期，第35-37頁。
[59] 同上，第36頁。

等影片和瞿白音的《創新獨白》都受到了嚴厲批判。文革一來，建國以來拍的大部分影片都成了毒草，周揚、夏衍、何其芳、田漢……所有老牌「歌頌派」都被新生代打成反革命。何其芳、田漢被迫害致死，周揚和夏衍在秦城監獄渡過了漫長的八年，瞿白音則為他的那篇《獨白》付出了整整十五年的代價，1979年當平反昭雪降臨到他的頭上時，這個曾經力主創新的人已經重病纏身，在第四次文代會召開的第三天，就抱恨長逝。

七、1980：「歌頌派」形散神不散，「暴露派」表勝裡不勝

1978年十一屆三中全會召開，歷史翻開了新的一頁，國人再一次感到早春的暖意。「國家不幸詩家幸」飽受磨難的生活和情感化為一篇篇小說，一幕幕話劇在這飽經苦難的大地上引起了一陣陣激動，傷痕文學、暴露文學成了文壇主流。歌頌與暴露的問題再一次成了輿論關注的焦點。

1979年6月，澱清發表《歌頌與暴露》一文，作者以〈講話〉為立論的基礎，重彈「歌頌派」的老調，再一次對「暴露派」揮舞起大棒：「暴露敵人，絕不能暴露人民。……現在有人不是把暴露的矛頭對著敵人，對著林彪、『四人幫』，而是對著社會主義，對著無產階級專政，對著共產黨的領導，對著馬列主義、毛澤東思想的基本原則。他們的論調，使我們想起三十七年前延安有人說過的話：『我是不歌功頌德的』。他們對那些熱情歌頌社會主義，歌頌共產黨，歌頌革命領袖的文藝作品及其作者，斥之為『歌德派』；對他們自己的某些謬見，則視為神聖，誰要敢搖搖頭，就被斥之為『正統派』，『思想不解放』。」[60]如果說，澱清試圖通過清算第一批「暴露派」，來證明自己是延安「歌頌派」的嫡傳。那麼另一位作者李劍，則用強詞奪理和顛倒黑白證明了自己是馬鐵丁和姚文元的真傳弟子。在〈「歌德」與「缺德」〉一文，李劍寫道：「中國的三十年社會主義征途中，雖

[60] 《河北文藝》1979 年 6 期，第3-4 頁。

然『四害』造成了十年災難，但從根本上講，我國的歷史是前進了的，祖國人民的生活較之舊社會是提高了的，現代中國人並無失學、失業之憂，也無無衣無食之虞，日不怕盜賊執仗行凶，夜不怕黑布蒙面的大漢輕輕叩門。河水渙渙，蓮荷盈盈，綠水新池，豔陽高照。當今世界上如此美好的社會主義為何不可『歌』其『德』？」這位把剛剛經過十年浩劫的中國視為天堂的作者，還拍著良心譴責「暴露派」：「而那種昧著良心，不看事實，把洋人的擦腳布當做領帶掛在脖子上，大叫大嚷我們不如修正主義、資本主義的人，雖沒有『歌德』之嫌，但卻有『缺德』之行。」[61]

今非昔比，文革教育了國人，教育了幾代「歌頌派」，撥亂反正鼓舞了敢怒不敢言的國人，振奮了淪為賤民的右派。周揚、夏衍等資深「歌頌派」首先說話了。想起當年對「暴露派」的整肅，周揚悔恨交織，以淚洗面，一面向被整的人謝罪道歉，一面重新思考歌頌與暴露的問題。在第四次文代會上，他以前所未有的熱情高度讚揚了近年的文學創作：

> 這些作品很多出自較年輕的作者的筆底，他們以敏銳的觀察，大膽探索的勇氣，真實地描述了他們親身的經歷和體會，他們要控訴，要抗議，要吶喊，因為他們的經歷充滿了酸辛和血淚、憤懣和悲痛，也有識破欺騙後的覺醒和鬥爭。他們以潑辣的風格突破成規戒律，抒寫了自己的深切感受和許多令人震驚的所見所聞。這些作品反映了林彪、「四人幫」給人民生活和心靈上所造成的巨大創傷，暴露了他們的滔天罪惡。決不能隨便地指責它們是什麼傷痕文學、暴露文學，人民的傷痕和製造這種傷痕的反革命幫派體系都是客觀存在，我們的作家怎麼可以掩蓋和粉飾呢？[62]

[61] 《河北文藝》1979 年 6 期，第 6 頁。
[62] 〈繼往開來繁榮社會主義新時期的文藝——在中國文學藝術工作者第四次代表大會上的報告〉1979 年 11 月 1 日。載《周揚近作》，作家出版社 1985 年。

　　早在1959年就以「離經叛道論」拂了逆鱗的夏衍，對「暴露派」更是鼓勵有加：「我們的現實生活中陰暗面是有的。而且特別是現在這個特權、官僚主義不暴露一下，我看不行。」[63]如果說文革有什麼好處的話，那就是從反面深刻地教育了包括「歌頌派」在內的中國人。在周揚思考社會主義異化問題的時候，夏衍對左傾思想的根源做了深刻的剖析：

> 　　現在不是有把文藝分成『向前看』、『向後看』這樣的奇怪說法嗎？所謂傷痕文學、暴露文學等向後看文藝，如《班主任》、《傷痕》、《窗口》等等，之所以顯得那樣真實感人，都是由於寫了作者親身經歷的、非常熟悉而又值得反映的生活鬥爭的緣故。……於伶同志在上海管過文化、電影方面的工作，吃過不少苦頭，他深有體會地說過，電影好象幾房得一子，各房都來管，這個怕涼著，那個怕熱著，空虛怕孩子吃得太多，那個怕孩子吃得太少，干涉太多了，工作就不易搞好，這樣搞出來的電影就會千篇一律，公式化、概念化、雷同化，空話、大話、廢話連篇，引起群眾的強烈不滿。

　　在周、夏為「暴露派」說話的前後，許多報刊雜誌發表了大量批駁澱青和李劍的文章。王若望、劉賓雁、王蒙、何西來等人撰文痛斥「歌德派」堅持的偽現實主義，歷數「歌頌派」給文藝界帶來的巨大災難，理直氣壯地維護文藝「暴露」現實的權力。《河北文藝》編輯部萬萬也沒有料到，兩篇千字文式的文藝短評居然「在全國文藝界和廣大讀者中引起了強烈的反響」，「掀起了一場風波」，編輯部認識到：「〈歌德與缺德〉一文所以受到文藝界和讀者的尖銳批評，不是沒有原因的，它反映了文藝界和讀者一種帶普遍性的情緒和看法。……人們怕解放思想受阻，怕『收』，怕又來一個『反右』，怕經過千辛萬苦奮鬥得來的成果又丟失了。因此，人們對任何一點不利於解放思想，不利於貫徹『百花齊放，百家爭鳴』方針的言論都很敏

[63] 〈文藝上也要搞點法律〉，載《夏衍近作》四川人民出版社 1980 年。

感。」[64]這是四九年以來第一次沒有遭到鎮壓的民間抗爭，這是中共執政以來第一次媒體的自覺。這個抗爭，這個自覺是用無數人的冤屈、無數家庭的悲劇、無數生命的凋零、無數才華的浪費換來的，它們來之不易。

電影界用自己的方式回答了這新起的「歌頌派」，一批文革前根本無法想像的暴露性作品——《苦惱人的笑》、《淚痕》、《楓》、《生活的顫音》、《戴手銬的「旅客」》、《許茂和他的女兒們》、《巴山夜雨》、《天雲山傳奇》、《牧馬人》、《人到中年》……出現在銀幕上。在編導演們掀開電影史上新的一頁的時候，理論評論界則開始向常識回歸——柯靈以蘇修和「四人幫」為例，請求執政黨「實事求是地對待暴露陰暗面的問題」[65]彭寧、何孔周在革命的名義下為現實主義正名：「藝術是生活的反映，真實是藝術的生命。」[66]李准提醒電影管理者，文藝除了教育作用之外，還有審美、娛樂的功能。[67]陳恭敏在承認政治性是統帥的前提下，強調真實性是文藝的基礎：「評論一部作品的真實與虛假，同樣不能依靠簡單的政治概念，做一般的社會學分析。藝術鑒賞活動，不可能不反映評論者的愛憎，某些高唱『歌德』、大罵『缺德』的人，愛什麼，恨什麼，還不夠鮮明嗎？作為認識生活、改造生活的社會意識形態，為什麼不該從實際存在的現實出發，寫出它的真相呢？為什麼明明存在陰暗面不能暴露呢？[68]劉夢溪從當年被批判的影片《洞簫橫吹》和它的作者海默的遭遇中看到了左毒對人心的侵害：「發展反映人民內部矛盾和反對官僚主義的文藝創作，即使在今天也不是一帆風順，毫無阻難。不是嗎？當這類作品剛一出現的時候，有的就被扣上了暴露文學或批判現實主義的帽子，甚至有的人說什麼只要不『歌德』就是『缺德』等等。還是五十

[64] 本刊編輯部：〈解放思想打破禁錮〉，《河北文藝》1979 年第 10 期，6-7 頁。
[65] 〈實踐向我們提出了什麼問題〉，載《電影藝術》1979 年第 1 期。
[66] 〈文藝民主與電影藝術〉，載《電影藝術》1979 年第 1 期。
[67] 〈談文藝的社會作用〉，載《電影藝術》1979 年第 5 期。
[68] 〈撕下假面正視人生——淺談文藝的政治性和真實性的關係〉，載《電影藝術》1979 年第 5 期。

年代批判《洞簫橫吹》等作品的那些理由，使用的還是那些詞語和概念，只是出於某種考慮，沒有立即宣布為反黨反社會主義的毒草而已。……歷史上從來沒有過只歌頌不暴露或只暴露不歌頌的作家，也沒有出現過這樣的作品，……對假的、惡的、醜的事物，有責任感的作家為什麼不能進行揭露和批判呢！『四人幫』搞的那一套瞞和騙的文藝不應該再重複了，我們只有正視現實、反映矛盾的義務，沒有粉飾現實，掩蓋矛盾的權利。[69]……。」諸如此類的文字多多，總之都是像「實踐是檢驗真理的唯一標準」一樣的常識。儘管僅僅回到了常識，也畢竟是中國的幸事，然而，我們在慶幸之餘不能不思索這樣一個問題——這些常識性的觀點，人們早在延安，早在57年，62年就一再大聲疾呼過。為什麼中國接受常識如此遲緩？如此艱難？

　　四次文代會之前，中宣部召開會議，李劍參加。會上批評了《歌德與缺德》，肯定了王若望等人的「暴露派」主張。李劍緊張得要死，害怕得要命，後悔自己當了出頭的椽子，擔心被扣帽子、打棍子，挨批挨整，降級除職，妻離子散，發到北大荒，老死寧古塔……。這種感覺從來都是屬於「暴露派」的，如今它們降臨到「歌頌派」身上，世道真的變了？！然而，李劍先生很快就輕鬆起來——沒有人給他扣帽子、打棍子。除了在歷史上留下一個臭名外，當年「暴露派」所遭受的所有苦難，都與他無緣。李劍的幸運托庇於政策的改變——「中央一再聲明要堅持『三不主義』」。「胡耀邦在會上講了，只要我當中央的秘書長，就不搞五七年那種運動了，你們放心。」「講到這程度還怕什麼呢？」[70]確實，「歌頌派」放心了，「暴露派」似乎也放心了，可是，懂點歷史的人是放不下心的——胡耀邦如果不當秘書長怎麼辦？人去政亡的事情在中國還少嗎？懂點法治的人也是放不下心的——這是典型的「人治話語」，沒有法律的保障，沒有保障法律的體制，怕，和與怕共生的假話將永遠伴隨著中國人。有人治，就會

[69] 〈關於文藝創作反映人民內部矛盾問題——從《洞簫橫吹》和它的作者海默的遭遇談起〉，《電影藝術》，1980 年第 1 期。

[70] 夏衍：〈1979 年 9 月 24 日在電影導演會議上的講話〉，《電影藝術》1980 年第 3 期。

有「歌頌派」；有保護人治的體制，「暴露派」就不可能得到真正意義的平反昭雪。

　　事實證明了這一點，請看一位電影編輯的經歷和心曲：「有誰知道，《丹心譜》脫胎出世之作並不是話劇，而且在文藝圈外一個業餘作者寫的電影文學劇本，早在『四人幫』倒臺不到一年的時間，1977年夏秋之際，就擺在了電影編輯的案頭了？又有誰知道當這個戲從電影劇本改編成話劇，1978年初在舞臺上開始贏得廣大觀眾的時候，電影已經拍了一百多個鏡頭，攝製人員為縮短影片生產的周期，爭取早日搬上銀幕而日夜奮戰呢？然而，這一切都無法擺脫影片最後夭折的命運。……為什麼電影創作在新長征路上同其它兄弟藝術並肩前進的時候，竟然有如此不同的遭遇？那麼多的『長官意志』，那麼多的政治路障，那麼多的習慣勢力，接連不斷的落在它的頭上。從所謂宣傳領袖人物的『順序』論，到故事情節真實性的『考證』直到從作品中求索對某人某事的『影射』等等。名堂之多，誅伐之奇，猶是三年前幫風的孑遺。……不幸，這段電影創作剛剛起步時的歷史經歷，並不是偶發的一次，而是不斷地重複出現：一陣冷風，一片烏雲，說不定什麼時候會罩在頭上，忽而宣稱思想解放多了，藝術民主講過頭了，造成社會混亂；寫改造教育青少年犯罪的題材，被指責為『暴露陰暗面』，會產生副作用；揭露官僚主義或特權現象，不可觸及高層領導範圍；『刑不上大夫』……如此種種。在這裡，藝術的特質、社會功能、典型性、現實主義原則等基本理論和規律，以至於文藝的一般常識，都給搞得混淆不清。因此，電影廠的藝術生產節目單，便經常隨著風雨陰晴的變化而飄搖不定，今天推上幾個現實題材的劇目，明天換成歷史的或神話題材，不斷地更換調整，無非是為了追逐可靠的政治保險系數而竭盡心思，浪費財物，這個情景一直延續下來，昨天是這樣，今天還是這樣，真不知道何時是個了結？[71]

　　何時是個了結？只要電影在人治之下，上述現象就不會了結。剛剛從十年浩劫中走出來的陳荒煤舊病複發，舉起「社會效果論」的板

[71]　老軍：〈前行多踟躕——一個電影編輯的感想〉，載《電影藝術》1980 年 2 期。

斧砍殺了《女賊》、《在社會檔案裡》、《假如我是真的》等劇本。陳的理由是，因為電影要比現實生活晚一拍，所以這樣的暴露陰暗的片子三年後才能與觀眾見面，「如果這三年中，由於全國人民的努力把四化搞上去了，經濟情況好轉，社會安定，群眾充滿信心，朝氣蓬勃，出現了新氣象，而在我們的銀幕上出現的影片，多數還是淒淒慘慘，哭哭啼啼的故事，有許許多多流氓、阿飛、小偷的形象，這種局面好不好？另一個設想，由於四人幫給我們留下的災難深重，問題成堆，很多困難需要一個較多的時間才能解決。因信心不足，人心還不夠穩定，社會也還不安定。那麼，在這種情況下，我們的銀幕上多數都是淒淒慘慘，充滿流氓、阿飛、小偷的形象，這種情況好不好？」[72]「好不好」一向緊跟的陳荒煤心裡早有了答案，即使電影人都說好，也不可能改變電影局領導的意見──不管是社會情況如何，這樣的劇本都不宜上馬。

劉鋒傑在總結57年和60年代初「暴露派」的兩次突破時得出兩個結論：「第一，突破是建立在政治相對寬鬆上，沒有政治所提供的外在條件，突破根本不可能的。這一方面得承認政治上的些微進步是有意義的，另一方面仍然說明政治對文學的鉗制沒有解除，在這種情況下，出現政治對文學的再度迫害將是不可避免的事實。文學的隱性病灶沒有消除。第二，細讀突破期的言論會發現，即使是在突破的『高潮』中，也能感到這是束手束腳的。另一種巨大的聲音在隱隱起著作用，一旦這種聲音震怒，突破也就土崩瓦解。這注定了突破以後是反彈，這種反彈借助於對突破的否定使文學思想進一步地教條化和極端化。」[73]由於中共中央的決心，這第五次突破沒有出現反彈，文學界乘勝前進，在題材、風格、人物塑造、真實性等方面有了長足的進展。與文學相比，電影界的進步要慢得多。為什麼？因為當年「暴露派」提出的問題──寫真實、外行領導內行、審查制度、管理體制等等並沒有從根本上得到解決。而無論對文學還是電影來說，「另一種巨大

[72] 陳荒煤：〈提高創作水平，奮勇前進──在劇本創作座談會上的講話〉，載《電影藝術》1980年第4期。
[73] 《當代文學關鍵詞》桂林，廣西師範大學出版社，2002年，第61-63頁。

的聲音」仍然存在，它仍在隱隱地起著作用。它還可能「震怒」，只是由於失去了底氣和相應的社會環境，「震怒」變成了陳荒煤的「好不好」式的「商榷」。

反右時，知情者揭發，鐘惦棐的態度極不老實，說了一句夢想翻案的話：「《電影的鑼鼓》這場爭論，將來歷史怎麼寫，現在還很難說。」20多年後，鐘的夢想似乎成真——反右運動在擴大化的名義下得到「改正」，《電影的鑼鼓》引起的風波載入各種電影史之中。「歌頌派」與「暴露派」的衝突史有了新的結論：丁玲被冤枉了，王實味不再是反革命；1985年胡喬木代表中共中央承認1951年批《武訓傳》是錯誤的，媒體公開披露，武訓的三大罪名是江青等人的捏造；鄧小平為首的中共中央承認1957年的反右運動擴大化了，1958年的「拔白旗」運動和1964年的反右傾是左傾路線的產物。然而，歷史就應該這麼寫嗎？《電影的鑼鼓》提到的問題得到真正的解決了嗎？這實質性的一筆，「將來歷史怎麼寫，現在還很難說。」

八、歷史的經驗值得注意

六十一甲子，歌頌與暴露六十年來的衝突史為我們提供了如下規律和教訓——

第一：「放」／「收」的機制。這五次突破在政治上有一個共同點：它們都是在政治環境相對寬松（劉鋒傑提到了這一點），都是在政治權威決定「放」的情況下出現的。「放」，大抵出於兩種原因，一個是政權調整，另一個是政治改革。與之相對應，「收」則是由於政權調整完成，政治改革中斷。大體言之，第一次和第二次突破屬於政權調整，後三次突破屬於政治改革。第一次突破是在延安整風之際，當時，中共中央正在進行著兩條路線鬥爭——毛澤東要清算王明、博古代表的「國際派」的影響。於是中共中央以整頓「三風」（黨風、學風、文風）為旗幟，號召人們向主觀主義、教條主義和宗派主義開火。正是在這種氣候下，丁玲等人才能在《解放日報》上發表文章，批評革命內部的陰暗面。第二次突破正值中共接管大陸政權，當

時百廢待興，制度未明，私營電影公司還存在，電影審查制度尚未建立，意識形態管制尚不健全，文藝界還沒有養成自我審查的習慣。所以才有《武訓傳》的「出籠」和不明虛實的人們為影片的叫好。第三次發生在56年下半年到57年的上半年，毛澤東接受蘇聯的教訓，嘗試改革，提出「雙百方針」，號召人們大鳴大放。由於鍾惦棐等「右派分子向黨的猖狂進攻」，毛澤東放棄改革，轉向整肅。第四次發生在61/62年間，在三年困難的打擊下，中共轉向務實，調整政治經濟和文化政策，為知識分子脫帽加冕。知識文化界雖然再次感到春天的氣息，但心有餘悸，應者寥寥。除了個別人如瞿白音之外，突破的主體來自於中共上層和原來的左派。第五次突破是在十年浩劫之後，執政黨改弦易轍，放棄以階級鬥爭為綱，轉向經濟建設和體制改革。「歌頌派」對政權的危害性終於被執政黨所認識，公開地為「歌頌派」叫好的李劍之流消聲遁跡，「暴露派」取得了理論上的初步勝利。歷史證明，只要「放」，文藝，尤其是電影，就會有大發展，大進步。歷史同樣證明，「收」造成了文藝，尤其是電影事業的衰退與凋零。上述「放」與「收」的歷史過程，一方面說明政治對文藝的影響是何等巨大，徹底的政治改革對文藝對電影多麼重要。另一方面也說明，寫真實，說真話這一源自人性的要求是不可戰勝的。強權可以一次又一次地壓迫它，扭曲它，使其屈服，迫其沉默，把它踩進汙泥，將其碾成齏粉。但是，強權永遠也不能奪去它的生命。它可以死灰複燃，可以薪盡火傳，可以一代接一代地傳下去，只要有一絲可能，它就會用各種方式去暴露，去說真話，去直面真實。

第二：角色轉換。人性不會死亡，但人可以改變。在歌頌與暴露的衝突中有一個有趣的現象——「歌頌派」與「暴露派」互相轉變。典型的例子是丁玲和周揚。丁玲在批《武訓傳》、批胡風時的積極投入，在平反覆出後的自我表白，說明她從「暴露派」變成了完全徹底的「歌頌派」。

作為資深「歌頌派」，保留著對現實主義的敬畏的周揚，在文藝走入死胡同的時候走到了自己的反面。對人道主義的呼喚，對異化的思考使他成為新時期的第一批「暴露派」。一般地講，「暴露派」變

成「歌頌派」是由於政治高壓或成功的洗腦，而「歌頌派」變成「暴露派」則是因為他們在文藝實踐上的失敗或常識的複歸。當然，「暴露派」中也有至死不變的，如鐘惦棐、吳祖光等人。但是對於大多數右派來說，不是他們不想變，而是他們失去了變的機會。這種角色的互換提示我們：專制政權是製造假象的行家，舉國擁護的東西可能是禍國殃民的罪惡，舉國反對的東西可能是國家民族的福音。只有堅守獨立之思想，自由之精神才不至被假象所迷惑。

第三：理論根源。劉鋒傑對此有很好的闡述：「……在歌頌與暴露的處理上，建國初的文壇走了一條越來越窄的路：就題材言，只主張描寫工農兵這些主角，題材的多樣化在這種限定中消失了；就性格創造言，只主張描寫工農兵的正面活動，如若探討性地表現他們的複雜性，寫出他們的缺點，那就成了汙蔑工農兵群眾，性格創造的豐富性消失了。所以接著再出現描寫英雄人物不能寫缺點的觀點，也就毫不足奇，因為工農兵既然是最革命的主角，最革命就是最進步，故在描寫工農兵時，完美地表現他們，也就成為必然的創作要求而被提出。「四人幫」鼓吹「三突出」的創作原則，主張創造「高大全」的英雄形象，這樣的觀點，其實早在建國之初就已形成，「四人幫」只是水到渠成地完善和演繹了這個理論而已。是什麼導致了對於暴露或批評的拒絕呢？是『預設本質論』在起作用。『預設本質』無限推衍工農兵的革命性，將其誇大為最新最美最好最進步最純潔，因此由工農兵組成的社會也就同樣成為最光明最美好的社會，對於它們惟有歌頌才能與它們的光明本質相一致。這樣，就從本質的高度將對這一人群和社會的暴露或批評拒之於文學之外。即使人們認為這一人群和社會將會受到歷史傳統的汙染，『預設本質論』也會對此強加辯護，將這種汙染視作非本質的內容加以拒斥。所以，一個高度理想化的本質，就在『預設本質』的思維中形成並被固定下來，從而成為評判文學創作的唯一標準。此時，主流意識形態又認為人人都是本質的完整體現，這就出現了人物本質＝階級本質＝社會本質＝預設本質的同構演進關係，從而鋪開了一張本質之網，使絕對的『預設本質』無所不在，它不僅成為社會的、

階級的本質的唯一構成要素，同時也是本來就是最豐富的個人本質的唯一構成要素，這從根本上否定了作家在本質問題上的任何探索與思考，使創作只要去寫『預設本質』就萬事大吉。而由於此一問題本來就是政治化的，遂使對『預設本質』的質疑一直缺席，為『預設本質論』發放了暢通無阻的通行證，從而全面制約了文學創作。事實是，從〈講話〉開始，主張歌頌者的思想就對人生的錯綜複雜，人性的幽深綿邈，社會的承襲相因不予思考與承認。因此，要在歌頌與暴露這一問題上有所突破的話，不反思『預設本質論』，不回歸人的真實存在，都是不可實現的，而同時，這種反思若不徹底，回歸若不堅定，那收效也是甚微的。」[74]需要補充的是，除了「預設本質論」之外，「歌頌派」拒絕暴露和批評的另一個重要的理論武器是「社會效果論」。「社會效果論」者認為，暴露和批評性的作品會給社會帶來負面效果，而歌功頌德的作品則有利於社會人心。顯而易見，「社會效果」論者就是文藝「工具論」者。他們不但要求文以載道，還要求文以載政。陳荒煤對《女賊》、《在社會檔案裡》、《假如我是真的》等劇本的否定就是「社會效果論」的典型表現。在他看來，任何時候——無論是在「群眾充滿信心，朝氣蓬勃，社會出現了新氣象」之際，還是在「人心還不夠穩定，社會也還不安定」之時，社會主義中國的銀幕上都不應該出現悲劇——「淒淒慘慘，哭哭啼啼的故事」，都不能夠出現壞人——「許許多多流氓、阿飛、小偷的形象」。這種把悲劇、壞人摒於國門之外的「社會效果論」，使國人喪失了真實感，失去了對惡的警惕心和抵抗力，在客觀上掩飾了惡與不幸，成了歌功頌德的強大後盾。

　　第四：「雙百」方針。在歌頌與暴露的五次衝突中，除了前兩次外，後三次都與「雙百」方針密切相關。可以說，沒有「雙百」方針的提出，就沒有建國以來的最大規模的暴露。而且在此後的暴露運動中，「雙百」方針一直扮演著重要角色。它是「暴露派」抗爭「歌頌派」的武器，也是政治上的「放」的由頭。直至今日，「百花齊放，

[74]　《當代文學關鍵詞》桂林，廣西師範大學出版社，2002 年，第 57-58 頁。

百家爭鳴」仍舊是指導文藝界的重要綱領。可是事實上,「暴露派」
並沒有從這個人人叫好的方針中得到任何好處──每當需要「收」的
時候,「雙百」方針就變成了「歌頌派」鎮壓「暴露派」的法寶。典
型的說法是:「右派分子利用黨的『雙百』方針,向黨發動猖狂進攻。」
馬克思主義史學家黎澎先生對此有過深刻的分析:「為什麼毛澤東的
這個方針不能貫徹執行呢?多年來,我們一直以為這是因為沒有分清
或者故意混淆了學術問題與政治問題的不同性質,其實這種看法是根
本錯了。因為它的前提是:人民在政治上根本不應該有發言權。很清
楚,我國憲法規定的公民自由言論,具有普遍意義,並且首先是指對
政治問題的發言權,這是公民的政治權利,『雙百』方針無非是人們
在藝術和科學方面享有充分自由的形象化提法。藝術和科學的發展需
要有不受限制的思想自由,但是這種自由必須以憲法規定的作為公民
政治權利的言論自由為前提。要求分清學術問題和政治問題的界限,
爭取學術問題得以進行自由討論,實際上就是承認可以不要政治上的
言論自由,只要學術問題討論的自由。這是否可以保得住討論學術問
題的自由呢?事實證明,如果社會主義民主制度不健全,人民在政治
上不能享有言論自由的權利,學術問題的自由討論也就沒有保
障。……因為於今任何進步的學術思想都有民主性質,與專制主義不
相容。但是在我們中國,封建專制統治有悠久的歷史,是我們難以擺
脫的重負,民主制度在近一百年來始終未能確立,更沒有形成傳統。
解放後,我們也沒有自覺地系統地建立保障人民民主權利的各種制
度,法制很不完備,也很不受重視。所以,我們在加強經濟建設的同
時,還必須進行民主法治建設,保障人民的政治權利和言論自由。社
會主義民主制度的健全,對科學和文化同對整個國家的進步一樣,是
十分重要的,不可缺少。[75]黎澎先生十二年前就走了,十二年後的今
天,「雙百」方針仍在貫徹,而「雙百」方針的政治和法律的前提仍
付闕如。

[75] 《黎澎十年祭》,中國社會科學出版社,1998 年,第 142 頁。

九、誤解姜文，誤讀影片

　　歷史昭示未來，未來的中國將沒有歌頌派，也沒有暴露派。針對政治立論的歌頌與暴露將隨著文藝作為審美本體的確立而成為歷史陳跡。但是，保守性、滯後性是任何意識形態的本質屬性。因此，這個美好的未來並不會自然而然地掉到我們頭上，它需要電影管理者和電影從業者雙方面的努力。電影管理者需要「與時俱進」，更新觀念，重新確立電影審查標準。電影從業者同樣需要「與時俱進」，在題材、內容和藝術形式上做出更多更大膽的探索，以提高國產電影的品質，推動電影事業的改革。

　　近年來的電影管理存在著兩種相反的傾向，一方面，有關部門在努力地「與時俱進」，拋棄了過去的舊觀念，打破了一些束縛電影發展的條條框框，鼓勵題材的多樣化，支持民營電影事業；另一方面，他們還沒有完全走出「歌頌與暴露」的陰影，還沒有意識到「預設本質」的害處，因此，對探索人物性格的豐富性、複雜性的作品還有諸多限制。審查委員會對《鬼子來了》的審查意見明白無誤地說明了這一點。

　　這種限制集中表現在人物的塑造上。審查意見中有這樣一段提綱挈領的批語：「影片一方面不僅沒有表現出在抗日戰爭大背景下，中國百姓對侵略者的仇恨和反抗（唯一一個敢於痛罵和反抗日軍的還是個招村民討嫌的瘋子），反而突出展示和集中誇大了其愚昧、麻木、奴性的一面，另一方面，不僅沒有充分暴露日本軍國主義的侵略本質，反而突出渲染了日本侵略者耀武揚威的猖獗氣勢，由此導致影片的基本立意出現嚴重偏差。」從這段批語中可以看出，審委會還在沿襲歌頌與暴露的陳舊模式，他們對《鬼子來了》的批評，與建國初的思路一模一樣：「就性格創造言，只主張描寫工農兵的正面活動，如若探討性地表現他們的複雜性，寫出他們的缺點，那就成了汙蔑工農兵群眾，性格創造的豐富性消失了。」[76]

[76]　《當代文學關鍵詞》第 57 頁。

　　姜文沒有簡單地概念化地描寫馬大三等人的正面活動──對日本侵略者的仇恨與反抗。而是「探討性地表現他們的複雜性，寫出他們的缺點」──馬大三起初是為了保命不得不養活兩個敵人，後來想親手殺他們又怕鬼魂轉世投胎，於是請「一刀劉」殺他們卻沒殺成，最後決定拿鬼子換糧食，鬼子屠村，馬大三只身闖入俘虜營為鄉親們報仇雪恨。馬大三從保命到拼命，從麻木、愚昧到仇恨、反抗。其性格的複雜性步步深入，得到了真實而合理的展示。而在審委會看來，這種性格的豐富性卻導致了「影片的基本立意出現嚴重偏差」，顯而易見，審委會還在遵循著戰爭年代遺留下來的文藝「工具論」和「預設本質論」的準則，把文藝僅僅定位於「打擊敵人，教育人民的有力武器」上面，而忽略了文藝的審美屬性和現實主義對真實性的要求。「工具論」否認國民的劣根性（愚昧、麻木、奴性），否認敵人的真實性（罵「支那豬」，給孩子糖吃）。而「預設本質論」則為《鬼子來了》中的敵我雙方預設了這樣的本質：中國百姓──用過去的話說就是「工農兵」──是最新最美最進步最純潔最革命的，因此是最具有反抗精神的；日本侵略者是最殘暴最虛偽最怯懦最無能最反動的，因此是最不堪一擊的。人民的神聖化與敵人的妖魔化是一個硬幣的兩面，讓馬大三置生死於不顧，去仇恨去反抗；與不准許日本兵罵「支那豬」一樣乖情背理，一樣違反歷史真實。這是堅持「歌頌」，拒絕「暴露」的必然結果，是「工具論」和「預設本質」在新時期的死灰複燃。審委會誤解了姜文，誤讀了《鬼子來了》。

十、電影審查與時俱進

　　歌頌與暴露是個老大難問題，它困擾了中國文藝界幾十年，直接影響了文藝創作和文藝批評。江青、四人幫推崇的樣板戲三突出高大全，極左思潮所謂的「文藝黑線」，所謂「文藝黑八論」都與這個問題有著直接或間接的聯繫。過去很多人因為在這個問題上因為堅持正確的思想觀點，而被打成右派，打成右傾分子，打成反黨反社會主義黑線人物，弄得家破人亡，妻離子散。今天的評論者趕上了好時候，

倒退三十年，我相信，他們絕不敢如此「囂張」。僅從這一點就可以看出，中國在進步。

在新舊雜糅的漸進改革中，誤解編導和誤讀影片是難免的，尤其是在電影這一傳統意識形態統治最頑固的領域，進兩步退一步，進步與落後並存，顧此失彼，矛盾支絀的尷尬局面是常常發生的。如何避免這一局面的發生，如何在思想觀念上走在電影從業者的前面，而不是拉他們的後腿，是擺在電影管理當局面前的重大課題。

電影是最年輕最新銳的藝術，這一特點要求它的審查者年輕化，而審查《鬼子來了》的七個專職委員的平均年齡已經超過「耳順」之年。應該承認，老年人在接受新思想新觀念新手法新題材是有難度的。領導班子需要年輕化，電影審查同樣要吸收年輕的新鮮血液。同時，電影又是群眾喜聞樂見的大眾文化，這一特點要求它的審查者要有大眾觀點，心胸開闊，兼容並包。因此，審查委員會的組成應體現出廣泛的代表性，除了執政黨員外，還應該有民主黨派和社會各界各階層的代表。另外，電影還是最具有國際性的藝術商品，這一特點要求它的審查者要胸懷祖國，放眼世界，了解國外電影的動向和市場，以便使更多的國產電影走向世界，參加國外電影節的角逐。

第二輯　中國評論

遊走於真實與戲說之間的《鬼子來了》

西南民族大學教授　蕭雪慧

六十年前反法西斯戰爭的勝利結束了一場曠日持久的人類劫難。這場劫難在人類歷史上可謂「空前」，但是否「絕後」，無人敢於妄斷，因為它取決於能否以史為鑒，而這必須要由每個國家和每一代人來作答。

中國作為反法西斯戰爭四大戰勝國之一，早在「二戰」爆發前就被日軍入侵，較之歐美國家，遭受了更長時間的戰火蹂躪，經歷了更深重的民族苦難，理當更加珍惜得之不易的和平，更加珍惜在戰爭中付出巨大犧牲換來的戰勝國大國地位和前所未有的歷史機遇。然而，當別國致力於戰後重建之時，剛經歷了八年抗戰的中國，人民來不及喘息，內戰烽煙又起。一打又是三四年，跟歐美國家經歷的世界大戰時間也相差無幾了。接踵而至的內戰暴露了我們並沒有從長達八年的民族劫難中獲得多少教益。很不幸，不能從苦難經歷汲取教益幾乎成了、也許更應該說是被塑造成了我們的精神特徵。說這特徵是被「塑造」的，乃基於如下事實：幾十年間，人民持續遭遇了各種各樣阻斷歷史記憶的人為措施。林立的禁區、被遮蔽的真相和篡改過的歷史使國人歷史記憶短暫，如果說還有一點歷史記憶，多半也錯亂得一塌糊塗。歷史真相已然遠去，「以史為鑒」所必須的反思精神就更談不上。

電影折射著民族精神，也折射著社會現實。不妨透過這一視角反省一下對那段痛史的態度。

一、被帝王、武俠題材擠到邊緣的影視題材

歐美人民與我們同樣經歷了反法西斯戰爭。他們戰後立即著手重建的同時，對這場戰爭的探究和反思也開始了。這從未停止過的探究和反思活動不限於思想文化界，而是廣泛地存在於社會各界。

對那場災難的探究和反思，對相關問題的持續關注催生了許許多多「二戰」題材影片。事實上，六十年來，「二戰」題材成了歐美電影一個歷久不衰的主題。在不斷推出的「二戰」題材影片中產生了眾多名片，它們有的真實再現了殘酷的戰爭場景，反映了人民為了戰勝法西斯而付出的巨大代價；有的深刻觸及戰爭起因；還有越來越多的影片深刻揭示了處於戰爭時期或納粹暴政下人的生存狀態，特別對置身極端情景的人的人性作了深入挖掘。優秀的「二戰」影片以生動直觀的視聽形象作用於人們，從多側面、多角度提供給了人們去了解和認識那場災難的廣闊視野，而且這些影片本身作為一段慘痛歷史記憶的特殊載體，與思想界的探究和民間思考一道，對歐美人民保存這段重要經歷的歷史記憶和推動災難反思發揮了十分重要的作用。

而在經歷了八年艱苦抗戰的中國，種種禁區使一段不可遺忘的歷史在思想、理論界變得十分邊緣，關涉抗戰的問題就沒有進行過像樣的討論。與對理論研究的處處設禁相配合的出版控制則對這方面作品進行逆淘汰：根據政治需要篩選事實、改裝歷史的偽成果淘汰誠實的研究成果。相應的是，表現抗戰時期的影片少之又少。不過，改革開放以前，整個社會精神生活單調、貧乏，人們壓根兒就沒有多少電影可看，倒還並不顯得這類題材的影片少得可憐。但最近這一二十年電影生產速度異常快，新片之多，令人應接不暇，這才真的突顯了抗戰題材的邊緣化，那些擠爆螢幕的帝王戲、後宮戲、武俠戲則使這一事實更加突出。

邊緣化只是問題的一方面。屈指可數的這類影片，無論是表現特定史實的還是以文學作品為藍本的，無不負載著政治宣傳任務，本質上是宣傳片。如同那些能夠問世的理論「成果」一樣，這些電影呈現的是已經改裝過的人和事以及改裝過的歷史。人物概念化、按既定需要篩選和扭曲事實是這類影片的共同特徵。如果說歐美「二戰」片呈現了那一時期相當完整的歷史畫面，把關於那段歷史的記憶以物化的視聽形式保存下來，使人們可以通過它們不斷重溫和思考這場亙古未遇的災難，那麼，我國的抗戰題材片卻把一段歷史的真相包裹在了重

重迷霧中。而影片的概念化通病則使人物和事件缺乏生活的真實而流於虛假，不具有對觀眾的親和力，更難於具有震撼心靈、催人反省的力量。事實是，概念化、宣傳性、說教意味、偽飾以及滲透其間的任意剪裁和篡改歷史的不誠實等等，都使人心靈鈍化。心靈鈍化的人對歷史真相不是漠然視之，就是玩世不恭。這在國人中甚為普遍的精神特徵當然不能歸咎於電影，但如果說電影參與了塑造此種精神特徵，應該不冤。

二、不一樣的《鬼子來了》

已經拍攝了幾年但一直未與觀眾見面的《鬼子來了》，在我國模式化地表現抗戰時期的影片中是一個異類。

說它異類，首先在表現角度和內容上。

故事展開的場景是日本占領軍眼皮底下的一個小村莊，時段是1944年除夕到次年8月日本無條件投降。除夕夜那個漆黑的夜晚，一支槍頂住村民馬大三的腦門，把一個日本兵和一個漢奸塞給了他，令他和鄉親們看押和審問，幾天後取人，倘有閃失，休想活命。近在咫尺的日軍炮樓和被硬塞來的兩個殺不得放不得更不能絲毫透露風聲的俘虜，把馬大三和鄉親們拋進一個荒誕處境。

這是一群選擇可能被情景限制了的村民。他們被夾在兩種危險中間。為了避禍，一邊老老實實按來人要求審問和看管俘虜，一邊提防事情被日本占領軍知道而招來殺身之禍。好不容易捱過八天，卻無人來取俘虜。兩個俘虜在這裡一關就是半年。半年中，兩人不斷變著法子給村裡製造麻煩和危險、還有不時進村騷擾的日本兵引起的恐慌和緊張。馬大三和鄉親們戰戰兢兢、提心吊膽，但日子還得要過下去。在如何處置俘虜的事情上，他們爭吵不休，但爭吵中又始終一道分擔了這不期而至的共同危險，最後又在日本駐軍實施的屠村行動中承受了共同命運——而這一使全村老少死於非命的血腥暴行發生在日本無條件投降之後；因日本人血洗村莊時不在村裡僥幸逃過一劫的馬大三最終也因復仇行動而死。

　　影片中沒有我國表現抗戰時期的影片通常有的叱吒風雲、頂天立地的英雄，日本軍人也並非一個個都凶神惡煞。無論村民還是被塞給村民的鬼子兵和翻譯，無論作為屠村元凶的日本陸軍下級軍官還是另一位參與了屠村的海軍下級軍官，都沒有被概念化、模式化。每個人物都是立體的，有著多側面的性格表現和心理活動，身上存在著真實的矛盾和衝突。被俘日本兵從頑抗、一心求死到畏死；駐紮炮樓的陸軍小隊長得知日本無條件投降後隱瞞消息策劃和指揮了屠村行動；屠村開始後，那位平日裡笑容可掬、對村裡孩子頗為親善的海軍小隊長短暫猶豫後把刺刀刺進經常跟他後面要糖果的孩子；出於生存本能希望與日本駐軍井水不犯河水的村民們最後的拚死反抗；而影片主人公馬大三為人厚道又不乏狡黠，為了自保也為鄉親們安全，小心翼翼看押和款待兩個俘虜，但屠村之恨使這個不肯傷害任何人的善良農民在徹底的絕望和憤怒中持刀衝進日本戰俘營，見日本兵就砍殺。在劇情的演繹中，所有這些人物的行動都有真實可信的脈絡可尋。像馬大三和其他村民那樣力圖避禍的心態不過是抗戰時期生活在敵占區的許多普通人的心態；避禍不得被日本人屠戮而奮起反抗，這樣的行為軌跡也是順理成章的；對侵略者抱有幻想，一廂情願謀求「中日永結友好」，直到侵略者以殺戮回應善良願望才覺醒，則有相當的代表性。

　　影片不光是人物塑造與同類題材電影很不同，展現的關係也對人們長期不假思索接受下來的關係模式很有些顛覆性。譬如村民們與抵抗武裝的關係就沒有通常電影裡表現的那種親密無間、配合默契，倒是既顯得疏離又充滿畏懼。

　　影片還以簡潔手法，利用選取的抗戰勝利前後這一時代轉換的特殊時段，表現了抗戰時期的社會百態。其中，日偽統治下和日本投降後的兩個街頭場景意味深長：同一個地方、同一個說書人、同樣是許多過往行人駐足圍站幾圈聽說書的熱鬧場面，不同的是說書人先前是在歌頌日本人的「大東亞共榮計劃」，再出現時卻在控訴日本侵華罪行、讚頌抗日勝利。一旦城頭變換霸王旗，便毫不費力大轉向，這等敏捷，在我國著實不少見。

　　然而，不管是通過馬大三等村民們所呈現的抗戰時期普通人生存狀態的一個側面，還是與正規的或非正規武裝抵抗力量的關係側面，或是藉由兩個街頭場景表現的部分人的投機性和部分人的看客心理，在我國關於抗戰時期的教科書、小說、電影中都難以見到。有的只是截然劃分的陣營，而人民這一邊，是自覺的、活躍的、有組織的、軍民緊密配合的抗日活動。的確，自覺的、軍民配合默契的抗日是不可抹殺的事實，但歷史的事實是多元的。當一些事實被刻意隱匿了，另一些事實被選出來加以突出，歷史的真相也就被破壞了。《鬼子來了》觸及到關於那個時期的各種形式的宣傳諱莫如深之處，有助於激發人對頭腦中關於那個時期的既有觀念進行再思考。

　　除了內容與角度，藝術表現方式上也很特殊。其中，對白的運用給人留下深刻印象。這部影片對白不但多，而且密集。一般說來，密集的對白對電影這種視覺藝術是大忌。實際上，對白過多也是我國電影曾有的老毛病。不善於運用人物表情、形體語言和電影畫面，以對白補表演和畫面之拙，這大概是五六十年代電影對白過多的原因之一；但對白過多更主要是拿電影當宣傳、說教工具的結果。而《鬼子來了》的對白運用頗具創意。尤其是村民們審問俘虜那一幕：漢奸翻譯怕死而多急智、日本兵頑固驕橫、村民們和日本兵之間有語言溝壑。在連珠炮般的對白中，漢奸為了活命快速搶答村民的提問並利用語言障礙在翻譯上做手腳。於是，提問、搶答，一個只想激怒村民，另一個按活命需要專揀好聽的話回答，這些對話與漢奸恐懼中帶機靈、鬼子兵蠻橫中透著懷疑、村民們時而明白時而困惑的表情變化一起，共同構成精彩的情節推進，並且給緊張的氣氛注入了幽默的元素。而幽默，在總把觀眾當白癡、調動一切手段支配人的思維和判斷的地方，是沒有多少表現空間的，因為說教已經把人調教得過於一本正經或過於假正經了。

三、《鬼子來了》也露出玩歷史的馬腳

　　大致說來，這部由姜文執導和主演的影片不落俗套，不受既有條條框框限制，總體上耐看。而且由於選材和表現手法獨到，影片在給

人視覺快感的同時，也表現了人性的張力和多種可能性，像馬大三被鬼子的凶殘逼出來的最後的瘋狂就與他先前性格表現呈強烈反差，然而這種突變令人信服；而駐紮村莊附近的日本陸軍小隊長得知本國投降後利用村民消息閉塞，趕在放下武器之前策劃和實施最後的屠殺，這種有歷史事實支撐的情節對普遍患歷史失憶症的國人修復記憶不無好處；影片呈現的一些在以往對這個時期的敘述中被過濾掉的側面，則為願意去了解那段痛史全貌、希望面對完整的過去的人提供了新的視角。

　　不過，看這部片子時我有一個感覺：它對被過濾掉的歷史側面的呈現並非出於對歷史真相的追求，而似乎是去意識形態化過程的結果。去意識形態使電影敘事擺脫必須循著宣傳口徑進行的路數，無疑有利於真相的呈現。但一如姜文過去的風格，影片很帶了些賣弄意味和玩歷史的痕跡。

　　例如馬大三向二脖子娘借白麵一幕。如果說怕鬼子尋死而小心款待，只求五天期限一到好「原物」奉還，這說得過去。但馬大三和二脖子娘討價還價，從「借一還一」到「借一還八」，口舌之快越逞越起勁，似乎緊湊、有看頭。可我認為，這情景既缺乏生活真實也缺乏當時環境下人們心理的真實，不過是表演的賣弄，而且賣弄太過分以至流於噱頭。影片裡因賣弄而噱頭化並非只此一處，實際上多處有所表露，那二脖子娘等幾個村民在鬼子屠村前與之「聯歡」時一個個興高采烈獻歌獻詩，就很有些不倫不類，讓人產生為求視覺效果而編造之感。賣弄傷害了真實，同時也使這部片子的價值大打折扣。尤其因為賣弄中夾雜著一種戲說歷史的玩世不恭，就更是如此。這國人中甚為普遍的精神特徵被姜文一不留神揉進影片，把好端端一部片子給硬生生安上一個糟糕透頂的結尾，即人物卡通化、場面漫畫化的公審和處決馬大三這一幕。

　　馬大三衝進戰俘營向屠村的日本人復仇，寡不敵眾落入管理戰俘營的國民黨軍隊之手。接下來的公審大會場面很邪乎。影片安排主持公審的國民黨軍官滔滔不絕發表長篇演說，已經很倒胃口。更倒胃口的是讓這既有家人死於日本人之手、自己又在戰場上被日本人打殘

腿的軍人大放厥詞，把「民族敗類」的帽子驢唇不對馬嘴地扣在向日本人復仇的馬大三頭上，不僅要對馬大三執行處決，而且聲稱由國軍動手處決這等「敗類」，會「髒」了手，繼而用這拙劣得不能更拙劣的藉口命令馬大三的復仇對象──屠村元凶來執行處決，屠村元凶又把處決任務交給了受到馬大三和村民善待的那個被俘日本兵。影片如此這般以扯淡加牽強完成了一個荒誕的循環。

　　且不說國民黨軍官形象的卡通化破壞了整個影片在人物塑造上的努力，最不堪的是公審場面和處決情節虛假得離譜，比宣傳片也有過之而無不及。我不想說這是在投什麼所好，但編導者大概聰明過了頭，拿一段民族痛史當隨心所欲把玩的東西和胡亂編造的對象，否則，怎會如此扯淡。

　　不過，影片最後一個畫面很有意味。馬大三的頭顱滾落在地，他的扮演者姜文此時也沒忘了幽默一把：這顆臉上沾滿泥土的頭顱帶著姜文特有的嘲弄意味朝觀眾擠了好幾下眼睛。

　　只是，這個有意味的畫面嫁接在一個完全虛假的情節上，起不了發人深省的作用，倒是強化了戲說歷史的意味。可惜了！

　　《鬼子來了》的去意識形態使歷史的真實擺脫了宣傳的歪曲，卻又因編導者和表演者對賣弄和玩世不恭氣質的放縱而受損。儘管如此，由於《鬼子來了》的藝術特色以及對那段歷史被避諱了的一些面貌的觸及，它在吸引觀眾的同時，也給觀眾留下了回味和思索的餘地。在中國的電影現狀下，應該說這就不失為一部有意義的片子了。至於它的意義究竟積極性居多還是消極性居多，應該由觀眾自己去判斷。可片子已經完成攝製好幾年了，至今沒獲准與觀眾見面。據說主要原因是「醜化」了中國人。依我看，影片縱然毛病多多，但恰恰在人物塑造上很有功力，除了結尾處那個卡通化的國民黨軍官之外，片中各類人物大抵都盡量按與其相宜的性格特徵在塑造，人物形象比較豐滿、自然。像馬大三和其他村民，他們樸實、厚道也自私、膽怯，遇事扯皮、內訌卻也並非一定要弄得不能達成一致共同對外，這符合許多中國人的本來面貌；危險來臨，他們按自保本能行動但也並不出賣民族大義，這也符合許多普通人在相似處境下的表現。如果說他們

在那個特殊時期的種種表現暴露出很多弱點，但這些弱點在國人身上相當普遍，需要正視和面對而不是遮掩、迴避，正如編導者流露於影片中的玩世不恭如今也相當普遍，需要直面和反省。

　　封起來不讓人看，是沒道理的。如果可以讓暴君和奴才形影不離的每天在螢幕上晃悠，封《鬼子來了》就更沒道理；如果在封殺《鬼子來了》的同時，對歪曲歷史、把暴君捧為「英雄」，替專制皇權招魂的貨色既高調宣傳又高調授獎，審查標準這等沒道理、這等怪異，倒該讓公眾來認真審視審視它了。

<div style="text-align: right">2004年12月3日</div>

「我」是誰

——《鬼子來了》的寓意核心

學者　作家　張遠山

　　一把槍頂著馬大三的前腦門，持槍的隱身者發出了不可違抗的絕對命令：「合上眼！」此時，死亡離馬大三還很遙遠，然而馬大三的頭一動也不敢動，眼睛也一直沒敢睜開。整個故事就此獲得了第一推動力，一直推向悲劇性結尾……

　　一把刀比著馬大三的後脖根，持刀的行刑者，借著不可違抗的絕對命令舉起了刀。此時，死亡離馬大三如此之近，然而馬大三傲慢地轉過頭來，對整個世界斜睨一眼。頭落地，眨眼三下，嘴角上翹，笑了——響徹世界的無聲大笑。

　　片尾的持刀行刑者是誰？每個觀眾都知道，是日本鬼子花屋小三郎。

　　片頭的持槍隱身者是誰？每個觀眾都知道，是「我」。

　　那麼，「我」又是誰呢？

一

　　《鬼子來了》改編自尤鳳偉的小說《生存》。在小說裡，「我」是一點也不神秘的吳隊長。這個「吳隊長」，在電影裡變成了六旺「出了村過了河」去找的那位「五隊長」。正因為「吳隊長」送來人又遲遲不履行承諾來取人，馬大三才會讓六旺去請示「五隊長」如何處理那兩個俘虜，並請求「五隊長」盡快讓村民脫離危險。然而「五隊長」竟然說：「我們沒往掛甲臺擱過人啊！」

　　這是編導從出發點上著手的顛覆性改編，於是原本略有荒誕但還算合理的小說情節被徹底荒誕化。片尾字幕裡，既沒有「吳隊長」，也沒有「五隊長」，然而有那個神秘莫測的「我」。「吳」先轉為「五」，再轉為「無」——即非人的「我」，因而小說中原有的情節即便被保留，也開始朝另一個方向發展，最後抵達了與小說情節完全不同的結尾，開掘出與小說寓意完全不同的寓意。

　　藝術作品的寓意不能隱晦過深，否則就沒人能夠索解，然而藝術作品的寓意又不能過於直露，否則就成了乏味的說教。因此，優秀的藝術作品總是既留下種種暗示寓意的蛛絲馬跡，又時時用障眼法來淡化每一次暗示。比如由六旺口中的「五隊長」，又衍生出馬大三口中的「四隊長」、「七隊長」，董漢臣口中的「八隊長」，就是障眼法。不僅如此，為了不讓觀眾輕易窺破寓意，編導還特意不讓「五隊長」在電影裡直接出現，「五隊長」否認送來過俘虜，也由六旺間接轉述。對這一至關重要的點題性間接轉述，編導又故意讓六旺用滑稽的繞口令「出了村過了河」來轉移觀眾視線。

　　「我」既非「吳隊長」，又非「五隊長」，那麼「我」是誰呢？答案就在編導增加的一個象徵場景和一個象徵人物裡：秦始皇始建的長城，慈禧太後的劊子手一刀劉。長城是不會說話的，所以編導讓奉旨行刑殺了民族英雄譚嗣同的一刀劉親口點出電影的根本寓意：「長城萬里今猶在，不見當年秦始皇。」

　　至此，「『我』是誰」的答案水落石出：「我」就是「朕」。「朕」是秦始皇登基時發明的自稱，也是末代皇帝溥儀退位前，所有中國皇帝延用兩千多年的自稱。

　　編導試圖通過藝術語言的荒誕和不合理，來揭示中國歷史的荒誕和不合理。因此小說裡的「吳隊長」先變成電影裡的「五隊長」，再與「吳隊長」脫鉤，成了神秘化、荒誕化、非人化的「我」，成了絕對權力的象徵。就這樣，刻劃1945年抗日戰爭勝利前夕特定歷史時刻的寫實主義小說《生存》，被改編為揭示兩千年中國專制史及其必然後果的象徵主義寓言《鬼子來了》。

　　中國之西是世界屋脊青藏高原，之南是文化落後的煙瘴之地，之東是一望無際的大海。近代以前，中國人無須防西戎、南蠻、東夷，只須防北狄，因為中國之北是一馬平川的大漠，所以中國的邊患總是來自北面。因此秦始皇一統天下後，不得不建造萬里長城當作人為屏障，其後漢、明等朝也反覆加固重建。然而近代技術突飛猛進後，也就是冷兵器時代結束後，大海不再是無須設防的天然屏障，因此近代以來，中國的外患總是來自東邊的大海。然而時移世易，先秦以前極其偉大的中華民族，先秦以後卻日益喪失其偉大，因為秦始皇以後的無數中國帝王，自以為握有高枕無憂的絕對權力，兩千多年來肆意愚弄和無盡戕害著中華民族，導致禦外侮能力持續遞減，一朝不如一朝，一代不如一代，終於把偉大的中華民族「教化」、「整治」成了毫無血性、毫無理性、以「好死不如賴活著」為最高生存目標的卑怯奴隸和狡詐愚民。南征的漠北胡人與西侵的東洋日軍都是外侮，人必自侮，然後人侮之。不敢反抗本國侵害者的民族，必然是不敢反抗異國侵略者的民族。

　　這就是《鬼子來了》的根本寓意。

<div align="center">二</div>

　　如果僅有改編的深刻思想意圖，卻沒有改編的高超藝術手段，那麼改編就不可能成功。《鬼子來了》的成功之處，首先是編導對小說《生存》的情節刪繁就簡：在小說裡，花屋與董漢臣時分時合、各說各話的對比性複調合奏，既被其他情節遮蔽，又非貫徹始終的情節主線。電影刪掉了大量過於枝蔓的小說情節，運用電影獨有的敘述優勢，把這一充滿張力的對比性複調合奏貫徹始終。而改編得以成功的關鍵，就是編導找到了能夠包容多重寓意，甚至能夠包容相反寓意的寓言核心：「我」是誰？

　　片頭「我」送來俘虜後，緊隨其後的情節主幹是審問，審問過程的關鍵細節是馬大三提醒五舅姥爺：「你老給問問，那個……『我』是誰呀？」村學究五舅姥爺趙敬軒，在愚民政策允許知道的範圍內堪

稱無所不知，令中國頭腦休克兩千年之久的不知所雲的屁話，他幾乎全都知道，諸如「是福不是禍，是禍躲不過」，「來者不善，善者不來」，「養虎為患，夜長夢多」，「不入虎穴，焉得虎子」，「恭敬不如從命」等等，甚至還能謅出一篇可笑之至的《詩經》體中日契約，然而他同樣不知道「『我』是誰」，只能問受審者：

「你們給我說說，『我』是誰呀？」

受審者滿臉困惑：「您？這下您可把我難住了，我咋知道您老是誰呀？」

這是編導故意製造的一個語言技術故障，《鬼子來了》的寓言核心就是這個語言技術故障──「我」是誰？

揭示這個語言技術故障，在這部虛構的中國電影裡是故意的。然而這個語言技術故障，在真實的中國歷史裡也是故意的。辛亥革命推翻帝制後，中國皇帝不再自稱「朕」，而是自稱「我」了。這是一個世紀以來最重要的名實之辨：君臣實質不變，但名稱卻混淆於同一個「我」。名不正則言不順──中華文明之父孔子如是說。悲劇性的20世紀中國歷史，皆源於這一名實混淆的語言技術故障。

片頭馬大三問「誰」時，持槍的隱身人如果不說「我」而說「朕」，不識字的愚民馬大三不可能知道「朕」是誰，只能向五舅姥爺請教：「你老給說說，『朕』是誰？」博學的愚民五舅姥爺就會得意地笑起來：「這你就不懂了。『朕』就是皇上。皇上哪能像咱們老百姓一樣自稱『我』？皇上自稱就叫『朕』。知道不？」馬大三會說：「知不道。皇上咋不把話說得更明白些呢？」五舅姥爺可以原封不動地把對「五隊長」指示的評論移用於此：「幹大事的人，不能把話說那麼透啊！」隨後五舅姥爺就會對馬大三等一干村民說：「這差事是皇上派給咱們全村的。謝主隆恩吧！」於是由五舅姥爺領頭，掛甲臺的全體村民面朝皇都，齊刷刷跪下，磕頭如搗蒜。

由此可見，倘若沒有混淆「我」與「朕」的語言技術故障，中國歷史就要重寫。倘若沒有這一名實混淆的語言技術故障，《鬼子來了》的劇情也要重編，馬大三就不必請五舅姥爺代問受審者「我」是誰了。

五舅姥爺如果想開玩笑乃至賣弄學問，當然可以像孔乙己那樣考考受審者：「你們給我說說，『朕』是誰呀？」

中國書和日本書都讀過的中國愚民董漢臣就會大聲回答：「報告長官，『朕』是所有中國皇帝的自稱。我答對了——饒命！」

不過被迫以農民冒充武士的不識字的日本愚民花屋肯定不同意：「你答得不對。『朕』是大日本天皇的自稱。你們全體中國人都該像我一樣，做效忠大日本天皇的奴才——你們殺了我吧！」

這樣的話，辛亥革命後的中國歷史——包括抗日戰爭史——就有了最合理的解釋，不過電影卻拍不下去了。正因為辛亥革命後握有絕對權力的「我」都不敢再直截了當地自稱「朕」，而是繞著圈子自稱「我」，因此姜文們必須繞著圈子把這部電影拍下去。

握有絕對權力的「我」之所以不敢再直截了當地自稱「朕」，是因為發動辛亥革命推翻了帝制的孫中山宣布：「世界潮流，浩浩蕩蕩，順之者昌，逆之者亡。」從此以後，誰要是膽敢在中華大地上冒天下之大不韙地自稱「朕」，就會像袁世凱一樣立刻完蛋。所以袁世凱以後，再也沒有一個實質上的「朕」膽敢名正言順地自稱「朕」，只能名不正言不順地「我」「我」不休。於是被愚弄的中國百姓誤以為，那個「我」與自己這個「我」一樣，如《世界人權公約》所言「人人生而平等」。然而中國百姓又明知那個「我」與自己這個「我」不一樣，因此不得不到處打聽「我」是誰。

三

「『我』是誰」這個具有根本性的中國問題，一經被提煉為《鬼子來了》的寓言核心，編導就有意識地反覆變奏，不斷暗示。編導的高明在於，每一次變奏和暗示，都符合情節主幹的邏輯發展，同時每一次都沒忘了用障眼法來故意打岔。

「我」丟下麻袋以後，魚兒鑽出面櫃問：「誰呀？」馬大三說：「知不道！」邊說邊解開麻袋，發現裝著兩個大活人，馬大三立刻急了：「不中！我找他們去！」沒等他開門沖出去，一把刺刀捅破窗戶

紙：「聽著！這兩人抓空替我們審審！年三十午夜黑介我們過來取人，連口供一堆兒帶走！明白不？」「明白了！那……到時候，誰來取人呢？」「我！」

馬大三為這棘手之事去找五舅姥爺拿主意。「那麼的……他叫個啥？」「沒說，就說個『我』。」

年三十白天有人敲門，馬大三問：「誰啊？」門外人說：「我！」開門一看卻是送口供來的五舅姥爺。馬大三抱怨道：「別『我』『我』『我』的，我怕這個『我』呀！」

兩個俘虜被馬大三藏到長城烽火臺後，有人沒敲門就直接進了外屋。馬大三在裡屋問：「誰啊？」魚兒的兒子小碌碡撩簾進來：「我！」馬大三生氣道：「你別『我』『我』的。」

馬大三聞「我」色變，已經落下病了。馬大三的病，是全體中國人或多或少都有的通病。《鬼子來了》的編導，就以這一精心提煉出的語言技術故障，對這一人類史上罕見的疑難雜症做出了準確診斷。

還有一個與「『我』是誰」有關的語言技術故障也值得一提。

馬大三問「我」：「那要是出事了，找誰呀？」「我」在門外答曰：「你！」

這是一個意味深長的答非所問。馬大三的意思是：你不肯說自己是誰，萬一出事了我找誰去請示匯報？但他哪敢這麼問！只能做盲目服從者，也只許有問必答，卻沒有知情權，沒有提問權，更沒有反詰權。既然卑怯的奴隸不敢理直氣壯地質問，那麼握有絕對權力的「我」就總是答非所問。由於「我」對自己的答非所問早已習慣成自然，所以通常意識不到自己在答非所問，即使偶爾意識到了，「我」依然會如此蠻橫，因為「我」就是要以答非所問來剝奪「你」的知情權、提問權、反詰權。總之，「我」可以不承諾，也可以承諾後永不兌現承諾，但無論如何，「我」總是拿「你」是問──「出了半點閃失，要你命！」

從頭至尾，馬大三沒向任何人提及，「合上眼」是「我」用槍頂著他腦門的絕對命令。每一個不想死的人，當握有絕對權力的「我」發出死亡威脅「出了半點閃失，要你命」時，除了盲從別無選擇。然而馬大三畢竟無限羞愧地知道：合上眼的服從，就叫「盲從」。正因

為知所羞愧，馬大三最終從沒頭腦的卑怯奴隸成長為有頭腦的孤膽英雄。他不再害怕「我」拿「你」是問，他成了一個敢於向任何「朕」挑戰的頂天立地的大寫的「我」。

四

《鬼子來了》令人信服地刻劃了馬大三如何從到處打聽「『我』是誰」的盲目服從者轉變為自問「我是誰」的怒目圓睜者，如何從貪生怕死的卑怯奴隸成長為捨生就義的孤膽英雄，因此電影水到渠成地改寫了小說的結尾。

在小說裡，換糧並沒有成功，換糧途中花屋趁機逃跑，被獨眼瘸腿的神槍手四表姐夫一槍撂倒，而馬大三、四表姐夫及村民共十三人全部凍餒暴死於冬夜雪原。在電影裡，日軍隊長酒塚由於「你跟那幫傢伙是簽了約的，皇軍是講信用的，再說人家救了你的命」的緣故，履行了花屋簽下的契約，導致換糧成功，中日軍民聯歡。履約後，酒塚合乎邏輯地開始追問六旺：

「能否告訴我，到底是誰把他送來的？」──就這樣，電影滴水不漏地再次回到了片頭即告的最大懸念「『我』是誰？」

六旺乃至全體掛甲臺村民當然回答不出酒塚的追問，於是酒塚認定：花屋是被掛甲臺村民馬大三等人綁架而來，瞞過了村口炮樓裡的野野村，並未「優待」地關押在地窖子裡達半年之久。日軍敗類花屋因貪生怕死，被迫與馬大三及其背後指使者合謀，設下換糧計把日軍引來，所以馬大三在把日軍引來後立刻消失，去帶領神秘的「四隊長」、「五隊長」、「七隊長」、「八隊長」前來圍殲日軍。酒塚自以為識破了大陰謀，花屋為了洗刷自己在這個大陰謀中犯下了受騙上當的無意之罪，戴罪立功地率先用日本軍刀劈死了六旺。惱羞成怒的酒塚則一不作二不休，喪心病狂地下達了「一個都不放過」的屠殺令。

可見導致屠殺的終極原因是「我」沒有兌現承諾，不負責任地把村民置於險境之中。屠殺結束之時，響起了昭和天皇宣讀〈終戰詔書〉的畫外音：

「朕何以救億兆赤子於水火，何以慰皇祖皇宗之靈？此乃朕令帝國政府接受聯合宣言之原因。」

這是全片惟一的畫外音，也是對「『我』是誰」的終極揭示：「我」即「朕」──那些惟我獨尊的「我」，依然是換湯不換藥的「朕」。經過此前無數細節和種種障眼法的故意淡化，尤其是被屠殺喚起了仇恨，被民族感情的激憤洪流沖潰了理智堤壩，許多中國觀眾很可能對這一畫龍點睛的細節未加注意。

編導不可能為日寇的屠殺辯護，但是編導試圖追問屠殺的歷史根源，追問屠殺是否可以避免，也就是對屠殺進行哲學反思。如果僅僅激於義憤，被民族感情沖昏頭腦，就難以理解匈奴、五胡、金兵、元兵、清兵、八國聯軍、東洋日軍對中華民族的屠殺為什麼一次比一次殘酷，更難以理解偉大的中華民族的抵抗力尤其是抵抗意志，為什麼會一朝不如一朝，一代不如一代。如果沒有真正的哲學反思，那麼未來的更為殘酷的屠殺，或許也難以避免。

馬大三此後的憤然復仇和慷慨赴死，正是編導對小說水到渠成的顛覆性改編，完成了馬大三從奴隸到英雄的成長史。然而英雄馬大三沒有死於戰爭結束前的日寇屠殺，卻死於戰爭結束後的中國當局代表──高少校的荒謬判決。這一判決的荒謬性不在於馬大三是否該判死刑，而在於高少校命令對馬大三執行死刑的，竟是已經放下武器的日軍戰俘，而且行刑的武器竟是日本武士的軍刀。尤其至慘至痛的是，奉旨行刑者居然是馬大三對之仁至義盡的花屋小三郎。這個冒充武士的日本農民，高高舉起「我」拱手送還的日本軍刀，施行了馬大三此前一直未能如願的「借刀殺人」。這就最終揭示了本片的根本寓意：無論屠殺中國人的具體行凶者是誰，最終的罪魁禍首不是外國鬼子，而是中國鬼子。即使罪魁禍首確是外國鬼子，中國鬼子也不可能為慘遭屠殺的中國死難者討還公道。這個斥馬大三為「敗類」的中國敗類高少校，站在那裡「我」「我」不休，自稱「最有權力」，儼然是一個草菅人命的「朕」。

然而馬大三已經從盲目服從的奴隸成長為人格獨立的英雄。馬大三的獨立宣言是：「他說好三十取人，他取了嗎？半年都過去了，他

要一輩子不來取人，你還給他養活一輩子？啥事總聽他們的，就不興自個給自個作回主！」

整部《鬼子來了》，只有馬大三一個人從奴隸中脫穎而出，在忍無可忍的壓迫下奮起反抗，終於獲得了自己的頭腦。然而一個有頭腦的人，在「朕即國家」的中國是沒有活路的。高少校對馬大三的最後審判是：「中華民族的美德在你身上已經蕩然無存，你不配做一個中國人，甚至不配做一個人。」因為在專制中國的字典裡，所謂「美德」就是無止境地逆來順受，所謂「配做一個人」尤其是「配做一個中國人」，就是沒頭腦的奴隸。於是剛剛獲得頭腦的馬大三，立刻被砍掉了腦袋，成了「順朕則昌，逆朕則亡」的最新祭品。

然而馬大三無疑比從南京到掛甲臺的無數中華冤魂更死得其所，更死而無憾，所以他在高昂頭顱「仰天長嘯」之後，怒目圓睜地「含笑九泉」了。馬大三或許沒聽說過古希臘哲學家伊璧鳩魯的至理名言，但定格於漫天紅色中的最後一笑表明，他已領悟到了類似的哲理：在死亡尚未來臨前，有什麼可害怕的呢？在死亡已經來臨後，還有什麼可害怕的呢？

五

卡夫卡的小說《萬里長城建造時》，對一成不變的中國故事作了如下揭示：「許多人暗暗遵循著一條準則，甚至連最傑出的人也不例外，這就是設法盡全力去理解領導集團的指令，不過只能達到某種界限，隨後就得停止思考。帝制是不朽的，但各個皇帝卻會跌倒垮臺，即使整個王朝最終也會倒在地上，咕嚕一聲便斷了氣。這是一種不受當今任何法律約束、只遵從由古代延續給我們的訓示和告誡的生活。」

《鬼子來了》為「不受當今任何法律約束、只遵從由古代延續給我們的訓示和告誡」的中國生活增加了一點新意。《鬼子來了》決不是一部描寫抗日戰爭的電影，日本侵略者只是這個中國寓言的道具，使「陽光底下無新事」的中國生活有了一點新意的道具。如果沒有這個道具，整個故事就會像兩千多年來一樣毫無新意。

《鬼子來了》是一部真正的愛國主義電影，但它愛的並非「朕即國家」的專制帝國，而是「我就是我」的自由國度。它告訴觀眾，「鬼子」決不是外來的，「鬼子」就在中國人心中，「鬼子」就在中國的土地上。只要心裡沒鬼，外鬼就無法作祟。趕走從長城以北、海岸以東入侵中國燒殺搶掠的外國鬼子，只是相對容易的暫時勝利；徹底終結從秦始皇以來殘酷侵奪中華民族自由幸福的中國鬼子，才是千難萬難的不朽偉業。

《鬼子來了》僅僅是為了提出，也僅僅是為了回答一個生死攸關的問題——我是誰？

這個問題，對自由人和奴隸的意義完全不同。前者是涉及精神生命的內在質疑，所以只需自問，不必向人打聽「我是誰」。後者是僅及肉體生存的外在困惑，所以無法自問，只能到處打聽「『我』是誰」。

《舊約‧以西結書》曾經這樣回答這個問題：「自從有日子以來，我就是上帝。」對自由人來說，任何人都不可能是他的上帝。對奴隸而言，主人就是他的上帝。在秦始皇以後的中國，主人就是人主，人主就是皇帝，皇帝就是上帝。作為惟我獨尊的「朕」，每一個中國皇帝都不允許任何人成為有尊嚴的「我」。在辛亥革命宣布「順之者昌，逆之者亡」的世界文明潮流不允許任何中國人再自稱「朕」以後，那些實質上的「朕」在中國已經名不正言不順，不得不開始自稱「我」，然而骨子裡依然是「順我者昌，逆我者亡」的「我」。中華民族與名為「我」實為「朕」的獨夫民賊生命不息，戰鬥不止，付出了史無前例的慘痛代價。這就是全部中國問題的癥結所在。

然而這不僅是中國人的問題，也是全人類的問題。出身武士階級的日本導演黑澤明，在其名片《七武士》中就深刻揭示過日本農民的愚昧以及導致其愚昧的原因。片中主角菊千代這個冒充武士的農民，對一時衝動想殺掉全村農民的武士悲憤控訴道：「真是好主意！你們都把農民看成是什麼人哪？一本正經的面孔，一個勁兒的低頭行禮，可是盡撒謊！農民這號兒人，吝嗇而且狡猾，又是軟骨頭，心眼兒壞，愚蠢，殘忍。他們就是這樣該死！但是誰把他們搞成這樣小氣無能的？是你們！是你們武士！一打仗你們就燒村莊，糟蹋莊稼，把吃的

給徵去，到處拉夫，玩弄女人，有反抗的就殺了。你們說他們怎麼辦好？老百姓怎麼辦才好啊！」

　　中日兩國的東方式奴性和愚昧並無本質的不同，只不過歷史進程不同，因而表現方式略有差異而已。因此，不僅一刀劉、二脖子、馬大三（覺醒前）、四表姐夫、五舅姥爺、六旺、瘋七爺、八嬸子、說唱藝人、刑場看客等中國角色是屈服於絕對權力的奴隸和愚民，花屋、酒塚、野野村、大小電話兵等日本角色也是屈服於絕對權力的奴隸和愚民。在握有絕對權力的「朕」或惟我獨尊的「我」面前喪失自我，是全人類都要面對的植根於人性深處的問題。因此《鬼子來了》不僅是一個中國寓言，也是全人類都無法迴避的人性寓言。任何力量都阻止不了它成為中國電影史乃至世界電影史的經典。

　　電影是成敗取決於合作的綜合藝術，任何一個環節的重大缺憾都會成為木桶的最短木板，並限定最終結果的整體藝術水位。集編、導、演於一身的姜文堪稱當代中國最優秀的電影藝術家，他不僅找對了原創小說，而且找對了劇本改編者，挑選的演員也無一不精，組建了一個優勢互補的超強創作班底。姜文的全方位天賦和敏銳藝術直覺，保證了《鬼子來了》沒有出現一塊過短的木板。《鬼子來了》圍繞著「我是誰」的寓言核心，運用紋絲不亂的纏繞，愈出愈奇的變奏，韻味無窮的臺詞，精湛絕倫的表演，不斷強化寓意，又不斷增生寓意，終於抵達了深者得其深、淺者得其淺的藝術高境。

　　《鬼子來了》啟示每一個追求自由、向往幸福的中國人，不必騎馬找馬地到處打聽「我」是誰，更不必誠惶誠恐地到處打聽「朕」是誰，而應該自尊自信地追問生命的終極命題——

　　我是誰？

<div align="right">2004年10月20日－25日　寫於上海</div>

鄉土情景中的「To be or not to be」的問題

中國人民大學國際政治學院教授　張鳴

　　見慣了新中國抗戰電影的人們，很自然地會以為農民對外族侵略者的同仇敵愾是理所當然的事情，可惜的是，事實上並不存在這樣的「理所當然」。

　　在歷史上，農民中的大多數當然知道自己屬於什麼國（王朝），也知道自家的民族歸屬，這是俗文化中的戲曲說唱告訴他們的。但是，對於國家的認知，除了舞臺上模糊的帝王將相之外，主要來源於交糧納賦的政治現實，肯定不會很清晰或者明確。至於種族的體認稍好一點，農民不僅可以明確感知到異族跟自己的文化差異，而且能夠清晰地辨認出彼此的體貌特徵，從鼻子眼睛到頭髮鬍子。晚清國門始開，第一次見到西洋人的「小知」們，競相描繪的，都是洋人們金髮碧眼的容貌。嚴格說來，儘管我們在歷史中可以找出很多下層百姓的愛國事跡，但他們真正關心的，還是他們生活的社區，即他們的宗族和鄉社。異族入侵者遭到農民抵抗的真正原因，往往是這些侵略者破壞了農民的生活，危及到了他們的屋廬田園和老少爺們。

　　電影《鬼子來了》，雖然在感覺上有點後現代的荒誕，其實倒是真實地反映出一直處在國家底層的農民，在民族國家遭受侵略時的「國民狀況」。電影的主人公和他所在村莊的老百姓，對於壓在他們頭上日本鬼子，其實並沒有多少深仇大恨，他們之所以關押著那個鬼子和翻譯官，只是因為害怕將鬼子交給他們的抗日人員（當然也因為這種關押行為本身而害怕外面的鬼子）。當遲遲沒有人來「取貨」，手裡的鬼子成了累贅、麻煩乃至禍患的時候，他們曾經打算將鬼子處理掉，但臨了卻誰也下不了手。還沒有被現代化汙染的農民就是這樣，沒有仇恨，難起殺心，「覺悟不高」，很有些婦人之仁。最後，農民用自己的方式解決了難題，鬼子被放了回去，滿以為可以換回同

等善意的農民，等到的卻是一場真正的災難，在一場「軍民聯歡」之後，鬼子進行了大屠殺，全村的父老鄉親，都倒在了血泊裡。其時，日本已經投降，鬼子已經在身份上變成了敗軍，日軍指揮官之所以還要大開殺戒，僅僅是因為村民關押「皇軍」的行為觸犯了日本武士的尊嚴，所以即使戰爭已經結束，日本已經成為戰敗國，但「支那豬」卻還是要受到懲戒。雖然電影是虛構的，但日軍看不起勝利的中國人卻是一種普遍的情緒，其實，我們在岡村寧次等侵華日軍將領的回憶中，也能找到他們對於「搭車」取得勝利的中國人「不自信」的嘲諷。這種嘲諷，其實一直到今天也沒有從某些日本人的嘴角上消去。

影片的結局是全片最荒誕的所在，在大屠殺中漏網的主人公，回村看到屠殺的慘狀，真的憤怒了，如果在此之前他能有此時十分之一的情緒，那麼後來的麻煩肯定早就不存在了。當他揮著砍刀前去復仇的時候，作為戰勝者的國家此時已經不需要這種仇恨（而在此之前，國家曾經想方設法激勵出這種東西來），不僅不需要，而且要制裁這種復仇行為。事實上，此時的日本軍人，已經變成了將要大打出手的國共雙方的寶貝，在國民黨正規軍和閻錫山的軍隊裡，都存在著一大批留用的日本軍人；而在共產黨的軍隊裡，也存在某些技術兵種的日本留用人員。雖然真實的世界裡未必會有國軍將領授意日軍砍掉私自報仇人頭的事情，但事情的邏輯也就是這樣的。這裡，作為中國人的一方，沒有愛國者，也沒有愛國行為，當民族國家遭受侵略的時候，國家和農民之間甚至存在著邏輯上的衝突與捍格。而作為侵略者的一方，其刻入骨髓的殘忍，也令人也同樣刻骨銘心。

民族主義說到底是現代社會的產物，本質上為了某種需要建構出來的。要想激起民眾的民族主義情緒，社會動員是必不可少的。雖然，在中國歷史上，在民眾裡，也存在過類似的民族主義情懷，那是因為中國的古代國家有基於儒家倫理的華夷之辨，也有種族和文化層面的國家建構，在外族入侵的時候，甚至還有社會精英的大眾動員，顯然，這種建構和動員，比起現代國家而言，力度要差得多。特別是，當中國被西方拖入現代的時候，原來的國家理念，隨著天下觀的崩潰而支離破碎，原來的社會精英也灰頭土臉，好不容易形成的對西方的大規

模反抗的義和團運動，雖然得到了因戊戌政變而走向反動的政府的默許，但所憑藉的其實只是虛幻的刀槍不入法術，當法術不靈的時候，大家則紛紛作鳥獸散。民眾面對列強武裝到牙齒的侵略，能有的更多的是無奈和麻木。

這種無奈和麻木曾經刺激過很多仁人志士，魯迅的故事是我們所熟知的，他為此而放棄了前程很好的醫學學業，投入到喚醒民眾拯救靈魂的事業中。另一個軍人的故事我們可能不太熟悉，那是著名的愛國將領馮玉祥，在他還是小軍官的時候，有感於北方老百姓「誰統治都行，誰來了給誰納糧」的言論。成了氣候以後，便開始在軍中實行愛國主義教育，每個營都有展覽室，掛著國恥圖，教育士兵要收復被侵略的國土。當然，這樣的喚醒工作，做得最好的是共產黨人，直到今天，國民黨的老人，還在感慨，共產黨就是會宣傳。其實，在國家的建設中，當政的國民黨也並不是沒有起過這方面的作用。然而，儘管如此，在中國廣袤的鄉土上，還是大量存在著傳統和現代之間特有的麻木。

無論是理性的民族主義者還是現代的「憤青」，都只能從受過現代教育的群體中產生，而傳統的農民，支配他們的主要是生活的理性。其實，他們並不喜歡外國人，即使這些人沒有為他們所不習慣的長相，沒有他們所不喜歡的行為習慣，從某種程度上說，即使狀況同樣槽糕，他們倒是寧願接受中國人的統治。但是，不以他們意志為轉移的是，侵略總是要來的，而且來的時候，平時統治他們的政府總是把他們丟掉不管，逃亡畢竟是一種不得已，本身就意味著無限的風險，只要侵略者不過分地燒殺搶掠，接受現實無疑也是一種選擇。如果外來者紀律稍微好一點，再來點小恩小惠，那麼老百姓可能就要以手加額，歡喜念佛了。當年八國聯軍進占北京，分區統治，其中的日占區相對懷柔一點，於是老百姓的萬民傘一頂又一頂地送到了日軍指揮部。我們當然可以對這種行為加以道德批判，但卻難以阻止類似行為的再演。正像電影中的村民可以跟鬼子一起「聯歡」一樣，侵略者和被侵略者同樣可以坐在一起握手言歡，儘管這背後也許有著很多的

無奈。八國聯軍的統帥瓦德西在日記裡就記載了許多次看戲的經歷，都是北京商民邀請，「與民同樂」。

　　當國家沒有能力保護好自己的百姓，將大片的國土和民眾丟給侵略者的時候，我們這些後人顯然沒有那麼充分的理由去譴責老百姓為什麼不去和鬼子以死相拚，做人體炸彈。老百姓在什麼時候，首先要考慮的都是怎麼活下去，「to be or not to be」這種莎士比亞的問題，在老百姓那裡，答案只有一個，那就是to be，活下去，只要有這個可能。所以，在侵略者的治下，他們也要就業，要謀職，上學的上學，打工的打工，做生意的做生意，免不了有順民的面目，甚至間接地為侵略者提供某種服務。但這是沒辦法的事情，誠心實意為侵略者做事，甚至為虎作倀，跟出於謀生的需要，不得不做點事情，兩者之間是有本質區別的。我們讚賞梅蘭芳在淪陷區蓄鬚明志、不登臺演戲的壯舉，但似乎也沒有必要譴責那些在日本人治下依然吃戲飯的人，因為他們的儲蓄不夠多，家裡大人要吃飯。然而，在國家至上觀念占上風的時候，所有在淪陷區生活的人，都不同程度地負有道德上的罪感。抗戰勝利後，不僅淪陷區中國人開的工廠和商店，變成了敵產，連在淪陷區上學的大學生，都被稱為「偽學生」。這種道德批判，其理據，實際上是以道德優勢自居的霸道，是國家至上的強橫。正是這種霸道和強橫，在電影裡則表現為主人公的頭顱最終被鬼子的刀斫下，頭顱的眼睛裡透出一個血色的世界。

　　傳統的西方政治學告訴我們，所謂國家，是由三種要素組成的：人民、土地和主權。依我看來，人民是其中最主要的成分，人民是國家的目的，而非相反。

被殖民者的譫妄和絕望

北京清華大學中文系教授　徐葆耕

　　記得在我四五歲的時候，北平還處在淪陷時期。有一天，我正在街頭玩耍，忽然，不知誰喊了一聲：「日本醉鬼來了！」我母親的臉勃然變色，夾起我就跑。回到家，插上門，屏住氣息，從門縫往外偷窺。不一會兒，一個穿軍裝、挎著軍刀的日本人踉踉蹌蹌地走過來，走到我家門前不知為什麼轉過臉對著門獰笑了一下，我登時嚇得大哭起來。母親連忙摀住我的嘴，低聲呵斥：「不想活啦？！」事情過後，有好幾天，這個醉鬼成為我的揮之不去的夢魘，夜半嚇醒，全身發抖。「日本鬼子來了！」這句話對於我這個年紀的人來說，是一個「集體的精神創傷記憶」。這個語句包含著輕蔑和恐懼的雙重含義：「鬼子」是對日本侵華軍人的蔑稱，而「鬼子來了」又飽含著被奴役的中國人對奴役者的恐懼。「輕蔑」和「恐懼」這兩種心態構成了近百年中國人對帝國主義列強的基本心態。我以為，我們至今還沒有走出這種奇特的心理空間。姜文製作的電影《鬼子來了》喚回了我的童年記憶，引發了我的觀賞興趣。

　　同《地雷戰》、《地道戰》等影片不同，在《鬼子來了》中我們看到的中國農民形象缺少令人揚眉吐氣的英雄氣質或行為。故事發生的地點叫掛甲臺。這個名稱對於一個擁有主權的群體而言，可以是一個「解甲歸田」的愛好和平的高雅形象，而對於淪為被殖民者的村落來說就是一個反諷。主人公馬大三和掛甲臺的村民即使在太陽旗下也奉行與世無爭的「非暴力主義」。用他們的話說叫「惹不起主義」，即「東邊來的，西邊來的，都惹不起」。影片開始時的馬大三，除了伺候日本主子以外，就是同他的情人做愛。他的全部「力必多」都狂暴地發洩在情人魚兒的身上。這也是一種遠古以來中華民族的法寶——在面臨滅頂之災時，只有靠多生後代來維持民族的延續。這個法

寶，應該說是「戰無不勝」的。日本殖民者尚未想到應該阻止中國人做愛和生育。照我看，《地雷戰》等影片中的農民形象染有太多的英雄浪漫主義，而《鬼子來了》則顯示出更多的現實主義因素。近一二百年來，中華民族頻繁地遭受外侮，近幾十年雖然站起來了，但是由於經濟、軍事以及精神上的原因，依然是一個自卑感揮之不去的民族，而這種自卑的心理情結又常以莫名的優越感的形態表現出來。「鬼子」是個蔑稱，但蔑稱的背後隱藏著深度的自卑。

　　法儂認為，殖民者和被殖民者都有一種「譫妄的情結」：「黑人受其自卑情結所束縛，白人受其優越情結所束縛，他們都依照一種神經病的定向行動。」[1]事實上，這種譫妄情結普遍地存在於主人／奴隸的二元對立結構之中。魯迅早在阿Q的形象中就揭示出，作為奴隸的譫妄情結就是法儂後來所說的「換位」：「土著人的幻想恰恰是要占領主人的位置。」這種顛倒角色的夢想，在阿Q那裡不過是「想一想」而已，而在《鬼子來了》當中，姜文把它編製成了「現實」——就在馬大三與魚兒激情做愛之時，有人送來了兩個麻袋，其中裝著日本軍曹花屋小三郎和翻譯官董漢生。這兩只從天而降的麻袋使影片中的角色實現了夢寐以求的顛倒：統治者變成了被統治者，被統治者變成了統治者。由譫妄情結演化出來的這一「事實」像一個令人揚眉吐氣的白日夢：掛甲臺的老百姓本來是太陽旗下的奴隸，現在，日本軍曹成了他們的階下囚。奴隸變成了主人，而且一切都來得那麼突然、那麼容易。

　　奴隸總是喜歡幻想：「如果我當了主人，我將要……」在這個由兩個麻袋改變了的小世界中，掛甲臺的村民得以展示他們的統治世界的獨特理念，即「化干戈為玉帛」的大同光榮理想：他們對待日本俘虜可謂仁至義盡，寧肯自己感冒也要把棉被給自己的俘虜用；馬大三用八倍的高息借來白麵給俘虜做「最後的晚餐」。在他們不得不殺掉這兩個俘虜時，竟然找不到一個自願的行刑者。馬大三在抓鬮中攤上

[1]　轉摘自《後殖民主義的文化理論》，第 207 頁，羅鋼、劉向愚主編，中國社會科學出版社，1999 年。

這個倒楣差事後，魚兒就不再讓他上身，因為遵照古訓，殺人者的後代將是鬼而不是人。馬大三不得不從外村用高額報酬去雇傭殺手。影片中那位被雇來的殺氣騰騰的劉一刀，據傳，曾是當年為晚清四大臣行刑的劊子手，一刀下去人頭落地。被他斬下來的人頭，落地後都要眨眨眼，向他的高超刀法致敬。掛甲臺的村民目睹劉一刀舞刀如風，連續作出白鶴亮翅等令人歎為觀止的動作，有如金庸筆下的風流劍客。但是，奇絕的是被劉一刀斬過的鬼子和翻譯官依然在麻袋裡活蹦亂跳。「看劉爺舞刀如飲美酒」──中國的武術功夫本質上不是一種暴力，而是譫妄情結產生出來的藝術品。人們越是卑怯，就越要讓流血的事實充滿自己的腦際。武俠文化越發達，它所掩藏的卑怯越深。

影片還頗有意味地描述了語言和媒體在「化干戈為玉帛」的偉大實踐中所起的不可替代的奇妙作用。影片中的漢奸翻譯官董漢生承擔的是信息傳遞任務，在日本軍曹和掛甲臺百姓的對話中起著神奇的「協調」作用。五舅爺審日本人時問道：「殺過中國男人沒有？糟蹋過中國女人沒有？」被俘的日軍軍官花屋小三郎破口大罵「支那豬」，還說：「殺過，我來中國就是來幹這個的！」翻譯官卻把這句話翻譯成：「大哥大嫂過年好！你是我的爺，我是你的兒！」使得五舅爺一群審判者心花怒放，虛榮心獲得極大滿足，馬大三微笑著說：「好好！就是輩份說得不對。」這種「誤譯」的結果，使三方都獲得滿足：日本俘虜撒開了歡兒地罵中國人，而不受懲治；中國人眼見平時視作天王老子的日本人今天管自己叫「爺」，驕傲與自豪油然而生；翻譯官自己也保住了一條命──他的命從來不屬於自己，而迂迴於衝突的兩者之間。當今的世界，有些媒體頗具董翻譯官的性格，善於「誤譯」，該報喜時，憂變成喜；該報憂時，喜變成憂。天天靠這些媒體來了解世界的人，常常沉浸在滿足感裡，認為天底下的洋人都在讚美我們，管我們叫「爺」，而在某一天卻突然發現所謂那些天天喊「爺」的人其實在罵「支那豬」。電影中的董翻譯官已被槍斃了，而那些董翻譯官式的媒體卻依然紅得發紫。因為我們要維持一個「和平」的世界，需要有人扮演這樣的角色。

　　白日夢如果只在一個很小的範圍裡自我享樂，也是無妨的，何況還有心理治療的作用。但是，譫妄症的患者總是把夢想當成現實，並且情不自禁地擴展這種「現實」。掛甲臺的禍端就是起於他們想把和花屋小三郎之間的「和睦」關係擴展到同整個日本占領軍之間的關係。當掛甲臺的村民決定「以命換糧」時，他們認為這是「平等貿易」、雙贏的交換，實際上是對殖民者／被殖民者的二元對立的社會結構的公然挑戰。送人時，拉車的驢，當眾嘶叫著上了日本馬的身，使得日軍小隊長野野村大丟其臉，喝叫在場日軍通通向後轉。中國驢的行為成了掛甲臺村民隱秘欲望的化身，使得馬大三一夥又懼又喜，這頭牲畜是「殖民者與被殖民者平等」理念的勇敢實踐者。在「聯歡」中，掛甲臺的村民再一次激情奔放地抒發了他們的和平與平等的美好理想。被日本人蔑稱為「支那豬」的村民們用歌聲表達了對殖民者的友好真情；一向自詡為「打是愛來罵是喜，八格牙路也不在意」的二脖子公然上前去摸野野村隊長的臉蛋，表示自己同他具有平等的地位。但是，殖民者的譫妄與被殖民者的譫妄不同，他們是按照「優越情結」的神經病定向行動的。他們的真誠表現為，要用自己的文化改造世界上的劣質民族。日軍野野村小隊長答應同掛甲臺的村民「聯歡」，目的是用自己的文化征服和提昇「支那豬」，中國驢的行徑已經大大地傷害了日軍的優越感和自尊，聯歡會上村民們表現出來的平等意念更令他們怒不可遏，激發了作為殖民者的優越譫妄症。它的表現就是殺光、燒光和搶光。

　　如果說，掛甲臺的村民在村子被燒殺搶光之前一直處於譫妄狀態的話，在他們死前卻是清醒過來了。馬大三手持斧頭去襲擊日軍戰俘營，看上去似像更大的譫妄，但卻是清醒後的無路可走。馬大三被國民政府的接收大員高某宣布為犯有「破壞（波斯坦）公約，營造恐怖」的罪行，並對馬大三的「恐怖活動」作了慷慨激昂的批判：「我高某人的全家都被日本人殺了，我的腿也是被日本軍隊打斷的，誰都沒有我更有權利去殺日本人。但是我能夠這樣做嗎？不能。我是個軍人。除了國民政府以外，沒有任何人具有處置這些日本戰俘的權利！」現代社會的主要標誌之一是依法律行事。有權處置這些戰俘的是代表正

義的莊嚴法庭。但是，人們有理由懷疑，野野村和花屋這些下級軍官是否會受到應有的處置？第二次世界大戰已經結束六十年，還有多少德國和日本法西斯的劊子手逍遙法外？法律崇尚「證據」，如果要求馬大三「拿證據來」，馬大三一定目瞪口呆。除非他先把自己變成「大款」，花錢聘請大牌律師，拍攝照片，進行訪談。即便如此，打贏官司的希望也很渺茫，只要看看南京大屠殺是何等證據確鑿的罪行，至今尚無日本法律上的認可，一個小小的掛甲臺何足掛齒？根本提不上日程。法制建設，是近代社會的進步，但離所謂公正尚遠。薩特在闡釋卡繆的《局外人》時說：「《局外人》是荒誕的證明，是對資產階級法律的抨擊。」馬大三看似荒誕的行為，其實證明了現代世界的荒誕。被斬下來的馬大三的那顆微笑著的頭顱就是荒誕的證明，也是對現代法律的公正性的抨擊。

羅爾斯教授在他的《正義論》中教導我們說，減少暴力的濫用，是建立理想社會的必經之途。培養理解和尊重非暴力反抗（civil disobediencn）及良心拒絕（conscientious refusal）的公眾文化非常重要，這是少數人訴諸多數人良知的做法。掛甲臺的絕大部分村民是實踐羅爾斯理論的模範。只可惜在他們全部變成亡靈之後，無法繼續充當模範。

列奧‧施特勞斯在他的《自然權利與歷史》等著作中，猛烈抨擊羅爾斯這種「權利優先於善」的觀點，認為當代世界惡欲橫流其原因蓋出於對個人權利的紛繁理解與惡性膨脹：「這種墮落的自由主義宣揚人的惟一目的就是要活得開心而不受管教，卻全然忘記了人要追求的是高貴品質、出類拔萃、德性完美。」[2]只可惜施特勞斯語焉未詳，究竟何謂「高貴品質、出類拔萃、道德完美」？照掛甲臺的村民來看，他們自己就是「高貴品質、出類拔萃、道德完美」的典範，但野野村隊長卻認為他們是不能容忍的「支那豬」，馬大三明明是去接婆娘，野野村卻硬說他是去聯絡游擊隊。攻之者說有，辯之者曰無。日本人「為了自身安全」，先下手為強。歷史從來是勝利者的歷史，勝利者

[2] 《自然權利與歷史》，導言第 33 頁，三聯書店，2003 年。

的謊言也可以變成真實。英美聯軍進攻伊拉克之前，硬說伊拉克擁有足以毀滅全球的核武器和生化武器，為了全世界的安寧，必須消滅海珊政權。美國有相當多的平民認為海珊的導彈瞬間就可以消滅紐約，因而支持布希的「聖戰」。戰爭結束了，至今什麼大規模殺傷性的「彈」也沒找著，但是，他們依然感到神聖而光榮。2002年布希在西點軍校宣布了他的在軍事上「先發制人」等「三原則」，他要用保持美國的絕對軍事優勢的辦法消滅軍備競賽，「實現世界和平」。布希的「三原則」如果實現，全世界將在星條旗的保護之下。布希又說，美國的價值觀念是普適全球的，包括伊斯蘭國家，當然也包括諸如掛甲臺這樣的中國農村。如果那個地區的百姓不同意呢？布希說：「要先發制人。」讀到布希的這個講話，覺得他很像是一個優越譫妄症的患者。在支持布希進行伊拉克戰爭的美國平民中間這種病具有流行性和交叉感染性。

最近，讀到一本題名為《現代伊斯蘭主義》的論著，作者寫道：「恐怖活動的滋生和蔓延，是多種因素造成的。其中包括社會不公正、貧困等社會原因，官員腐敗專權等政治原因，被別國占領，美國插手中東事務，尤其是調動五十萬軍隊參加海灣戰爭及進駐伊斯蘭國家腹地所產生的心理影響，美國在對待伊斯蘭世界事務上從自己私利出發採取雙重標準，當權者執行『親美』政策，以及與敵手之間一輪又一輪的報復或反報復等等，不能完全歸結為由某一個國家影響、發動、操縱和策劃所造成。當然，這並不是說，有關國家對恐怖主義的支持是不重要的。」[3]該書還提供了一個有趣的事實：「據《費加羅報》1995年2月21日載文說，1993年2月美國紐約世界貿易中心大樓爆炸案的肇事者幾乎都是在希克馬蒂亞爾訓練營中由美國幫助訓練出來的殺手。」[4]

法儂在《地球上的不幸的人們》一書中曾論證民族文化與自由戰鬥是互為基礎的。他說：「本土知識分子遲早會意識到，民族的存在

[3]　《現代伊斯蘭主義》，第604頁，陳嘉厚主編，經濟日報出版社，1998年版。
[4]　同上。

不是通過民族文化來證明的，相反，人民反抗侵略者的戰鬥實實在在地證明了民族的存在。」[5]報載，世界性的反恐運動越開展，恐怖主義活動也越猖狂。伊拉克戰爭結束後死於恐怖襲擊的美軍人數已經超過了戰爭中的陣亡人數，當然，無辜百姓死的更多。如馬大三那樣的自殺式襲擊，是令人悲哀的慘痛的社會現實，是絕望者的徒勞無益的反抗，其中不乏被宗教、權力鬥爭和愚昧所裹挾的犧牲品。我們不希望天天聽到這樣的消息。但是，既然世界上還有的國家和人群患有不治的優越譫妄症，那麼，被侵犯者「顛倒角色」的譫妄和失敗後的絕望都是不可避免的。世界要走出譫妄，路還很長，最終還是要訴諸理性，包括恰當地使用正義的暴力。

<div align="right">2003年10月17日　清華園</div>

[5]　轉摘自《後殖民主義的文化理論》，第 283 頁，羅鋼、劉向愚主編，中國社會科學出版社，1999 年。

我能說什麼呢？

北京大學中文系教授　錢理群

這確實是一部特別的影片——至少我在中國戰爭電影、戰爭文學中沒有見過。

我們已經習慣於用政治的思維、邏輯、語言，用民族、國家的思維、邏輯、語言，用人性的思維、邏輯、語言來講述戰爭——我們將這些視為天經地義，以至根本不能想像，因而也不能允許另外一種不同的講述。

而《鬼子來了》卻恰恰是這「另外」。

一個中國普通的村子，一群普通的老百姓。他們生活在祖先留下的自足的天地裡，不知道、也不去想村子之外還有另一個世界；說它野蠻、原始也罷，說它落後、愚昧也罷，反正他們按照自己的方式生活著，已經幾百、幾千年了。

但是，「來了」，戰爭來了，外國鬼子來了，中國人也來了。而且都宣稱自己是「解放者」、「拯救者」，而且都是不請自來——其實都是「入侵者」，侵犯了老百姓的家園，破壞了他們生活的固有秩序與安寧。

但他們依然按照自己的思維、邏輯、習慣，善待這些中外「入侵者」，也算是「以德報怨」吧。

但他們所得到的卻是「以怨報德」的血腥的屠殺。

「入侵者」來了又走了，卻因為「來過」而戴上了各種新的名號，或以「勝利者」的姿態載入史冊，或不甘於充當「戰敗者」，時時不忘自己光榮的歷史——於是，歷史的敘述仍被「入侵者」霸占和壟斷。

老百姓卻被遺忘了，被拋棄了。連他們流的血，也已滲入土地，被荒草淹沒，不留痕跡了。

　　有人要用老百姓的思維、邏輯、語言講述這段歷史，反而成為不正常了。

　　如果僅止於不習慣，不能接受，因而拒絕，這也屬於正常。──真正有獨創性的歷史與文學的敘述，本來就不能、也不該指望所有的人都能接受。

　　可怕的是，我們這裡有異乎尋常的想像力。魯迅早就說過：「一見短袖子，立刻想到白臂膊，立刻想到全裸體，立刻想到生殖器，立刻想到性交，立刻想到雜交，立刻想到私生子。中國人的想像惟在這一層能夠如此躍進。」但魯迅也沒有想到，經過半個世紀的政治運動的熏陶、鍛煉，我們已經有了更加「躍進」的政治想像力：任何一句自己不能理解的臺詞，任何一個自己看不慣的鏡頭，都可以經過活躍非凡的政治想像力，「上綱上線」到「誣蔑」、「攻擊」、「美化」、「醜化」……的嚇人的高度。

　　最後自然是權力的出場：禁止，「槍斃」了事。

　　而且我們還要感謝這樣的禁演。如果真讓公演，我敢斷定，這部影片，連同他的編劇與導演，都將被「全民共討之，全黨共誅之」。而充當急先鋒的，必定是警覺性極高、戰鬥力特強的知識分子中的「勇士」。

　　權力與公意的結合，這才是真正可怕的。

　　我還能說什麼呢？

　　但我仍天真地希望：什麼時候，我們能夠不再隨意侵犯老百姓的生活，讓他們按照自己的意願，過幾天安生日子？什麼時候，我們能夠對自己不熟悉、不習慣、不懂的異樣的思維、邏輯、語言，少一點警惕與想像，保持某種平常心？

　　我擔心，就憑還存有這樣的天真願望這一點，在某些「魯四老爺」的眼裡，我就是一個「謬種」。

<div align="right">2004年11月9日</div>

「羊性」、「狼性」與心中的「鬼子」
——我看《鬼子來了》

學者　傅國湧

一

　　與尤鳳偉的小說原著《生存》相比，姜文的電影《鬼子來了》有了更多的荒誕成分，有時候誇張、荒誕不一定就是好，因為它破壞了真實感，很容易誤導並降低觀眾的嚴肅反思。儘管如此，這部黑白片還是足以引起我們關於民族性以及生存與死亡、政權與人民等深刻問題的思索。在看這個影片之前，我曾讀過風行的「四不像」小說《狼圖騰》，所以在看完《鬼子來了》之後，我腦子裡徘徊不去的老是「羊性」和「狼性」這兩個詞，我知道用「羊性」來概括中國的民族性還是簡單了點，民族性本身是個非常複雜的問題，是生存環境、歷史文化等因素在漫長的進程中逐漸形成的，但是從魯迅的關於「看客」和「人血饅頭」的隱喻到《狼圖騰》直截了當的斷言，我覺得都給我們這個古老而卑微的民族提供了一個自我反省的機會，《鬼子來了》也是如此，它是姜文這個獨特的個體生命以獨特的電影語言對民族性的一次拷問，荒誕而不是滑向喜劇，最終以日本軍隊在軍樂聲中瘋狂地對掛甲臺屠村，以倖存的馬大三因為復仇而被國民黨政府判處死刑、恰恰又死在他不願意下手殺害的日本俘虜手裡的悲劇告終。

　　作為一個傳統的農耕社會，對中國廣大農村來說，向來都是「日出而作，日落而息，帝力於我何所有哉」，似乎有著自然狀態下的「自由」，孫中山說這是「一盤散沙」，馬克思說這是「一袋馬鈴薯」，正是這樣的「廣土眾民」構成了中國長期實行專制制度的基礎。秦始

皇以來的中國（甚至更早的權力紛爭），一次次改朝換代都沒有觸動這個根本，多少次「胡人南下而牧馬」也不曾改變什麼，無論是蒙古鐵騎還是滿洲人的彎弓都曾輕而易舉地征服了這片遼闊的大地，其中也有反抗，甚至也有「揚州十日」、「嘉定三屠」這樣的歷史慘劇，但是更多的是順從、是屈服，給漢人做順民、做臣民還是給異族做順民、做臣民，實際上沒有多大的差異，重要的是生存，是「好死不如賴活著」。肉體的存在高於一切幾乎已內化為一種本能，所以我們不會有真正的宗教信仰，即使有也很快會流變為低級的迷信，是為世俗生活服務的，不具備超越於世俗之上的精神維度。對這樣的民族而言，在日本人的刺刀下做順民是多麼的順理成章（當然，其中一部分人因各種原因踏上了抗日之路也是正常的）。

　　對強權、對武力的恐懼和屈從是一個「羊性」十足的民族的常態，當我們感歎皇權總是如此穩固、人肉的宴席總是如此豐盛、我們總是像一頭羊一樣免不了「刀俎之間」的命運時，往往不是血脈僨張，從而起而掀掉這個密不透風的鐵屋子、毀壞流水的宴席，去尋找人的尊嚴和屬於自己的生活，而是正好相反。我們對專制、壓迫和奴役充滿了仇視，卻不是要改變這樣的格局，而是羨慕、膜拜那頂血泊中浮起的皇冠，「王侯將相，寧有種乎」、「彼可取而代之也」之類的中國式豪言壯語不絕於耳，那就是從順民滑向暴民，鋌而走險，揭竿為旗，斬木成兵，在冷兵器時代曾一次次顛覆了顯赫一時的王朝，可惜始終沒有改變王權專制本身，成者為劉邦、朱元璋，敗者為陳勝、吳廣，為張角、為黃巢、為李自成、為洪秀全，無論成耶敗耶，他們的思維方式都如出一轍。更多的時候、更多的人當然是做順民，暴民是非常態，順民才是常態，所以一部二十五史常常是那麼沉悶，要麼就是等到王朝衰微時的山呼海嘯，目的還是要重建一個順民秩序、暫時做穩奴隸的差序格局。一切都是為了生存，也歸結於生存，只有肉體生命的一元，沒有精神生命可言，這是「羊性」民族的本質特徵。有人說這是缺乏宗教所致，反過來說，正是這樣根深蒂固的一種民族心理阻礙了宗教的發育或引入，即使佛教到了中國，也迅速淪為謀取世俗富貴功利的道具。在這塊「成王敗寇」的土地上，人們習慣了逆來順受，

習慣了仰望權勢、敬畏強者、崇拜勝利者，只有滲透了骨子裡的成敗觀念，缺乏最簡單的是非觀。哪怕外敵入境，只要能在刺刀、槍口下暫時做穩奴隸，繼續自己的順民生涯，絕大多數人都會像掛甲臺的村民那樣。

也該馬大三倒楣，在月黑風高的夜晚偷情還要點燈，他在槍口下接受了看押兩個俘虜的任務，從此改變了他本人乃至全村人的命運。他們的所有表現對一個「羊」性民族來說都是可以理解的，馬大三一面怕抗日隊伍，一面擔心炮樓上的日軍，在日軍眼皮下看押兩個活人面臨的艱巨可想而知，對方只是用槍頂著他的額頭留下了「一樣不能少，一個不能丟」的交代，但他只能撒個謊說對方拋下的是「要全村人的命」這樣的狠話，將這副擔子由村民們共同承擔，群策群力，而不是獨自去面對這一風險莫測的「飛來之禍」。在糧食奇缺、自身都吃不飽的情況下，要養活兩個敵人的俘虜，更是讓馬大三憂心忡忡。可是當送俘虜來的「我」一方食言不來帶走，而是讓他們就地處死俘虜時，全村上下老少爺們竟無一人敢下手，其中有膽怯、害怕的因素，更有迷信過年過節殺人不吉利等複雜的原因，最後抽簽，這個任務落到了馬大三身上，他因為情人懷孕，怕殺人不吉利，又帶著種種複雜心理，還是下不了手。最後連外面請來的老刀斧手也失手了。兩個俘虜由此生存了下來。全村人卻因此而向毀滅之路滑去。這個故事的曲折、起伏本身就活生生地呈現了我們的民族性格。

同樣值得注意的是兩個俘虜在面對生死關頭時截然不同的態度，兩個俘虜一個是日本軍曹、一個是中國的翻譯，自被俘虜到了掛甲臺以來，日本人便一味求死，決心效忠天皇，不願屈服、苟活，所以絕食、撞柱子、拒不合作。中國的翻譯則一心求活，一再地討好馬大三他們。日本人求死心切，想學習幾句最能侮辱中國人的漢語，以刺激馬大三他們，早日處死他，而翻譯教他的那些話卻正好相反。他的一臉凶相與他半生不熟的漢語所唱出的恭順、奴顏正好構成了巨大的反差，連馬大三都是將信將疑，覺得不對勁。兩個人面對生存的不同反應讓人看到了不同民族的性格，也看到了人性的不同側面。

　　按照《狼圖騰》的說法，日本是個島國，自古就是一個海洋民族，在民族性格上屬於「海洋狼」，雖然學習了中國的農耕文明，但一千年來毫無起色，一旦在明治維新之後與西方的「海洋狼」文明一相遇，短短數十年就在亞洲騰飛起來，乃至橫衝直撞，迅速走上侵略東亞各國的道路。原因在於日本民族與西方沒有民族性格上的太大差異，「狼」的天性當中有其凶殘的一面，也有進取、創造的一面。一家之言誠然不是定論，尚可進一步商榷，但未嘗不是給我們這個老大民族提供了一次反思民族性格的契機。《鬼子來了》的電影語言是誇張的，但對民族心理的把握在相當程度上還是準確的。

二

　　日本軍官口袋裡已經放著天皇的停戰詔書，送糧食到掛甲臺時並沒有預先想到大開殺戒，然而在軍民聯歡、酒酣耳熱之際，大家紛紛唱歌吟曲助興時，「大哥大嫂新年好，你是我的爺，我是你的兒……」俘虜花屋小三郎的幾句中國歌一下子激怒了日本人，喚醒了他們心中的「鬼子」，殺機由此開啟。他們的「鬼子」就是民族性格中的「狼性」，是不容褻瀆民族尊嚴的強烈的榮譽感，雖然戰敗了，但花屋小三郎唱出的中國歌還是讓日本軍官深感屈辱，日本民族性格中凶殘的一面瞬間凸現，迅雷不及掩耳。

　　我們的心中也有「鬼子」，這個「鬼子」在普通民眾這裡就是窩囊，是說不出滋味的順民意識。電影中有兩個我印象很深的鏡頭，日占時期十字街頭上說大書的詞都是現編的，極盡對「日本皇軍」的獻媚；一轉眼日本投降了，大書的內容馬上變成了歌頌「國軍」英明偉大的詞。是的，民眾要生存，為了生存就「與時俱進」，不問是非、只論成敗的「生存萬歲論」難道不也是我們心中的「鬼子」嗎？糧食即將到手，沉浸在無比喜悅之中的村民面臨了殺身之禍，一切為了生存，生存高於一切，最後卻以生存的喪失為代價，不亦悲乎。

　　我們心中有「鬼子」，這個「鬼子」在權力者那裡、在專制政權那裡就是沒有天理、人情，更無法律可言，成王敗寇，表面上道貌岸

然，骨子裡恃強凌弱，視人民如草芥，哪怕是戰勝國，仍然媚外。掛甲臺屠村，馬大三因為去接情人而幸免，一個連俘虜也不敢殺、不忍殺的老實農民，最終憤怒了，他向已身入戰俘營的鬼子舉起了復仇的斧子。國民黨政府在電影中第一次登場，先殺了給日本人做翻譯董漢臣，因為他「罪不可赦」。然後就是要判處馬大三死刑，具有荒誕意味的是當初馬大三不願殺害的日本俘虜花屋小三郎卻受命結束了他的生命。而這一切都是政權以冠冕堂皇的合法理由進行的，是可以安排的，以顯示其公正、高大。

長期以來，我們受到太多有意識的片面誤導，以為面對日本鬼子，我們要麼就是做英雄，來一個殺一個，如此這般的痛快淋漓；要麼就是做漢奸，誠惶誠恐馬上搖尾乞憐，其實，這兩種選擇都只是小部分人。以為黑白是那樣分明，在抗日英雄和漢奸之間沒有中間道路，這也是我們心中的一個「鬼子」。我們想不到更多的人就是像掛甲臺村民那樣，是超越於簡單的二分式之間的。

我們心中還有一個驅除不去的「鬼子」，當馬大三被處死時，現場依然是那樣熱鬧，圍觀的「看客」一個個伸長了脖子，除了成為「看客」們茶餘飯後一時的談資，馬大三的死不會引起任何的反響，人們很快便會忘記了這檔子事。一個民族就這樣苟且偷生，在「欲做奴隸而不得」和「暫時做穩了奴隸」之間晃蕩了幾千年，魯迅的痛苦是刻骨銘心的。

三

無論是面對專制壓迫還是外敵入侵時，也許你都可以舉出無數的例子證明我們的民族並不是那麼窩囊，不是任人宰割的羔羊，其中不乏拍案而起的憤怒、長歌當哭的情懷，有血性的反抗，有捨生取義、至死無悔的選擇。是的，一部二十五史並不乏慨當以慷的英雄，不乏風蕭蕭兮易水寒的志士，抗日戰爭時期也有許多驚心動魄、可歌可泣的人與事載入了史冊。乃至在極權高壓的無邊黑暗中我們還擁有林昭這樣蔑視死亡的思想者、行動者。但是僅有這些英雄、志士改變不了

我們的民族性格。《鬼子來了》講述的不是抗日英雄的故事，它之所以和我們小時候熟悉的《地道戰》、《地雷戰》、《小兵張嘎》之類電影有著那麼強烈的反差，同樣的黑白片、同樣是以華北的抗戰為背景，但它們所闡述的文化內涵卻是完成不同的。我相信《地道戰》之類也不盡是虛構的，抗戰也是事實，但《鬼子來了》呈現的是另一面，是更多普通中國人的生存狀態、他們的所思所想、他們的文化心理，我們由此看到了我們的民族性格，這同樣是真實的。

　　不久前，媒體報導了一條新聞，二十名阿富汗婦女願意用生命去換三名協助阿富汗大選的聯合國人質。在這二十名婦女中有記者，也有官員，還有一名阿富汗女將軍，更多的是普通的家庭主婦，她們都毅然表示願意用自己的生命去替換被號稱「穆斯林軍」的綁匪綁架的人質，她們的理由很簡單：「我們不希望自己的國家充斥著恐怖和威脅，成為叛亂分子的天下，不希望阿富汗在歷史上遺臭萬年。」我妻子看到這則消息，對二十名阿富汗女性的作為深為欽佩，禁不住發出了由衷的讚歎，並感慨中華民族缺乏的就是這樣的精神。我當即反駁說，中國不是也有秋瑾、有林昭、有李九蓮這樣捨生取義的女性嗎？她的回答是：「那都是個別的、單獨的、孤立的，不是群體性的，並不具備民族性。」她的話一時讓我無言以對。

　　我由此想起了百年前的「鑒湖女俠」秋瑾，1905年底，秋瑾從日本回國前寫給朋友的一封信中說：

> 成敗雖未可知，然苟留此未死之餘生，則吾志不敢一日息也。吾自庚子以來，已置吾生命於不顧，即不獲成功而死，亦吾所不悔也。
> 且光復之事，不可一日緩，而男子之死於謀光復者，則自唐才常以後，若沈藎、史堅如、吳樾諸君子，不乏其人，而女子則無聞焉，亦吾女界之羞也。願與諸君交勉之。

　　這封信和譚嗣同所說的「各國變法都有人流血，獨吾國沒有，此變法之所以不成也，有之，請自嗣同始」完全可以前後輝映，同樣的

光照千古。不到兩年，她在故鄉紹興留下「秋風秋雨愁煞人」的詩句，慷慨就義。然而她懷抱必死的決心投身光復事業也好，赴義時從容慷慨也罷，都只是個別的壯舉，是一個特例，對國民性沒有什麼整體的改變，與阿富汗民族在關鍵時刻一下子站出二十個婦女不一樣。或許這也是中華民族始終在現代化的門檻外徘徊、在不死不活中苟且的重要原因之一吧！這不光是「女界之羞」，男性同樣好不到哪裡去，沈藎、史堅如、吳樾……都只能算是單個的英雄。其實我們這個民族從總體上說，更習慣於臣服在某一個權威之下，以喪失自己的人格獨立為代價，群體性地成為馴服工具，做螺絲釘，惟獨缺乏獨立人格、有自尊的群體獻身的壯舉。二十個阿富汗婦女的凜然選擇就讓我們無地自容。

我想起了三十六年前的龍華，36歲的北大才女林昭被無邊的黑暗所吞噬，無聲無息。一個喊「萬歲」已成習慣的民族，人們除了會仰望太陽，還會有幾個人把目光投向一個微不足道的、被打入萬劫不復之地的小女子林昭呢？如果不是南京記者胡傑以常人不敢輕易想像的代價拍出了《尋找林昭的靈魂》這部記錄片，讓林昭在經歷了三十六年的輪迴後再度「復活」，在所有觀眾的心中，在一個民族的精神史上復活，林昭早已被遺忘得差不多了。當她被虐殺時，天下之大卻幾乎沒有人理解她的思想，本民族最優秀的大腦幾乎都停止了思考，即使顧准也並沒有超越意識形態的藩籬。曾冒死去獄中探視林昭的北大同學張元勳同情她的遭遇，佩服她的才華、勇氣和風骨，卻未必能達到她的認識層次，她在20世紀五六十年代之交就已明確地、毫不含糊的提出反對極權和極權主義的說法，並超前地思考了在一個流血太多的民族能否以較為文明的方式進行政治鬥爭這樣深刻的問題。這是後人難以想像的，也正是她的這些思想極大地震撼了我們的靈魂。三十六年的時光不算短，老實說，林昭生身的這個民族並沒有太大的長進。當年林昭作出這樣的選擇時，她是孤獨的、孤立的，她如同鳳凰立於密密麻麻的雞群中，她被烈火焚燒的命運已經注定。這不僅是由於林昭的超前造成的，缺乏超越於世俗層面的生命寄托、生命情懷、生命追求是造成一個民族整體性卑微、庸俗的根本原因。林昭是有宗

教信仰的，她的背後有天國，或許正是這一點支撐著她最終超越了那個黑暗無邊的年代。

一個民族在關鍵時刻，重要的不是一兩個、乃至更多特立獨行的英雄站出來，而是普通人成群地站出來，英雄是很難效法的，普通人的作為才可以效仿，具有不可估量的示範效應。伊拉克發生了那麼多人質綁架事件，未見本國有普通人集體站出來譴責，更不必說以生命去換人質。由此來看，阿富汗這個民族是有救的、有希望的，相比之下，在海珊的強權下苟延殘喘了二十七年的伊拉克則前途渺茫，不容樂觀。即使給予伊拉克人民主、自由，他們也無能享受。與二十名阿富汗婦女相比照，中華民族那種「好死不如賴活著」、把肉體生命的存在當作第一位的生死觀就顯示出了其渺小、可憐的一面，所以我們盡可以有秋瑾、有林昭、有張志新、有李九蓮……但我們民族不太可能出現幾十個普通婦女同時挺身而出的壯舉，當然也不可能有成群的男人作出同樣的選擇。魯迅指出的「改造國民性」迄今還是一個遠未完成的題目，在「羊性」中融入某些「狼性」，從「文明羊」向「文明狼」靠攏，這可不是一朝一夕就能完成的。民族文化心理的形成是個漫長的歷史進程，要改變民族性格中的缺陷，提昇到一個新的精神層次，首先就是要破除我們心中的「鬼子」，《鬼子來了》依稀照出了這些「鬼子」的影子。

<div align="right">2004年12月2日－3日　杭州家中</div>

另類的《鬼子來了》

中國電影藝術研究中心研究員　陳墨

　　姜文導演的第二部故事片《鬼子來了》，又是一部很另類的電影。
　　因為另類，所以有人看不習慣，覺得影片有這樣或那樣的問題，這很正常。進而，也正因為它的另類，這部影片才更值得觀看和討論。若因為它很另類就不讓人看，這不僅限制了電影作者的創作自由，實際上也剝奪了觀眾欣賞和討論藝術的權利，這就大不正常了。

一

　　之所以說這是一部另類的影片，不僅是因為它在這個彩色電影進入高科技時代故意堅持用黑白片形式為主體講故事，且在於它講述的是馬大三及其掛甲臺村民這樣一些另類的中國人的故事，更在於通過這些人物形象及其故事所表達的另類思想主題——人類的善良、軟弱、恐懼和蒙昧。
　　影片的另類主題是建立在其獨特的敘述方式的基礎之上。它並非以通常的方式來講述歷史，而是從一開始就創造並且規定了一種戲劇性的特殊情境：是誰給馬大三送來了兩個俘虜？為何要送給馬大三？為何那些人三天之後沒有如約前來帶走俘虜且從此無蹤無影？這些問題根本無從且無法追究。我們看到的故事，彷彿只是一種純粹的假定，有人給馬大三送來了兩個俘虜，從而使馬大三和掛甲臺村民開始了一段噩夢般生活：鬼子來了！
　　其實鬼子早就來了，只不過，在影片開始之際，他們似乎還沒有對掛甲臺村民的生活帶來實質性的災難和影響。他們只是占領了這塊土地，成了這塊土地上的暫時的主人，沒有人們司空見慣的燒殺掠搶，而是與當地村民相安無事，甚至他們的軍樂隊每天吹吹打打地經

過的時候還給當地的孩子們帶來節日般的熱鬧、新奇，還有糖果。強霸欺凌當然存在，鬼子對小孩似乎很客氣，對成人可就沒有那麼客氣了，動輒威脅，甚至打罵，甚至搶劫。只是這些並沒有引起鬼子和村民之間更大的矛盾衝突。看起來，影片中的這些鬼子，也是另類的鬼子。

與其說鬼子是另類的鬼子，不如說這裡的村民是另類的村民。與鬼子之間相安無事，主要原因當然是當地村民的隱忍，他們早已習慣了逆來順受。長城腳下的掛甲臺村，是一個偏僻且封閉的村子，也是一個苟安且麻木的村子。這裡沒有抗日的武裝，沒有民兵游擊隊，甚至也沒有什麼抗日意識，有的只是對用槍桿子建立起來的武力霸權的習慣性忍受。

鬼子來了，馬大三的突出情感，不是仇恨，而是恐懼。看得出來，馬大三有的不只是對日本人的恐懼，也有對抓獲日本人的「我」們的恐懼；進而，與其說他純粹是對某些人恐懼，不如說是對持槍者和槍恐懼。所有這一切，構成了馬大三對一種從來未有的無法預知的命運的強烈驚恐。在這強烈的恐懼中，人物的特性愈發彰顯：馬大三和整個掛甲臺村民供養被俘的花屋小三郎和董漢臣，固然是出於恐懼而不得不為，但在此過程中卻也流露出了他們的善良和同情心；他們誰也不敢殺人，固然是因為軟弱膽怯，但更因為他們的善良和本分；他們同意以人換糧，與其說是貪婪或輕信，不如說是出於善良蒙昧和純樸天真。一旦他們的恐懼逐漸消失，真正的恐怖就會降臨，茫然難測的命運就要露出殘酷的真相。其中日軍屠殺全體村民的情節段落，是最具想像力和震撼性的關鍵性段落，狼和羊群的不同本性及其生死衝突得到彰顯，影片的主題由此確定並且深化。

有意思的是，馬大三和掛甲臺村民生活在恐懼中，被俘的花屋小三郎和董漢臣也生活在恐懼之中──軍人的榮耀和武士道的教化形成的一種堅硬盔甲，曾讓花屋小三郎一度顯得很英勇，但長期的茫然處境和實在的死亡威脅，很快戳破了堅硬的盔甲，讓其人性的弱點暴露無遺。這兩種恐懼的匯合與衝突，使得影片形成了《三岔口》般強大的戲劇張力。

　　影片中，掛甲臺村民土裡土氣的裝束和怪聲怪氣的語言、憨裡憨氣的行為和愣頭愣腦的心態，使得影片具有一種原生態的視覺衝擊力；而黑白分明的影像呈現，使得影片如同中國年畫，質樸、憨厚、圓潤並且渾沌。

　　所有這些，形成了《鬼子來了》的另類特色。

二

　　《鬼子來了》對習慣了《地道戰》、《地雷戰》、《小兵張嘎》和《平原游擊隊》等主流抗戰影片的一部分中國觀眾肯定會形成一種強大的衝擊力——如果影片能夠公開上映的話——甚至會讓一些人目瞪口呆。因為它所講述的不是一段中國人民抗戰的主流歷史，而是這一主流歷史的另類插曲。

　　與尤鳳偉的小說原著相較，影片《鬼子來了》作了一系列的改動，不僅將掛甲臺村的村名、地點、環境作了改變，更重要的是將小說原作中村裡的民兵組織取消了。電影的作者創造了長城腳下、掛甲臺村這樣一種富有象徵意味的假定情境，由此展開對歷史和人性的另類呈現。

　　如何看待《鬼子來了》這部影片？這可以從不同的層面來說。

　　首先，是在一個較低的層面上對影片細節的挑剔和討論。例如，有人提出這部影片中有日本軍人說「支那豬」之類刺耳語言和其他的粗話，還有人提出影片的開頭出現「兒童不宜」的做愛場面和女性裸體等等。問題是，這些細節是否影片本身的「問題」？我的意思是說，這樣一些細節，是電影的有機組成部分，非如此就不能很好地表現人物的身份、性格、生活場景和生活習慣，所以，從影片敘事本身來說，是沒有問題的。至於這些是否有可能造成某種「不良影響」，這其實與影片本身無關，對此有兩種合適的處理方法，第一種是交給觀眾去判斷或批評；第二種則是完善電影審查制度、方法和禁止條例：詳細規定哪些話在電影中可以說，哪些話不可以說；進而，實行嚴格的電影分級制度，這樣，影片中出現「少兒不宜」的場景和鏡頭就不至於會對看不到這個級別的青少年產生不良影響了。

　　其次，是通過細節或情節，對電影主題進行挑剔和討論。其中最多的指責可能是說影片中沒有中國人民抗戰的正面表現，有人甚至會指責這是對中國人或「中國人民」的形象的歪曲和汙蔑。這樣的說法，就不僅是指責，而是在指控了。對此，我有不同的意見。因為，如前所說，這部影片並不是要表現所有的中國人形象，而是要表現一部分中國人的形象；並不是要表現主流的中國人形象，而是要表現另類的中國人形象。而根據歷史，我們也知道，並不是所有的中國人都積極參與了抗戰──如果所有的中國人當真都參與抗戰的活，我們應該早就贏得了抗戰的勝利了──其中有一部分中國人當了亡國奴。影片中的掛甲臺村民，就是這樣的一群很少被人表現，或很少被這樣表現的中國人。

　　我們看到，這些中國人像一群綿羊那樣善良溫順且蒙昧膽怯。之所以如此，正是因為這些人世世代代都被人放牧，牧人是慈禧還是光緒、是袁世凱還是張作霖、是段祺瑞還是張勳、甚至是蔣介石還是日本人，與他們都關係不大。在封建王朝覆滅以前，他們或許還有一種愛國主義的傳統習慣，那就是對某家天子及某家王朝的忠誠；而在王朝覆滅之後，他們已經不是臣民，但卻又沒有成為真正的公民或國民，如何知道什麼是共和政府、什麼是公民的愛國主義？所以，這些人如此生活，是自然的，也是必然的；是讓人驚奇的，卻又是客觀真實的。這些人的所謂另類，只是因為人們少見多怪；而人們的少見多怪，則因為總是習慣性地對所有中國人都貼上「人民」的概念標籤，而根據概念，中國人民不但勤勞智慧而且勇敢倔強，如此導致我們根本不能、不會也不願像魯迅先生那樣「睜了眼睛看」。如此，看到《鬼子來了》中的馬大三這樣的中國人，就會非常不習慣，把他們當成古怪的另類。換個角度看，影片中對馬大三等人的另類形象的描寫，其實是對一部分歷史真實的一種可貴的再現。而這種另類呈現，本質上，是電影作者在藝術和思想的一種探索和革新，即對藝術和思想的「可能性」的尋求和創造。

　　最後，也是更深入且更重要的一個層次，那就是對《鬼子來了》這樣另類的具有創新價值和探索意義的影片，應該採取怎樣的原則立

場？人類的智者，早已經思考並且闡述過「異端的權利」這樣「尖端」卻對人類文明的發展至關重要的課題。即使我們還沒有懂得對異端的權利的尊重和寬容的重要性和必要性，至少也應該懂得對另類的寬容和對創新的鼓勵。理由很簡單，一切創新的作品，總會因為它們突破常規而顯得另類，因此，對另類作品的不寬容，實質上就是對藝術和思想創新的扼殺。這就是說，我們所有的討論，都必須建立在尊重另類和鼓勵創新這樣一個原則基礎之上。當然，對於一部藝術作品的任何批評意見都應該是受到尊重和寬容的，百家爭鳴才是文化繁榮的真正基礎和標誌。若因某些人為的對細節的挑剔以及對作品產生的不合常規的印象而讓這樣的作品不見天日，哪裡還談得上百家爭鳴、鼓勵創新、繁榮文化和藝術呢？

<center>三</center>

我尊重並且讚賞《鬼子來了》的創新精神和另類特色。但，我並不認為這是一部完美的影片。

在我看來，影片最「刺眼」之處是在影片的最後，即作者讓花屋小三郎處決馬大三這一情節。讓「小三」殺了「大三」，讓受惠者殺了施恩者，讓施暴者殺了復仇者，這固然是一個非常戲劇性的設計。問題是，此時的花屋小三郎不僅已經是一個繳械投降的日軍士兵、一個已經成了被囚禁的戰俘，而且是一個剛剛屠殺了掛甲臺村民的侵略者和殺人犯！中國的官員會冒天下之大不韙，當眾讓一個外國戰犯來公開處決一個滿腔仇恨、情有可原的中國復仇者？這樣的戲劇性，人為痕跡未免太過明顯，即是一種明顯違背正常情理的「戲說」，而這樣的戲說，與影片整體藝術風度是不一致的。這樣的結尾，不再是年畫，而是漫畫。而這樣的漫畫，固然會增強影片的幽默與諷刺，但卻會嚴重損害影片凝重深沉的思想主題和內在氣質。

由此上溯，是繳械投降後的日軍受到中國官方接收者的優待，而且被中國民眾好奇圍觀的場景，這也是一個具有造型氣勢的大場面。問題是，這些日本軍人剛剛犯下了殘酷屠殺中國村民、將和平的掛甲

臺村變成一片火海焦土的血腥罪行，而且這一罪行恰恰是在日本天皇宣布無條件投降之後犯下的！犯下這樣滔天罪行的人，即使不被「戰勝者」中國官方的正式審判處決，也肯定會被中國村民百姓的石頭砸死、唾沫淹死——中國的官府雖然歷來昏聵，中國的村民或許大多怯弱，但總不至於對如此罪大惡極的屠村暴行視若無睹，總不至於連落水狗也不敢打吧？作者完全忽略這一筆剛剛發生在眼前的血腥暴行，而要構造出自己的戲劇性儀式，對在場的中國軍民的人性情感忽略不計，如此「戲說」，很容易導致對歷史和人性的戲弄，而這與影片的根本立意是明顯衝突的。

　　進而，影片中日軍屠滅掛甲臺村這一核心情節，確實十分令人震撼，但作者刻意把這一情節安排在日本天皇宣布無條件投降之後，卻不考慮這樣重大且特殊的時刻對影片中日軍人物造成行為和心理的影響，只考慮日軍在中國確曾實行過「三光」政策，從而將這一情節處理成「理所當然」，如此就有許多讓人想不通的地方。首先，日本天皇的投降詔書應該不是一份機密電報，而應該是公開的廣播，這是日軍中的頭等大新聞，日軍官兵應該同時知曉。按照情理，此時的日軍軍營中會有人驚詫、有人憤慨、有人沮喪、有人茫然，同時也應該有人歡喜——他們可以回家了，但我們看到的只是一排毫無區別的光屁股。其次，在這樣的時刻，小隊長要屠殺中國村民，要麼是他早有死不還鄉的打算，從而在最後的瘋狂中進行這樣的大屠殺；要麼是在衝動之下發動屠殺，而在屠殺之後知道自己吃不了要兜著走，從而決心瘋狂到底。如此，他怎麼會放下武器，向中國軍隊投降呢？他難道不想想自己的行為會受到審判和處決嗎？也不再想自己軍人的榮譽了嗎？再次，退一步說，這時候小隊長要集合軍隊展開軍事行動，無論如何都會遭到質疑和反對：假如隊長說是要給中國村民送糧並與中國村民聯歡，會遭到那些頑固的軍人的質疑和反對；假如隊長說是要去屠殺掛甲臺村民，則會遭到那些想回家的軍人的質疑和反對。最後，再退一步說，在這樣的時刻，陸軍小隊長和他的部隊要這樣或那樣，海軍小隊長和他的部隊又如何能夠毫無異議地甘受陸軍小隊長的指揮而進行這場很可能會斷絕自己歸國後路的屠殺大聯歡呢？假如

電影作者能夠設身處地，進入電影所講述的那個特定的時刻、特定的環境氛圍，則電影敘事的最後段落的設計就該有策略性的改變，即讓日本軍隊的屠村和投降，以及馬大三的復仇與身死等情節變得更加合乎世間情理。

我不得不說，從日軍屠村開始，影片就從年畫變成了漫畫，影片的敘事也從歷史和人性的藝術探索變成了早已司空見慣的概念演繹。此後的戲劇性越強，人為的痕跡也就越重，真實性自然就越弱，影片的藝術走向也就越值得質疑。看起來，這樣的戲劇性段落似乎能夠強化作者的思想主題——即日本鬼子殘酷無人性，中國官民蒙昧無血性——然而過猶不及，這種忽略人性情理的戲劇性強化，甚至可以說是以另一種形式走向樣板戲的概念演繹的老路——影片中的人物成了一堆莫名其妙的毫無情感血肉、任人堆砌造型的「樣板磚」。

順便說一句，尤鳳偉的小說原作《生存》是一篇紮實豐厚、孕藝術深思於質樸敘事的作品。小說的結尾，是讓主人公趙武——馬大三的原型——率領十多個民兵在以命換糧的途中遇到了暴風雪，終於全部凍餓而死，而日本兵卻成功地逃走了。小說的結局看起來很平，但卻很實，也很讓人震撼。但《鬼子來了》已經不是《生存》，即不再是尤鳳偉的小說，而是姜文的電影作品。改編後的上述結尾段落，姜文為之增添了「華彩樂章」，只不過，如前所述，這種華彩有太多人為的痕跡，恐怕很容易剝落。

在中國拍電影太難了

影評家　穆汀

　　《鬼子來了》獲得了坎城電影節評委大獎。但是，它卻像田壯壯的《藍風箏》一樣，遭到了禁映的命運。原因是，違規操作。所謂違規操作，指的是，第一，姜文沒有按照評審專家的意見修改。第二，姜文沒有按照送審的劇本拍攝，擅自加了一段村民與鬼子會餐的戲。第三，姜文到國外沖洗底片之後，應把片子拿回國，送電影局審批。第四，姜文擅自參賽──只有電影局才有權決定參加國際電影節的片目。

　　這四件事是彼此聯繫的：因為姜文拒絕按專家的意見修改，所以他不敢把片子拿回國送審；因為他知道，送審就意味著槍斃，所以一不做二不休，索性豎起杏黃旗，當一把梁山好漢，跟電影局叫一回板。姜文被逼上梁山首先要歸功於專家們，歸功於專家們的意見。

一、專家：不修改就槍斃

　　據知情人士透露，專家們一致認為：劇本扭曲了史實──片子中有句臺詞：日本子來咱們村都八年了，八年了咋的？他八年了他敢動我一根汗毛？專家們的理由是：冀中平原是抗日根據地，是遭受日寇「三光政策」最烈的地方，掛甲臺不可能不遭鬼子禍害！因此十四位專家中，有十二人建議修改，兩人建議槍斃。最後的結論是不言而喻的：不修改就槍斃！坦率地說，專家們的意見實在有點小兒科──以冀中平原之大，鬼子要想全部「三光」，談何容易？被列為百部愛國主義影片的《平原作戰》、《地道戰》不是發生在冀中嗎？那裡如果「三光」了，還有什麼抗日活動可言？再說，一介農夫，活動範圍不過百里，他怎麼能知道百里之外的事？姜文硬抗不過，只好陽奉陰

違：就像他在《芙蓉鎮》裡演的那個秦癲子一樣，表面上唯唯諾諾，後腦勺上反骨嶙峋。他有自己的小九九──反正你電影局批准我到國外沖洗，我索性再加點戲。於是，村民們與鬼子聯歡的戲拍出來了。

不用說，對於專家、領導來說，這種藝術虛構簡直是大逆不道。他們習慣於在文藝中看到「人民戰爭的偉大勝利」，不能容忍《鬼子來了》這樣悲慘的結局。他們相信抗日戰爭的勝利就是靠地雷與地道的奇蹟取得的，而拒絕正視一個基本的史實──游擊戰、地雷戰、地道戰不能消滅敵人的主力於萬一，正面抵抗日本百萬軍隊的是當時的國民政府。他們的思維只能接受覺悟的人民的英勇反抗，而不能接受麻木的民眾毫無反抗地被敵人殺戮。但是對於影片來說，這種虛構卻必不可少。非如此不足以真實地反映中國農民那近乎愚昧的善良天真，不足以揭示了日本侵略者的獸性，不足以反駁那些「偽人道主義」作品。這是影片的敘事結構和人物性格的必然要求。是按規矩辦事，把自己心愛的片子弄成了殘疾兒？還是冒權力話語之大不韙，保持藝術的完整性？在兩難之中，姜文選擇了後者。

二、導演年會：呼籲電影立法

說不清是姜文的勇敢行為激勵了導演，還是多年的管制激怒了導演，反正在2000年5月19日的導演年會上，導演們，不管是拍主旋律的，還是拍商業片的都異口同聲向電影局發難。

發難的話題之一是：為什麼人拍電影，是為掌權者拍電影，還是為老百姓、為市場拍電影──鄧小平提出文藝為社會主義服務，為人民大眾服務？可是改革開放以來，電影局主持拍攝的「許多影片彷彿是專門為一些領導人拍的，取悅領導人而得到一些獎賞。……據有關材料披露，那些『重點影片』投資上億元，結果收回的票房還不到萬元。」[6]這可真是以子之矛攻子之盾，從來都是電影局拿毛、鄧的話

6　王童：《睡獅的驚醒：來自第三屆中國導演年會的呼聲》，載 2000 年 6 月 2 日《戲劇電影報》

教育文藝工作者，現在倒好，導演們反戈一擊，拿中共的文藝政策質問起中共的電影局來了。

發難的話題之二是：電影審查的依據是什麼？是人治還是法治？為什麼在中國不能「以法管理影視業，依法審查影視作品？」為什麼不能增加透明度，接受輿論監督？」[7]這是個痛苦而又敏感的話題，除了個別的緊跟政策、緊跟「主旋律」的導演之外，幾乎所有的導演都有一腔怒火、一肚子苦水。

《大決戰》的導演之一、八一廠的楊光遠，以自身經歷控訴審查影片中的人治現象：「《鐵血崑崙關》，各個部門原本審查都已通過了，已準備公開上映，就因為某位領導人一句話，便將整個審查條例的法理依據全部推翻了，一千三百萬的投資也就虧在那裡。」（出處同前）報上不敢明說，業內人士都清楚，他所說的「某位領導人」就是時任軍委副主席的劉華清，劉的理由是：「指揮崑崙關戰役的杜聿明將軍在解放戰爭中是我軍的手下敗將，影片為什麼要把他表現得如此英勇？」[8]真是一語定乾坤，劉副主席真是不講情面，杜聿明看來是萬劫不復了，儘管他是政協常委，是楊振寧的岳父大人，他抗日的功勞竟頂不住如此荒誕的理由。

年會的主持者、電影學院教授謝飛1999年拍的《益西卓瑪》也遭到同樣的命運：「本來片子在劇本審查和拍攝階段都通過了，但拍成之後許多有關人士全都指責起他來了，問他何以拍了這麼一部敏感性的影片，好像他犯了什麼大錯似的。實際上這部尊重西藏歷史現實、並撥開一些歷史迷霧的影片，應該說是填補了少數民族題材（特別的西藏題材）的一個空白。」[9]

謝飛以為他尊重西藏歷史，在官方看來恰恰是歪曲歷史——西藏自治區主席提出，這部電影違背了歷史的真實——「文革」中，心中

[7]　王童：《睡獅的驚醒：來自第三屆中國導演年會的呼聲》，載2000年6月2日《戲劇電影報》

[8]　同上。

[9]　同上。

只有毛主席的藏民，怎麼可能手捧哈達，匍伏在地，跪拜要躲到山洞裡悟道的活佛？

　　發難的話題之三是，電影局知道不知道什麼是好電影？導演們提出：「電影主管部門對一些有藝術造詣的影片百般挑剔，卻大力褒獎某部藝術上有許多漏洞和毛病的影片。如影片《黃河絕戀》……藝術質量上的不成熟之處比比皆是，別的不說，單就是寧靜在黃河岸邊張開雙臂模仿《鐵達尼號》中的鏡頭，也就足以讓人難以接受了。但就是這樣一部影片卻強行被送到奧斯卡競爭去了。」（出処同前）人們質問電影局：為什麼選這樣的片子？為什麼不選張藝謀的《我的父親母親》？電影局總拿「輿論導向」說事兒，這種「輿論導向」除了丟中國人的臉外，意義何在？

　　導演年會成了訴苦會、抗議會。在進入世貿之際，在中國電影日益衰敗之時，導演們痛感真正的壓力不在市場、不在票房，而在電影局，在僵死的意識形態。因此，他們一致要求為電影立法，使電影審查從人治走向法治。

三、電影局：婊子無情，戲子無義

　　導演年會的報導引起了廣電總局的高度重視，首先，總局負責人責令北京市委宣傳部查核此事。《戲劇電影報》挨批，記者被迫寫了檢查。與此同時，電影局傳出話來：電影審查早就有法可依——前些年頒布的《電影管理條例》就是國家二級法。連這都不懂，還侈談什麼立法！

　　電影界對此議論紛紛——誰不知道，中國是人治大於法治，軍委副主席一句話就可以斃一部電影，西藏自治區主席一個電話就可以否定專家們的意見。這不是人治是什麼？明明知道《電影管理條例》不過是一紙空文，電影局卻睜著眼睛說瞎話。

　　電影局又傳出話來：別以為立法就能解決問題，人治比法治好得多——姜文不就是沾了人治的光嗎？《電影管理暫行條例》：「電影底片、樣片的沖洗及後期製作，必須在中華人民共和國境內完成。」

要不是電影局私下通融，姜文能帶出《鬼子來了》的底片到國外沖洗嗎？

這種解釋非常好笑，電影局自己違規，把本來就是長官意志的《管理條例》變得更加廉價。這並不能說明人治比法治好，恰恰相反，它只能說明，《電影管理暫行條例》這個國家二級法既沒有權威，更缺乏監督。以至於電影局自己都可以不把它放在眼裡。

《鬼子來了》得獎後，一個國人歡慶的大好事，在電影局眼裡變成了大壞事，要處理姜文——不准其拍電影。姜文也不示弱：「你要砸我的飯碗，我就給江澤民書記寫信！」廣電總局責成電影局局長劉建中寫檢查。劉一邊寫檢查，一邊大罵姜文：「婊子無情，戲子無義！」無情無義的姜文有些得意忘形，在法國報紙上道破天機——「在中國拍電影太難了，誰當官誰就是專家，誰官大誰的話就算數。」

2004年7月10日

對《鬼子來了》的一種理解

蘇州大學文學院副教授　楊新敏

　　儘管姜文的《鬼子來了》用一種紀實化風格把一個虛構的故事演繹得像真的一樣，但看過之後我們還是會產生疑問：歷史是這樣的嗎？

　　歷史似乎不是這樣的，《鬼子來了》的外景地喜峰口長城就曾經是國民黨宋哲元將軍率眾迎擊日寇的地方。中華民族曾經用不屈的抗爭譜就了一首首壯麗詩篇。歷史又有這種可能，南京大屠殺之後，南京新街口不是很快就又在唱後庭花了嗎？歷史是複雜的，有人抗爭，有人麻木，有人忍辱，有人投敵；有人為外在的力量所脅迫，做著自己所不願做的事情；有人則把外在的力量化成了自己的意願，心甘情願地做著別人教育他做的事情。因而，一段歷史也就有了多面的真實。然而，歷史的真實性並不是解讀這部電影的有效路向。克羅齊說，任何歷史都是當代史，姜文所演繹的故事，可能更多的是對當代社會思潮的一種回應，是站在當代的舞臺上，借歷史來思考人生和人性，對人的存在發出一聲聲追問。馬大三曾經一遍遍地追問，那個我是誰？在片中它似乎指向著那支脅迫馬大三看押俘虜的武裝，實際上，它又是在向每一個人發出追問，讓人們捫心反思：我是誰？

一、留給馬大三們的思考：我是善良的、任人騎的驢嗎？

　　上世紀最後十年，長期被貶抑的市民文化逐漸成為一種主流文化，市民的得過且過、隨遇而安、重眼前、輕長遠、重小利、輕大義、重個人、輕集體、自私狹隘、好死不如賴活著等文化觀念在衝擊過分政治化的宏大敘事的同時，也使國民精神被侵蝕，變得疲軟萎靡。「生活就像強奸，如果無法反抗，就閉上眼睛享受吧」之類的短信，《冷也好，熱也好，活著就好》、《貧嘴張大民的幸福生活》之類的小說、

電影、電視劇的流行就是明證。姜文用《鬼子來了》一片表達了自己對於這種文化的強烈憂慮。

當五舅姥爺審問俘虜時,曾問董漢臣:「我是誰呀?」

後來五舅姥爺敲大三的門時,馬大三驚恐地說:「你別總是『我我』的,我害怕這個『我』呀!」

然而,這個一再出現的「我是誰」,還是直指馬大三們,直指看電影的觀眾。

影片開頭便是一組對比非常鮮明的符號:長城、掛甲臺村、日本海軍軍旗和軍歌、在這種環境之下尋思事兒的國民。長城本來是中華民族國家武裝力量的象徵,是中華民族國威的顯現,但偏偏在長城腳下,卻有一個村莊叫掛甲臺,即解除武裝的地方。人類需要和平,但和平不是一廂情願的事情。在別人拿著武器覬覦你的領土時,只有加強武裝力量,才能保證和平。片中的長城處處殘垣斷壁,一截長城被淹沒於水中,水上每天有日本海軍軍艦在遊弋,陸地每天有日本海軍的軍旗在飄揚、軍樂在奏響。與之對應的是,農民馬大三卻在這樣的環境中仍然滿足於尋思事兒,滿足於拿燈「照照」這樣的卑瑣的樂趣。五舅姥爺的樂趣倒是不能說卑瑣,但民族大義在他心中根本沒有位置,倒是時刻不忘自己是個秀才,審俘虜時一定要寫一份審訊記錄,寫換糧契約時還費盡心思斟酌,一定要寫成四言長詩。什麼也不管,大家各顧各,只顧埋頭過自己的日子,把螻蟻不如的生活過得有滋味一些,所謂「我不幹那要你的命的事,你們也別幹那要我的命的事」。這就是村民的人生哲學。而生活並不像你期望的那樣,不因為你想做局外人就可以做到,你生活在各種力量的角逐之中。就在馬大三關起門來過自己的日子的時候,門被扣響了,掛甲臺村民「山上住的,水上來的,都招惹不起」,但偏偏人家就來招惹他們了。「山上住的」給他們送來了兩個俘虜。平靜的生活被打破了。他們要在「水上住的」那支力量的眼皮底下看管著那兩個俘虜,處理得不好,「命」就可能被要了。人家不僅會要馬大三的命,還會要全村人的命,正是對死亡的恐懼把全村人暫時拴在了一起。在這時,五舅姥爺還在想趕快神不知鬼不覺地把兩個俘虜送走,然後把初一當三十再過一回,六旺還在

陪馬大三等待那個「我」時，為賞錢和馬大三討價還價。請神容易送神難，那個「我」並沒有如約出現，村民們也始終不知道那個「我」是誰，在不斷受到驚嚇後，他們商量把兩個俘虜處理掉，此時，誰也不肯去幹這個事，惟恐給自己帶來不幸。抓鬮再次顯示了命運的力量，把大三推到了進退維谷的境地。從墳坑中回來時，魚兒不斷地給大三洗手，實際上想要洗脫的是殺了人後留給自己心中的陰影。魚兒和村民們一樣，像躲避瘟疫一般躲避著馬大三，只是在知道了馬大三並沒有殺人後，心中才釋然。當村民們知道大三居然沒有動手，使喚小碌碡差點把俘虜的隱藏地暴露時，他們對大三又是一頓集體批鬥。在試圖借刀殺人又沒成功的情況下，他們居然又打起了拿俘虜換糧食的算盤。六車糧食就讓村民徹底忘掉了敵我的界線，徹底放棄了應有的警惕，五舅姥爺還為自己的八愛忘掉了兩愛而悻悻然。然而，當馬大三把魚兒接來，憧憬著把糧食一分，魚兒再為自己生個可愛的孩子那種天倫融融的小日子時，他的面前卻是漫天的大火。他們一直在爭論，一直在躲避的「要全村人的命」的命運就在他們只圖自保時降臨了。兩個俘虜被他們看管著，他們其實又是命運的俘虜。在囚徒困境中掙扎的村民，卻在自保中導致了誰也不保的後果。有國才有家，誰也無法置身事外。

　　有人注意到了此片中對話的密集。這似乎是對電影影像本體論的反動，但其實這裡大有深意。這是人類中失敗者的徵像。在四肢萎縮之後，剩下的就只有靠嘴來贏得精神的勝利了。魯迅筆下的阿Q就是一個特別善於用嘴來實現自己的形象。在強於自身力量的他人面前，尊嚴退化成口淫，成了自欺欺人，人們在自欺中變得渾渾噩噩。八嬸自以為是地說她行得正，走得直，日本人來了八年也沒把她怎麼的；四表姐夫訛了大三的豆子，還給自己一份自尊，說我要不要你的豆子，你會擔心我洩密，見了日本軍隊，吹牛說「這回他們打了敗仗，平時見了我都點頭哈腰的」，好像人家打了敗仗挺對不起我似的；尤其是那個說書的，日本人來了歌唱日本人，國軍來了歌唱國軍，大三被殺，讓他覺得收穫很大：回去又可以寫出一個拿人的段子了。

　　有趣的是片中兩個俘虜在長城中教小碌碡日語的那個鏡頭，花屋和董漢臣整個身子都在麻袋中，花屋凸現的是嘴裡塞的那條白薯，恰像一個男性生殖器，而董漢臣只有一張嘴凸現在外，占據著我們的視覺中心，不斷地嚅動著，又像是一個女性生殖器。這是一個典型的性象徵鏡頭，而兩性在社會歷史中被賦予的政治意味不能不令人發生聯想。馬大三們在貧嘴中體驗著幸福生活，董漢臣也在靠著一張嘴來保全自己的性命並獲得生之愉悅。馬大三用嘴來為自己的行為辯解，認為自己不是漢奸，董漢臣則用一張嘴來兩面討好，冷也好，熱也好，只要讓他活著就好。他們其實都沒有原則，除了求生的本能。進一步設想，貧嘴張大民若生在那個時代究竟會做馬大三還是董漢臣呢？衛嘴子是中國最能說的，張大民與馬大三兩個老鄉都在用貧嘴演繹著共同的人生哲學。

　　生與死，是哲學的根本。中國哲學的精義曾被人概括為生生不息。是生命高於尊嚴，還是尊嚴高於生命？當今中國，許多人選擇了前者。對此問題的思考也是該片主導意念之一。此片中許多符號與此相關。魚兒的名字在中國文化傳統中就與性和生殖相關，在作品中，魚兒是在與大三做愛時突遇命運敲門的，創造生命的愉悅就這樣被失去生命的恐懼所侵擾。要誰的命的問題成為掛甲臺村村民行動的依據。審訊俘虜時，那一道布簾，把村民與鬼子隔開來，也隔開人與鬼兩個世界。二者之間的對話，可以看作是一場人與鬼的對話，而翻譯董漢臣則是一個對話的中介。在村民一方，做人的基本準則是對生命的珍愛。君子有好生之德，不尊重生命就不是人，愛惜生命，意味著善，而屠戮生命，意味著惡。在花屋看來，做人的基本準則是尊嚴，沒有尊嚴的生活不是人的生活。兩個世界中的人各自以自我的文化觀念來審視對方，理解對方，指導自己的行動。五舅姥爺審訊俘虜時，關鍵詞就是殺過中國男人沒有，奸過中國女人沒有，一聽董漢臣說沒有，口氣馬上緩和下來，並說「我看哪，你們也都是孩子。我們也是受人所托」。魚兒為花屋治傷、餵食，做的都是拯救生命的事情。當兩個俘虜需要被處死時，全村人又進入困境：不殺他們，全村人始終處在危險中；殺了他們，又違背善的準則。倒楣的大三處理兩個俘虜

回來，甚至連魚兒也不敢再與他接觸，怕懷鬼胎。最後，他們選擇的是用花屋的命換糧食來拯救全村人的命，是「兩不相傷」這一在他們看來最好的辦法。在以性命為重的哲學信條下，主張掐死俘虜的七爺就成了人們眼中的瘋子。七爺是這群人中的一個另類。他在影片中是以一個對比的形象出現的。在一片求生的文化氛圍中，七爺就顯得極不正常。他不僅生理上有殘疾，而且心理上也有殘疾，是個非我族類的形象。在掛甲臺這樣一個追求和平的地方，他卻把槍掛在牆上；在五舅姥爺把兩個俘虜看做孩子時，他卻說要一手一個掐巴死倆，挖坑埋了。但事實證明，他是對的。是他在大屠殺時用獵槍打傷了酒塚和花屋，並實踐了掐巴死敵人的諾言。這個人物的設計，不能不讓人想到魯迅的《狂人日記》。

　　日軍在宣布投降後仍然大開殺戒，這是典型的戰犯行為，但酒塚們卻被國軍給保護了起來，而復仇的大三倒被國軍以和平的名義下令讓日軍處死，國軍軍官還振振有辭地說大三的行為「和畜生有什麼分別」。這裡，分別用了兩個對比蒙太奇鏡頭：一個是小毛驢要吃奶，母驢卻把它踢開了，一個是跪著的馬大三後景處那頭小毛驢在晃動。說到底，馬大三只是一頭善良的被大毛驢拋棄的小毛驢。他無助、憤怒，在殺頭前只能發出幾聲驢叫。鮮血讓他不再色盲，讓他徹底看清了這個世界，認清了自己這個「我」，但他已經無可奈何。他的鮮血並沒有換來民眾的覺悟，倒是換來一聲聲的歡呼，於是，他只能對這個世界發出一絲嘲諷和無奈的笑。影片在馬大三血紅的眼簾一開一闔間驟然變成一片彩色，迫使人們去注意其間的含義，在驟變的色彩的震撼下逼問人生。

二、留給殺人者的思考：我是不會自我反思的豬嗎？

　　有人曾對獨裁和極權加以區分，認為獨裁是控制人們的行動，強迫人們去做他們不願意做的事情；而極權則控制人們的頭腦，使人們心甘情願地去做極權者要他們做的事情。獨裁使人們逆來順受，喪失尊嚴感；而極權則使人們為了某種虛幻的尊嚴感為別人當槍使。尊嚴

一旦被某種力量所利用，也會成為罪惡之源。馬大三是在外力的脅迫下做著他不情願做的事情，而片中的殺人者則在某種可笑又可悲的信念驅使下成為殺人機器。野野村酷愛音樂，本來可以成為和諧的化身，如果不是因為那場戰爭，他說不定會成長為一個著名的音樂家，但美好的藝術竟成了製造殺人狂的工具。他給小孩子分糖吃，也可能出自人性之愛，但戰爭使他成了殺人的惡魔；花屋本來應該是個善良的農民，但在軍國主義思想灌輸下，卻成了一臺殺人機器。影片細緻地展現了花屋的思想變化過程：他當初被捕時，心中曾充滿一個日本軍人的驕傲和自尊。那時，他認為日本人輕生死，重然諾，是優等種族，而中國人都是螻蟻不如、貪生怕死、不講信用的魔鬼，根本不配生活在這個世界上。他到中國來，就是要殺中國人，報效天皇。日本軍國主義者對中國人的「妖魔化」使他思想中抱著強烈的偏見，他一心只想為天皇而死。為此，他絕食、他向柱子上撞。可惜他激怒村民的那些惡毒的言語卻被漢奸董漢臣給翻譯成了別的意思，以致村民不但沒讓他死，還給他做了餃子吃。在被拘禁的半年中，他的思想逐漸產生變化，以致後來在一刀劉跟前體會了一回死亡之後，終於有所醒悟，開始對馬大三有了一點感激之情，覺得大三沒吃沒喝，還供養了他半年，真的像他的大哥一樣，覺得中國人並不像天皇所描繪的那個樣子。在脫離了他所屬的集團的意識氛圍後，天皇的影子越來越模糊。他甚至跟董漢臣說：「你教我罵天皇的話吧。」這是他思想上的長進。片中花屋回到軍營後，酒塚豬吉看到他穿的衣服不合身了，疑惑地說，莫非他長個兒了？這個鏡頭我開頭百思不得其解，後來忽然頓悟：這庶幾是個象徵符號，說明他思想已經有所長進了。但一頓蒙頭蓋臉的教訓，使花屋對自己的思想變化又產生了強烈的懷疑，作為日本軍人的榮譽感再次上昇成為他的主要意識狀態。花屋與一刀劉其實沒有多大分別，一刀劉只管奉旨殺戮，不問是非，殺的人越多越光榮，甚至於殺人技術的高超成為他的榮耀。在莫言的小說《檀香刑》中，也曾塑造了一個屠殺八大臣的大內劊子手的形象，我們不妨把兩個作品中的劊子手形象進行互文式閱讀。《檀香刑》中的劊子手就是把殺人作為一門藝術去追求，以殺人技術的高超作為炫耀的資本，他

能保證按照規定的刀數來凌遲犯人，一刀不多，一刀不少，還把凌遲犯人的過程當作雕刻藝術品一樣冷靜地、認真地去處理。一刀劉也是這樣，他只管自己能否一刀結束別人生命，在他心目中，一刀劉這個稱號比什麼都重要。他認為用快刀使犯人以最小的痛苦結束生命，就是他對犯人最大的恩惠。在他的眼中，沒有十惡不赦的罪犯和為正義而獻身之分，因而，一刀利索地結果了八大臣，成了值得他驕傲的事情。死者面朝他眼眨三下，嘴角上翹，在他看來是在感謝他。花屋小三郎在屠殺馬大三時，把刀用水沖了又沖，又在馬大三的脖子上試了又試，最後快刀結果了馬大三，在他看來，這也是對馬大三供養他的一種回報。譚嗣同臨死時高呼：有心殺賊，無力回天！馬大三呢？

　　片中日軍的行為大多跟他們在中國人面前的尊嚴感相關。花屋在被捕後，想到的不是求生，而是覺得死在被他瞧不起的農民的手中太窩囊。酒塚豬吉隊長痛打花屋，是認為他使日軍蒙受了屈辱，認為他不該苟且偷生。酒塚答應給村民糧食，也是認為，既然花屋與村民簽了約，就要守信，還是出於尊嚴感。然而，村民居然在野野村的鼻子底下把花屋給拘禁了半年，這無論如何都被酒塚看作是對日軍的公然挑釁。那頭髮情的驢子上了日軍的大洋馬就是一個明顯的象徵。在掛甲臺村，他用一系列行動喚回花屋的屈辱感，用軍歌喚起軍人的榮譽感，當善良的村民醉酒失態，用手親切地拍上了酒塚隊長的頭和肩時，花屋再也難以控制，向曾供養他的村民舉起了屠刀。

　　其實，要說日本軍隊多麼守信，在片中也存在著背謬。在日本天皇已然宣布無條件投降後，酒塚豬吉還下令進行大屠殺，這本身就是背信的，但之所以會如此，仍然是出於尊嚴感。在他們看來，中國人連螻蟻都不如。花屋在砍大三的頭顱時，不是還把一隻螞蟻從大三的脖子上彈去了嗎？向這樣的一群人投降，這是令酒塚們無論如何不能接受的。日本天皇的「何以救億兆赤子於水火」的虛偽的陳詞與屠村的熊熊大火的聲畫對立，更突出了中國百姓的螻蟻地位，令當今的中國人警醒。

　　軍國主義的幽靈仍然在日本社會中遊蕩，而中國的市民文化卻重新占據了文化中心。在這樣的時代環境下，對人生和人性痛加反思，使中國和日本國民都能多一份理性，自己主宰自己的命運，不再為外來的強權或思想的強權所左右，從這個意義上說，《鬼子來了》的確發人深省。

冷不防的「鬼子」

浙江藝術職業學院副教授 周濤

我們太習慣給事物做輕易的定位判斷，好與壞、善與惡，讓人看起來應當是一目了然的，似乎再複雜的事物經過價值定位後就變得可以把握一樣，因為我們感到據以行事的理由變得充分了，我們行事時自然也感到踏實了。社會的價值系統鼓勵我們、社會的威權體系也迫使我們這樣去厘定行為的分寸，似乎這樣社會才會安全有序起來。抗日的一定是好人，日本鬼子一定十惡不赦；被禁止的一定不好，主旋律的肯定沒錯。然而，當我看完了《鬼子來了》以後，心裡打怔了半天：若要用以往我國抗戰電影的善惡觀念來給這部電影把脈，肯定找不著北。這裡沒有善惡分明的臉譜化人物，沒有概念化注腳下的宏觀敘事，也沒有對民族主義的一味高歌和對人道主義的截然認同。它有的只是通過非常情境下小人物生存狀態的展示，以不同於以往戰爭的表現視角，敏感地觸及到了對國民性的反思，甚至，這裡的戰爭題材只是一個觸媒，「鬼子來了」也是一個誘因，它挑戰的恰是我們對歷史的態度以及我們當前文化的認知。

比起影片《陽光燦爛的日子》，據說這部影片是導演姜文更深入的自傳，也許小人物被迫捲入他所難以承擔又不得不承擔的境遇時的感受，是姜文能夠運用他青少年時的「文革」經歷來成功演繹此片的原因。此片的每個人物都處於超越自己能力之外的位置上，卻又必須為自己的命運做出決定。馬大三、族長、花屋小三郎、翻譯官、日軍隊長，他們之間的糾葛在體現民族性格的張力時也使情節充滿了戲劇性。當然，影片中中國人的生存狀態更讓我關注，他們想當然地為自己尋找存在的理由，並為這種想當然付出了代價：即使馬大三等村民們想當然地以為只要置身於戰爭的邏輯之外，不招誰惹誰也不會有麻煩，卻怎麼也沒想到讓「燈下黑」給攪得心神不寧；他們以為養了日

本人半年，日本人一定會感恩，讓他們如願得到糧食，結局當然是悲慘的（也許馬大三還以為日軍投降後國府至少會為他報仇雪恥的義舉網開一面，結果反而在國府宣判中被他曾經救過的花屋小三郎所砍頭），也許根本就沒有如願以償這回事。其實，解讀此片也不必動用自己同姜文那一代類似的「文革」經歷，只要仔細去審視一下眼下國人的精神狀態，就會發現：雖然抗戰、「文革」均已過去多年，但可悲的是，這種想當然的生活態度仍延續在我們當前的文化語境中，馬大三等村民的問題也正是我們自己的問題。

我們行事以及據以行事的價值系統是想當然的，我們所處的意識形態正努力把想當然變成我們生活中的真實空氣。《鬼子來了》可能正是觸及到了我們想當然正確的文化的毛病，溢出了社會價值系統所給予我們的善惡評判的界限，給我們一個知其然，亦可知其所以然的生動的歷史敘事，結果反而成了不安定的因素。是「鬼子」也好，是「燈下黑」也罷，反正這部片子不是當前的秩序所歡迎的「明朗」的東西了。我想起魯迅寫《阿Q正傳》時說過的話：「……彷彿思想裡有鬼似的。」思想裡有鬼並不可怕，只要敢於去正視，思想裡的鬼便不會演變成現實中的鬼。在這個意義上，魯迅寫《阿Q正傳》，把我們國民自欺欺人的精神勝利法這個鬼給曝光了，他的目的也無非是希望我們的文化不要去遮蔽甚至美化問題，而應去正視問題，並積極尋找去解決問題的良方，所以魯迅老是在「燈下漫筆」，老是在「睜著眼看」，老是挑開「成王敗寇的邏輯」，讓我們看清虛構正史下活生生的野史風貌。但可怕的是，我們的文化至今仍不敢、不願或不屑去正視一些根本的問題，以至於在光明一片的報導後湧現的問題層出不窮。

固然，我們需要價值定位後的秩序，但我們首先需要對什麼是我們所需要的價值進行理性的判斷，我們當然不能跳開問題去做判斷。但可悲的是，我們據以判斷的問題背景常常是模糊不清的，我們能認清真正「鬼子」的面貌嗎？翻譯官董漢臣為了求自保在回答馬大三和魚兒疑惑花屋「有好話咋沒好臉」時給出的解釋是：「日本人生氣和客氣都一個模樣，要不怎麼叫鬼子呢？」在回答花屋疑惑「怎麼沒有

從中國人臉上看出要殺人」時給出解釋是：「中國人殺人與不殺人臉上表情一個樣。」這種荒謬的解釋不正是攪渾人正常的判斷能力的「鬼話」嗎？本來可以用來交流的通道被擁有話語優勢的所謂文化人董漢臣遮蔽了，因而對馬大三與花屋相對的任何一方而言，對方均是讓人捉摸不透的「鬼子」了。這種表面上明朗實際上說不清的解釋正符合影片的黑白基調，隱喻著我們國人混沌而單調的生活狀態。可是別忘了，自以為明白的東西會在轉瞬間突然泛出陰影，吞噬掉我們所陶醉的明朗的幻象。影片在看似團圓的氣氛中突然出現的屠殺，是對我們國人想當然的明朗結局的巨大反諷，也是影片戲劇性的高潮所在，而馬大三直到死時才看清黑白二元邏輯的荒謬：「鬼子」可以在合法的外衣下殺人，而且殺人的交接儀式還會繼續下去，這恐怕已不僅僅是對日本軍國主義的反思了。這個世界真實的面貌很快被一片血色覆蓋了，而馬大三們活著的時候從來就沒有如此清醒過，可見我們活著的邏輯給我們帶來了多大程度對現實的誤認，我們活著的狀態是何等的蒼白晦暗！

試比較一下馬大三和董漢臣死亡時的不同表情，想不做到毛骨悚然都難。馬大三悲憤的仰天長嘯和董漢臣得意的含笑九泉只能說明影片留下的是懸念。至於馬大三苟且求生卻「想做奴隸而不得」的活法是否還在繼續，董漢臣的靈魂是否還得意地活在現代文人的身上，只要看看我們安分的百姓為討一個樸素的活法而來回顛簸的事實和我們的文藝宣傳與民間生態的疾苦面貌相脫離的現狀便不難得出結論。

確實，我們沒法不困惑不害怕，因為常常有溢出善惡界限外的鬼氣在縱橫著，而我們依據善惡所制定的規則根本對此是無可奈何的，在規則之外還有潛規則，在價值之中還有雙重標準，我們國民的想當然難道就沒有被迫的成分？更別說我們國民被長期愚弄得無法做出理性的判斷了。我們真能置身於矛盾紛爭之外做看客嗎？既然在活著的邏輯中「燈下黑」和「鬼子」誰也不能得罪，那麼馬大三想想到底該遵循哪一種善惡的邏輯不也在情理之中嗎？影片先後兩次出現的關於什麼是漢奸的爭論，顯示出馬大三超越尷尬、左右逢源的活著的

邏輯，讓人感到價值簡直就像是為了活命而揉捏出來的面團一樣。但當他與村民們面對的是具有鮮明的團體組織意識、誓死報效天皇、為聖戰決不苟活而認死理的日軍對手時，他們模稜兩可的活命邏輯無疑也是在為自己掘墳了，畢竟，日軍隊長怎麼也不能容忍一個日軍戰士被中國平民關押半年的恥辱的。

以為繞得過去的檻兒偏偏繞不過去，以為怎麼也不過分的行為卻偏偏讓人覺得過分了，想當然與現實的錯位就這麼滋生出鬼氣來。當目睹日本天皇宣布投降後日本軍人為證明武士道精神長存而繼續屠殺中國村民的行為，馬大三覺得日軍被國軍收容更可以為鄉親報仇雪恥，他揮斧斬殺日俘而氣憤難平，但影片對這樣相似的殺人情境卻給出了不同的處理答案，即日本戰俘可以享受國際戰犯公約的庇護，而中國人因違約可以不經審判立刻處決，其不平等的人權標準不正如戲臺上瘸腳的國軍軍官一樣高低不平嗎？對此，馬大三這口氣怎麼能咽得下──因為無知和弱勢，受嘲弄的還不是我們國人自己？

生存的欲望和利益的邏輯常常左右著我們國人的行為，以至於基於事實的理性價值難以形成氣候，即便有事實，那也是經由信奉名利場邏輯的文人粉飾和抽象過的事實，即便有理性，更多的也是取決於強者所置身的政治環境和他所制定的遊戲規則的工具理性。正如我們一直沒有認清的日本人，其實他們對中國的態度至今未變，變化的只是中國受政治環境所左右的對日態度，一會兒是一衣帶水，一會兒是軍國主義復活，我們的媒體還不是像影片中的說書人那樣，吹什麼風便說什麼話，不讓人糊塗就已不錯，更別說要在這樣的空氣中形成理性了！而作為弱勢的一方，身在屋簷下不得不低頭倒是生活的常態，正如影片裡所描述的掛甲臺的馬大三不在日本人那裡低頭，也非得在美國人那裡低頭一樣。可是，何時我們可以抬起頭來，即使是在臨刑之前？何時我們為了有尊嚴地活著雙膝可以不跪下去，即使面對清官老爺？何時我們敢於擔負起該擔的道義和責任而唾棄一刀劉那樣即使晚節不保也要苟活的貧血者？何時我們可以在正常的文化環境中正視鬼氣做魯迅所說的真的猛士，而不任鬼氣在自欺欺人的虛幻圖景中潛伏成長，最終吞噬了我們該有的健康而理性的空氣？我們做人的

骨氣是否也像七爺那樣癱瘓在床呢？我們為捍衛理性尊嚴而做猛士的決心是否會被身懷絕技卻明哲保身的四表姐夫之流斥為「有勇無謀」呢？

活著不能沒有起碼的價值底線，普通百姓當如此，文化人更應當這樣，可是當健康的姜文為我們貢獻的這樣一部逼視鬼氣的驚人之作橫遭封殺後，我再一次感到魯迅說不出話的悲哀了。記得小時侯聽過的《狼來了》的故事，小孩把「狼來了」的報警信號當作玩笑來戲弄人時，人們只會上一次當，最終小孩被狼吃掉也是他咎由自取；但我現在更願意對這個故事作另一種解讀：「狼來了」是預警而非玩笑，把預警當噱頭是我們對預警的誤讀，其危險是當真正的狼來的時候，我們可能毫無防備了。《鬼子來了》就是一次預警，它以充滿悲憫的憂患視角借歷史敘事來掃描蒼生，正是為了防範我們被歷史的弔詭所纏繞的危險事實。可由於這部影片如同「文革」一樣被輕易地拋棄一邊，其預警的聲音和蒙受的教訓是難以被人們理會和察覺的。想想處決董漢臣和馬大三的場景中有那麼多魯迅筆下的看客，想想說書人從馬大三事件中獲得供人飯後談資的「拿人的段子」，若我們沉醉於影片中因生命之間不了解所產生的喜劇噱頭效果，我們豈不是又把預警當作玩笑了嗎？

當想當然的正確像泡沫那樣越吹越大，我們國民在現實處境中找不著北而又不得不想當然的問題還會一直延續下去；當被意識形態所虛飾掩蓋了的問題越積越多，有朝一日它們像鬼子一樣突然從我們國民身邊躍起的時候，也許這部影片的作用就如同我寫的這篇文章一樣，只是馬大三頭頸上爬著的螞蟻，只延緩了一下「鬼子」下落屠刀的時間而已。

雖然國歌時常奏著「……中華民族到了最危險的時候……」的旋律，但電視屏幕上還是「西湖風景幾時休」的歌舞昇平；雖然杭州也曾灑下過抗日烈士的鮮血，但我每次經過西溪路一角改建的十九路軍抗日烈士紀念碑的時候，幼時記憶中的青青楊樹和鬱鬱青草所掩映的開闊的碑林，早已被豪華的飯店蕩平了。在這個連城市的歷史都逐漸被新的面貌所取代的年代裡，過去的創痛和教訓都是可以忽略不計

的，要不然我們怎麼會難得一見既見證歷史創傷又給後人教育的類似圓明園那樣的殘互斷壁呢？

可是，消失的未必是不存在的，「鬼子」會不會再來，取決於我們對「鬼子」的態度。它可以藏在歷史裡，也可以隱在現實中，只要它不被曝光，不被人正視，它總會有再來的時候，而且來時讓人猝不及防。

<div align="right">2004年12月9日</div>

由《鬼子來了》說開去

中國藝術研究院編審 向宏

《鬼子來了》之所以受到廣泛關注，一個重要的原因恐怕就在於其在坎城節獲獎而在國內卻遭禁。這多少給人以一絲吊詭的意味。當然，評判一部電影作品，永遠不會有一個普世的「絕對標準」，但同樣一部作品，如此冰火兩重天，仍舊不免使人心生疑竇。

人們自然要問，姜文的《鬼子來了》到底出了什麼問題？

據說，對《鬼子來了》，電影局審查委員會的意見，總括起來，不外乎以下幾點：

1. 影片沒有嚴格按照電影局的意見修改劇本，並在沒有報送備案劇本的情況下擅自拍攝，同時又擅自增加多處臺詞和情節；
2. 致使影片不僅沒有表現出在抗日戰爭大背景下，中國百姓對侵略者的仇恨和反抗（惟一一個敢於痛罵和反抗日軍的還是個招村民討嫌的瘋子），反而突出展示和集中誇大了其愚昧、麻木、奴性的一面；
3. 影片不僅沒有充分暴露日本軍國主義的侵略本質，反而突出渲染了日本侵略者耀武揚威的猖獗氣勢，由此導致影片的基本立意出現嚴重偏差；
4. 影片多處出現汙言穢語，並從日本兵口中多次辱罵「支那豬」，另外還有女性的裸露鏡頭，整體上格調低俗。

讀著這樣一堆凜凜然的話語，心中禁不住泛起一股冰涼。是突兀嗎？似乎又不盡然，因為這些話語模式，對於我們畢竟是太熟悉了。

姜文無疑是當代中國最有天分的電影人之一，作為一名在國際上享有盛譽的演員及導演，姜文是萬萬不會拿自己的藝術生命開玩笑的。《鬼子來了》在坎城電影節獲獎，應該說明了這一點。據姜文自

己講，《鬼子來了》傾注了他大量的心血，認為是自己迄今最成功、最滿意的一部作品，並拒絕對作品進行任何根本性的修改。

姜文顯然是在義無反顧地向話語霸權挑戰。僅此，姜文的壯舉不由不使我們心生敬意。

中國藝術創作理論中早有「意在筆先」的論述，即一篇作品必定要訴諸作者一定的理念。那麼，姜文在《鬼子來了》中極力訴諸的理念究竟是什麼呢？

簡單講，《鬼子來了》不過以中日戰爭為背景，描寫了中國北方一個落後村莊掛甲臺村民們在面對戰爭與奴役時的一種生存狀態，進而對這樣一群普通人即所謂弱勢群體以及他們所面臨的殘暴惡勢力做出真實的藝術化的描繪。筆者認為，姜文恐怕是故意選擇這樣一個中日戰爭的大背景的，其中自有其隱情。成敗利弊不談，但很多國人看《鬼子來了》感到不舒服，根源多在於此。

令人欽佩的是，從《鬼子來了》整體看去，姜文是在努力掙脫概念化、模式化的巢臼，傾心打造歷史的真實，披露真正的人性，向虛妄說「不」！真實是藝術的生命，真實又是虛妄的死敵。虛妄在很多情況下，不是藝術，而是宣傳，是一種欺騙。不僅中國人，整個人類，又有哪個民族的人民希望永遠生活在虛妄之中呢？然而，遺憾得很，人類這一社會化的動物，其各個民族，總不免在或長或短的一段歷史時期中，為虛妄所蠱惑，以至飽受虛妄之苦。「二戰」時期，僅因為一個神經病希特勒的虛妄躁狂及宣傳部長戈培爾的虛妄宣傳，便使德國幾千萬民眾患上了「群體歇斯底里症」，製造了人類歷史上最最反人性的罪惡。《鬼子來了》中所表現的鬼子兵難道不是同樣如此嗎？在所謂「拓展生存空間」、「大東亞共榮」的虛妄宣傳的蠱惑下，一個個由普通農民、市民、學生組成的「大日本皇軍」，居然變成了殺人不眨眼的魔鬼。中國的例子就更是俯拾皆是了。遠的不說，五十歲以上的人，應當不會忘記他們自己曾親身經歷過的那個虛妄和顛狂的時代，那可以稱為是八億中國人的一個可悲的「群體無意識」時代。在被尊為神的偉大領袖指引下，整個民族瘋了一樣，居然「意氣風發」、「鬥志昂揚」地要把紅旗插遍全球，以解放天下「三分之二的

受苦人」，進而解放全人類。蒙昧、虛妄、顛狂一至於此，令人不堪回首。

多半因為看到了這一點，姜文在《鬼子來了》中堅決拒絕虛妄，力求突破思想的禁錮。在幾十年前電視尚未普及的「文革」時代，電影是進行這一虛妄宣傳的工具之一。姜文在訪談中曾談到，小時候的他特別愛看電影，但可憐得很，他所能看的恐怕只有八個樣板戲以及《地雷戰》、《地道戰》等少數幾部片子，「因為反覆總是看這麼幾部片子，有些臺詞都背下來了」。同樣是在訪談中，姜文在回答記者提問「閑下來時都幹些什麼」時說：「我主要經歷放在『活著』上，我想知道我是誰，我從哪兒來，我還可能到哪兒去，我的現在和周圍為什麼是這樣的。這些都是我無法用一句套話解釋清楚的。」相信愛思考的姜文在拍《鬼子來了》的時候，除了偶爾會浮現出兒時對幾部可憐戰爭片的記憶外，一定會有一種創作的衝動，即表現自己對生命與存在的思索與感悟，灌注自己對世事人心的反省與拷問。姜文一定是想明白了，拒絕虛妄才能創作出真正具有價值的藝術作品。

對於虛妄宣傳的手法，大致可以歸於手心手背兩面，一面是神化，一面是妖魔化，而這都是不符合歷史的真實的。《鬼子來了》中對於老百姓的描繪，顯然有悖於我們在宣傳上長期以來所規範、倡導的「定勢」。確實，與同樣以抗日戰爭為背景的《地道戰》、《地雷戰》中的勇敢村民一一比照，掛甲臺的老少爺們兒活得太沒有人味兒了。他們骯髒愚昧落後，在外敵侵占之下，居然一個個是那樣的貪生怕死，一副「殖民地品性」，與人們耳熟能詳的李玉和、李向陽，甚至張嘎子是那樣大相逕庭。姜文用心何其「歹毒」，生怕力度不夠，偏偏還要調動聲光機位等多種攝製手段，在影片一開頭便向觀眾展現了一場馬大三與寡婦魚兒的做愛戲，畫面刺激，場景亢奮，在日寇鐵蹄蹂躪下，如此不知死活，整個兒不就是一個渾渾噩噩嗎？姜文傾心打造的這一情景反差，想來會激起觀眾生發出亡國奴之類的憤怨。但我們靜下心來仔細想一想，無論天災人禍，在人的生存面臨危機時，其第一反應，難道不是活下來，活得盡可能「自在」一些嗎？毋寧說老百姓，讓我們把目光轉向1942年抗日戰爭最艱苦的時期，在那種國

勢艱危的關頭,在每一分每一秒都有同胞被強盜戮殺的時候,在革命聖地延安,不是依然「歌囀玉堂春,舞回金蓮步」,「一派升平景象」嗎?

寫至此,不禁使我想起了最早引起自己精神震撼的一段經歷。1971年1月,我那時是一名軍人,奉派到張家口外壩上的一個地區去外調。這個地方離北京不過二百多公里的路程。下了火車,在茫茫大雪之中,走了整整兩天的山路,好不容易才遇到了一個砍柴的人,在他的反覆指點下,我才終於發現了那個掩藏在山間白雪之中的小村莊。多少年來,這裡大概除了貨郎之外,沒來過什麼外人,更不用說當兵的了,何況還是個女兵。我沒有想到,迎接我的是村民們警惕的目光,是孩子們拉開距離的追隨;我更沒有想到,一個老太太居然顫顫微微地問我「日本人走了沒有」,一個老大爺頗為自豪地說,他知道「現今的皇上叫毛主席」。在那裡住了兩三天,我才知道,這裡的農民沒見過白麵,沒見過大米,不知道什麼是鹽,什麼是食油,他們以硝代鹽,用馬油熬菜。臨行前,按部隊的規矩,我將幾天來的飯錢和糧票交給房東大娘,孰料白髮蒼蒼的大娘居然「撲」地跪了下來,嘴裡喃喃念叨著什麼,就好像見到了救苦救難的觀世音菩薩……

那時,我還不滿十八歲,但新中國成立已經二十多年了,倘不是親眼所見,我根本無法相信,在文化大革命進行得如火如荼、全國形勢「一片大好」的歡呼聲中,這塊離天子腳下並不多遠的地方,竟然是那樣的封閉、那樣的落後。那些被偉大領袖號召要向他們接受「再教育」的「貧下中農」,難道就是這樣一種風貌,就是這樣一代代地繁衍及苟活著的嗎?我們完全可以提出一個設問:假如當年鬼子到了他們的家鄉,他們難道不會和馬大三們一樣嗎?答案恐怕是,他們要比馬大三們還要馬大三吧。三十多年過去了,這個覆蓋著白雪的山村一直在我的腦海中揮之不去。正是這個小村莊,正是那些對世事一無所知的村民們,使我第一次對宣傳產生了懷疑。現在我們當然都明白了,長達十年轟轟烈烈的所謂文化大革命,實際上是一種顛狂的愚民造神運動,在愚民和造神的雙向驅動下,暗中進行的不過是高層權力的內鬥。十年浩劫把中國的經濟折騰得幾近崩潰,「愚昧的」老百姓

勉為生計之外，卻還要天天向「四個偉大」山呼萬歲，一天到晚說那些自己也弄不懂的假大空屁話。這無疑是極具諷刺意味的。但既便如此，難道我們有權利肆意指摘民眾的愚昧和落後嗎？當然，民眾永遠是與愚昧相接近的，這是由其生存狀態所決定的，也正因為這樣，民眾總體上是善良的、淳樸的，尤其是農民，他們指望的無非是「風調雨順」，加上一個「盛世明君」，這又有什麼不對嗎？許多學者（這裡可能把他們稱為御用文人更為妥帖），總是不遺餘力地貶斥民眾的愚昧，卻絲毫不去追問及抨擊造成民眾愚昧的「愚民役民」的體制之源。他們的理論不外是，中國國情特殊、國民素質低下、教育程度不夠，因此只能……對這樣一派人，我們不是很容易得窺其御用的嘴臉嗎？

姜文想來是不願意把自己打扮成這類自認為有別於普通百姓的所謂文化精英，並憤憤然地品評、指摘「醜陋」國人的「劣根性」的。

中國歷史悠久，世代沿續的宗法傳承加之浸淫人心的孔孟倫理約束，使大多中國人具有善良、堅忍、克己的天性，在這個意義上講，中國人與世界上任何一個國家、民族的人一樣，同樣不缺少良心、良知和正義。當一種災難降臨的時候，任何國家的人民其反應當是一樣的——首先就是求生存。「二戰」中，波蘭遭德國攻占，政府外逃，軍隊繳械，亡國的波蘭人被迫要求必須向侵略軍施舉手禮，實實在在地做了亡國奴，波蘭人民在法西斯鐵蹄下屈辱地苟活著，直到被蘇聯紅軍「解放」。但你聽到過有什麼人指摘「民風驃悍」的波蘭人民貪生怕死嗎？你能說波蘭人民是同中國人一樣具有奴才的民族「劣根性」嗎？「外侮需人禦」，當國家遭外敵入侵、國事艱危的時刻，儘管「匹夫有責」，但擔當抗衡的主體應該是這個國家的政府及其掌控的軍隊，所謂「國家興亡，肉食者謀之」。我們有什麼理由要求任何一個普通百姓在強敵面前都去以死相搏，更沒有理由將引至國勢危傾的髒水一股腦潑向無辜的民眾。

作為群體來講，借用一句套話：「中國人民是偉大的人民，××人民也是偉大的人民。」我們從來不貶抑任何一個哪怕是非常小的抑或是非常落後的國家的民族和人民，既如此，某些人又為什麼常常要

對與自己同種同源同胞的「國民性」大加撻伐呢？不錯，幾千年來，在封建專制的統治下，中國人活得沒有自由，沒有自尊，沒有頭腦，一句話，是苟活一世，但我們要追究，這是怎麼造成的，是誰造成的？是「國民性」的問題，還是「國家性」的問題？

所謂對「國民性」的批判，肇始者當推魯迅，但眾所周知，魯迅是在一個非常特殊的歷史時期，為一種非常特殊的歷史原因而被推上神壇地位的。毛主席曾不止一次地說過，「我與魯迅的心是相通的」，並推崇魯迅為「空前的民族英雄」。但筆者認為，魯迅對於國民性的鞭撻實在有違其「空前的民族英雄」的稱譽。平心而論，哲人智者相互爭論人性善抑或人性惡，見仁見智，各置一辭，無可厚非。但若說到國民性，那就應該是一個比較的概念了，如比較文學、比較美學一樣。中國人的國民性為何？美國人的國民性為何？日本人的國民性為何？偉大的魯迅難道真的經過這樣的「比較國民」後才發出一聲「哀其不幸，怒其不爭」的悲歎，從而得出了中國人闔當亡國亡種的結論嗎？斯人已逝，後學面對魯迅先賢，惴惴然何敢造次，但行文至此，不由生出「小人之心」：倘讓魯迅生活在掛甲臺，倘讓魯迅當一回馬大三，倘讓那兩個麻袋扔在魯迅面前，實際情形又將若何？

回到《鬼子來了》，兩個麻袋打破了掛甲臺村民們生活慣常的死寂，他們必須做出抉擇。在「我」和與「我」對立的鬼子之間，他們再「愚昧」、再「落後」，心裡也明白：兩邊都是爺，誰也惹不起。他們先是選擇了苟活，一門心思指望將兩個麻袋完好無缺地交還給「我」便一了百了；但「我」再無露面，兩個麻袋成了禍胎，繼之，村民們又想出了轉圜的辦法，期望以「德行」換來鬼子的回應，但事與願違，村民們的善良換回的是鬼子對全村的殺戮；最後，馬大三急紅眼了，忍無可忍，以死相拚，但卻在影片中出現的第三種外勢力——國民黨受降軍人——面前落了個身首異處的下場。

《鬼子來了》的線索何等清晰，在外勢力的強大威懾下，老百姓究竟如何是好？苟活不成，善良的以德報怨不成，不是說「造反有理」嗎？但造反更不成！在影片結尾，馬大三那顆滾落在地上的頭顱，眨

著眼睛，多少帶著一絲詭秘的神情，他分明是在問這個世界：究竟讓老百姓如何「活著」？

2004年9月1日

《鬼子來了》及其國家意識

原《當代電影》雜誌編輯　蘇嶽魯

　　《鬼子來了》從主人公馬大三與寡婦魚兒的偷情開始。說實話，這，真的嚇了我們一跳。姜文作為一個知名人物，他不會不知道「性不登大雅之堂」的道理。可是，《鬼子來了》還是如此這般地做了。姜文為什麼要這樣做？他在向誰、向什麼挑戰？在這些乖戾枝條的根部，姜文為我們講述的究竟是一個什麼故事呢？

前言——國際關係中的中日關係

　　美國是當代最強大的國家。經營與美國的國家關係，一直是中國歷代領導人最重視的國家事務之一。上世紀的70年代，當我國的政治、經濟形勢進入全面萎頓並逐漸失去控制的當兒，毛澤東的中國用一個充滿調情色彩的舉動——邀請美國乒乓球隊訪華（1971年4月6日）——開始了與美國修復外交關係的漫漫進程。很快，美國對中國的信息做出了積極反映，先是白宮宣布了旨在縮小兩國間鴻溝的一系列開禁措施[10]，接著是國務卿季辛吉秘密進入中國（1971年7月），再後來就是美國默認中國重返聯合國（1971年10月）和總統尼克森踏上了中國接待外國國家元首的紅地毯（1972年2月）。總之，在不到一年的時間裡，中國旗開得勝，馬到成功。

　　也許是出於一併解決類似問題的考慮，1972年9月25日，日本國內閣總理大臣田中角榮仿效美國總統尼克森的方式來到中國，並在四天以後簽署了恢復中日邦交正常化的聯合聲明，其中，日本最重要的收穫就是，「中國政府宣布放棄對日本的戰爭賠償要求」。

[10]　1971年4月14日見《季辛吉》（上），第368頁，〔美〕馬文・卡爾布&伯納德・卡爾布著，三聯書店，1975年。

　　那時候的中日關係中，中國占據著絕對主動的地位，任何日本朝野政要若想訪華，必須事先申報於中國常設日本的廖承志辦事處，並透過該辦事處向中國當局申請批准。這是一種對日關係的有利態勢，毛澤東和周恩來為什麼會主動放棄這種有利態勢呢？可能的解釋只有一個，即，他們在烹調中日關係這道菜餚的時候，目光注視的是中美關係。1972年，中國的總體感覺是，已經成功打破了延續了二十三年之久的中美僵局，中美建交的碩果似乎已經唾手可得。於是，他們決定再加一把火──用快刀斬亂麻般的中日方式，給美國人提供一個供其仿效的樣板。中國人的善良總和他們的愚蠢是同一個巴掌的手心手背，中國人一廂情願地希望，美國人也能欣然地按照這種方式來恢復中美邦交。

　　然而，毛、周錯了。在對美關係方面，中美關係的根本癥結在臺灣，美國人從一開始就沒把中日方式放在眼裡，他們不願也不可能按照中日方式來處理中美關係。事實上，中美建立外交關係延遲到1978年11月的卡特任內才得以實現，而且在北京、華盛頓同時宣布兩國建交的第二天，美國方面宣布，美、臺間除了共同防禦條約外，其他全部條約和協議繼續有效。那時，中國正處於華國鋒階段，毛、周作古已經兩年。

　　毛、周錯了的另一種事實在中日關係方面。中國放棄戰勝國的索賠權力，主動全免日本應付的戰爭賠款，這無疑是抑我揚彼。這一嚴重的國家級失誤完全顛倒了中日雙方的國家態勢和心理態勢，它不但使日本免去了理應支付戰爭賠款的經濟付出，更「解放」了日本民族和全體國民對「二戰」中所作所為的負罪感。此一失誤的後果延續至今，這就是我們所看到的日本國內軍國主義勢力甚囂塵上，連續數屆日本內閣不顧中國和其他亞洲受其侵害的國家的強烈反對，公然而且越來越囂張地每每參拜靖國神社，以祭他們做夢都想重建的光榮。

　　此後，中國進入改革開放階段。中國政府以接受日本資本進入我們的經濟建設為先導，開始了「借別人的錢來辦我們的事」。這一國策給全面轉軌進入經濟建設的中國帶來了巨大的利益，我國國民經濟以每七年GDT翻一番的速度迅猛增長。中國綜合國力的增長極大地提

高了中國人民的民族自豪感，其中，尤以人民對日情緒的高漲有增無減最為耀眼。1994年，《北京青年報》發表社會調查報告，指明甚至在不關心乃至厭惡政治的當代中國青年中，亦有99.4%的人認為須牢記日本對中國人民犯下的罪惡；95%以上的人認為不能容忍日本右翼分子美化侵略罪行，毒化日本下一代；80%以上的人認為日本正走向軍事化的危險道路，認為日本對亞洲以及世界和平構成威脅，即，他們對日本抱有無法親和的情緒。1994年7月29日，國內首宗對日民間索賠案在上海開庭。這些事情表明，人民中間的反日情緒開始昇溫，並溢出到我們社會生活的表端。

在這個過程中，不知從何年何月起，中國黨和政府悄悄地開始了其被統一口徑為「和平崛起」的外交方略。在與俄羅斯關係、與塔吉克關係、與印度關係、與越南關係、與菲律賓關係中，我國都採取了割讓領土或默認他國事實占領的息事寧人的舉措。當然，這是我方報章不報導和含糊報導的，而對方也在收取了領土、島嶼的便宜之後，就不聲張了。但日本與其他各國不同，他們事實占領我國的釣魚島、修改教科書等其實只是一些很小很「雅致」的動作，因為他們的長遠目標是實現昔日大日本帝國的夢想，其中，以成為聯合國常任理事國為核心。其實，日本的所作所為也可以用「和平崛起」四個字來概括，不過具體的解釋是「在和平時期在政治上崛起」。這樣一來中國就成了他們實現既定目標的最大障礙，他們煽動反華情緒、不承認曾經有過南京大屠殺，甚至不承認曾經侵略過中國等等，這在他們的邏輯中是最正常不過的事情。

日本人的動作與中國人民的情緒使中國黨和政府腹背受敵。前方，日本國的對華不友好政策尷尬著他們，放棄戰爭索賠沒有被對方接受為友好，「和平崛起」一經對方不予理睬，便自動成為了捆綁自己的絞索。你想悄悄發展經濟，對外息事寧人，可人家偏偏大張旗鼓，而且態度越來越強硬。中國黨和政府好不尷尬。背後，國內人民的對日情緒越來越大，要求重新調整甚或重新審視對日關係的聲浪一浪高過一浪，並越來越衝決羅網。中國黨和政府與中國人民在對日的態度上逐漸拉大了差距，眼下，尋求對日關係的突破，成為了中國黨和政

府所焦慮的、最棘手的外交難題，其最大的難點是，日本人頑固地不肯改弦更張。

一、《鬼子來了》的講述內容

《鬼子來了》的故事是這樣的：日本投降的前夕，有人月夜強塞給農民馬大三和他的村人兩個俘虜，一個是日本軍曹，一個是漢奸翻譯。來人用手槍逼迫馬大三他們看管這兩個俘虜，說是幾天以後的大年三十來取人。可是，春節過去了，送俘虜的人並沒有來，馬大三和鄉親們既不敢把俘虜釋放，更不敢把這二人殺死，於是就這麼著把兩個俘虜「養活」了大半年。之後，馬大三與被俘的軍曹簽訂了書面協議：馬大三等把軍曹二人送回日軍軍營，日方給他們兩車糧食作為補償。這個協議被執行了。但在為執行協議而舉行的酬謝宴會上，日方最高長官酒塚豬吉隊長卻因為惱怒於日本的無條件投降，而將所有參加宴會的中國人全部屠殺，而那個被釋放的軍曹也在殺人者之中。

2001年問世的電影《鬼子來了》多像二十年前的中國新電影啊！

1984年，中國新電影的開路先鋒《黃土地》創建了一種全新的行為方式，它的獨立意義有三：第一，創造、完善了一種新的表達含有政治批評內容的電影模式。在這個模式裡，故事（虛構層面）是對思想（表達層面）的替代性摹寫，而摹寫與被摹寫、表現與表達之間由相似性聯接，即，外在形式（用電影形式講故事）是合法的，被允許的；但內在內容（政治批評）一般來說是不被允許的。於是，影片的故事就成了發出政治批評者保護自己的甲冑。第二，中國新電影所發出的政治批評並不是單向的，影片既批評制定、執行政策不當的官方或官員，也批評那些愚昧麻木、認命而不抗爭的被損害者，通常是普通百姓。第三，這種政治批評既非來自官方，也非來自百姓，而是來自知識分子，就連這種政治批評方式的隱晦、曲折也是知識分子式的。總而言之，中國新電影是電影知識分子（甚或人文知識分子、社會科學知識分子）過問政治、參與政治，並陳述自己看法的最直接的表達方式之一。

我們用上面簡述中國新電影的最新建樹來解讀《鬼子來了》，就比較容易讀到那些隱藏在故事（表現）字裡行間中的非故事（表達）內容，以及姜文想通過這部影片來講述些什麼了。

二、關於「中日友好」——政治批評之一

我們首先注意到的是《鬼子來了》中日本人的形象。影片不止一次地出現有日本軍人吹奏著「海軍進行曲」遊弋馬大三們的村莊，不止一次地出現有日本軍官給中國兒童發糖塊的情景。甚至，當看到釋放軍曹的協議後，酒塚豬吉隊長主動把酬謝由兩車糧食改成了六車。按此，這些日本人是快樂的和友好的。然而，當酬謝宴會進行到酣暢之時，酒塚豬吉隊長突然翻臉，策動並指揮參加酬謝宴會的日本軍人大肆焚毀了馬大三的村莊，屠殺了全村的老百姓，而疊化在這些慘絕人寰場面背景上的天皇宣讀「投降書」，表明了對失敗（投降）的沮喪或者憤怒，並不是酒塚豬吉們屠殺行為的直接動因。這個出現在影片中的表現性情節，放到解讀本片的表達性層面，內容就是：中日之間並不是友好的。這裡，影片《鬼子來了》用它的故事表達了作者自己對中日關係的態度和看法。鑒於人人皆知「中日友好」這四個字是中國官方及其輿論在敘述中日關係時最經常使用的詞彙，因此，這個情節（在影片之內）就成為了作者對官方觀點（在影片之外）的批評。無疑，這是一個政治性的批評。

三、關於「日本人民是友好的」——政治批評之二

影片中日方的第一主角軍曹花屋小三郎的形象很耐人尋味。這個人物的要害倒不在於他在被俘期間的尋死覓活、傲慢自大，也不在於他提出以糧食換釋的主意究竟是出於狡猾，還是出於惜命。關鍵是，當他歸隊之後，尤其是參加酬謝宴會之時，他重新成為了一個軍人，一個以軍刀砍向手無寸鐵的中國人的劊子手。而花屋小三郎參軍前本是一個日本百姓，和馬大三們一樣，是一個以種地謀生的日本農民

——按我們的說法，是日本人民中的一分子。他的殘暴行為至少說明，日本人民，當他們被組織成侵略軍的時候，他們已經喪失作為「日本人民」的屬性了。這裡，影片《鬼子來了》用它的人物形象表達了作者自己對日本人民的看法。鑒於「日本人民」這四個字是中國官方及其輿論在敘述中日關係時最喜歡使用的詞彙，因此，這個人物（在影片之內）就成為了作者對官方觀點（在影片之外）的批評。無疑，這也是一個政治性的批評。

以上，我們盡力不對官方的觀點、說法做好或壞的評判。本文的目的是挖掘、解讀影片通過故事、鏡頭「說」了些什麼，不是對影片所「說」的內容做好或壞的價值判斷。我們要求自己是公允的。比如，我們從日本隊長姓名酒塚豬吉、軍曹姓名花屋小三郎中的「塚」「豬」「花屋」「小三郎」當中，從馬大三的驢上了日軍的馬當中，明明讀到了一種中國式的戲弄、嘲罵，乃至仇恨，但我們對此不予評說，對，就是不說。

影片《鬼子來了》中的相當情節是關於馬大三和他的鄉親們的，表現他們是本片相當重要的組成部分。在表現（故事）的層面，影片令人信服地表現了馬大三從不忍活埋兩位俘虜到為他們借白麵包餃子的過程，之後又表現了他們以俘虜換糧食的擔心和喜悅，後來還表現了村民們在酬謝宴會上以微醉之態與日本軍人表示友好，以至於完全放鬆下來不再緊張的種種舉動。應該說，這些都是本片最具藝術魅力的段落，但，與此同時我們也看到，影片採用的並不是欣賞的「口吻」，相反，從情節到人物，從表情到舉止處處都帶有「揭露」的味道：馬大三的不忍活埋俘虜出自於對上天報應的恐懼，之所以送俘虜回營出自於那種鼠目寸光的小農的貪婪，而酬謝宴會上的五舅姥爺唱戲、八嬸子（另一處叫六嬸子）唱戲、拍酒塚隊長的肩膀稱兄道弟則完全是二百五式的小人得志的醜態。凡此種種，無不表現著這些處在屠刀之下的中國老百姓的愚昧狀態。從常態來看，《鬼子來了》該有強烈的反日情緒，但從這些細節來看，本片又飽含著對老百姓的「批判」。可是，在中日交戰的狀態中，在本片裡，日軍與中國老百姓明明是對立的呀，影片的作者究竟是站在哪一邊的呢？在這些看似矛盾

的表現裡，其實隱含著作者對這些老百姓「恨鐵不成鋼」的「恨」，魯迅先生把這種對老百姓的態度，歸結為八個字──哀其不幸，怒其不爭。影片通過這些情節、細節所講的是另外一些話，比如，面對豺狼，馬大三以及與他類似的老百姓，善良就是愚昧，就是懦弱，就是東郭先生；比如，幫助毒蛇不是善舉；還比如，那種在屠刀下對物質的貪婪，實實在在要不得。

　　問題在於，類似馬大三和村民們的思維和行為，在我們今天的對日關係中仍然或多或少地延續著，尤其當日本把日中關係搞到劍拔弩張的程度，並已冒天下之大不韙修改教科書、煽動反華情緒、不承認曾經有過南京大屠殺，甚至不承認曾經侵略過中國的當兒，我們還在高唱「中日友好」、「一衣帶水」、「日本人民大多數是好的」等等，不一而足。《鬼子來了》用它的影像和情節訴說了作者自己的看法，他說，這些行為、動作是鴕鳥式的愚蠢，是愚昧的、醜陋的、懦弱的。如果進一步探究的話，作者還通過影片《鬼子來了》中的馬大三們的表現，批評了我國在對待中日關係裡缺少文化和政治智慧，多有類似五舅姥爺得意於審訊記錄上的字跡優美、在殺人魔王面前唱詩作賦的政治行為。

四、《鬼子來了》的意義和特色

　　任何文藝作品的意義都不是由作品自身構成的，所謂的意義，實際上講的是作品與它的社會背景的關係，對影視作品來說，表現的是作品與它的播放背景的關係。

　　《鬼子來了》的意義及其重要性來自三個方面：

　　其一，影片所表達的內容遠遠超出了它所表現的內容。影片以中國新電影的面目出現，不獨顯示了這種「發言」形式的有效性，還把誕生／沉默在80年代的這個新電影推向了新的高度。眾所周知，那些被納入這個新電影範疇的影片，除了《黑炮事件》之外，都是以稀薄故事情節來殉政治話語的，所以它們才被迅速崛起的商業電影所淹沒、所淘汰。《鬼子來了》與中國新電影中的大多數不同，它有著飽

滿、完整的故事鏈，它主要是通過故事，而不是通過思辨來表達作者自己的觀點、觀念，它的人物和人物關係是獨立的、自在的。《鬼子來了》示範了中國新電影在我國市場經濟範疇裡的可以駐足。

其二，影片展示了作品、作家與眼前社會生活的密切關係。脫離當前的生活，尤其是脫離當前人民普遍關心的社會問題，這是我國電影近十年來每況愈下最根本的內在潰瘍。《鬼子來了》一反此態，把人人關心的中日關係問題鮮明而尖銳地擺到了觀眾面前，這在當前每年以百部計的我國影壇上是絕無僅有的一例。戲劇理論說，好作品的黃金律是「人人心中有，人人口中無」。《鬼子來了》以它關注中日關係的主題，以它獨有的處置日本俘虜的故事，完成了戲劇黃金律的要求。不僅如此，影片還大膽地觸及了我們的生活中關於社會矛盾的話題。

《鬼子來了》法文版本中有一段後綴，講的是馬大三在參加酬謝宴會途中離隊去接情婦魚兒，待二人回來時全村人已被殺光，村落陷入一片火海。後國民黨軍隊接管並受降，馬大三瘋了一般擅自衝進日本俘虜住處亂殺亂砍被憲兵制伏，然後被下令斬首示眾，人頭落地。

這段故事顯得畫蛇添足，且在情節上顯得不甚合理和矯情。不合理是指魚兒與馬大三經常媾和，本應住在同一個村子，故他沒有回村途中「離隊去接」魚兒的道理。矯情是指執行馬大三死刑的不但是原日軍隊長酒塚豬吉，而且還安排他向原軍曹花屋小三郎授刀行刑，以完滿「恩將仇報」的戲外理念。當然，這是關於藝術方面的後話。

這裡要說的是，影片突出的並不是國民黨軍官身後站著的是兩個美國軍人，而是表現了國民黨軍官強調必須維護抗戰勝利後的新秩序，並由此將馬大三就地正法。從表層看，這段後綴表現的是馬大三這個人物的結局，但在政治的層面，我們很好理解這段故事所要揭示的實際上是，在中日間的民族矛盾大體解決後，中國社會的主要矛盾開始迅速向階級矛盾轉化，而在這個轉化中，馬大三這等老百姓無論

在舊社會還是新社會，他（們）都沒有好的命運，甚或，那兩個曾經互相為敵的軍人，在對付馬大三的問題上是聯手的。

影片的這個不甚成熟的後綴故事在指涉上也是不成熟的。從創作初衷上看，該故事情節好像要相似形於我國今天的社會生活，指說老百姓（馬大三）在改革前的計劃經濟體制下和在改革後的商品經濟體制下面臨著相同的社會地位。然而，我國老百姓在兩種經濟制度下的社會地位起碼在意義上是完全不相同的：在昨天的體制下，馬大三們是國家的主人，在上；而在今天的體制下，他們是各種資本的被雇傭者，在下。故，說句不很客氣的話，《鬼子來了》的這個相似不能成立。這個喻指的不成立還表現在它的推論上：在新的經濟制度下，資本需要大量的馬大三們活著，以便創造社會財富和他們所需要的剩餘價值。如此反推，馬大三的人頭落地並不是一個與故事指涉相配套的戲劇結局。

然而，《鬼子來了》畢竟是改革開放以來，我國第一部涉及社會矛盾轉化，以及人民社會地位轉化，並且把這兩種轉化尖銳地擺到桌面上來的電影作品。作者在這裡所表現出來的政治敏感，以及將其融入藝術創作的技能，值得那些僅以拍電影為謀生手段的二三流藝術家們大大慚愧。這也許是官話：一個號不到生活脈搏的藝術家永遠不可能是好的藝術家；反之，在一個好藝術家的作品裡，你總能感受到他所在環境的時代脈搏。有個偉大的人在評價托爾斯泰時曾經說過：「如果站在我們面前的是一位真正偉大的藝術家，那麼他至少應該在自己的作品裡反映出革命的某些本質的東西來。」評價者對托爾斯泰並不要求他對革命的反映或者表現完全正確，他說，反映出「某些本質」就可以了。在今天的中國，社會矛盾的轉化和人民社會地位的轉化，無疑屬於當代中國社會「革命的本質」的範疇，《鬼子來了》無論能否公映，它都將因此而擁有獨屬於自己的社會地位和價值。

其三，《鬼子來了》不僅僅反映了我國當前社會生活中人民對日本關係的情緒，還為規劃、管理、整治我國社會的領導階級和領導者摹寫了對日關係的輪廓，並在邏輯上闡述了自己的看法。

五、《鬼子來了》的政治處境

1989年中國的「六四」事件結束後，《人民日報》發表李先念的文章，說「中國共產黨沒有獨立於人民之外的利益」。這話用來表述他們那一代人的主觀願望和他們在取得執政地位之前的那一段時期應該是很貼切的。然而，歷史向前，時過境遷，中國共產黨奪取了國家政權，這時候，「沒有獨立於人民之外的利益」就不很準確了。老恩格斯在〈家庭、私有制和國家的起源〉一文中說道，國家的建立是為著協調和管理社會，因此，國家必然會有自己的、獨立於社會和人民之外的利益。因此，我們在解讀影片《鬼子來了》的時候，將其放在國家（政府）利益面前加以考察，應該不是一種「反革命」的思維。

眾所周知，當前，中日關係發展到了一個官方甚至不敢輕易動作的關口，兩國間呈現出自從抗日戰爭勝利以來從未有過的緊張狀態。據悉，中央已決定派遣副部長級的官員到日本去充任大使，並要求近期在兩國關係上取得突破。就此，我們看到的是一個國家級的難題。

《鬼子來了》對這個國家級難題的看法是，中日友好的必要前提是雙方都有友好的願望，馬大三們所表現的愚昧、懦弱、貪婪、小家子氣的友好願望當然不成，問題的另一面是，如果酒塚豬吉們（首腦或統治階級）因他們內部的原因而堅持不友好的大政方針，那麼，任馬大三們（我國政府和人民）再有友好的願望和行動，花屋小三郎們（日本人民）再有友好的願望，也仍然不能成就雙方友好之事。這就好比你希望與日本友好相處，但對方的目標如果是把你殺死，那麼，任你怎樣的忍讓，怎樣的寬容，都不能改變雙方關係江河日下的狀態，除非你一步一步地按原路退回，直到退無可退為止。生活的經驗告訴我們，理智並不能阻攔感情，它只是規定感情的方向；而能夠阻攔感情的只有利益，也只有利益才能幫助你決定你愛他（她）但卻不能和他（她）結婚。

如此，擺在新任駐日本大使面前的，將是一個不由中國人願望決定的結。而且，這個結在目前情況下打的是死扣。日本國的國家動向

和它困獸猶鬥、咄咄逼人的姿態,以及它在最近的將來的不可改變,將會有我們這位新大使哭的時候。我們在《鬼子來了》中看到了酒塚豬吉對五舅姥爺們的屠殺,這屠殺與五舅姥爺一方的主觀願望完全沒有關係,這屠殺之舉來自酒塚豬吉的殺心,這殺心來自他對戰爭失敗了的懊惱和憤怒——注意,不是來自眼前的具體環境,這懊惱和憤怒屬於他(們)的價值判斷乃至生活理想之一部分。你能在一個不長的時間內改變別人用幾十年、上百年、甚至上千年所培育起來的價值判斷乃至生活理想嗎?就此,《鬼子來了》表達了作者眼裡中日關係的現狀——注意,影片白描的是現狀,也僅僅是現狀,影片沒有推斷將來,沒有涉及那個在目前看來還很模糊的將來,哪怕是最近的將來。

但是,儘管這樣,我們國家按其長期形成的習慣,是不歡迎或不允許他人來幹預自己的使命和眼前任務的。《鬼子來了》是藝術作品,它一經面世,必定會在它的觀眾中產生影響,必定會形成社會輿論,必定會給黨和政府制定和執行相關的任務帶來壓力,更何況該影片雖然屬於抗日戰爭大類,但全片故事中既沒有中國共產黨的什麼事,也不遵從老百姓主動反抗日本侵略軍的既定模式,相反,卻有著濃濃的揶揄、批評、嘲諷的味道,這使它的宣傳價值幾盡全無,因此,《鬼子來了》的不被當局獲准公映也就在意料之中了。

以上僅是官方不喜歡《鬼子來了》的具體理由,如若可以談判,那些具體理由都是可以通過修改和宣傳引導而一一化解的。最要命的是,就整體而言,影片《鬼子來了》實際上是某個藝術家、某一群藝術家,就中日關係和人民的對日情緒向官方提出的置疑和抗議。這,觸動了政府作為國家代言人的尊嚴、驕傲、等級差異、辦事習慣,及其影片播放的背景——官方眼下的外交困境。正如酒塚豬吉的價值判斷乃至生活理想不可能在短期得到改變那樣,中國官方的價值判斷乃至生活理想在短期內也是不可改變的。除非,我們那位即將上任的新大使獲得了對日關係的新突破,即,影片《鬼子來了》播放的背景確實有了改觀。

六、《鬼子來了》的經濟處境

　　日本有個電影導演叫大島渚，他的驚世之作《感官王國》與《鬼子來了》很有一些相同之處，也是發自對本國本民族的深刻自省，也是充滿自我嘲諷、自我揭露、自我批評。歷史和現實業已證明，這種類型的藝術家和他們的作品大都不會在藝術家活著的當時當代發跡、出名，尤其在他們各自的國度，比如音樂界的肖斯塔霍維奇，又比如羅曼・羅蘭所創作的人物約翰・克利斯朵夫。

　　前已述及《鬼子來了》在表現抗日戰爭期間馬大三和五舅姥爺之類普通中國農民的時候，採取的是不和睦「恭敬」的態度。儘管這些表現超級深刻，而且超常真實，但，這種深刻和真實會令觀眾心裡很不愉快。因為，抗日戰爭已經過去了，而且在名義上中國（政府和人民）是勝利者，在一場風暴過去之後，人民的情緒是咆哮的，這話一點都沒錯。抗日戰爭的勝利並沒有給中國，尤其是中國人民帶來應有的報償和應有的榮譽，這已在人民中積攢起不平和怒火。我們業已看到的事實就是遍及中國大地的反日情緒。這當兒，《鬼子來了》中形象萎瑣、自私、膽小、懦弱的農民必定會極大地刺激中國觀眾的民族自尊，使他們的這種咆哮情緒因此而發作，因此，《鬼子來了》的不會被當前的觀眾所歡迎也就在意料之中。

　　當然，這種可能的狀況並不是說《鬼子來了》在觀眾面前就沒有其自在的價值，特別是人文價值。《鬼子來了》的故事，以及它所表現的馬大三、五舅姥爺們，就宏觀來說屬於中國人民自省、反思的組成部分。本片是從知識分子角度，就中國人的本性（比如善良）而向其他人民發出的置疑和告誡，影片的話語語意與其說是再現我們曾經的散漫、愚昧，不如說我們不能再在馬大三那種水準上戰鬥、宣洩我們正當的民族情緒，以及我們的憤怒，那樣是會再次面臨失敗的。當然，這種話語被理解、被接受不取決於影片本身，而取決於影片之外的觀眾條件，特別是文化水平的條件。一個人的自省、自嘲表示著這個人的勇氣，但要使一個民族達到這樣的水準，那可需要漫長的時間。

遭到觀眾反日情緒的抵制，其實是《鬼子來了》所面臨的最大的市場風險。官方只需允許影片投放院線，《鬼子來了》即可能遭遇票房失敗。二十年前，中國新電影銷聲匿跡完全不是不喜歡他們的官方所為，它們是被市場和票房所消滅的。萬幸，我們的官方沒有這等水平的智慧，也沒有這等水平的勇氣。於是，各種版本的光盤便不脛而走，這些盜版光盤造就了電影《鬼子來了》巨大的民間聲望。

從《鬼子來了》到《讓子彈飛》
——姜文的姿態

烏紮拉・迪

一

　　《讓子彈飛》裏面的湯師爺告訴姜文飾演的張麻子：跪著才能掙上錢。張麻子正告他：老子就是要站著掙錢！這讓我想起來藝術家的姿態。

　　搞藝術的人沒有幾個不是奔著藝術家去的，嘴上說的是混口飯吃，心裏卻惦記著在七老八十的時候，由什麼權威部門給他們封上一個「人民藝術家」的稱號，家裏掛上著名書法家題寫的「德藝雙馨」的條幅，並且在朱軍主持的「藝術人生」中當一回嘉賓，在一大群老少「紛絲」的癡迷的掌聲和敬仰的眼神裏，馨享一把崇拜者奉獻的香火。

　　想當藝術家是好事，問題是，藝術——我指的是經得住時間考驗的藝術——只能生長在適宜的土地上。我們村北面有很大一片鹽城地，幾位知青發誓要在上面種出莊稼，各種良種都弄來了，起早貪黑忙了兩年，無論種下的是小麥還是玉米，長出來的都是城蒿和羊草。後來看當地的縣志，才知道，早在「人有多大膽，地有多高產」的年代，一位省科院的農業專家就有過更高明更大膽的壯舉——把棉花與西河柳嫁接起來。當年的報紙介紹說，西河柳最適宜在鹽城地上生長，如果嫁接成功，那樹上就會結出碩大的棉桃，其樹葉可以入藥，樹枝可以編筐。這個成果一旦推廣開來，鹽城地即將成為寶貴的資源……其字裏行間大有痛恨中國的鹽城地不夠多的意思。

　　丹納認為,一切可以稱之為藝術的東西,都是思想感情、道德宗教、政治法律、風俗人情的產物。[11]試圖跟上時代的傅雷批評他「忽略或是不夠強調最基本的一面——經濟生活」。[12]傅雷是最討厭庸俗的,而他的時代最擅長的就是把一切都庸俗化。藝術與經濟的關系曲折、微妙而且幽遠。所以馬克思才諄諄告誡人們:精神發展與物質發展是不平衡的。也就是說,經濟繁榮並不意味著藝術的昌盛。美元儲備、GDP、小康社會可以製造出億萬富翁,卻未必能培養出來偉大的藝術。就像鹽城地裏長不出莊稼一樣,思想一元也不會產生真正的藝術家。「人民藝術家」固然可敬,可是在大多數時候,幹的卻是宣傳員的活計。在歷史的鏡子裏,「德藝雙馨」會呈現出不同的模樣,如果腦袋掛在權勢的腰帶上,那麼其「德」恐怕會從香花變成毒草。麥克盧漢有句名言:「媒介是人體感官的延伸」。「藝術人生」是什麼器官的延伸呢?想來想去,非盲腸莫屬。當然,盲腸的延伸,從根本上說,也是精神與物質發展不平衡的結果。它以太平盛世為宏大背景,將嘉賓的虛榮心做成堂皇的門面,把人們的好奇心和窺私癖變成賺取收視率的法寶,在千篇一律的煽情與人工製造的驚喜交相輝映,廉價的眼淚和空洞的掌聲競長爭高之時,朱先生把這個節目的關鍵詞化為虛無。

二

　　按照普列漢諾夫的說法,勞動先於藝術,藝術源於遊戲。[13]但是,請注意,這裏的遊戲是自由是遊戲,這裏的勞動是自由的勞動,它不是忠字舞和語錄歌,不是樣板戲和獻禮工程,不是修長城建金字塔,也不是戴著金箍護送主子去西天取經。因此,可以說,自由是藝術的保障——心靈的開放、精神的舒展、思想縱橫馳騁,想像力不受拘束

[11]　丹納:《藝術哲學》,北京:人民文學出版社,1983 年。
[12]　《藝術哲學》譯者序。
[13]　普列漢諾夫:《論藝術》(沒有地址的信),第二封信:原始民族的藝術。
　　　北京:三聯書店,1973 年。

——才有偉大的藝術。正是看到了這一點，康得和席勒才把藝術的本質定義為「自由的遊戲」。似乎可以由此引出一個結論：藝術品的優劣與自由的程度成正比，自由越多，質量越優，自由越少，質量越差。

有一個小故事：一左眼瞎，右腿瘸的國王，要畫家為他畫一張真實的肖像。在無數這樣做的畫家掉了腦袋之後，終於有一位既保住了性命又博得了國王的歡心——在他的畫筆下，這位國王成了一位英武的獵手，他身體挺拔，左腿筆直，立於草野之中；右腿彎曲，右腳平踏在岩石之上，雙手舉著獵槍，正閉著左眼瞄準遠處的獵物。必須承認，這位畫家聰明過人。但是也必須承認，他在用畫筆掩飾了國王生理缺陷的時候，也掩蓋了藝術的真實。

新舊中國之交，百廢待興，思想多元，於是有了《武訓傳》、《我們夫婦之間》等一批好電影，有了趙丹表演藝術的高峰——他把一個行乞興學的武豆沫演得出神入化。然而，沒過多久，趙丹就從一個天才的表演藝術家變成了一個為政治服務的工具。「我怎麼會走上公式化、概念化的路上來呢？……影片《武訓傳》受到全國性的大批判後，我在思想上逐步形成了幾個概念。一，『藝術必須為政治服務』。因此藝術本身就沒有其他職能，藝術即政治。二，只能歌頌無產階級的英雄人物，不能歌頌其他階級的人物，對其他階級的人物只能是批判性的；而無產階級的英雄人物，則必定是具有崇高思想境界，高尚的道德品質，不具有缺點與錯誤。如果稍微寫一點缺點錯誤，就犯了立場、傾向性的原則錯誤。三，『各種思想無不打上階級的烙印』。因此一招一式、一舉一動、一顰一蹙，都有階級的內容。因之一切人物的內部素質與外部形體都只應該是壁壘分明的表演，否則就混淆了階級的界線啦……等等。」[14]這是趙丹晚年的反省。

那麼，是不是沒有自由就沒有藝術了呢？不，沒有自由一樣有藝術，甚至有更繁榮的藝術——暴君要用它滿足私欲，專制要用它點綴升平，戈培爾要用它鼓舞士氣，日丹諾夫要用它表明政績。藝術有久

[14] 《戲劇藝術論叢》《地獄之門》，1980 年 4 月第二輯，第 60 頁。

暫，有傳世的經典，有一時的娛樂，有短命的獻禮，時間就是裁判。鹽城地上雖然長不出莊稼，但總不乏城蒿、羊草和西河柳。

三

按階級標准劃分，中國是「兩個階級一個階層」，按所占資源多少來劃分，就只剩下十大階層沒了階級，而原來那兩個革命階級則被排到第八和第九，同為佔有文化資源的知識階層，從昔日的「臭老九」一躍排名第四，成了讓人羨慕的專家學者、白領金領。由此可見，同樣的東西，只須將劃分標准變那麼一變，就會呈現出完全不同的模樣。

按表現形式，我們可以將藝術分為音樂、舞蹈、繪畫、文學、戲劇、電影等等。假如換上另一種標准——把藝術家對待權、錢的心電圖，外化為身體的姿態，我們就會驚異地發現，屈膝、俯仰、站立足以概括所有的藝術。

屈膝，可以是跪倒塵埃，匍伏不起；可以是兩股戰戰，低頭哈腰。不管是哪一種，其心思都是一樣——如何討主子歡喜。天下的主子都愛聽奉承話，都愛看到自己的偉大形象，賢明如唐太宗者也免不了想殺掉直諫的魏征，無常如唐明皇者竟會讓口蜜腹劍的李林甫連任十六年宰相。所以，迎合上意就成了這種藝術的永恆主題。

明世宗崇佞道教，整天想著得道成仙，舉行尊天大典的齋醮儀式就成了嘉靖時代的日常功課。齋醮首先就是向天帝奉上一篇文辭華麗，態度誠懇的表章。世宗向天帝邀寵，卻把任務交給大臣，大臣們向皇帝邀寵，爭獻這種被稱為「青詞」的賦體駢文。嚴嵩因此官至太子太保，與其同榜的狀元顧鼎臣由此而入內閣，夏言、袁煒、李春芳先後拜相，成為著名的「青詞宰相」。

希特勒要吞並歐洲，就有了維爾納·博伊梅爾堡、埃德溫·德溫格爾等一批歌頌侵略戰爭的作家。希特勒要爭奪生存空間，就有了《沒有空間的人民》（漢斯·格林）、《托馬漢斯兄弟們》（威廉·普萊爾）等一堆鼓吹領土擴張的小說。希特勒要篡改歷史，最早發現美洲的就從哥倫布換成了德國走私販子皮寧，提出「太陽中心說」的哥白

尼就從波蘭人變成了德國佬。寫作《神曲》的但丁也長成了日爾曼人的模樣。希特勒相信「叢林哲學」，兇狠、殘忍、好鬥的蒼鷹、禿鷲、雄獅、公牛就從納粹畫家的筆下汩汩湧出。希特勒要用石頭體現德意志精神，花崗岩和大理石造就的「褐色大廈」遂拔地而起。[15]「我們肩負著造型藝術和音樂藝術的使命，自知任重而道遠；自知完成我們的文化為國為民任務之艱巨；我們深深為春天的到來而激動：全體德國人民同心協力團結在元首周圍。」這是受寵的藝術家們給元首的效忠信。[16]

藝術家一旦效忠起來，那藝術的雙膝就免不了沾上汙泥。因此，無論商家怎樣爆炒，樣板戲讓人記得的也還是那幾段唱腔。無論史家怎樣美化，十七年的文藝也時時要露出連接「新紀元」的臍帶。勸進詩古已有之，「高大全」、「三突出」絕非天降，於會泳、劉慶棠、浩亮、梁效、初瀾、羅思鼎、唐曉文……不管是實名的藝術家，還是化名的學者教授都「長在紅旗下」。

四

俯仰，不是「仰觀宇宙之大，俯察萬物之盛」，而是「與世浮沉，與時俯仰」。這種姿態對身體頭腦和神經系統都提出了很高的要求。如果說，屈膝只需要奴才的智商，腿和腰的協調；那麼，俯仰則需要靈活的頸椎、柔韌的脊柱、發達的頭腦，阿Q的情懷，以及眼觀六路耳聽八方的機敏。「俯」自然免不了摧眉折腰，與奴婢相類，但是「仰」卻足以補苴罅漏，修復形象。

魯迅說，天下沒有一堵騎上去穩當，又能兩腳著地的牆。天下所無，人心常有。這人心來自恐懼，來自趨利避害的人性。阿倫特說，極權之下沒有道德清白之人。這話有點絕對，林昭、王申酉、遇羅克就是反證。但如果說，極權之下多是俯仰的藝術和俯仰的藝術家，恐

[15] 參見劉國柱著《希特勒與知識分子》，北京：時事出版社，2000 年。
[16] 趙鑫珊：《希特勒與藝術：德國藝術史上最可恥的一章》，天津：百花文藝出版社，1996 年，第 83 頁。

怕是不錯的。以國人熟悉的蘇聯電影為例，《難忘的1919》把史達林打扮成革命英雄，刻畫了「他站在裝甲車的踏板上，差點要用馬刀刺死敵人的形象」，更有甚者，影片還將他描寫成英明正確的化身，「隨時隨地提示著列寧應該怎麼做和做什麼」，[17]自然，它成了史達林的最愛，這部影片也因此獲得國家功勳獎。在德國侵略蘇聯的時候，史達林先是麻痺輕敵，把丘吉爾的警告和前線的情報當作耳旁風。當德國大軍大舉進攻之時，又驚慌失措，六神無主。等到他倉皇應戰的時候，又剛愎自用，屢犯錯誤，僅哈爾科夫包圍戰一役就送掉了幾十萬名蘇軍將士的性命。而戰後拍攝的《攻克柏林》則把史達林描寫成一個鎮定自若，用兵如神的偉大軍事統帥。十幾年後赫魯曉夫告訴人們：「史達林根本不瞭解各個方面軍的面臨的現實情況，這是很自然的，因為整個衛國戰爭期間，他從未到過一個方面軍的地段，也未到過一個收複的城市，只是在前線局勢平靜時對莫紮伊斯克公路進行過一次閃電般的出巡，以這次出巡為題材，曾寫出了多少篇夾雜著各種虛構的文學作品，又繪出了多少幅色彩斑斕的油畫啊。」[18]蘇聯解體前後，在勃列日涅夫時代吃香的喝辣的藝術家們急忙另尋主子，辦法之一就是痛斥舊政權，把自己打扮成蘇維埃制度的受難者，其中最典型的一位是葉夫圖申科。這位靠寫作《請把我當作共產黨員吧！》一類的詩獲得了政府勳章和國家獎金的著名詩人，在媒體上呼天搶地，控訴蘇共對他的無情壓迫。葉利欽投桃報李——葉夫圖申科「得到了濱河街上的住宅和郊外的別墅，銀行裏的存款。」[19]

仰，有時是精湛的藝術，有時是愛國的熱情，有時是莫談國事的超脫，更多的時候則是有奶便是娘。以「奶」為底線，就免不了當一

[17] 《關於個崇拜及其後果》——蘇共中央第一書記赫魯曉夫同志向蘇聯共產黨第二十次代表大會作的報告（1956 年 2 月 25 日）《赫魯曉夫回憶錄》，北京：社會科學文獻出版社，2005 年，第 409 頁

[18] 《關於個崇拜及其後果》——蘇共中央第一書記赫魯曉夫同志向蘇聯共產黨第二十次代表大會作的報告（1956 年 2 月 25 日）《赫魯曉夫回憶錄》，北京：社會科學文獻出版社，2005 年，第 395 頁。

[19] 張捷：《俄羅斯作家的昨天和今天》，北京，中國文聯出版社，2000 年，第 60 頁。

當奴才。《鬼子來了》裏面的有個街頭「藝術家」，日本人得勢時，他在街上眉毛色舞地說評書：「眾位安靜請壓言，咱不論古說今天。皇軍來到咱家鄉地，共建大東亞共榮圈。皇軍來了救苦救難，咱應該大開門戶如迎親人一般。八百年前咱是一家，使的一樣方塊字，鹹菜醬湯一個味兒。有道是：打是喜歡罵是愛，『八格牙路』我不見怪，往後哇，『米西米西』皇軍他給，皇軍和咱親密無間，鄉親們往後不用受窮苦，『約西約西』，『大大的約西』笑開顏。」日本子剛一投降，他馬上有了新詞：「硝煙散去萬民歡，中國人抗戰整八年……打得小日本蹶著屁股撅著蹶子的跑，他們跪在了國軍的面前舉著個雙手，哆哩哆嗦繳械投降渾身打顫，嘴裏頭說：『我的八格牙路幹活！你的三賓的給！』這就是小日本侵華可恥的下場，我們迎來了和平勝利的這一天，看今朝山河光複多燦爛……」

《法門寺》中的賈桂雖然站著，其實時刻准備跪下。所以沒跪下，是因為主子最近想起了人權的緣故。藝術分等級，有欽定的樣板，有精英的好惡，有民間的口碑，公道自在人心。俯仰不是站立，俯仰的藝術是騎牆的藝術，犬儒的藝術，投機的藝術，隨波逐流的藝術。它們不能長久，盡管俯仰藝術家說，識時務者為俊傑，大丈夫能屈能伸。

五

站立的藝術，人人都懂，知易行難。站立，是人與猿的區別，是人類進化的終點。如果說，「屈膝先生」用大腸代替大腦，「俯仰君」靠脊椎指揮行動，那麼，「站立者」則以頸上之物決定行藏取捨，其作品多真實，尚批判。因其真實，故而久遠；因其批判，故而深厚。

為作品出生，「站立者」也須俯仰——向權力妥協，與孔方周旋，或令真實褪色，或請有司寬松，虛情假意，言不由衷。他深知，權力隨時可以翻臉，把他和他的藝術打入死牢。他明白，沒有財神的滋養，藝術就會枯萎，以至胎死腹中。但是他有一個不變的宗旨：說真話，說不成真話時不說假話；非說假話不可的時候，蓄須養志，如梅蘭芳。因為抱定這個宗旨，站出來的作品，總是難得問世。委屈辛苦一場，

名位財色統統泡湯。古今中外，肯用這「四大皆空」來換取此類作品者，少之又少。

由此可知，一部藝術史是一個兩頭小中間大的棗核，「站立者」與「屈膝先生」各守那尖尖的上下兩端，圓滾豐滿的中間部分則由大大小小的「俯仰君」占據填充。同屬「屈膝先生」，古今不同。古人愚拙，老老實實承認自己就是奴才；自己的藝術是「奴婢的藝術」。今人聰明，當了奴才卻以主人自居，且引經據典，證明奴才的藝術就是主流，就是主旋律。「俯仰君」對此不肯苟同，仗著人多勢眾，給奴才以冷面，給大眾以媚眼，向主子爭正統，向繆斯發聲明：俯仰是藝術的最高哲學，從三皇五帝到於今，藝術就在俯仰中求生。因此，沒有俯仰就沒有藝術；俯仰藝術才是真正的主旋律；俯仰藝術家才是藝術史上的中流砥柱。一味屈膝下跪，迎合上意，是封建主義，是習慣勢力，既有損於形象，又不利於雙百。只圖挺胸昂首，身心舒暢，是個人主義，是崇洋媚外，既有違於現實，又不利於和諧……出於團結大多數，打擊一小撮的考慮，主子允其請，於是，奴才聽命，大眾附和，站立者愈寡，俯仰藝術大盛。

既想站著，又想「掙錢」的姜文碰壁之後，採取什麼姿態？是站著、跪著還是俯仰？

如果說《鬼子來了》是站著，那麼《讓子彈飛》呢？

第三輯　日本語系

日本人寫不出來的日本人

佐藤忠男／專家評論

作者簡介：佐藤忠男（SATOO TADAD 1930-　）生於日本新瀉市。1952年畢業於新瀉市立工業高校，1954年在《思想的科學》上發表關於「劍俠電影」評論。1956年因《日本的電影》獲日本電影旬報獎。1962年後成為自由職業影評家。著有《作為權力的教育》、《黑澤明的世界》、《大島渚世界》、《通過電影能獲得世界的愛心嗎》等書。1973年與夫人久子共同創辦個人雜誌《電影史研究》。1986年獲山路振富子電影文化獎。1989年夫婦倆同獲川喜多獎。2000年因在亞洲電影研究方面對韓國的介紹有貢獻，獲韓國政府頒發的文化勳章。現為日本著名影評家。

讓我從稍遠的話題談起。

1982年，在特里諾舉行了一次中國電影回顧展，這大概是世界上首次舉行的中國電影回顧展。在這次回顧展上，我看到了一部長春電影製片廠攝製的影片——《松花江上》這是一部相當不錯的影片，描寫了在日本統治下的滿洲和中國人的苦難生活，其中有一個在礦山當工頭的日本人向中國勞工訓話的場面，這個日本人的角色是由中國演員李林飾演的。凡是了解日本人在戰爭中所作所為的人，都會驚奇地發現，中國演員絕妙地再現了當時日本人橫行霸道的作風。據和我一起觀影的中國文學研究者刘間文俊說，那部影片裡說的對白，是滿洲時代日本人說的中國話。在日本人的統治之下，掙扎在痛苦之中的中國人，對統治者的惡行觀察得如此細緻入微，令我佩服不已。

當時，而且不僅限於當時，即使是如今，國外電影中的日本人，也常讓人感到彆扭。儘管現在的國外電影，日本人的角色多由日本演

員來演，但是出色的表演仍舊很少，感覺不出來日本人特有的氣質。對日本人的語言動作好像有規定，成了固定、陳腐的模式，看了這種電影，每每讓人苦笑。

這種模式反襯並凸現出中國電影《鬼子來了》劃時代的意義，這不只是因為有很多以香川為首的日本演員參加了演出，因而能準確地表現日本人，而且是因為日本的電影人，即使是反省精神很強的電影人，在描寫自己的前輩和同胞時，也遠遠達不到這樣的深度。《鬼子來了》把日中戰爭中日本軍人的卑劣、醜行和罪惡真實而深刻地呈現出來，這就大大地超越了單純地追求表演上的自然，超越了外國人對日本人已形成的固有觀念等的範疇。只有體驗過日本人的統治，對日本懷有強烈憎惡感的民族，才能如此真實地刻畫出日本人的形象。也就是說，姜文做到了日本人做不到的事，描寫了日本人所描寫不出來的日本人。《鬼子來了》由此具有了徹底的現實主義意義。

當然，如果只是描寫殘暴、傲慢的日本軍人的話，張藝謀在他的《紅高粱》中已經做到了，其他亞洲國家的電影中也有諸多先例。可是，能夠像《鬼子來了》這樣把狂妄傲慢與卑躬屈膝、膽小懦弱與凶暴殘忍完美無間地結合在一起，並由此形成特有的風格的作品，除此之外，還不曾有過。

過去，對外國電影中的日本人形象，日本觀眾即使有什麼不愉快，也只能認為，那是因為外國人對日本人不夠理解，不得已而為之的處理方法。觀眾只好苦笑著，裝作看不見。這部作品儘管充滿了戲劇性，但是，它使觀眾看到了，並無法迴避地面對醜惡的日本人。電影有一種本事，它可以把惡人也描寫得非常具有魅力，可是，對外國人來說，要具備這種本事絕非易事，因此在他們拍攝的影片裡，出現很怪的外國日本人並不奇怪。

這部電影不但在表演真實方面超越了其他電影，而且以其深刻的現實主義的洞察力揭示了「惡行中的醜態」。特別是日本軍人以送糧食、大聯歡為名欺騙中國村民，對他們進行屠殺，以及日本戰敗了，日本軍人成了中國軍隊的俘虜，可是卻又在國民黨軍官的命令下，讓當了俘虜的日本兵去砍復仇的農民（姜文主演的馬大三）的頭。對那

種行為的惡毒、醜惡不但達到了「惡人也描寫得非常具有魅力」的目的，而且，它還使日本人脊背發冷，促其反省。話說回來，僅就對「惡」的表現而言，這部電影也達到了前所未有的高度，從而具有了劃時代的意義。

　　另一方面，這部影片又以令人生畏的現實主義手法，描寫了中國民眾的愚昧。作為一部中國出品的電影，把中國人描寫得很善良自在情理之中，主人公馬大三自不必說，其他的人物性格也都可愛而風趣。然而，導演告訴他的同胞，這是一種愚昧的善良、窩囊的可愛、麻木的風趣。請看電影所講的故事：村民們從游擊隊手裡接管了兩個俘虜，他們並沒有採取把俘虜殺了、把屍體藏起來這通常的作法，而是養活了這兩個俘虜，並把他們交給了日本軍隊。這種做法既讓人意想不到，又非常合乎情理──開始他們為了講信義而養活這兩個俘虜，後來因為害怕陰魂附體而不敢殺掉他們，在這個過程中，他們與俘虜之間有了對話，有了交流，最後決定用俘虜換糧食，結果造成了全村被屠殺的慘劇。簡單地說，這是一個善良的中國人與罪惡的日本軍隊的故事。但是，導演為這個「善良」添加了意味深厚的內涵。

　　導演為這部影片選擇了喜劇風格的時候，也許並沒有想到，從馬大三被審判，到被砍頭；從國民黨將軍揮舞著自我陶醉的正義大棒，到召集民眾觀看砍頭時的愚民主義，諸如此類的描寫為這一風格加入了新的元素。與其說導演想把同胞描寫成好人，倒不如說他是在用一種令人可怖的徹底的現實主義來揭示民眾的愚昧。換言之，他在用割自己的肉、以斷敵人之骨的辦法揭露了日本軍人的「惡」。對於日本人來說，這是一部使他們走出影院半天說不出話來的電影，它使日本人正視了自己的「惡」與醜態。可是，對中國的觀眾來說，它也不是一部令人愉快的影片。我相信，對於任何一個國家的觀眾來說，這部影片所描寫的令人痛苦的真實，都會使他們心如刀絞。

　　我認為，這是一部難得的傑作，它鮮明地顯示了走向國際化的電影所具備的品質。

日本《電影旬報》1354號，錢有玨編譯

戰爭的無常

村山匡一郎／專家評論

作者簡介：村山匡一郎（MURAYAMA），日本電影評論家。

中國人把二次大戰期間侵略中國的日本軍人叫做「鬼子」，被害者的回憶至今還在電影中被反覆的描寫，但是，這部電影完全是別樣風格。這是一部問題作品，它尖銳地描寫了無論是日本人還是中國人，其內心世界，都對等地捲入了因戰爭所引起的瘋狂之中。在坎城國際電影節上，它獲得了僅次於最高獎的評委會獎。

影片的背景是，1945年初，一個偏僻的中國山村。村邊有座日本海軍的炮樓，附近的小鎮上駐紮著陸軍。一天夜裡，有個謎一樣的男人闖進青年馬大三的家裡，放下了兩個麻袋，只留下一句話「大年夜來取」就走了。裝進麻袋裡的是日本兵花屋（香川照之飾）和中國人翻譯官董。

這件事如果被日本軍人知道了，全村人都會遭到殺害。這個從天而降的災難，在村裡引起了一場大騷動。村裡人要馬大三負一切責任，而日本兵又想自殺，為了不讓他死，董翻譯官在村民和花屋之間，以翻譯的名義極盡說謊之能事。電影的前半部表現了人們自私心的碰撞，呈現出喜劇風格。可是，到了後半部，緊張度劇增，沒有任何人來取這兩個俘虜。而花屋與村民之間產生了友情，花屋感謝村民們救了他們，為了謝恩，他策劃從日本軍隊那裡弄些糧食，開始進行得還算順利，可是……

在這裡，劇情集中在一個焦點上——不管是對加害者還是被害者，要讓所有的人都能活下來。為了突出現場感，導演用手提攝影機進行拍攝，加上富有魅力的黑白映像，人們的可笑與可悲被充分地呈

現出來。而戰爭的無常則被出色地雕刻在影片結尾處出現的惟一的彩色畫面之中。

　　既是主角又是導演的姜文，其導演手法已經在前一部作品《陽光燦爛的日子裡》初露鋒芒，成為引人注目的新秀。這回搖身一變，創作出了一部包含著懸念推理、悲喜劇與豪華大場面的、有厚重感的作品。片長兩小時二十分鐘。

　　　　　日本《經濟新聞·晚刊》2002年5月2日，錢有珏編譯

中國農民與日本兵的奇妙交流

浜本良一／專家評論

作者簡介：浜本良一（HAMAMURA RYOICHI），日本駐中國新聞總局工作人員。

中國電影《鬼子來了》本月27日起在日本公映，由因《紅高粱》在日本聞名的中國演員姜文親自執導並主演。這部描寫了貧窮的農民與日本兵結下的奇妙關係的作品，不是單純的「反日」電影，而是一部別具風格的作品。

姜文認為：「戰爭是最能表現人性的，不同民族之間的戰爭，在很多情況下是由於誤解。因此在這部電影中，戰爭只不過是一種手段，我是想通過馬大三、翻譯官、花屋、酒塚，來刻劃出人類對於死與恐怖、愛與憎惡等的情緒。」

姜文所演的角色是一個被命運捉弄的農民，姜文淋漓盡致地表現了他的演技，香川與澤田主演的日本兵的心理描寫是真實可信的。姜文去了靖國神社，又從上野買下了當時日本兵穿的舊軍裝，還採訪了當年侵略過中國的老兵，做了很多準備。據說在實在地拍攝中，導演與日本人演員互相推心置腹，並不斷地修改了臺詞。整部電影，採用黑白影像，增強了現實效果。

在2000年坎城國際電影節上，這部影片獲得了僅次於最高獎金棕櫚獎的評委會大獎。但是它在中國國內被禁止公映。據說被禁演的理由是「對日本兵過於人性化的描寫」，「把日本兵裝進麻袋，送到農民家裡的男人，很容易使人連想到是八路軍（共產黨的軍隊）」等。花屋與酒塚並不是那種做盡壞事、荒淫無道的日本兵形象，在日中邦交正常化30周年的今天，這部以半個世紀之前的日中戰爭為背景的電影，只能在日本公映太遺憾了。

　　關於這一點，姜文緘口不言，只說：「這是一部描寫中國人說中國話的電影，所以我期待著在中國國內也能夠公映。」在中國接受了將近兩周軍事訓練的香川說：「在觀看這部電影的觀眾中，也許有一些已經離開了戰爭當事國的立場，而站在中立的立場上了。」

　　該片在東京涉谷印象小劇場、新宿、武藏野等三館公映。

<div style="text-align: right">日本《讀賣新聞》2002年4月10日，錢有玨編譯</div>

加害者也是被害者

川本三郎／專家評論

作者簡介：川本三郎（KAWAMOTO SABUROU），1944年生於東京都。畢業於東京大學法學部。曾就職於朝日新聞社。1972年退職之後主要從事評論活動。2002年因《看了電影就明白》獲日本《電影旬報》讀者獎。主要作品還有《城市的感受性》、《感覺的換代》、《我的一頁回顧》等。

姜文導演和主演的《鬼子來了》傾倒了所有的觀眾。

普通的人被逼進了極端狀況之中，最後，連自己也沒弄明白是怎麼回事，就引發了一場大慘劇。殺害中國村民的日本兵既是加害者，也是被壓入異常狀況中的被害者，這正是這部電影的驚人之處。影片具有那些善惡分明、公式化、圖解化的「抗日電影」所不具有的深刻性。

影片的開頭，出現了一隊日本海軍軍樂團的行進隊列，他們吹奏著《海軍進行曲》闖進了中國貧窮的小村。這些人在電影最後大慘劇的場面中，也是抱著與我無關的神氣繼續吹奏著《海軍進行曲》，使人聯想到古希臘悲劇中合唱隊的伴唱。

提起《海軍進行曲》，我想起了那是1996年，姜文的導演處女作《陽光燦爛的日子》在日本公映，他訪日與觀眾見面時，我作為日本的記者採訪了姜文。當時他說：「昨天，我在銀座大街走了走，看見有一輛插著日本太陽旗、播放著《海軍進行曲》的汽車在街上奔馳。那是在幹什麼？你對此有何感想？」一般的情況下，只有被採訪人回答記者的提問，可是當時的姜文卻完全不同，他向記者提出了一個又一個的問題，而且都是有相當份量的問題。比如，他問我：「單獨地與一個一個日本人接觸時，我覺得好人很多。可是為什麼在戰時狀態

下，日本人在中國殺了那麼多的平民？」說實話，我不知道該如何回答他的問題。

在《鬼子來了》中，他又提出了這個問題，他不僅是在問日本人，而且是在探究戰爭環境中人們的心理變化──為什麼會發生大慘劇？姜文對描寫戰鬥場面沒有興趣。他自始至終在捕捉被投入戰場上去的人們的內心活動。這是與好萊塢的戰爭電影完全不同的。

當第二次看《鬼子來了》的時候，我發現其中的某些場面與過去的日本電影相似，比如：日本軍隊在街上列隊行進，妓女們站在妓院二樓的陽臺上歡迎。又比如，在與村民共慶的宴會上，喝醉了酒的日本兵狂唱民謠（《露營之歌》），其中有一個日本兵在肚皮上畫了一幅人臉，用吸氣吐氣的動作來扭動肚皮，逗人作笑。這些場面都來自昭和二十五年（1950年）由谷口千吉導演，池部良、山口淑子主演的電影作品《黎明的逃亡》中。

今年3月，姜文來日本的時候，我向他問起了這件事。姜文回答說：「剛開始投入製作時，日本朋友曾推薦了幾部日本的戰爭電影，他們對我說：你還是看看這些吧。」推薦作品中就有《黎明的逃亡》。後來，姜文又提到昭和十七年（1942年）製作的由田口哲導演、阪東其三郎主演的《將軍、參謀與士兵》（在日本並木座影院，每年夏季都會放映這部電影），還有在日中戰爭交火最激烈時，被稱作「日本的良心」的紀錄電影作家龜井文夫的兩部名作──《上海》（1938年）和《戰鬥的軍隊》（1939年）。據說，這些作品中描寫的日本軍隊的日常生活，給姜文提供了很多的參考。因此姜文挺著胸，很自信地說：「比起最近在日本電影中出現的日本兵，《鬼子來了》中的日本兵更真實。」

在《鬼子來了》中，馬大三戴了頂自己編的稻草帽子，他的這個幽默形象，據說是模仿了龜井文夫的《戰鬥的軍隊》中的電影場面。龜井文夫是在戰時狀態下，與日本軍部一直對抗到最後的電影人。姜文能夠參考他的作品，我感到很高興。在《鬼子來了》中，士兵們就是學唱《黎明的逃亡》那首《露營之歌》的。這首歌在戰後的日本電影中曾多次被引用。

　　眾所周知，在小津安二郎導演的《早春》（1956年）中，池部良飾演的主人公就是戰爭派、軍隊生活的體驗者，即使戰爭結束了，他們還是對戰爭記憶猶新。有時候，經歷過戰爭時代軍隊生活的朋友們，還會舉行戰友會。在淺草藝人街的小飯店裡，加東大介、三井弘次等曾經當過兵的夥伴們聚過會。在會餐時，他們唱的也是《露營之歌》。但這不是雄壯的軍歌，而是男女戀愛時唱的情歌，這首歌受到軍人的喜愛。它的歌詞是──

> 你和我呦，就是那織錦的梭子。
> 我和你喲，就像那梭子打成的繩扣，
> 讓我們在心中擁抱，永不分離。

　　上戰場的士兵們唱著這樣的歌，常常把戰爭的事一股腦地丟掉了吧？

　　在木下惠介導演的《日本悲劇》（1953年）中，在日本觀光地──熱海的賓館中，打工的望月優子在宴會上唱過的也是這首歌，可能那時的大多數觀眾都有過軍隊生活體驗。

　　在北京的採訪中，姜文與上次一樣，又向我提出了問題。其中有這樣一個問題：《黎明的逃亡》是由黑澤明參與編劇的。可姜文說他過去讀過的關於黑澤明的書中，並沒有寫到過這部電影。這是為什麼？我對姜文如此了解日本電影而驚歎。我後來知道了問題的答案在平野餘子所寫的《與天皇接吻──美軍占領下的日本電影審查制度》一書（草思社，1998年版）中，談到過《黎明的逃亡》的創作情況。當時日本還處於美軍占領下，當時從劇本開始就要受到美軍的審查，美軍要求修改這個劇本，駐日中國代表處也曾提出過同樣的要求。結果日方不得不多次地修改劇本，在修改到第四稿時，與谷田千吉共同編劇的黑澤明的名字就消失了。但是，今天把《黎明的逃亡》作為黑澤明的作品來論述的著作仍然很多。

<div style="text-align: right">日本《電影旬報》1357號，錢有珏編譯</div>

侵略者與被侵略者之間沒有友情

新藤純子／專家評論

作者簡介：新藤純子（SHINTO ZYUNKO），日本著名電影導演新藤兼人之女。曾因執導《女人・性》在國際電影節獲獎，同時活躍於電影評論領域。

我在看這部電影時，比看《紅高粱》的心情要壞得多。我認為，以一種非人性的方法來描寫日本人，把他們寫成惡魔似的、冷酷、殘忍、變態，因而使觀眾能與對象保持一定的距離是不足取的，而《鬼子來了》卻不是這樣的。

日本兵是侵略者，雖然對中國人的態度粗暴、自高自大，但同時，他們又是人。在這部影片中，他們有種族歧視的傾向，而且到處逞威風、搶母雞吃等。可是看不出他們有虐殺當地村民的心理動機。影片最高潮的大屠殺也是偶然發生的，並不是日本兵有意策劃的。

這樣的故事，令人恐怖。

可他們又是無處不在的普通人。

過去侵略過中國的日本軍人，站在蔑視中國人的立場上是會這麼做的。但是對於處於和平環境中的日本人來說，絕不會發生這樣的事。無論哪個國家的人都會如此。日本軍人並不是惡魔，可還是發生了大屠殺，屠殺不是惡魔挑起的，是由人挑起的。把這樣一個事件非常自然地、富有人情味兒地展示給觀眾，距離感就會自然而然地消失。

即使是對於中國人，也沒有只是作為單純的善良的人們來描寫。在電影中，日本人用歧視的語言來稱呼中國人，其實，中國人也用歧視的語言來稱呼日本人。日本人因為只懂日語，所以罵人的時候會心跳。可是，我想如果在這種場合，有懂中國語言的日本人的話，會怎麼樣呢？那個和日本兵一齊被裝進麻袋、交給村民處理的中國翻譯

官，把對日本兵有敵意的話，全都翻譯成了好話。與此相似的情況，是不是也會在電影與觀眾之間發生呢？

單純地看一下故事梗概，好像是被落在中國村民手裡的日本兵與村民密切接觸的故事，但這種關係只是暫時的。日本兵受到了村民的關照，可是實際情況則是，村民不知道如何處理日本兵與翻譯官，他們明白要是被日本軍隊知道了，就會大麻煩，甚至還會有生命危險，所以大家商量了各種各樣的對策。村民們好幾次都想把他們殺了，但是，最後決定對他們好好關照，並把他們送回日本軍隊去。對村民來說，無論是日本軍人，還是托付給他們的日本兵俘虜，只會給他們帶來麻煩，村民們想要迴避這種麻煩，並為此焦慮不安。

關於影片的最高潮——大屠殺發生的緣由，大家有各種各樣的說法，用一句話來概括：為了共榮共存而說的謊言被事實揭穿——侵略者與被侵略者之間並不存在真實的友情。日本兵俘虜和釋放他們的中國人，在短時間裡相信了這個謊言，其結局則是大屠殺。影片尾聲極具諷刺意味，這裡沒有高喊口號，沒有厲聲批判，更沒有宣傳什麼主義，但它卻挖掘了侵略的實質與人的本性，這是一部能喚起觀眾思考的傑作。

日本《電影旬報》1357號，錢有珏編譯

「遺憾的過去」不可割斷

評級5星／觀眾評論[*]

　　我一直想看這部電影。2002年5月12日，在日本首相參拜靖國神社、沈陽總領事館事件等造成日中關係出現裂痕之際，我終於如願以償。它沒有讓我失望，影片結束，我的腦海激蕩，默坐良久。

　　我不想寫大塊文章，只想在觀影之餘，寫下一點感想。

　　我雖然提到了日中關係，但在我看來，我們認為的「遺憾的過去」這一歷史的隱痛，並沒有被外交上的裂痕觸及。影片的前半部分有這樣一個情節──兩個笨拙的日本兵進村找雞吃，他們把村民叫做「東西」。這一情節真叫人難受。然而，對於我來說，比這種痛苦更加強烈的感受是，共同的人性與殘酷的現實。

　　那個日軍小隊長瘋了嗎？他明明知道天皇已經宣布了停戰詔書，可是他為什麼要殘殺村民？要燒毀村莊？為什麼要制止害怕行刑的花屋自殺？為什麼要鼓動海軍軍官去殺死那些孩子？只有喪失理性才能製造出這一切。可是，在那種情況下，日本人的所作所為似乎又合乎理性──我的思想亂成一團，無法理清頭緒。

　　花屋砍馬大三的頭的情節，極具諷刺意味──花屋的性命本來操控在馬大三的手裡，村裡人多次讓他殺死花屋，被他一再拒絕。現如今，他自己卻死在花屋的刀下。他們之間也有過相互交心、相互笑臉相對的時候，可為什麼一定要你死我活呢？戰爭結束了，國家轉變了立場，這樣的事卻仍舊發生。

　　砍頭之前，花屋用手彈掉了馬大三脖子裡的螞蟻，為什麼愛惜螞蟻，卻不惜人命呢？

[*]　摘自日本《電影旬報》1354、1357號，錢有玨編譯

　　馬大三的頭被砍掉了，他眼中的世界，從黑白兩色變成了五彩紛然，這正是我們生存的空間──一個色彩繽紛、秩序井然的世界，影片的深意正在這裡。

　　影片的前半部，描寫了村民們與花屋及其翻譯的交往，其中的人物樸實真摯卻充滿了幽默感，看到這裡，電影院裡笑聲不斷。影片演到砍頭之前時，從士兵襠下鑽過的白豬更讓人大笑不止，可我卻笑不起來。我覺得銀幕上好像有無數雙眼睛看著我，它們彷彿對我說：「我們生活在同一個時空之中，但是，你們日本人生活的現實與我們中國人完全不同。當代日本社會正是建立在這一歷史之上，你們無法割斷它。」

　　總之，我深深感謝日中兩國的電影人，這部影片是他們通力合作的結晶。它給我們的東西，遠比我們在課堂上讀到的那些經過審定的教科書要多。我衷心地希望有更多的日本人、中國人看到這部電影，衷心希望全世界的人們都來觀賞它。

我跪拜於這部電影之前

評級5星／觀眾評論

　　看過影片之後，無論我們站在哪一個角度來談感想，也只能把日本當作「一個整體」，視為「惡人」和「加害者」。除此之外，我們別無選擇。我們知道，沒有有效的手段來防止無謂的相互殘殺。一般說來，只有單純地圖解善惡，才便於完成戰爭電影的虛構。然而，這裡所描寫的善意與惡行、強者與弱者、加害者與被加害者，並非一目了然，使人弄不清這到底是怎麼回事。問題是，在這種混沌之中，這部電影卻展現出驚人的魅力。我一邊考慮著這一連串的問題，一邊重溫腦海中刻下的一個又一個的畫面，滾滾思緒，滔滔不絕。我只好跪拜在這部電影面前，行止仰止。

　　這部作品裡描寫的日本人的形象過於寫實了。這樣做的目的是什麼呢？是為了揭露殘殺過無數無辜平民的日本軍人犯下的殘忍暴行，還是想讓他們感到羞愧呢？是想表現他們的「男子漢」氣概，還是想敦促他們的謝罪呢？這一切我都沒有弄懂。這部電影好像並不強調這一切。然而，在觀影過程中，我的心情變得憂鬱而沉重──在這部作品裡所描寫的日本軍人的一切惡行，只能歸咎於造成了今昔社會動蕩的現代官僚的本質。

有爭議的作品才是名作

評級4星／觀眾評論

「有爭議的影片才是名作」是我的座右銘。《鬼子來了》正是這樣一部影片。

從影院出來回家的路上，我想和一起看片的朋友們議論一下感想，可是我們都不知道說什麼好，大家只能保持沉默，我身邊的朋友們也都有同感。

這部電影有很多過人之處：日本兵的形象生動，黑白之美發揮到了極致，設計巧妙的故事情節，幽默風趣的格調，姜文的表演富有魅力，他的導演更具才華；餘此等等都令人折服。那麼，為什麼我只給4星，而不給5星呢？因為這部作品描寫了人的「瘋狂」。

殺戮場面的畫面很不穩定，除了瘋狂以外，似乎什麼也不能說明。戰爭真會讓人瘋狂嗎？我不知道，也不想知道。對於戰爭，我雖然略知一二，但無法想像當時的氣氛，所以，我很難評價這種瘋狂。

如果我的祖父看了這部電影，會有什麼感想呢？

無法做出準確的評價，只能談談從這部影片學到的東西。我希望更多的日本人、中國人以及世界各國的人們都能觀賞到這部影片。

從村宴到屠殺
──戰爭的瘋狂

評級4星／觀眾評論

　　獲得坎城電影節評委會大獎的作品終於公映了，我懷著極為惶恐和驚喜的心情前往觀看，電影院裡老年男性的身影特別顯眼。

　　一看片名就很容易理解「鬼子」即指「日本軍隊」，於是立刻會聯想到這大概是一部描寫抗日戰爭時代的黑暗情況的小故事吧。在接近尾聲之前，影片中穿插著很多黑色幽默的小插曲，故事的發展脈絡很有趣，每個鏡頭的切換都非常短，日本語與漢語交流對話的節奏恰到好處地交替進行著，所以，有時候不知不覺地就進入了電影的境界。最精彩的還是當了俘虜的日本兵花屋向翻譯學習說中國話的樣子，他用惡狠狠的表情喊叫著「新年好」！據他寫的《中國魅影‧鬼子來了》所述，為了這個鏡頭，香川照之曾反覆拍了一百多次。這種複雜的演技給觀眾留下了深刻的印象。

　　我想因為這是黑白影像，所以一定與《陽光燦爛的日子》那充滿了色彩的作品形成鮮明的對照。我是懷著這種想法去看這部電影的。可是，在影片的最後一瞬間，突然變成彩色了，這些畫面完全可以用「鮮豔」來形容，而且不知為什麼，這最後一瞬間永遠地刻印在我的記憶之中。我覺得姜文對每一個鏡頭都進行了細緻的推敲，它使我受到震動。只是香川照之在採訪中提到，他無法接受村宴突然變成了一場殺人慘劇的情節。我對花屋的想法略有異議──在和平環境中，觀眾是難以理解「戰爭的瘋狂」的。

里程碑式的作品

評級5星／觀眾評論

　　鬼子來了！鬼子是日本人嗎？是所有的日本人嗎？是我們自己嗎？還是僅限於這部電影中的角色稱呼？啊，這是我所看到的最好的作品、足可以打滿分的電影。

　　如果把從銀幕上射向觀眾席上的力量作為一部電影的魅力的話，那麼這部電影可以與日本的《七武士》相匹敵。如果重新打分的話，當然不會把它從5分級別的電影中降格，我甚至想，有沒有辦法給這部電影打6分、7分、8分！

　　這部電影的結構和描寫都精彩絕倫，非鄙人拙劣的文字所能表達。我佩服姜文，向他致敬，並為這部影片深深地贊歎。作為戰爭片，這部電影和我過去看過的、總是看不明白想不通的美國電影作品相比，無疑地是劃時代的里程碑式的作品。儘管我並不是以是否發表了反戰宣言來決定一部電影的價值，但我強烈地感覺到，姜文這部作品難以用通常的「反戰電影」的標準衡量。

　　這部作品並未將戰爭圖解化，所以當我們觀看電影之後，無法通過這部作品來歸納那些「日本兵」、「村裡人」、「國民黨」、「馬大三」、「花屋小三郎」、「酒塚豬吉」是「善」還是「惡」，是「加害者」還是「被害者」。這也許正是姜文導演的意圖吧？我發現自己過去一直對現實主義的戰爭電影存在著錯誤的認識。

作為日本人，我感到痛苦和羞愧

觀眾評論

　　這是公映日期表上的最後一場，沒有預告說有演員見面會。可是香川照之在電影結束後留了下來，與觀眾見面兼做內部研討，我覺得真是幸運，沒有白來！

　　聽香川照之說：「拍片倒不算太辛苦，有時早上一起來，就被告之，要鑽進麻袋什麼的，然後就一直這樣被扔在一邊，直到化妝師的到來。所謂的化妝，就是用帶牛糞味兒的泥巴往臉上塗一下。也不知道什麼時候吃飯，屋子裡亂七八糟的，好像大家正處於城市巷戰中似的。」我聽了，覺得他真是太苦了。可是，這種辛苦是有回報的。

　　姜文描寫了在戰爭的極端情況下發生的悲劇，這是一部用徹底的現實主義與黑色幽默相結合的極具諷刺意味的作品。姜文確實是位了不起的導演。它所涉足的領域是日本人絕對描寫不出來的。

　　作為同是日本人的我感到痛苦、可怕和羞愧。這部電影給我的感覺，就好像是一個人連「喔」的一聲還沒喊出來，就被打翻在地。

「鬼子」意味著什麼？

觀眾評論

我的感想總結如下：

關於舞臺與人物的描寫：本作品前半部的故事主要發生在一個小山村的平房內，不過這狹小天地的房間裡的每一個角落都被有效地利用了。而且每當發生爭論時，都是以村裡人的爭吵為中心的，攝影機對各種各樣人物的表情（歡笑、悲哀、憤怒、同情、矛盾）都加以細緻的具體的描寫。與注重氣勢宏大的場景，著重人物的描寫，並更注重描寫戰鬥場面的好萊塢式的戰爭電影，存在著明顯的差異。

關於日本士兵的描寫：儘管這是中國的電影，但是對日本士兵的描寫淋漓盡致並且極具寫實性，以至於達到了令人吃驚的程度。影片前半部分描寫了海軍的樂隊和他們在炮樓裡的情況。後半部分描寫了注重劍道、兜襠布，軍紀、軍歌，具有「武士道」精神的日本陸軍。這兩種部隊的氣質形成明顯的對照。無論哪一種，都會使人感到這是日本的，而完全感覺不到製片人方面對日本的偏見和有意的責難。

關於虐殺的場面：以花屋事件為開端，他感覺到酒塚有想殺死全村人們的決心後，因而做出了自己負有責任的判斷吧（好像事先他準備剖腹），即使百姓出身的他，也感受到了日本古典武士道的精髓，足可窺見日本當時徹底的軍隊教育所產生的效果之一斑。

關於行刑的處刑場面：花屋趕螞蟻的細節，是日本武士道精神的表現。可是馬大三在被砍頭之前，抬頭仰望行刑者的舉動與武士道行刑的做法相違。馬大三的頭被砍，落地發出聲音後，閃現了三次微笑，這大概是當時中國人的生死觀的表現吧。日本人砍中國人的頭的場面，給我留下了極為深刻的印象。

關於「鬼」的含義；最後的問題是「鬼子」意味著什麼？我認為在影片的最開頭，在把花屋與翻譯交給馬大三的那個人身上就被注入

了這種意義。他是本作品一切事件的導火線，他把自己叫做「我」，
直到結尾，他都是個謎一般的人物，這是不是正意味著，鬼、鬼子、
即等於是我，等於人，等於謎呢？

民族間能否相互理解

觀眾評論

「你們日本人任何時候都是一樣的。」

「結論是，民族間不能相互理解。」

我對這部電影做出了這種解釋，難道這是中國方面對日中邦交正常化30周年做出的答案嗎？但是總體上來說，我對我個人做出的這種結論並沒有什麼不滿。為什麼呢？因為這部電影真誠地細膩地描寫了日本的軍人，勾勒出了不同於日本味兒的、立體多面的日本兵形象，完全沒有硬塞進自己國家觀點的生硬做法。無論是在中國電影中還是在日本電影中，或是在包含著這兩個國家間合作的電影中，有曾出現過如此真實地描寫日本兵的作品嗎？在《珍珠港》表現的日本人與美國人之間的交往，看起來有點愚蠢。

「為什麼不能相互理解呢？」

「應該為相互理解而努力。」

這部電影無論對中國方面還是對日本方面來說，也許都是一部令人感到痛苦的電影。

極限攝影的放大
——香川照之主演的《鬼子來了》

觀眾評論

　　以日本占領下的中國為舞臺的中國電影《鬼子來了》於本月27日公映。日本演員香川主演了該片，飾演作為「鬼子」的日本兵。這是一個突然被裝進麻袋、扔進農民家裡、成為產生各種各樣悲喜劇的源頭的角色。

　　這是一部描寫處於極端狀況中，人的可笑和愚蠢的作品，但完全不需要「創造角色」。之所以這樣說，是因為在中國的實地攝影一直是處於極端狀況之中。據說，經常沒有明確的日程安排，工作人員把服裝弄丟了，對演員不太關心，一旦被裝進麻袋，就被扔在那裡，無人過問，甚至還被人踩過。因為經常處於由極端的狀況自然而然地產生出的憤怒等各種各樣的情感之中，所以很容易表現出演技。

　　由於過度勞累，香川曾一度因十二指腸潰瘍住過院。但是，他毫無怨言，反而說：「我是屬於能被擠出水來的那種類型的演員，並不是靠耍小聰明演戲的人，現在我可以說已經身歷其境地品嘗到了從內心深處噴湧的真情流露的感覺，真是一種極好的體驗。」

　　香川當演員成名於1988年。他也沒有什麼值得一提的目標，如今願望實現了，那是因為有「犯傻的地方」。2000年出演《獨立少年合唱團》，飾失敗的左翼教師，受到好評。以此為契機，一下子就成長起來了。他飾演了很多喜怒哀樂情感分明的熱血漢子的形象，可是他說：「實際上，我是一點一點地在絞擰出自己的感情，為了成為能表現出一點什麼的演員。」那麼請讓我們等待欣賞他今後的表演吧。

　　　　日本《經濟新聞‧晚刊》，2002年4月11日，錢有珏編譯

獲《電影旬報》十佳

作品獎的觀眾評語

這是一部由日中兩國演職員共同創造的優秀電影作品，香川照之的表演非常出色，每一個日本人都應該看一看這部電影。

——要木佳美·日本島根縣松江市

這部電影描寫了半帶獸性的日本人，我的心為此感到劇烈的疼痛。

——中井洋充·愛媛縣松山市

起初，我認為這是一部戰爭片，在看電影的過程中，我好像是在夢中，卻又有著身臨其境的強烈的現實感，彷彿一切就發生在自己身邊。

——生賴秀基·大阪府大阪市

在殘酷的故事發展過程中，卻有很多奇怪的、令人發笑的場面。而在我的頭腦裡，留下的深刻印象，卻是戰爭的愚蠢。

——寺內真·日本三重縣

日本《電影旬報》2003年2月，錢有珏編譯

【附】

《每日新聞》宣傳詞

姜文（JIANG WEN 1963-　）：

生於中國河北省唐山市。中國代表性電影明星。1994年執導《陽光燦爛的日子》一舉成名。妻子是法國人。

中國電影《鬼子來了》的主演與導演。

中國與日本，一場更加坦率的對話。

「我想就誤解、友愛、仇恨、恐怖、死亡等問題進行討論。」這就是姜文把描寫中國農民與日本士兵之間奇妙交流的電影《鬼子來了》，作為第二部執導作品的理由。

2000年的作品，在坎城國際電影節上得到高度評價，獲評委會獎。可是至今為止，一直未能在中國的影院公映。

故事：在日軍占領下的中國農村，有個不明身份的中國人把日軍俘虜交給村民。村民怕被日本軍隊發現，偷偷餵養俘虜。在這個過程中，他們心靈有了溝通，這種狀態被姜文幽默地刻畫在了黑白畫面上。

採用了與以往的抗日宣傳電影不同的角度。

據說在中國國內，有人對此片提出了「美化日本軍人」的批評。

俘虜被釋放，日本軍人與中國村民舉辦慶賀宴會，可是，沒想到突然間發展成了一場大屠殺——這場戲在中國導演與日本演員的爭論中完成，其中的心理描寫十分逼真。

關於日本歷史觀的看法：「（右翼的觀點）即使可以理解，也不能同意」——爭論從鴉片戰爭一直追溯到日本哲學家福澤諭吉。

對姜文在《紅高粱》等電影中富有個性的演技，使日本演員產生了先入為主的「難打交道」的看法。可是，在合作中，卻發現他的態度格外和藹，與其說他是一個富有感性的人，倒不如說他是一個理性的人。他給人們留下了深刻印象。

《每日新聞・東京晨刊》2002年4月26日，錢有珏譯

第四輯　民間藝術

霸氣與絕技

〔法〕奧利維爾‧德‧布倫（Olivier Bruvn）

　　中國演員及導演姜文獨創的《鬼子來了》不屬於任何名門流派，卻具備了必勝的實力，其鋒芒勢不可擋。

　　影片背景是40年代的中國，抗日戰爭的禍亂遍布天下。某個偏僻的村莊中的一群土生土長的農民延續著習以為常的生活，沒有英雄或叛徒，他們一邊過著艱難的日常生活，一邊期望日子越來越好。其中有個30歲的壯漢馬大三正在戀愛，他每天的樂事就是等到夜裡跟他的女人在炕上放縱。但有一天晚上有人敲門。「誰？」大三略帶焦急地問。「我！」那個聲音回答。問題就在於那個一直沒有露面的很明顯是抗日組織的人，絕對必須協助他藏匿那兩個裝著日本俘虜的麻袋。然後怎麼辦？在這片占領軍比比皆是的土地上，那簡直是件有毒的禮物，整整兩個半小時的猶豫躊躇、迂緩回旋和提心吊膽，竟然沒有哪怕是片刻的乏味。大三和他的村民們萬沒有想到，一場空前慘烈的大屠殺即將以其血腥的法則終結他們的心軟和遲疑。

　　喜愛卓爾不群型的影迷朋友將得以盡情享受這部超脫成規的力作所帶來的無窮樂趣。憑借《鬼子來了》這部真正意義上的悲喜劇，姜文不僅向世人證明了他尖銳辛辣的個性，而且形式上不類似任何一代已經為人所知的創作派別。與他的同胞張藝謀和陳凱歌相比，姜文的風格更接近費里尼和庫斯圖理卡，他拍的這部作品飽滿豐實，以一種精美奢華的黑白色審視超越時間界限的人類主體：窩囊怯懦、宗教意識、抵抗運動等等。應該說坎城電影節評委會去年將僅次於金棕櫚的第二大獎授予它時完全沒有看走眼。

　　留待今日的便是如下這個勢在必然的重大發現：一部推陳出新的電影傑作標誌了一位才華非凡的電影人橫空出世。

法國《觀點》周刊2001年3月15日，李逸君譯

封面人物姜文

〔法〕菲利普・皮亞佐（Philippe Piazzo）

　　作為導演的第二部電影，著名演員姜文創造了一幅生動有趣、風格詭異、驚心觸目的人類諷刺畫。他告訴我們，片名中的「鬼子」，無疑是指日本兵。這個從惡魔、鬼魅、凶靈衍生出來的中國詞被具體地用來貶損日本兵。如果影片不是那麼撼人心魄，如果在布局時沒有始終貫穿以翻天覆地式的形勢逆轉，或者在手法類型上缺少了那種交叉的互斥並用的原創性，這一輕蔑性的字意概括便有可能引人反感。姜文用戰爭的形式展現了富有史詩電影規模的巨大場面，所以活動集中發生在某個被日本鬼子占據和掌控下的中國小村莊。但拍攝持續了五個月之久，時常需要動用數千群眾演員。同時他突出描繪情勢的內在因素，掀開了存在於人與人之間的心理對抗——降臨在中國村民和日本軍人兩大群體間的一場猛烈的暴風雨。一部震動世界的悲喜劇便如此脫穎而生，完全出乎意料之外，因為人們事先並沒有期待一部來自亞洲的電影有同等的力度。《鬼子來了》中攙和有多處逗樂的鬧戲，影片在電影節期間展出時，放映廳不時爆發出一陣哄笑……這裡面對矛盾和衝突中的喘息瞬間，當姜文戲謔調笑的時候，恐懼其實從沒有遠離他。那些荒誕的處境和局面於是變得壯麗而悲愴，因為這裡關乎到的是人類立之於本的生命。

　　片中最悲壯的乾坤的大逆轉寓於最後一個畫面之中。當導演用黑白的反差色調完美地主導了這個徘徊在黑暗和明亮、蒙昧和醒悟之中的故事後，他塗上了一層驚人的色彩：惟一的鮮紅。「就為了最後的畫面，值得將整部電影拍成黑白片。」姜文確證說，「最後的紅色當然是紅色的血和紅色的旗幟，我們在這上面花費了很多時間。當我們看了彩色膠片拍攝的場面，再跟純正的黑白片做比較，那種紅色顯得

很淡，缺乏凝重感，甚至有些俗氣。所以我傾向於選用一種超自然的顏色，最後我們借助電腦做到了。」

　　立足於真實的歷史背景，《鬼子來了》還具有傳說故事的感染張力，充滿了那種曾經牽動童年時代的驚奇元素，令人同時興奮和緊張。姜文向我們陳說：「我6歲之前一直住在唐山地區，那時候還沒有電，到了晚上大人們就圍著油燈講一些我那個年齡印象很深的事：鬼故事、男女之間的事和鬼子──日本兵的事。後來我上大學時見到了日本人，他們怎麼這麼有禮貌？或者反過來問，他們怎麼會是鬼子？真把人搞糊塗了。說不定有一天還會問，鬼子是我們嗎？

　　　　　法國《世界報》2001年3月14日，封面人物專欄，李逸君譯

為一把帶殼的稻穀

〔法〕帕斯卡・梅里吉奧（Pascal Merigeau）

　　去年在坎城摘取評委會大獎的電影《鬼子來了》講述了發生在中日戰爭期間的一段悲喜劇。那的的確確是部中國電影，但是一點也不像我們看慣的大陸作品。首先因為它的主要創作源泉之一是幽默，涵蓋了嘲笑、諷刺、調侃、逗樂等形式多樣的層面，往往令人忍俊不禁，卻正是在放聲大笑的當口開始邁向悲劇。這些混雜的手法不僅被揉捏在一起，而且更迭交錯，互相滲透和依存，達到一種完美的融合。

　　影片開場最富於戲劇性的先天色彩：一個本分的農民跟年輕美麗的寡婦正偷情的時候被一陣敲門聲打斷，他毫無選擇地開了門，來人留給他兩個裝著日本人的麻袋，叫他有空審審，必要時可以拷打，幫著藏好了等人來取。而那個存下大包袱的人除了這些之外就沒有任何別的交代。這一幕發生在大約六十年前的中國抗日戰爭期間，那個被牽扯進來的農民所在的村子裡駐守有日本侵略軍。這種偶然性引子更使人深切領會到形勢的嚴峻性和處境的棘手程度，且於故事核心完全吻合。

　　兩個小時二十分鐘的電影在渾然不覺中一晃而過，全片用黑白表現，以渲染往事和歷史的濃重氛圍，但是結束時用了一層令人窒息的色彩，染紅整個銀幕。《鬼子來了》在坎城上映時還多出二十分鐘的片長，姜文就是那樣馬馬虎虎地到了坎城，誰也不認識，但是所有人都給予了他公正的評價和肯定，自然他離開的時候帶走了大獎。回北京後他默默無聞地進行加工，過了幾個月將一部真正的精品交給了法國發行商。

　　一部包容了幽默、殘酷、溫情、人性和荒誕等多重元素的精品，其中沒有一絲一毫的細節相似於迄今為止來自於中國的任何一種創作特點，諸如精雕細刻的畫面、呵護備至的顏色等等，它只是一部

迎刃而上的電影,即是說常常扛著攝影機,總是與人物保持最近的距離,以捕捉每個最生動有趣的瞬間狀態,或有時侯親自引發那種狀態。

生命之間的相互不了解作為最基本的喜劇噱頭被姜文運用得極端嫻熟和精練,決不拘泥和倚傍,只是輕巧地一筆帶過,以便緊湊地接上下面的話頭。同樣,那些充滿了驚奇元素的造設和勾畫被完美地組合、銜接和連貫到一起:村民們的紛亂狀態、突兀和斥力相纏的畫面、一些人的天真、另一些人的敵意、所有人的慌亂,以及那種他們面臨的凌駕於他們並壓倒他們的瘋狂。這種輕飄流利的駕馭能力無不顯示出導演的精湛技藝、紮實功底、創新意念和名家風範。他鏡頭中的壯美構圖也夾雜有片內的騷動信息,被處理成一種似乎很不經意的自然流動。

我們幾乎忘了姜文還同時扮演了馬大三的角色,其風格粗獷而雄厚。我們差點忽略了他還主演過十幾部電影(特別是張藝謀的電影),而《鬼子來了》是他導演的第二部作品。

看《鬼子來了》我們會想起黑澤明,會想起那些能以同樣的衝擊力調動場面、動作和喜劇等綜合因素的美國經典片,甚至還會突然想起莎士比亞的作品中也類似《鬼子來了》中的人物。此外最令人震驚的是,如果沒有這部電影,就不存在藝術發展創新意義上的壓倒和超越,想必大家會認識到這一點,《鬼子來了》是一部偉大的作品。

<div align="right">法國《新觀察家》周刊,2001年3月8日,李逸君譯</div>

第五輯　日本人演唱子

《中國魅影·〈鬼子來了〉拍攝日記》

〔日本〕電影演員　香川照之，錢有珏編譯

　　在進入正式攝影之前的漫長的日子裡，在獲得坎城國際電影節評委會獎的中國電影誕生時，一個出演該片的日本人演員的頭腦中，奔湧著種種思緒。

一、北京印象

　　我的手邊有一本小冊子，我記得很清楚，那是我在無印的良品店買的，非常普通的小冊子，淺咖啡色的封面。在那裡面記錄了從1998年8月12日至12月14日，我有生以來第一次寫下的日記。現在，當重新拿起這個日記本時，我發現，它有些潮濕，封面摸上去有一種鞣熟了的皮子的感覺。這也許是長期閒置緣故——從那時至今，已經四年了。

　　翻開第一頁，完全是亂塗亂畫的字，沒有一點條理，好像寫的時候手不穩，心裡七上八下的，模棱兩可地寫出來似的。在那種閉塞的、吃力的、令人窒息的狀況下，只有日記，只有當我在這個本子上記下一天的感受——仇恨、辛苦，內心隱秘的樂趣才被釋放出來。那時正值秋季，即使是四年後的今天，只要我一閉上眼睛，當時「喘不過氣來的感覺」仍然會油然而起。

　　讓我試著回憶一下——

　　在從早上起床後，直到晚上面對日記本為止的十幾個小時裡，我緊張得好像一直屏著氣，直到面對敞開的日記本的時候，我才覺得，這一天總算可以第一次「呼」地喘一口氣了。這種感覺至今都好像緊緊地粘貼在我全身的血肉中。

　　這部《鬼子來了》的電影，是一部中國人編導的長故事片，無論是從好的還是從壞的方面來說，它給予我的都是一種「夢境般」的體驗。這種體驗是如此的嚴酷，以致於完全超越了我對那段歷史的理解。

　　可是，不管三七二十一，我根本不去想它。面對這種每天都會向我襲來的、堅硬的、討厭的、不可理解的異物，我只能借酒澆愁。然而，不久我就發現，觸動我的，正是後來從這些異物中過濾出來的渣滓。1998年8月12日之後，我開始了一種全新的生活，此前的三十三年被遠遠地拋到腦後。只有在那離北京十幾小時路程的窮鄉僻壤，只有那幾個月的生活經歷，才使我振奮，它鼓舞著我站到陣地的最前方孤軍奮鬥。

　　姜文是這部片子的主演和導演，我記得和他初次見面是在1998年的6月。

　　姜文為了找他的搭檔——飾演日本兵的演員，不知道來日本多少次了。我最初見到的姜文比我過去看他主演《紅高粱》中的樣子要顯得爽朗得多。不過，我永遠忘不了他那雙藏在細金絲邊眼鏡後面，既討人喜歡又冷冰嚴竣的目光。

　　我剛讀過一遍攝影劇本，就不禁脫口而出：「啊，了不起的劇本。請一定讓我來演，只要我能勝任的話。」讀這個劇本的時候，我的心，與其說心，不如說我的整個身體都震顫起來。一想到也許正是由我來演這個角色時，一種不知所措的激動就會向我襲來。它是我過去從來不曾讀過的劇本。當我合上劇本，凝神端詳那已經捲了邊的封面時，似乎聞到了軍服、大刀、乾草、驢子的氣味，這些東西似乎被賦予了靈魂，在我眼前上下左右、縱橫交錯地活動著。往下翻一頁，它們又好像「嘩」地一聲，站到了牆邊，似乎在等著我翻下一頁，以便重新活動起來。它們站在那裡直直地瞪著我，使我的渾身上下充滿了毛骨悚然的現場感。

　　我問：「什麼時候開拍？」姜文說：「先得進行軍事訓練，然後從8月份起一直幹到年底。」我想，如果我接受邀請出演這部作品，我的年收入肯定比剛大學畢業的新職員的月薪還低。在這一瞬間，我沉默了。

那是1998年的梅雨季節，悶熱的一天。

就在我正猶豫著是否接受這個角色時，姜文前來通知我，決定請我出演花屋小三郎的角色。我不知道將會發生什麼，只是想男子漢的前途總會有希望的吧，而且，我這位男子漢真的還會發生什麼變化嗎？那時，真是連上帝都難以預料。

轉瞬間，希望之光降臨了。

那是1998年8月12日。我從成田機場坐上14點55分出發的航班，飛向北京。沒想到我的幸運之神來得這樣快。

根據電子板顯示，從日本飛向中國的旅客，只有我們五名演員。在這個時候，大家的表情都是一樣的嚴肅，這是理所當然的。我已經讀過劇本了，我知道前面的艱辛。因為在這部將要拍攝的影片中，我們必須裝進腦子裡很多東西，而這些東西恰恰是我們會說「不」的東西。

17時45分我們到達了北京機場。

正像我們想像的，機場人滿為患，塵土飛揚，而且非常昏暗，不過重要的是我們感覺到要拍電影了，因而心裡一亮。但是，天氣太壞了。

畢竟這是一部號稱投資1億、2億甚至10億日元製作費用的電影（真正的製作費我並不知道），所以一大幫人前來迎接，其中有扛著專業攝影機的攝製組成員，還有不必要的眾多的演職員。誰是有關的人員？哪些中國人與攝製組無關？這些我們完全弄不清楚。

在這群人中，我看到了一個令人吃驚的面孔。

那是七八年前和我在同一個事務所工作、邊當演員邊和我一起參加活動的梶岡潤一。他伸手就幫我提起了行李。我記得他原先並不想僅僅留下當演員，而著眼於廣泛的社會活動，後來為尋求海外工作的機會，去中國留學了。我曾收到過他的信，說他在某劇團工作，沒想到我們倆會以這種形式，在中國的機場相見。

「你好！香川」我的耳邊傳來一聲響亮的問候。啊，是潤一。

不知是這五年的歲月使他成長了，還是這個有著四千年歷史的文明古國賦予他這種氣勢，我猛地一驚。我也戲謔地回敬了他一句：「喂，你好嗎，潤一。」

　　我當時並不知道他已在為姜文工作，負責聯繫常駐中國的日本人，而且在這部影片中做筆譯和現場口譯。我後來才知道，他為這部電影付出了巨大的精力與心血。

　　我們乘坐的小麵包車在一眼望不到邊的高低不平的道路上行駛。

　　經過一段時間名符其實的爬行，我們終於到達了北京的下榻處。這是一處軍隊用房，在北京市的右上方，是一座六層的公寓式建築。我記得讓我住進了四層的一間微暗的房間。我們在這裡只住了三天。

　　不一會兒，有人把我們帶出來，走了大約十分鐘，我們來到另一座大樓，大樓的一層是個多功能性的餐廳，為了歡迎我們這些日本人，姜文特意在這裡舉行招待晚宴。出席晚宴的有飾陸軍小隊長的澤田謙也、飾海軍曹長的宮路佳具、飾電話兵的長野克弘、飾從軍慰安婦的井上彌生，還有我。我一邊用筷子夾著並不太好吃的中國菜，一邊聽著十位主要演職員的介紹。

　　令我吃驚的是，在當場擔任口譯、後來在電影中出色地飾演翻譯官的袁丁，其實是已經在NHK電視臺東京站工作了十年以上，並且現在正任職於社會部的電視編導。因為姜文鎖定要找一個演董漢臣的，為日本軍隊當翻譯官的角色，要求他的形象是「操著東北口音，日語說得很好，必須像我這麼大塊頭，胖胖的」的演員。按照這個要求多方尋找選擇，才發掘出了袁丁這樣一個符合條件的演員。

　　日中兩國的演職員第一次的見面會，多虧了袁丁地道的口語化的日語詞彙，才使我們能相互表示決心與互相鼓勵，並在和諧的氣氛中結束了晚餐會。會上，姜文反覆地說：「大家都要好好地學法語。我們的這部電影一定要送到坎城去，爭取獲獎。」現在想起來，他的聲音還是那麼清晰，讓我至今不忘。我們總算在這片土地上邁出了第一步。當時我在日記裡是這樣寫的：

8月12日　天氣　陰　北京

　　彷彿做夢似的一天結束了。

　　現在是深夜，1點剛過。明天7點起床。

　　中國的老規矩，所有與電影有關的人，沒有一個洩勁兒的，天生的精力旺盛，連軸轉。儘管如此，我半途退縮了——老著臉皮提出了反對的意見。不過，姜文的個性這會兒還看不出來，我還沒有感到他是個怪物。我已被捲進了這個大浪潮。我下決心要不斷創造醞釀感情表達的新方法。我的感覺好極了。賓館也出人意料地乾淨。附近既沒有市場也沒有市民住宅區，完全沒有穿行於喧鬧繁華地區的感覺。

　　但是，我很快發現，我住的那座建築物似乎並不是「賓館」——它已經按照緊急使用時的要求做了重新布置，讓視線只能看見想看的東西，而看不見不想讓你看的東西。我的手邊還有當時的日程安排。不知是誰翻譯的日語（大概是梶岡吧），13、14日這兩天是在北京住宿。

　　日程表

　　上午7：30早餐。

　　8：00-11：30人物造型，試穿服裝，閱讀資料，商談劇本。

　　中午12：00午餐。

　　下午1：00-5：30人物造型，試穿衣服，商談劇本。

　　6：00晚餐。

　　7：30看電視資料，閱讀資料文獻。

　　人物造型意味著創作角色，關於這一環的一切操作，服裝呀，劇本呀，這個那個，需要互相交換意見。這就得有人口譯，時間一眨眼地就溜過去了。口譯當然是以袁丁為中心，在來不及的情況下，那些日本留學生也來幫忙。

　　在《鬼子來了》這部電影中，有一百多個日本兵在銀幕上出現。可是這些日本兵不全是由日本人來演的。除了有少量臺詞的士兵，其餘都是中國人。在這部電影中，進入演員表的日本人，最後總共不足二十人。由姜文選定的我們五個日本演員以外的日本人演職員，都由在中國上學的日本留學生擔任。在這些留學生中，除有當過演員經驗的梶岡潤一和當過京劇演員的石山雄太（他一有空，就來參加訓練），其他留學生都是沒有表演經驗的。

　　張藝謀也是這樣做的。

　　這大概是中國人拍電影的習慣作法，出場者是不是職業演員並不重要，重要的是那些與電影所表現的生活狀況最接近的人，他們才是這個國家中的真正的「演員」。

　　確實，在這部電影中，除了姜文，其他的中國演職員幾乎都是非職業的。演員中還有幾位60歲以上的老人。更令人驚詫的是，所謂的「兼職演職員」幾乎都擔當著電影中的重要角色。這種在日本只是作為臨時演員使用的兼職演員，姜文卻大膽地使用，把他們放在與寫在劇本第一頁上的配角演員同等重要的地位上。姜文的目的是「如何使演員顯得更加有農民氣息」（劇中的中國人幾乎都是農民角色）。對他來說，這與是不是職業演員完全無關。如此一來，從製片人到管道具的工作人員都被派去演重要的村民角色。而且製片人（飾六旺角色的喜子）和小道具員（飾二脖子的蔡衛東）等人，從頭一直演到尾。

　　當然，這種大膽啟用會經常伴隨著不使用職業演員的風險。可是中國人對這種情況毫無察覺，從導演姜文到普通的工作人員誰都沒有注意。在我看來，使用這種非職業演員是相當危險的。另外，劇組招募的十男五女的日本留學生，只關心「是否有我出場」。他們看了通知，有的人認為「呦，就那麼一點兒」，很洩氣。所以在北京兩天的準備時間裡，他們顯得有些不知所措。

　　別人的事暫且不提，只說我們的任務——整個上午反覆地看戰爭電影《真空地帶》及戰前拍攝的戰地實錄片《南京》、《戰鬥的軍隊》等錄影帶。姜文要求我們背熟電影插曲的歌詞，如《露營之歌》、《情人節》等。下午，聽姜文講那些難懂的事。如果我們有什麼不對的地方，姜文會立刻對飾演小隊長的澤田謙也作一個立正不動的姿勢，這算是警告吧？

　　可是現在回憶起來，如果沒有這個澤田謙也，姜文能否將這些留學生攏到一起是值得懷疑的。也許是因為澤田君具有強有力的領導能力，所以那些年輕人聽他的。我要借此機會再一次地向他表示深深的感謝。

　　在公園裡對他們講了故事梗概後，有志於當演員的留學生們就走了。他們是掏了很多錢來到中國學習語言、文化的留學生，不知道為

什麼，在沒有「為什麼要我們做這種事」的時候，他們對於澤田謙也的要求，就像巴甫洛夫的狗一樣，形成了條件反射。

8月13日　天氣　晴　北京

7點起床直至24點。整整一天，什麼事都泡在電影裡。

是不是中國人特別喜歡工作？

白天，在北京的街上漫步3至4公里。無數的車輛從身邊駛過，還有無視信號燈的人與自行車。車與人相互交錯著，形成彎彎曲曲的車流與人流，在塵埃中穿行奔走。一個叫做陳偉的原從事業餘拳擊活動的男人和我做伴，陪我散步。他還是姜文的廚師。

姜文談電影的習慣是從晚上9點開始，直至深夜12點。我想就信姜文一回，反正我認為花屋（我在電影中的名字）是一個無論做什麼事情都是半途而廢的傢伙，為了吃飽肚子，為了天皇，最後為了「活著」，而不顧一切保全自己。為了活著，就是暴露自己的醜惡也在所不惜。這就是我對角色的理解。因為花屋是一個農民（根據劇本的描寫，花屋在入伍之前是個農民），所以用不著說什麼正經話（這是我對自己的訓誡）。我只知道相信姜文，按照他的要求去做。

8月14日　天氣　晴　北京

下午在街上漫步。姜文說沒有什麼緊急的事。

據說在影片中要把我關進黑地窖，這是真的嗎？電影的前半部，花屋比較輕鬆自得；到了電影的後半部，漸漸地變得醜惡起來。影片的結尾有馬大三（姜文的角色的名字）在日本俘虜看守所大開殺戒的場面。

在影片的後半部，花屋應該是一個總是在想無論如何要吃飯、要活下去、只要能達到目的不惜一切代價的人。按照這個方針，我不得不到當地的農村去，如果不這樣的話，就當不了鄉下人。為了成為地地道道的、有當地味兒的鄉下人，我怎麼做才好呢？姜文只會通過角色來觀察人。這麼說來，他不憑印象看人，那麼，怎麼樣才能把握好我的自身的形象呢？

二、與姜文的矛盾‧軍訓‧立正

在北京做準備的三天時間裡，姜文與日本演員之間，已經種下了無法解決的根深蒂固的矛盾，原因在於劇本。

以我為首的日本人，對劇本中的日本兵突然揮舞大刀殺人的情節，無論如何也不能理解。因此提出這一情節來得太突兀。可姜文卻說：「我之所以這樣處理，是因為花屋（我的角色名字）首先殺人的。」他堅決不讓步。姜文有個口頭語「緊張度不夠」，就是來自這場爭論。

現在想起來，我們雙方都有道理——姜文拍的是戰爭狀態下的人，而我們兩天前還生活在和平的日本。一直過著悠閑自在生活的我，是不會去思考非常狀態下的人物心理的。當然也就不會理解劇本中的這場突變，不會理解「在異常狀態下的人們的異常行為」。

這場爭論之後，我又多次產生過痛苦、討厭、甚至無法忍受的想法，隨著一次又一次的體驗，我開始理解了花屋「大起大伏的感情」，我與這個角色日益接近起來。

不久，冬天來臨，日本人紛紛回國，隨著孤獨的身影的拉長，我完全進入了影片需要的心態，心中的疑問變成了堅定的誓言：「嗯，在這裡要殺，要殺，絕對地要殺。」

到北京三天後，我的「迷惑」還沒有打消時，就迎來了8月15日「二戰」結束紀念日。我們從北京出發，驅車向西北方向駛去。車行駛了大約四小時，來到了位於密雲的某武裝警察訓練基地。一周的軍事訓練，從此開始。這一周在我經歷的人生中留下前所未有的印象，因為我的生活環境發生了一百八十度的大轉彎，它讓我這個沒經歷過戰爭的一代了解了過去的一切。請看看我們的日程安排：

5：30起床
5：40-7：00早訓練，5公里徒步行走，最後衝刺
7：00-7：30洗漱、整理床鋪、打掃衛生
7：30早餐
8：00-10：00隊列訓練

10：00-11：30警察的功夫訓練（民間形式、徒手格鬥）

12：00午餐

12：30-13：00洗浴

13：00-14：40午睡

15：00-18：10戰術動作訓練，匍匐前進，翻越障礙

18：30晚餐

19：40-21：30閱讀錄影資料、戰史書籍研究

21：30就寢。

　　需要說明的是，下面的日記不是當天寫的，而是在22日回到北京以後補寫的。理由很簡單，生活太緊張了。

8月15日－8月22日　天氣　多雲轉晴　22日　雨　日程　軍事訓練

　　我認為軍事訓練在我的人生中是相當特殊的體驗。每天，我的腳疼得不得了，可是，精神上的灌輸卻相當成功。而且，我還得到了印象深刻的存在感。

　　8月16日，被驅逐出軍事設施。

　　（注：雖然不想回憶，但是在後面還是會提到。）

　　這天深夜時分，我們被轉移到了一個新的稍微乾淨一些的設施中去了。出發後30分鐘內，經過了七場戲，好厲害呀。這對我的人生來說是最大的身體鍛煉，也是最大的體力浪費（關於這個看法，留到後面再詳細敘述）。

　　22日，返回北京。

　　晚上，記者見面會。

　　如果允許我說英語的話，我會表現得很活躍。

　　首先，我必須詳細地講講軍事訓練。

　　15日出發的那天，我們的早餐是從大前天開始就一直吃的粥、炸麵包、豆製品、中國醬菜、煎荷包蛋等，不知道這些中國人常用的早餐裡面有什麼不好的東西，澤田謙也和長野克弘從一上路就開始了劇烈的腹痛，並開始瀉肚。

澤田躺在座位上，嘟囔著：「危險，我怎麼變成這樣了，這裡危險。」看著他額頭上冒出豆粒大的的汗珠，聽著他打寒戰時的呻吟，我們都為在香港闖過無數生死關的澤田擔心起來。

7點鐘整，出發的時間到了。

一上車，我立刻就迷迷糊糊地睡著了。可不知為什麼腦子一直響著「嗚哇、嗚哇」的鳴笛聲。我眯著惺松的眼睛，往旁邊一看，只見一個人，把自己使用的小道具──軍刀，夾在兩腿中間，直立著，兩只手搭在刀柄上，瞪大眼睛，盯著自己的兩只手。他好像為了禦寒，不知穿了幾件外套，卻滿臉淌著汗珠。我其實還在做夢沒有醒。可是，我突然心裡「格登」一下，怎麼，這是夢嗎？我突然驚醒了。當然這不是夢，我看見的那個人是澤田謙也，他正在與腹痛搏鬥；而夢裡聽見的「嗚哇、嗚哇」的鳴笛聲，則是司機在不斷地按喇叭的緣故。

為什麼要按汽車喇叭？我左觀右望，沒有任何鳴喇叭的理由。只見司機對在高低不平的路面上行駛的一般車輛，有禮貌地超車而過。等到左右側沒有車時，他就把操縱桿掛到見鬼的高速擋上。

尾岡對我說：「這沒什麼好奇怪的。」而那些留學生們已經習慣了在這個國家旅行，還有更厲害的傢伙，居然若無其事地張大嘴巴睡覺（當然，不一會兒我也變成了這副樣子）。

開車的司機總是穿著一件紅色短袖襯衫，我們給他起了個外號──「紅豬」。我們每天都要看著「紅豬」那張粗俗的紅臉，看著他那扭曲的面部肌肉越來越接近野獸的表情。而「紅豬」則從輪胎與凹凸不平的地面的碰撞中，獲得了無限的樂趣。

一路上，沉默不語的長野克弘忍不住說話了：「我暈車了。」澤田謙也的眼睛也發直了。糟了，我也感到不舒服。

上午，我們終於到達了目的地。

一個食堂一類的建築物突然出現在我們眼前，幾個身著中國軍裝的軍人向我們跑來。我猜想，他們都是真正的中國軍人吧？這個地方是姜文指定的助理導演──大校趙毅軍聯繫的一處軍事訓練基地，大概是精銳們駐紮的地方吧？雖說是精銳，但是這些軍人都很年輕。

　　進餐以後，我們到了自己的房間。軍人們給我們發了迷彩服和迷彩鞋。這些衣物和在北京發的用於演出的兩套軍裝、軍鞋放在一起，準備在軍事訓練中使用。給我們發衣物的是三位中國軍人。據說，他們就是指導我們進行軍訓的教官。這些年輕的軍人辦事禮貌周到，待人率直真誠。

　　我們的房間住了六個人，屋裡放著幾組鐵製的上下床。進屋不久，他們來給我們分發床墊。一看床墊我們驚呆了──那只是一張光禿禿的黃色的草墊子按床鋪大小切成的，大約有兩厘米厚。對比之下，我們從日本帶來的光滑的手提箱，給人一種奇怪的感覺，它們好像與這個環境格格不入。我環視周圍，心想，不知道多少士兵在這裡睡過、在這裡起居過。

　　我從心底裡湧出一陣奇異的孤獨感。我遏止住自己內心正在蔓延的像走到了大地盡頭的絕望感，首先按照拍「劇裝照」的指令，在心裡像念咒文似地嘟噥著：「現在什麼也別想，要忍耐。」一邊嘟噥，一邊笨拙地纏綁腿布。

　　從傍晚起，我們按照吩咐拿著鐵棍，排成隊，拍了幾十張照片。

　　可是，擔任拍「劇照裝」的攝影師傅軍說，試裝照不能只拍彩色的，也得拍一份黑白的，作為資料。姜文看了洗出來的照片，愛不釋手，說：「黑白照片上的人物更接近戰爭。」他決定放棄用彩色膠卷拍的原定方案，改成全部用黑白膠片拍，把買來的彩色膠片全部退回去，購買黑白膠片。這一變動使攝製組進入實拍的時間推遲了。可我們在這個階段，對於什麼時候能進入實拍一無所知。姜文總是對我們說，進入實拍前的準備期延長了。這叫什麼事！

　　我記得，那些天吃完晚飯，我在那間破舊的淋浴室裡洗了澡之後，就悶頭看真實的有關諾門坎戰役的錄影及戰爭中松井大將的訓示等等。然後，我們這批演員對沒有演技經驗的留學生說，我們得到了可以理解的東西。我也不想再說什麼別的大話，要是一說話就會像那位先鋒的右翼活動家那樣，想也不想地脫口而出：「重要的是要對國家忠誠。」

在日本的時候，覺得生活在完全沒有活力的氣氛中。到了這裡，感到處處充滿了活力。學生們也不知道為什麼都靜悄悄地聽得看得入了神。

因為澤田謙也瀉肚，整整一天什麼事也沒幹，就浪費過去了。也許是受了他的影響，或者說因為痛感文化的不同，我對日本的思念越發強烈了。大體上說，如果問我是屬於哪一邊的話，我會回答是屬於左翼的。

這一天，大家齊聲高唱《露營之歌》，歌聲比往日高昂了許多。

我相信我們睡覺的樣子不會好到哪裡去，喜歡橫著睡的翻譯袁丁，打呼嚕的聲音就像火車的轟鳴，我根本沒法入睡，明天5點半就得起床，可是現在已經半夜2點了。我那生氣勁兒就不用提了。可是，首先占據我心靈的，還是無法控制的不知來自何方的強烈的孤獨感。我只好深深地歎息。唉——算了算了。我現在在這裡幹什麼呢？

第二天早上，袁丁卻對我說：「香川，你真是個愛想事的人，半夜裡又是哈哈大笑，又是長長的歎氣，真煩人。」

這天早上，我們應該由三名年輕的中國軍人帶領著，去深山老林。早上5點半剛過，他們就跑來了。在日本時，我們練過跑步，這點鍛煉還沒什麼。可是，對留學生和女性們來說，他們動機不明確，一定覺得很辛苦。

可是，我正因為前一天晚上簡直不能入睡，在生氣，因此聽袁丁這麼一說時，便覺得非常委屈，受了刺激。我憤憤不平地在心裡喊道：「你好好聽一回自己的鼾聲！」

但是我和他的衝突並沒到此結束——他把我妻子帶來的少得可憐的洗衣皂隨隨便便就用了，用過之後，還扔在公用洗手間裡。我怒了。可是，袁丁的回答卻讓我大吃一驚：「香川，反正別的日本人是要回去的，這裡只剩下咱們倆，你離不開我，要不，你說的話，誰給你翻譯？所以，你還是當心一點為好。」

在這個攝製組裡，完全沒有日本的製片人員，在演員中，最後確實只剩我一個日本人。

看不見的考驗好像已經開始了。

後來回想起來，我對這個國家的事還是搞不明白。

8點整。訓練開始。

袁丁不是藉口身體不好，就是說要為NHK電視臺拍劇組的訓練情況，故意逃避軍事訓練。可是，我們即使是看不起袁丁，也必須完成這一天的軍事訓練科目。

在訓練基地裡時隱時現的袁丁無法兼職口譯，一個叫牟火清的人代替他。牟君原來經商，據他說，那三位軍事教官正如我們所猜想的，年齡在20歲至22歲左右，軍銜很低。

可是訓練一開始，他們就在我們面前走來走去，吐著惡魔般的言語，他們命令我們：「注意，先立正三十分鐘。」啊？什麼？立正？我還沒弄懂這是怎麼回事，就開始「立正」了。可是，才剛過了兩分鐘，就覺得腿格外沉重。

我就這樣「立正」著，一動也不能動地立正著。我能就這樣「立正」下去嗎？不可能，我想不可能。我只站了三分鐘，就從心裡開始對筆直的站立產生了牴觸情緒。站到五分鐘，身體就出現了抵抗反應。難道真要這樣站立三十分鐘嗎？他們真是發瘋了！可有什麼辦法，我只好在心中默數著數字，一直數到一百，皮膚感受著汗水從背上流淌下來的走向。且讓我把蟬鳴當作一首大合唱來傾聽，可是，聽到曲終，也才過了十分鐘。

仲夏的太陽，火辣辣地直射下來。

那個空曠的雜草叢生的操場上，小隊長澤田謙也一個人，面對著我們排成一行的二十個人，相距約兩米，相視而立。我眼前的景物只有一個人，那就是澤田謙也。他一直把眼睛盯著一點，沒有眨過一下，一臉鬼相，保持著立正的姿態。看他的第一眼，就在我心中引起了震撼——他究竟在想什麼呢？

我忽然注意到，那三個中國軍人正在觀察我們二十個人的立正姿態。時光在流逝，他們不斷地給我們這些漸漸支撐不住的日本人鼓勁提神，用手勢嚴厲地糾正我們的姿勢。

此刻，我那只對計算「過了幾分鐘了」有興趣的心，突然地清醒了，「刷」地變得透明澄澈。我感到日本人到這裡全都被戲弄了，不

知為什麼，我突然強烈地意識到了「天皇陛下」。「我們能支持下來嗎？」我想，「我們來自天國，是代表日本人而來的。」當然，是不是真有天國另當別論，反正我是這麼想的。不知道怎麼的，昭和天皇的神聖面影生平第一次在我心裡鮮明地浮現出來。

從那一刻起，到牟君的一聲「好了，三十分鐘到了」的一瞬間為止，我覺得時間過得很快。在五分鐘的休息時間裡，我一邊放鬆身體，一邊想：「我為什麼要到這裡『立正』呢？」

這一天，共做了五次「立正三十分鐘」，而最後一次則是立正一個小時。導演把這些經過拍成了一本膠片。最後一個小時的「立正」，現在閉著眼睛也能清晰地回憶起來，那簡直是一次修禪苦行。

當我們聽到「最後立正一小時」的命令時，我心裡嘀咕：從現在起，再「立正」一小時嗎？一小時，能完全一動不動嗎？可是，不行也得行，只能按命令去做。我向天皇陛下和皇後陛下宣誓，無論遇到什麼樣的事，也要把今天的「立正」進行到底！這是在特殊的場合發出的誇張的誓言。然而，在那一天、那一刻，我覺得這誓言發自肺腑。

反弓形站立，據說這是「立正」的最高姿勢。這一天的訓練就在灌輸這個概念。我們按照命令，堅定決心，迅速地進入反弓形站立姿態。背脊在叫苦，背上的汗水肆意流淌。沒關係，只要瞪圓了眼睛，等待那時鐘的長針轉完一圈。

過了三十分鐘這一關，女孩子們被解放了。對於她們來說，立正三十分鐘可能比我們更艱難。她們在電影中不用行軍，走隊列，卻也得和我們一起參加這沒完沒了的軍事訓練。真是太浪費精力了，但是，沒有一個人發牢騷。

水從發出蟬鳴聲的淋浴噴頭中噴出，我仍舊一邊沐浴，一邊下意識地和什麼作著鬥爭。這一天我不知是第幾次了，真摯地接受著流淌下來的眼淚。努力把腳、腰和脊背繃成一條直線，我們這二十個身著日本軍服的男人們要在大自然中組成一道奇妙的風景，要成為靜態場景中的一個個零件。

炎炎烈陽偏西了。

　　我認為太陽會轉向山那邊的遠方，應該涼快些了，可是相反，日頭好像更靠近了我們的身體，陽光一直射到皮膚的裡面。

　　「好了，最後的十五分鐘。」站在我眼前的、微向前傾直立著的澤田謙也小聲地對我說。四十五分鐘，是上小學時一節課的長度。我記得當小學生時，那是擺弄著橡皮、亂塗亂寫一通、迷迷糊糊的、總是沒有完的、長得不得了的四十五分鐘。我想我能夠保持直立不動吧，一想到這裡，我稍稍有點兒得意。

　　烏鴉叫起來了，蟬聲漸漸隱去。

　　就剩最後五分鐘了。憎惡一切，感謝一切，珍惜一切，想要從一切中解脫出來的一小時終於快要結束了。在完成這個「立正」訓練之前，我們好像還在等待接受什麼。

　　「好了，大家很努力，訓練結束。」

　　小隊長的聲音在黃昏中迴響。

　　怒濤澎湃似的一天接近尾聲，身心在獲得充實感的同時，收獲了疲勞。疲勞感與成就感恰成正比例。五公里的長跑就像發生在昨天。不，真的是昨天發生的事嗎？反正，怎麼說都行，而我終於迎來了這發瘋一天的結束。

三、轉移・軍訓・記者・蔚縣

　　我的同寢室友袁丁的呼嚕聲，這一天被趕到了意識的遙遠角落。我睡得像一灘爛泥，一直睡到第二天早上。但是，沉浸在黑甜之鄉的「我」、一天之中站了三個半小時「立正」的我，覺得什麼人在毆打我。他又來了嗎？今天又是這樣嗎？儘管我已如此疲勞，那傢伙的鼾聲還會打擾我嗎？

　　把我叫醒的，並不是袁丁的呼嚕，而是牟火清。他用低沉的聲音叫我們：「請大家起床，現在，我們從這裡轉移。」轉移嗎？誰說轉移？不知是為什麼，我在迷糊中問自己，是夢嗎？真是夢嗎？儘管如此，半夜裡起床，離開宿舍，向外轉移的行動，在夢中是很難看到的。不過，反正這是夢，沒有辦法。

我低頭看表，正好12點。

長野半帶發怒地說：「別糊弄我們了。」

宮路邊把軍裝往背包裡塞，邊說：「唉，沒有辦法呀。」令人討厭的是，人物的類型與現實是相通的，這不是虛構，就是一個現實的夢。

對於這一點，我心裡當然明白，我知道這並不是夢。

沒法子，只好起來打點行李。

據懂中國話的留學生們說，白天，當我們恰好在練習「立正訓練」時，中國八一軍部指揮中心常來視察的幹部，斥責了這裡的軍人：「日本人穿著日本軍服，在我們軍隊的訓練場中站隊列，這叫什麼事！」（這種批評當然有道理。）這件事的後果是，從明天起，我們再也不能在這個武裝警察訓練基地進行軍事訓練了。

算了，算了，認倒霉吧。這天，從早上起就像練拳擊似地跑步，然後又毫無道理地強迫我們站了一天，還在黑洞洞的屋子裡，摸著黑，用手摸著自己帶來的肥皂，用淋浴噴頭中淅瀝淅瀝的水，艱難地沖洗身上的汙垢。在這之後，觀摩了日本皇軍發動閃電戰的實況錄影，然後，練習唱《露營之歌》，好不容易熬過這一天，本來以為可以大睡一覺了，萬沒想到，剛剛睡著卻被叫起來轉移！而且從這一刻起，我們將不得不去一個不知在何方的、毫無目標的地方。一天，所謂的二十四小時的時間，由於使用方法的不同，真的可以組織起無數的沒完沒了的戲劇。

我們去哪兒？

什麼？回答竟然是不知道！

「是啊，我們是被趕出來的。」牟君說道，「這樣一來，反而誰也不知道，要到哪個訓練基地。」

那麼，現在，我們究竟要到哪裡去呢？

可是，這麼重要的問題誰都不能明確地給予回答。一眨眼的功夫，我們就被塞進了大轎車。

夜半時分，汽車載著我們出發了。

這回開車的不是我們熟悉的「紅豬」，從側影觀察，大概是與軍隊有關的、顯得有些粗魯的司機。他也完全不知道這輛車將開往哪

裡。但至少是他直接地接受過指示──不知道目的地，只需要開著車走就行。

大轎車對我們杞人憂天的心情毫不關心，一個勁兒地在黑洞洞的世界裡行駛。等到我定神一看，喲，我們乘坐的是一輛什麼車呀，難道這也是軍隊使用的車輛嗎？恐怕是已經跑過五十萬公里以上，前所未聞的破車。

在這種狀態下，我們沉默著，坐車跑了三十分鐘。無論是留學生，還是我們，都嚷嚷起來：「你們想把我們怎麼辦？」夜半三更，坐在漫無目的的破車裡，我們還有什麼指望呢？

突然地我們安靜下來了──汽車猛地剎車了。

四周是黑壓壓的森林，腳下是山路。

這輛車，即使是說句恭維話，也算不上是正常的代步工具。儘管如此，它還是一直努力地開到了這裡。但是，它在最不應該出事的地方出了事。汽車一熄火，電源全關了，車裡車外一片漆黑。

中國人大嘩。

他們的喧嘩聲，在我們周圍炸開了。中國人大喊小叫地擺弄著汽車，對著車又是打，又是踢。

漆黑一團之中，沒有適當的工具，光靠嘴皮子，肯定修不好車。我只好耐心地等待。謝天謝地，經過了幾天不同文化的熏陶，我已經習慣了等待。心想：「嗨，反正會解決的。」我知道，只要抱定這個想法，漫長的時間就會縮短。除此之外，什麼也別指望。

於是，我就假裝打瞌睡。從昨天我聽袁丁的打鼾起，直到現在，還沒合過一下眼。

可是，不一會兒，上帝就向我們微笑了。

在我迷迷糊糊中，車慢慢地起動了。

車又發動了，我不知道他們修了什麼地方，怎麼修的，反正又上了路。開車的司機好像不曾發生過什麼事似的，又恢復無所事事的老樣子，這輛破車創造了奇蹟，就像摩西橫渡被切分成兩半的紅海那樣，在黑壓壓的森林中分出一條路來。

　　由於這會兒正是半夜，所以，汽車喇叭聲比白天少了一半（儘管如此，卻仍比日本多出五十倍）。我在心裡小聲地哼著《露營之歌》，命令自己，絕不能洩氣。

　　意外地，我們在午夜2點之前，來到了一處新的武裝警察宿舍。建築物看上去很小巧玲瓏，比昨天住的地方稍稍現代化一點兒。我要求和小隊長澤田謙也、留學生魚見亮介同住一室，得到牟君的諒解，同意了。

　　於是，我們立刻將行李扔進室內，迅速地關上房門，鑽進被窩，睡覺。

　　啊，真是沒有想到，靜悄悄的夜就這樣溫柔地擁抱了我。

　　我閉上了眼睛。周圍靜極了。袁丁和我分別住進了不同的房間。混亂緊張的一天，竟然這樣意外安閑地打上了休止符。我來不及生出更多的感慨，早就等著我的睡魔，迫不及待地緊緊地抓住精疲力盡的我，把我的意識拉進了昏暗的洞穴中去。

　　無情的太陽將那令人厭惡的熱炎噴射在我們的軍帽上，新的一天又開始了。

　　從我們住下的第二天起，無情的軍事訓練又開始了。

　　我們迎來一天又一天反反覆覆的「立正」訓練，還有日中兩國競賽似的晨練。（我們的小隊長，被稱作「香港地頭蛇」的澤田謙也，與平時就練跑圈的中國軍人之間，展開了賭氣式的跑步比賽，真是了不得！）由於這種軍事訓練極其消耗體力，甚至發展到因為過度疲勞、到了午睡時間卻睡不著覺的程度。

　　我們訓練中使用的木槍──「扁擔槍」和「刺槍」不知道多少次地擊中了我的鎖骨。我的右肩胛一帶一片青紫，上半身處處是練習對打時落下的傷痕。在這些從早晨開始就排滿了的一連串的訓練項目之間，少不了「立正」，對此，我已經有了足夠的精神準備。我成了名符其實的「皇軍」，整天就像機器那樣，做著機械的動作，扛著當作三八式的木棍，無數次地反覆練習規定動作，「唗、唗、唗」地不斷地變換著持槍姿勢，又無數次地把槍扛在肩上。

　　下一項訓練：匍匐前進。

　　要求姿勢很低，然後，要突然躍起，翻越障礙（按照分成三個階段的動作一口氣躍起）。教官們給我們做示範，然後，對我們吼叫著，緩慢地跑起來（他們為什麼要對我們吼叫，在真正的戰場上會如此嗎）。訓練總是要反覆練習到兩腳不穩、搖搖晃晃跑不動了才罷休。當我們拖著步子、腳漲得鼓鼓的時候，教官會立刻宣布「立正」三十分鐘，那時，我們的腿更加苦不堪言。

　　我在心裡常常叨嘮姜文導演「不抓緊時間」，幾乎成了話不離嘴的口頭語。因為我必須在這個軍事訓練中抓住一些值得體驗的東西，必須把自己逼得走投無路。因此，我覺得在這裡進行的莫名其妙的軍事訓練，正是體驗角色的極好機會。隨著時間的流逝，我的肌肉習慣了這種修煉，漸漸地對「立正」訓練產生了勝利的快感。

　　最初，我是帶著茫然的神色看《真空地帶》的，隨著軍事訓練的深入，我領悟到，這是一部多麼真實的軍事電影啊！軍訓喚起了我在過去的生活中從未有過的高昂精神，它日復一日地、成功地磨練著我的意志。我原來認為，要我們做「三十分鐘立正訓練」是發瘋、是捉弄人，僅僅一個星期，我就完全改變了想法，認為這三十分鐘沒什麼了不起，甚至想帶頭進行「立正」訓練了。

　　與其練筋骨，不如練「心境」，更重要的是領略其中的深奧含義。

　　到了晚上，睡在我鄰床的小隊長殿下，抽著煙，仔細地讀著那本叫做《陸軍士兵征戰記》的軍事日記體的小說。而我呢，也趕緊讓已經被殘酷使用了一天的肉體休息一下，抓緊時間寫我的日記。

　　當我站到攝影機前時，才覺得自己的演技差得太遠了。

　　因此，我努力在小隊長面前，作「立正」、敬禮，練快速打綁腿，幫小隊長晾洗軍裝，一心想著天皇陛下，在心裡大聲地唱日本國歌《君之代》，把全身心都投入到影片描寫的那個時代中去。現在回憶起來，真不可思議。

　　軍事訓練一直持續到8月21日。

　　不過，這些訓練對我們拍電影有什麼用呢？

有一天，去吃午飯的時候，大家都一邊走，一邊叫疼。一個叫柴崎真的「軟包」留學生問澤田謙也：「隊長，你的腳不疼嗎？」澤田回答：「不，我也疼。如果喊疼能緩解痛楚的話，那我也會喊的。」

我看著小隊長，從心底產生一種想法：一定要改變自己的意識！

自那以後，無論我是在「立正」訓練時，還是在手執「刺槍」（刺刀）時，或是把軍裝放進洗衣機裡時，還是在空蕩蕩的房間裡觀摩紀錄戰爭實況錄影帶時，我經常對自己說：「必須增強自己的意識。」在我的心中，我是來拍電影的意識完全被趕跑了，取而代之的是一個頑強的信念：我決不能輸。

姜文所說的「還沒逼到那份兒上」的那句話，其實是為了加速實現這種意識。

我們一行回到北京，已經是8月22日了。

還是沒有一點兒開始拍片的意思。

可我們卻覺得，啊，一切都已經結束了。從明天起，為了向第一拍攝現場轉移，我們必須在北京總結一次。

外面下著傾盆大雨。

連續多日習慣了從大清早起床就開始軍事訓練的生活，遇上這樣的天氣，就想趕快早點睡覺。可是，這一天晚上舉行了記者招待會，還是在一個大賓館裡。

參加招待會要穿正規的服裝，我打開了衣箱，拉出一套已壓出皺紋的西服，穿在身上，扣上扣子，站到鏡子前，照來照去。我感歎著，啊，原來我們過去曾經穿過這麼文明的服裝啊。可是我這張鬍子拉碴的臉，除了穿軍裝以外，什麼服裝都不合適了。

招待會的會場設在北京商業街上的一座賓館中。

入口處鋪著長長的紅地毯，靠牆擺設著分為三層的長長的娃娃節祭壇。會場很大，裡面甚至還有一個小小的室內棒球場。世界各國的記者都來了，這是一個非常宏偉輝煌的記者招待會。毫無關係的張藝謀也出現在娃娃祭壇的臺階上。英語啦，德語啦，各種語言的翻譯座位占了一大片。來自日本的只有我們這些人，給我當翻譯的只有袁丁一個，而袁丁也遠遠地坐在麥克風前，我們根本不知道他在說什麼。

手握麥克風的姜文，用厚重的男低音，滔滔不絕地說著。可是，我對聚會在這裡的眾多的人們中，誰是製片，誰是工作人員，一個也不認識。沒有一個人關心在場的日本人，更沒人給我們引見記者。

我再一次感到孤獨。

我原想，因軍事訓練被注定的、成為某種頑固不化的孤獨對象的時期，大概已經完全結束了吧。可是，沒想到在這裡遭到冷遇，也給我的心情帶來了不少的影響。

我，身在異國他鄉，將參加一部電影的拍攝，也不知往後什麼時候才是個頭。我完全不知道將會有什麼事等著我。

陰冷的雨又淅淅瀝瀝地下起來了。

第二天，我們走過中煤會館略顯骯髒的街道，又出發了。

終於，我們開始奔向第一個正式拍攝地了。

我們這些士兵經過一周的軍事訓練，拖著酸疼的身體，背著沉重的精神負擔，登上了那輛由「紅豬」開的大轎車。

這天，老天爺突然大發慈悲，撥開烏雲，露出了一個大晴天。可是，我們的腳步並沒有輕鬆多少。

8月23日　天氣　晴　日程　向第一外景地出發

早7點半出發。整整走了六個小時。

走過了無數密密麻麻的街道。

我們到達蔚縣，那裡的宿舍從外表看像是座破爛的公寓。可是，裡面的大房間，卻好像是明治時代的西洋建築。宿舍附近的小商店，也意外地商品齊全。

今天的日程只是這些，可以自由自在地舒展一下身體，過上快樂的一天。不過，眨眼間就逝去了。明天又是5點半起床。

這一次轉移還是很難從我的記憶中抹去。

出了北京，向右望去，路邊就閃現出像明信片上印刷的「萬里長城」的畫面。只是閃了一下，立刻，迎面撲來的，又是如往常那樣高低不平的道路。

　　途中，與我們擦肩而過的是裝得冒尖的運煤車。除此以外，什麼也看不見。前進再前進，前面，總是一成不變的田間小道。

　　「紅豬」行進在這小道上，一如既往，不間斷地按著那毫無意義的喇叭。周圍不是煤炭採掘場，就是一望無際的向日葵。這些地如果不種向日葵，就會種滿玉米。

　　一行行的向日葵，不論是站立在這裡或那裡，好像按照約定似的，全都向著太陽的方向，花瓣上沐浴著一層夏末的金色陽光。我望著這風景，覺得這些向日葵簡直是像這個國家的軍隊似的，一齊向著一個方向「看齊」。

　　不一會兒，我們就到達了目的地，據說是河北省最貧困的地區——蔚縣。

　　首先映入眼簾的是一條古老的街道和面色黝黑的大眾。他們大概都是生來第一次看到外國人吧，傾巢而出地來觀看我們。

　　當汽車在高低不平的道路上掙扎著行進時，我們就看到，從那些土牆圍起來的簡陋房子裡跑出來的人，年輕的、年老的、孩子，所有年齡段的農民們都奔出家門，像蟻群貪食砂糖那樣，湧向我們。

　　不過，正像我在日記中所寫的，我們住的宿舍，正巧位於商業街的中段，還算幸運。

　　我們受惠於這裡的環境，日常用品還比較齊全。只是這裡雖然叫做商業街，但不知道那些商店在賣些什麼東西，都是些像昭和三十年（1955年）風格的小店。坐在店裡賣東西的老人牙都掉了，路都走不穩了。

　　在這些店的門前，必定會放一張撞球桌（好像在等待那些看上去已有把年紀的年輕人的到來）。在綜合性商店那樣的百貨店裡（我不知道能不能這樣稱呼它），電器用品應有盡有，而且還有日用品。可是，店裡擺放的商品，簡直是好像剛剛遭到盜匪搶劫似的，亂七八糟地堆放著。門外，還有一些推著車叫賣的攤販，他們叫賣的是來歷不明的食品，看那樣子，吃一口都會反胃。

更可怕的是堆積起來的厚厚的黃沙塵，像宿命似的，降臨在全村人頭上，使這條已經骯髒不堪的街道，更是蒙上了一層灰蒙蒙的顏色，就像是不知褪了多少回色。

在夏日驕陽的照射下，能夠主宰這個世界的生物，與其說是在這塊土地上耕耘的人們，倒不如說是那些從覆蓋著厚厚塵埃的土地上，拚命地尋找食物的山羊、柴雞更為恰當。

四、招待所·外景地

回到日本以後，周圍的人經常問我：「你住的賓館怎麼樣？很糟糕吧。」

為了糾正這個錯誤的概念，我給他們講了很多趣聞軼事。我講了那個被中國人稱作「招待所」的地方。我們住的招待所是趙毅軍——我上面提到過的與軍隊有關係的助理導演——給我們安排的。我說過招待所有很多好處，例如人們如何給我們提供方便，如何為我們排憂解難，但我絕對體會不到賓館所能給與人們的安閑、舒適等等的感受。

蔚州招待所0號樓017號房間，是我第一次在外景地河北蔚縣住過的房間。

和留學生住的房間相比，我們住的房間算是好的。這所謂的好，指的是地點不同，所以最初我對於這種不同產生了相當大的困惑。鑰匙是交給我們了，可是想鎖又鎖不上，鑰匙孔壞了，要想把門鎖上，至少需要三分鐘。在這個國家的這種地方，必定會有十人左右叫做「小姐」的粗俗的女傭，她們把每個房間的鑰匙都掛在一個「嘩啦，嘩啦」作響的大圓盤上，開門之後就隨手把這個鑰匙盤扔在走廊的桌子上。所以，鎖門是完全沒有意義的。而且，這些「小姐」後來給我們找了很多麻煩。

上午，她們來清掃我們的房間（說是清掃，只不過是把右邊的灰塵用掃帚移到左邊去而已，這是我親眼所見）。這裡的女傭人和日本的不同，我們放在房間裡的個人用品，她們經常隨便摸，隨便用，隨

便玩，隨便扔掉，甚至穿在身上，吃進肚裡，要麼就幹脆偷走。她們的肆意妄為，逼得我們不得不鼓起勇氣，提出抗議。

如果主人不在房間裡的時候，她們這樣放肆也還罷了，可她們竟然當著我的面，向我這個男人挑戰。她們完全不在乎別人的目光，如入無人之境。而我則像一條待不下去的野狗，對於她們完全忠實於自己欲望的、勇猛果敢的行為，我先是驚愕，後來驚愕消失了，只想送給她們幾下掌聲。

這個房間不知是否已使用了三百年了，衛生間馬桶旁放著一個紙簍，大便時使用的衛生紙不是扔在馬桶裡沖下去，而是扔在這個紙簍裡。不管我問什麼，小姐們只會看著我們，嘿嘿地笑，代替小姐回答我的問題的是留學生。

順便說一下，如果把衛生紙扔在抽水馬桶裡，讓它沖下去的話，據說從很早起這裡就發生過如海洋包圍五大洲似的汙水倒流，造成了一場大災難。而且，袁丁和宮路、長野、魚見的房間裡的抽水馬桶確實出過一次事——整個房間遭遇了汙水襲擊，汙水從瓷磚縫裡一個勁兒地冒出來。我們驚叫著逃難。只有袁丁一個人一邊說著「呦，這，這是怎麼啦，這個臭馬桶」，一邊穿著涼鞋在這汙水的洪水中「撲哧，撲哧」地走來走去。他的那副樣子給我留下了很深的印象。

熱水是限時供應的，一天只供應兩個小時的熱水。當然囉，即使在供應熱水的時間內，涼水也時不時地冒出來。所以，我的皮膚就不斷地經受著變化無常的冷熱的洗禮。

招待所的一層是食堂，整齊地擺放著大約五十個大圓桌。所有的演員、製作人員，製片人員都在這個食堂吃飯。這是一個食欲強烈的國家，菜的品質與數量非常豐富。一天又一天一成不變的炒菜堆得像小山一樣，對我來說，只要有米飯和蔬菜就很滿足了。可以說，我能在中國住上好幾個月的原因之一，就是這裡的飯菜合於我的口味。在菜譜上，經常出現田雞、鯉魚、鴨蛋等，大體上都非常好吃。問題是，麵條全都做得太軟了；米飯呢，一會兒硬，一會兒軟。

到達這裡的那一天，我們放下行裝就傾巢出動，去逛那條破破爛爛的街。

我們走進了十字路口的那家綜合商店。暫且，讓我們先閑逛一下吧。

這是一座聳立在農村小鎮上的三層樓房，已算是超高建築物了，我們想那裡一定陳列著好東西，透過骯髒的玻璃，可以看見裡面陳列的商品，這倒勾起了我們期待已久的購物欲。一樓賣雜貨，有日用品、玩具、電器、服裝、食品等。只是擺放商品的地方沒有一點兒統一性，要找到一樣我們想買的商品得花好多時間。

更可怕的是，無論哪一個售貨員，都用死死盯人的眼光注視著我們這一行人。他們對買賣根本心不在焉。澤田謙也肌肉健壯，就是在日本，到街道上走一遭也會引人注目的，可是，我們有什麼值得好看的？也許她們奇怪我們臉上長著的硬鬍子，她們大約奇怪，怎麼這鬍子會直茬茬的？這些售貨員好像合著我們走路的節奏，一直將好奇的目光鎖定在我們身上。這算什麼事呀！難道我們是參加遊園會的天皇與皇后陛下嗎？這麼引人注目。而且，這種貼得太近的目光，後來竟變成了「哧、哧」的竊笑。

我漸漸地開始生氣了，我還能在這裡買東西嗎？嗯？突然一個出人意料的聲音出現了，那是「哈哧」吐東西的聲音。我立刻停止了發牢騷向周圍看去。只看見我的面前有兩個年輕的女售貨員。我懷疑自己的耳朵聽錯了，向前邁了幾步。可是，在下一個瞬間，又是這樣一聲，這事就發生在我眼前，令我不僅是懷疑自己的耳朵，而且要懷疑自己的眼睛了。我原來想；這些女售貨員，在這農村小鎮上，反正還算是看得過去的、可愛的女孩吧。可她們這會兒，卻正從貨櫃裡面，向走過櫃臺前的顧客吐吐沫。看來，她們既不是惡意，也並不是因為誰惹她們討厭了，而是互相談笑中的習慣動作。

手裡織著毛衣的女孩子突然從嘴裡吐出一口痰，然後，又若無其事地回復到剛才的狀態，微笑著、閑談著、編織著毛衣。怪不得在這塊土地上垃圾遍地。更要命的是，走路的人，只要有空，就會「啊」地從嗓子裡發出聲音，然後「呸」地吐出痰來。可是把痰吐在百貨店的地面上的女孩子，你們說，在哪個國家見過？無論澤田謙也還是長

野克弘、宮路佳具，都大吃一驚。定睛一看，那女孩子的鼻子下面，還長著幾根稀疏的鬍子。

我們已經無心繼續購物了，便走出了店門，來到街上。我們在小攤上買了「水果冰淇淋雪糕」。雪糕的味道，意外地與日本的冰淇淋差不多。可不同的是，這個國家的人吃的冰淇淋雪糕，不一會兒，就會在身體裡變成了痰，吐到了地上。

別的東西買完了，剩下的最重要就是啤酒。無論發生了多麼可怕的事態，當一天結束時，只要有這口聖水的話，一切就算過去了。我和澤田謙也走進了宿舍正前方的小食堂。這一帶沒有可稱作為「店」的小酒館。我們自己直接從店裡買到了啤酒。那個店老板，不知為什麼，長得完全像薩米‧德維斯‧朱里亞，是位老大爺。我們用留學生剛剛教會我們的中國話問：「有、沒、有、冰啤酒？」即：「有涼啤酒嗎？」當然是沒有這種東西的。在這個國家裡，大家都不喝冰啤酒。小隊長打著手勢對「薩米‧德維斯‧朱里亞」說：「你明白嗎，啤酒是冰過的，這樣味道好，行嗎？冰一冰，明白嗎？」還指著放在小店角落裡的冰箱說：「這個，不涼，放在這裡面的話，特涼，明白嗎？」我們要了幾大瓶啤酒，以一瓶20日元左右的價錢買到了手。儘管這啤酒不涼，但當一天將接近尾聲的時刻，能喝上啤酒，那是最好不過的了。

洗漱完畢、寫日記、讀完劇本之後，大家到我的房間來喝酒，成了法定課程。

8月24日　天氣　陰間小雨　日程　踩點、走場

早上5點半起床，跑步。

雨簾中沒有一個人。

早餐後，通知我們去外景地拍攝現場踩點，走場。路上需要一小時。

這個國家的道路很厲害。坐車就像騎在馬上那麼顛簸。大家競相超車。一般的人在這種精神狀態下，心臟會受不了的嗎？可是，對現在的我們來說，已經什麼都不怕了。

外景地是按照當時真的有日本兵駐紮過的寺院改造的。花了相當多的資金。街道和兩側的風景，以及從寺廟延伸出來的那條道路，完全是按照當時日本兵駐紮時的實際情況重新改造過的。了不起的景觀，使人有種預感，在這裡將會拍下了不起的鏡頭。這裡，正是這樣的一個外景地。我想，這部電影一定會在坎城獲獎。我得好好學習英語。

下午，剛過1點鐘，我們就回到了宿舍。

此後，原先預定的日程全都變了。

首先，突然通知下午3點以後，聽飾演「一刀劉」的演員陳強（戲稱中國的森繁久彌）談戰爭中的體驗。從下午5點鐘起，與姜文商談劇本，直到7點多鐘。可是，在這以後，突然有個製作職員提出要去今天早上去過的外景地，看試裝效果。他建議，晚上9點鐘化妝，11點鐘出發。理由是，因為用黑白膠卷拍攝，想做一下試驗。

什麼，晚上11點鐘出發？我們聽到這話，只有驚呼了。要是就按這樣的安排去的話，至少要到明天早上4點鐘才能回到宿舍。算了，算了，認倒霉吧。還好，這種安排又被取消了。改為，第二天早上5點半化妝後出發。在這個國家，預定的計劃沒準兒。

因為心情緊張，無法入睡。我下定決心，得對姜文發一次火。

在去外景地的途中，我們看見了靠挖窯洞生活的人們。他們在巨大的煤炭採掘場旁的土坡的斜面上，向橫的方向挖洞，再從施工現場把細細的照明電線拉過來，接到那些窯洞裡，看上去他們生活得很充實。

讓我來描述一下一路上奔向攝影外景地沿途的情景，特別是現場附近的農村的情況。比起我以前寫到得更多的是，充滿著我們所不曾見過的遼闊雄渾，與無法想像的非文明。

一間間連綿不斷的土房旁，總有一些茶色面孔、滿臉皺紋的男人，這些衰老的人們坐在路邊，他們的目光粘在我們身上，一直凝視著我們。

在接近第一外景現場時，路變窄了，同時變得蜿蜒曲折，兩邊的房子也漸漸變得越來越落後於時代。隨著這一切的變化，沿路映入眼簾的人們也變得更粗野醜陋了。有個男人從左鼻孔流出來如黑蛹般

的、閃著光的、茶棕色的、小手指頭尖大的東西。我們看到他時，受了極大的刺激，因此，就憑著印象把他叫做「蛹男」了。我們叫他「蛹男」，肯定沒錯，真的是有蛹從他的鼻孔中爬出來的。或者說，他正在把蛹塞到鼻孔中去。在這個「蛹男」的周圍，站著一些鼻孔裡沒有蛹的男女老少，他們對我們的進駐並不歡迎。這個村子裡的人們，從來沒有見過這麼大的汽車，裡面還坐著外國人。這裡，確實是像袁丁說的那樣，是中國最貧窮的地區。

駛過「蛹男」住房的拐角，再前行五分鐘，就到了我們的目的地——外景地現場。這是一個「非常了不起」的外景地，再現了日本軍營和周圍的環境。軍營的中院在二層建築前面，位於「口」字形營房的中央，外面是供野外集會用的空場。再穿過一段短短的隧道，眼前出現了一條路，路兩側蓋好了當時風格的商店、妓院等。經過「蛹男」住的土牆村，昭和二十年（1945年）壯闊的街道豁然展現在面前。場景與土牆相隔著一定的距離，室內有各種工具、石塊雕成的臺階、退了色的帷幕、士兵用的水壺、皮包中的雙層眼鏡，所有的一切，都出色地回到了昭和二十年代。口字型的二層樓營房和聳立的炮樓上，分別伸出兩面大幅的太陽旗。從隧道延伸出來的那條路上，有幾個身著日本軍服的男人轉來轉去。不知什麼時候，這裡已經湧出了一道人牆。他們的眼神是帶著敵意，還是單純的好奇呢？也許那眼光之中什麼也沒有。人牆上的一雙雙眼睛都直瞪瞪地注視著我們，身臨此景，讓人有點害怕，我不敢細細觀察。

8月25日　天氣　晴　日程　試裝

5點半，起床化妝。

用了一小時十五分鐘。主要化妝中彈的傷痕（在影片後半部，我和澤田有一個場面，是被流彈打中了）。因為這個原因，今天沒有早鍛鍊跑步。

到了外景現場，剛拍了五六個鏡頭，就覺出來，拍電影的滋味真好。可是這個國家的人們，工作安排得極無條理。看來，拍分場景鏡頭還為時過早（我想得太天真了）。這是一個非常非常專業的製片集

團（把他們說得太好了），拍電影特有的緊張氣氛，在這裡變得麻木了。可是，如果我自己能夠緊張起來的話，那就不同了，壓力才是前進的動力。

下午12點半，回到宿舍。這是好久未遇的一次休息。我們洗衣服。

下午，4點到6點，包括學生在內，排戲，鼓幹勁。

晚上喝酒。又送來一部新的劇本叫我看。一天就這樣結束了。

我覺得這真的是一個好厲害的國家，我們究竟什麼時候才能進入實拍呢？

擔任攝影的、是一位叫王敏的和我同年齡的大個子。他有在日本拍過十一年廣告的經歷，能講一點日本話。論技術，他是個頂呱呱的優秀人物。他會說：「香川君，啊，再稍稍往右一點兒。」攝影師能說這麼一點兒日語，對我們來說，也相當難得了。

我在電影中要在澤田謙也所飾演的酒塚豬吉小隊長的房間裡，在昏暗的空間中活動，所以，必須要朝著王敏正在瞄准的鏡頭，作「嘻嘻」發笑的、具有各種各樣表情的神態。

在光導攝影機的監視器前，攝影師顧長衛和姜文一起把眼睛瞪得大大的。顧長衛是中國第一攝影精英，常住洛杉磯，經常為張藝謀擔任攝影師。他那張臉緊緊地貼在攝影機上，像爬蟲似的，一邊跟著機器微微移動，一邊對王敏作著這樣那樣的細微的指示。製片組的助理導演趙毅軍，也利索麻利地應合著攝影師的指點，機敏地移動著。

我真是無限地感慨，這回，盼望已久的拍攝終於要開始了。這一天，非同小可。我至今記憶猶新。

五、實拍·砍頭

8月26日　天氣　晴　軍事訓練

晨5點半起床，跑步。三十分鐘劇烈的早鍛煉，汗如雨下。

7點半出發，例行軍事訓練。因飾演日本兵的中國人遲到，訓練延長到14時結束。

　　歸途中，離駐地五公里處，我們的車突然停止不前了。這回不是因為出了故障，而是遇到了相當長的交通堵塞。前面好像發生了什麼事，原來是司空見慣的司機爭執、互不相讓。我們在車上等著，坐得腿都麻了，便提議說：「下車走回去吧。」可是，助理導演趙毅軍卻說：「進入實拍是8月31日，急什麼。」天哪，這是什麼感覺。顯然這不是他平常愛說的笑話，而是真話。但願真的來得及就好了。他說完這句話就若無其事地朝前一坐，一動不動了。

　　車停在那裡，整整兩小時，紋絲不動。我們等不及，終於棄車步行。結果呢，我們穿著演出用的軍裝走了一小時十五分鐘。後來，按隊長的指示，攔了一輛緩緩行駛的民用小麵包車，經過交涉，談妥車費10元（約200日元），載上了我們二十個穿日本軍裝的年輕人回到了駐地。這時已經是傍晚5點半了。好累人的一天呀。我們原來乘坐的大轎車直到晚上7點左右才到達駐地。

　　晚上，大家聚在一起飲酒。就要進入實拍了，得加油幹吶！

口香糖事件

　　在現場的攝影機已定位校正好了，理應可以開拍了。但是，翌日清晨，仍舊是由那位沒門牙的工作人員發布命令：「軍事訓練，出發！」這個姜文真屬害，把我們勒得緊緊的，只要得空就讓我們進行軍事訓練。當我們一腳踏上大轎車時，只聽見以前為我們開車的司機「紅豬」震天響地喊起來：「昨天是誰在汽車後座上粘了幾十個嚼過的口香糖？」

　　這件事給我留下的記憶特別深刻。

　　我真弄不明白，為什麼不能夠平安無事地開始每一天的工作呢？這個國家為什麼不能平和寧靜地開始上帝賜予的每一天呢？我們來到這裡以後，不是誰的肚子疼了，就是「立正」訓練時誰暈倒了，要麼就是誰的東西被偷了，每天的生活總是伴隨著什麼事件而揭開序幕，這已成了家常便飯。

　　我歎著氣坐上了另一輛車。那輛車裡，二號助理導演馬文忠竟跳起來質問我們：「你們說不會是日本人幹的吧，難道你們能肯定是劇組裡的人幹的嗎？」正像我們隊長說的那樣，這是我們完全沒有想到的晴天霹靂般的事件。

　　那麼，為什麼偏偏要把口香糖一個一個地粘在汽車座位上呢？我弄不明白，真弄不明白。這是某種意義的暗示，還是某種宗教的儀式？正當我思考時，作為證物的口香糖已從汽車後座上消失得無影無蹤。總之，一如既往，沒弄個水落石出就出發了。然後，「紅豬」少不了大發了一通誇大其詞的猜測。可是，這回因為「犯人」自首了，「紅豬」也就息事寧人了。不一會兒，他就用鼻子哼著小調，把剛才的憤怒全拋在腦後，又玩命地開起車來。助理導演馬文忠對我們不聞不問口香糖的事件真相甚為不滿，繃著臉不說話。我們雙方都不想和解，一直保持著沉默。直到軍事訓練結束，坐上歸途中的汽車，仍保持著這種沉默的氣氛。

堵車風景

　　在這難耐的沉默中，突然來了個急剎車，前面又是堵車。

　　最初我們認為只會堵一會兒，正像我在日記中寫的，只要不是事故就是萬幸。可是，十分鐘、二十分鐘、三十分鐘過去了。這麼長時間，連一寸都前進不了，這是為什麼？為什麼？為什麼？

　　袁丁開口了：「早著呢，那些傢伙！」

　　他解釋說，往來於這條鄉間小路上的司機認為無論幹與不幹都照樣拿工資，對國家體制失去了信心。他們不考慮如何完成運輸任務，而是故意與開車的同行頂牛堵塞交通。他們會雙方都坐在司機席上，互相瞪上好一會兒，不說一句解決問題的話。有時，司機乾脆與副駕駛打起了撲克，或者下車到路邊的餐館就餐，甚至還發生過頂牛的雙方都和和氣氣地下了車，把自己的車往路中央一扔，攜手進食堂同桌共餐的事情。後面開來的車碰到這種情況照理應該按喇叭，提醒讓開車道。可是後面的司機碰都不碰喇叭按鈕，只是默默地坐在那裡一動

也不動，耐心等待。不知道得過多久，也許他們估摸時間差不多了（也許是肚子餓了吧，或是想趕快回家了吧），想讓路了，於是起動了車，開到路邊去，這才會恢復交通。這種情況，我後來還親眼看見過多次。在日本，要是誰敢這樣做，被堵在後面的司機會憤怒地把擋路的傢伙揍死的。可是，為什麼他們頂著車鼻子相持好幾個小時，不發牢騷、不罵人，只是默默地等呢？我永遠弄不明白。

我們在車裡等啊等啊，總找藉口逃避軍訓的袁丁罵開了：「都是因為幹與不幹工資都照發，才這麼有氣無力地停在路中央，這些傢伙連畜生都不如！」我聽到這句話，大感意外。這個懶惰的傢伙竟也會大罵自己國家的同胞怠工。對於從未見過這種情況的我來說，非得下車去看個究竟——袁丁罵的傢伙是什麼樣的，竟敢製造這種事端！不一會兒，我看見了堵車的源頭。我開始懷疑自己的眼睛——只見一個司機在發著呆、仰望著前方的天空。哇，他們真是的，根本不想解決問題，只是等著。我火了。可是，我又馬上意識到這本來是預料之中的事。看看對面的汽車，司機席上空空如也，人已不知去向。

我登上路旁的土堆，看到了經常看得到的風景——幾十輛大卡車相互稍稍錯開一點兒角度，停在那裡，把路面擠得滿滿的，不留一點兒縫隙，形成一道宛如手挽手似的車的屏障。真是稀有的道路風景。這簡直就像納斯佳的「大地繪畫」那麼神秘，繪出了充滿著人類想像智慧的奇異圖形。

為什麼會是這樣呢？我再次深深地歎息了。

最重要的是，我坐的大轎車離這幅中國的「大地繪畫」相當遙遠，遠遠地停在這條車隊長龍的後面。

我這時才明白，為什麼我們棄車步行時，總讓袁丁帶著那根日本警察才用的特殊警棍，在前面開路。這不是，袁丁又開始大顯神通了。只見他從腰裡拔出警棍，揮舞著，衝過去，破口大罵，像哄趕不聽話的家畜那樣，威脅著坐在司機席上仰天自得故意堵車的中國人，命令他們開車、讓路。宛如屁股上挨了鞭子受驚的羊群，剛才還在那裡若無其事地發呆的司機們，對突然出現的、揮著警棍的袁丁，靈敏地作出了反應，迅速地開動了各自的車。為了抗議「大鍋飯」而團結一致、

心安理得地堵路的人們，因為一位「暴君」的降臨，馬上作鳥獸散，那儼然不動的「車牆」也隨之倒塌。

「那些傢伙真臭！不知羞恥！都白活了！白交稅了！白吃飯了！」袁丁的話很難聽，可沒有他這兩下子，還不知道要堵到什麼時候才算完。我們著急回家，還是決心離開轎車步行回去。儘管袁丁破了這道「車牆」，誰知道後面的路上還有多少道「車牆」在等著呢！現在回想起來，我們的那輛轎車能回到駐地，真是個奇蹟！

8月27日　天氣　晴　傍晚有小雨　日程　軍事訓練

今天沒有早鍛煉。昨天晚上喝酒聊天，只睡了三小時。從早7點到16點，軍事訓練。這裡很安靜，沒有放唱片的聲音。

聽說從明天起終於要進入等待已久的實拍了。我不敢相信這是真的。為此，晚上在這裡的食堂舉行了一個小宴會。進餐中途，兩國演員情不自禁地唱起了各自的國歌，愛國主義的火花飛舞閃耀、相互輝映，氣氛昂揚。雖然大家情緒高昂，但還是很擔憂，真的從明天起就能進入實拍嗎？因為至今為止，我們還沒有正式拍過一個鏡頭，真是不可思議。

唱國歌的記憶

這一次高唱國歌的瞬間令我難忘。

在一百多人的中國人齊聲高唱中國國歌之後，我們——僅僅十五人的大和武士們，唱起了日本國歌《君之代》。我第一次親身經歷，面對這麼多人放聲高唱日本國歌《君之代》，在我心中刻下了難以用語言形容的記憶。我邊唱邊環顧周圍的同胞，只見澤田謙也堅定地凝視著前方某一點，放開了嗓門大聲放歌。他留在我記憶中的身影，後來轉化成電影中日本軍人與中國農民在村宴上輪流歌唱的鏡頭。歌罷，我們交杯痛飲五十度以上的烈酒，日本人和中國人時爾混為一體，時爾分成兩個陣線，在那間幽靈屋似的食堂裡喧鬧到很晚很晚。

8月28日 天氣 晴轉多雲，傍晚雷陣雨 實拍40號場景

5點半起床，跑步。今天沒有軍事訓練。這是來到中國後第一次停止訓練。至今為止沒有實拍過一個鏡頭。

暮夏的陽光令人舒暢。上午休息，下午睡覺。太幸福了。攝影組7點出發去了外景地。他們一天都不回來了。無所事事的一天。

得到通知，留學生中有一人得了惡性肝炎，現在大家才知道軍事訓練的可怖。

晚上痛飲。來到蔚縣一周多以來，終於要進入實拍了。我好像聽到了自己按捺不住的心跳聲。不過，劇組還是老樣子，日程七變八變的，讓人弄不明白。

8月29日 天氣 晴間多雲，傍晚雷陣雨 實拍42號場景

5點半起床早鍛煉。上午彩排音響效果，在宿舍院內進行。練習日軍行進時的腳步聲和「一、二」、「一、二」的喊口令的效果。練了兩小時，很累。

我真不知道導演是怎麼想的！其實，從實拍鏡頭的錄音帶上把腳步聲挑出來，不就行了嗎？或者，全部採取同步錄音也行啊！

午餐後，12點半出發。前往外景地，專門錄製音響效果。可是，傍晚下雨了。結果，音響效果只錄了一半，剩下的以後再拍。隊長騎馬的音響效果也改為以後重錄。為什麼不能一次錄成呢？為什麼要把馬的腳步聲留到後天錄呢？而且，為什麼非要讓演員騎著馬走來走去的錄呢？

攝影是從馬大三去看望四表姐夫（編劇史建全飾）的地方開始拍攝的。昨天拍了六個鏡頭。今天會怎麼樣呢？據說全都寫在那部偉大的劇本中了。於是，我們就誠惶誠恐地以緩慢的速度開始了拍攝。現在我們還沒有看到實拍的膠片，還不能說什麼。照這樣幹下去，12月底真的能關機嗎？

8月30日 天氣 晴轉多雲，傍晚有雷陣雨 彩排走場

5點半起床，跑步。雖然是8月仲夏，可是今天的天氣驟然地變得寒冷了。從7點到下午2點在外景現場彩排。組織工作特別混亂。令人

難以相信能否完成。指揮三百名農民臨時演員花了三十分鐘（他們一天的工資是15元）。

指揮現場調動的不是助理導演，而是不知飾演什麼角色的，好像是個香港動作演員，做配音工作的。他從外面走進屋子來，沒將話筒的音量調大，喊了十分鐘才知道自己在做傻事。真沒勁。

我們的交通車照舊是古老的，它粗暴地撞擊著高低不平的路面，拚命地奔走。

傍晚我們睡了一小覺。從明天起，終於有我們日本演員正式拍攝的鏡頭了。今天我必須先練刀。

8月31日　天氣　陰轉晴　彩排在俘虜營的場面

5點半起床，跑步，8點出發。原來預先安排今天要實拍第一個鏡頭的，結果不知因為什麼緣故變成了只進行攝影機定位了。上午，一直在待命。下午，彩排槍斃董漢臣的戲。這場戲場面壯觀。

不過，今天的這場戲中，小隊長澤田謙也在報告俘虜人數的鏡頭中，向臺灣偶像明星吳大維（一個長得很甜的小夥子——在電影中飾演國民黨軍官）低下了頭。當我看到這個場面時，好像真實地感覺到了日本戰敗時日本人的沉重心情，從內心深深地懺悔。但我內心也有矛盾，為什麼一直傲氣十足的小隊長要對臺灣的偶像低頭呢？這個問題先不討論了，為了進入明天的實拍工作，今天我們要醞釀一下感情。

明天凌晨3點半就起床，4點出發。看樣子，確實要進入實拍了。我勁頭十足。

今天，我只練了練刀。無表情。反正是準備活動。

從明天起就是9月份了。說是這麼說，可是，我寫日記的此時此刻已經是9月份了。姜文把日本演員都叫到我的屋子裡，一根接一根地抽煙，邊審查海軍軍曹長官野野村（宮路佳具飾）的臺詞。袁丁在一旁流利地翻譯。

我大吃一驚，這個袁丁，白天說當翻譯太累了，說不出話來了。導演急壞了，驚問：「怎麼，你突然失音了嗎？」。可是，現在這個甩手不幹的傢伙，在我的屋子裡好像另一個人似的，滔滔不絕地翻譯起來。

關於電影的最後一場戲

電影的結尾講的是二次大戰結束時，處決附敵的中國人的場面。為了使影片具有一種冷嘲熱諷、玩世不恭的風格，導演讓很多人站在露天會場上當群眾演員，觀看殺頭。還要求被砍頭的翻譯向群眾「哈、哈」大笑。這是電影的最高潮。

實拍即從這一天的次日開始，延續了好多天。內容是關於戰敗了的日本人與前來接收的國民黨軍隊的各種情況。正像我在日記中寫的，這個場面使我感到痛苦——高傲的日本軍人向中國人低頭，我們培育醞釀的高傲情感一下子就崩潰了。每當我想到這個場面時，崩潰感就會向我襲來，滿腦子只有一個念頭——「我們失敗了」。

以前，我對姜文導演說的口頭禪「還沒逼到那份上」不理解。現在，在不知不覺中，稍稍找到了一些感覺。

9月1日　天氣　晴　實拍第75、76號場景

漫長的一天。凌晨3點起床，4點出發。來了很多臨時演員，也許15元一天的工資對他們來說具有破天荒的吸引力。我們從5點半開始做拍攝前的準備工作。上午拍了野野村（海軍曹長）的三個鏡頭，陸軍的鏡頭一個也沒拍。下午，過了16點鐘才開始拍攝。因為這是值得紀念的第一個鏡頭，大家都很興奮，非常賣力。可是，在演練中大家並不知道哪一段是試鏡，哪一段是真正的實拍。日本軍人列隊走進廣場的鏡頭是從三個角度、用三臺攝影機拍的。我們也都不知道哪裡是試拍、哪裡是實拍。

現場指揮太糟糕了，助理導演不到位。他們即使在場也好像沒看見，滿不在乎。現場一片混亂。18時收工。

我們進入拍攝已比預定的時間晚了，我盼著進度快些。

9月2日　天氣　晴間多雲，傍晚雷陣雨　實拍75、76、78號場景

4點半起床，5點出發。上午集中為吳大維拍攝，因為他只能在外景地待三天。

化妝師為我化妝中彈的面孔，用了一小時十五分鐘。下午拍了一個片頭的鏡頭。

他們把小型攝影機架在木轉盤上，讓它自動旋轉，來回拍了兩三條。內容是花屋小三郎遭遇馬大三的目光的鏡頭，酒塚向花屋授刀殺馬大三等鏡頭，明天才能看到樣片。

但是，到了太陽快落山時分，忙忙碌碌的吳大維根本沒有背熟他的那段長臺詞。拍攝的時候，助理導演在攝影機背後給他貼了提詞的紙，可是他看了也讀不順，因為他不認識北京的漢字。連當地的農民都好像明白他是念錯了，笑出聲來。不知怎麼的，這會兒，小隊長向他低頭時引起的我的不快一掃而光，我覺得很暢快。

19點45分，回到駐地。我想明天得更加努力，因為那才是真正意義上的第一個鏡頭。可是，我總覺得對持刀方法的處理，難度很大，我不適應，得加油。

9月3日　天氣　晴間多雲　實拍第76、78、79號場景

5點半起床。我去食堂一看，出發時間由6點改為7點了——袁丁的情報，只有他知道，我們不知道的情況很多。而且，每次時間變更都不通知到下面的每一個人。

上午等待出場。下午終於開拍了。內容是把刀插進小隊長的刀鞘裡，以及砍馬大三頭的鏡頭。姜文解釋說，砍頭的時候，要像打高爾夫球時揮桿那種姿態。

很多人在一旁用中國話說這個那個的，沒有人給我翻譯，只聽有人用英語喊了一句：「先生，動作！」我還沒轉過彎來，攝影機的膠片盤就轉動起來了。燈光轉暗。剛才一直磨磨蹭蹭的那些人，突然一齊緊張起來，動手工作，我真服了。

吳大維在這裡的工作結束了，傍晚大家圍著他拍紀念照，人們狂熱地打鬧著，正當大家轉著圈歡鬧時，我被誰推到了，推我的是趙毅軍，他把我推到吳大維身邊。

我還得努力，「不成功就去死」，《露營之歌》中的歌詞一直鼓勵著我。加油！可是什麼時候才能等到這個鏡頭呢？

9月4日　天氣　晴　實拍76、78、79號場景

6點半起床，7點出發。非常混亂的一天。我深深感到語言障礙造成的困惑。上午，一直在拍殺馬大三的鏡頭。像往常那樣，很多人在一旁使勁地煽情，但還是沒有人出來給我做翻譯，只是用英語說「先生，動作」，就開拍了。

姜文的樣子很難看。血肉模糊地、眼睛裡布滿了血絲，嘴裡塞著在泥水裡浸過的抹布，令人噁心。好在很快就拍攝了，我根本弄不明白在鏡頭前該幹什麼，那是我在日本從沒有過的感覺。

上午，大家都在大喊大叫。毛驢尿尿、母豬怒吼、姜文發了狂。場記急得要哭。

上帝的存在有時離我們很遠，有時離我們很近。

傍晚時分，我們看了回放鏡頭，是我和小隊長搭檔演的那場戲。這回終於使我感覺到了電影的真髓，上帝待我不薄，我鬆了一口氣。

我演的這場戲，是聲嘶力竭地吼叫著，揮刀砍下馬大三的頭。據說，導演是參考戰地記錄片《鬼子》錄影帶中的鏡頭，並把它原封不動地搬進了這部電影。這個鏡頭受到了大家的讚揚。

今天好不容易開了個好頭，明天要更加努力。

9月5日　天氣　晴　實拍76、78號場景

6點半起床，7點出發。今天是比較愉快的一天。

上午，我是例行的候場。在拍了以白天為背景的幾場戲之後，槍斃董漢臣的鏡頭就成了壓軸戲。隨著「1、2、3」的口令聲，需要多方同時一齊協調動作，包括原來做配音的現在替袁丁挨槍子的替身演員、舉槍射擊的演員（編劇述平飾）、布置中彈痕跡的化妝師以及在被槍斃的演員倒下的地面上沿著演員頭部的延長線劃出弧線、往上面嵌子彈的美工師等。但是，反覆了多次，總配合得不好。

看來第一次協作得最好。可是，翻譯官被槍斃後，應該撤走的左右兩邊的士兵們，其中有一個在畫框中站住了，於是鏡頭中留下了一個士兵回頭看的情節。簡直令人難以置信，這也叫演員！從試拍第一條起，他一直這樣。也可以說，負責攝影的人在試拍時，根本沒有往

這邊看一眼,竟沒有發現問題。結果一直拍到15點半,連午飯都沒顧上吃。組織工作非常混亂。

19點15分回到駐地。可是又決定在馬大三被砍頭的鏡頭中,追加螞蟻在他脖子上爬的內容。於是,這個鏡頭只好留待明天拍了。為此,攝影又延長了三天。他們真是悠閑啊。照這樣拍下去,什麼時候才算完?

得加油!明天5點就要起床了。

9月6日　天氣　晴　實拍39、41號場景

5點起床,5點半出發。今天只拍隊列行進的鏡頭,我不出場。因為在劇本中規定在這一段時間裡我被中國農民俘虜了。可是據演員們說,實拍行軍場面相當累。主要是因為從頭到尾反覆的次數太多,加上每人帶的裝備都是實物,別提多累人了。那些不知自己該幹什麼好的中國臨時演員走隊列總是不合節拍,非常煩人。

下午,是女性們出鏡。20點回到駐地。

晚上,大家圍在一起談電影。大家就姜文的作法展開了熱烈的討論。姜文已經把這部電影鏡頭的突破口構思好了,又自己把它打碎了,那是為什麼?最後一致的觀點是,那樣做,是否會使影片具有相當深刻的含義呢?事實上確實是這樣的。這也許是姜文所特有的獨裁的才能吧,令人不得不刮目相看。

我與姜文的關係在現階段還保持著平靜的交往。

9月7日　天氣　晴　實拍76、79、77號場景

不知為什麼今天9點出發。好久沒安穩地睡懶覺了。

上午,我們做《露營之歌》、《情人節民謠》的錄音。反覆地唱,嗓子都啞了。為什麼非要我們反覆地唱呢?我把這個疑問收藏在心底。唉,一想到這個疑問我就覺得累。

下午,拍了兩個鏡頭──用手趕去爬在馬大三脖子上的螞蟻。那些無事可幹的劇組人員,捉來了大量的螞蟻,為了不讓它們在脖子上亂爬,他們把螞蟻裝進瓶子,悶個半死。我真不知道他們要拍一部什麼樣的電影,越來越看不出道道來了。如果把75號到79號鏡頭連貫起來看,花屋小太郎就是這種人物類型嗎?

不過，我在姜文的世界中活起來了。我下定決心按他的要求去做。擺在我面前的道路只有前進，不能後退。

晚上21點，回到駐地。

9月8日　天氣　陰　實拍39、77號場景

我得知自己今天不用去攝影現場了，心想可以好好睡一覺了。可是天剛亮，猛牛和劉希亮就「咚咚」地敲門通知。我把門打開一條縫問：「什麼事？」他們倆嬉笑著，又擺手，又扭動著身體說：「哈哈，你還是睡吧！」原來他們故意搗亂，真服了。

我重新睡下。8點半起床。9點跑步鍛煉。

上午聽講故事梗概，下午去買東西。我買了刮鬍刀、香蕉和礦泉水。

15點喝啤酒，與隊長談話。

20點在姜文房間歡送井上彌生，一直痛飲到次日凌晨2點半，喝了個痛快。

可是，午夜時分宿舍斷水了，廁所很臭。這就是中國。

我對導演的預感

導演在拍一個「人殺人」場面的瞬間，突發奇想地說：「讓螞蟻在這脖子上爬，然後讓花屋用手把它彈掉。」這個想法當初並沒有寫在劇本上。

當我親臨這個殺人場面時，從情緒上來說，我覺得這簡直是開玩笑。

不過，這一條拍完之後，姜文式的、充滿了冷嘲熱諷的電影就產生了。這種不同於普通人的不一般的思考，如點燃的爆竹，威力無比。

我的預感——這是一部非常了不起的電影。這種預感正是從這個場面開始變得清晰起來。

9月9日　天氣　晴　實拍77、39號場景

簡直令人難以置信！我已經休息兩天了，這叫什麼事！

上午，受前兩天喝酒的影響，昏睡。午餐時喝了一點兒啤酒。托啤酒的福，我醒了。

傍晚，跑步之後，覺得身體情況不好，放棄晚餐。

攝影機被摔壞了，與香港聯繫，回答說全港只有三人能修這種機器，無法立即修復，引起大騷動。於是，日程安排出現了大混亂。聽說又從北京借了代用的攝影機，正在運送途中，他們說明天又可以拍了。

9月10日　天氣　晴轉陰　彩排54號鏡頭

按照慣例，8點出發變成了9點。

新攝影機到達之前，一直在反覆彩排，直至傍晚。我已經習以為常了。

傍晚，我們接受了一次不明不白的電視採訪。採訪記者是位可愛的女性。可是，她老是往長著野草的空地上「呸、呸」地吐痰。好像那就是她每天必做的功課似的。反正，我已經習慣了。

我發現攝影工作已經停了三天了，不要緊吧。

9月11日　天氣　晴間陰　彩排54、55號鏡頭

6點起床，6點半出發。上午安排拍攝我的鏡頭。因為服裝部忘了準備花屋穿的衣服——因下了水而縮小了的特製的衣服，所以無法化妝拍攝。姜文大怒。為此，只好改變計劃，從小電話兵通知酒塚小隊長、花屋歸隊的鏡頭拍起。

日頭偏西來得太快，該收工了。騎毛驢回軍營的鏡頭改為明天再拍。

今天整理了一下頭髮和鬍子。傍晚彩排花屋被上司毆打的場面。20點回到駐地。

9月12日　天氣　晴轉陰　實拍54號場景

6點起床，7點出發。上午只拍了騎毛驢的鏡頭。弄得手上都是毛驢味兒。下午日本事務所所長富中基博來到外景地，打算住一兩天。他經常在這種時候遠道奔來。擔任電影音樂創作的搖滾歌手崔健也來了。

今天收工很早，18點就回到了駐地。

　　我的那個鏡頭實在是很漂亮。昨天拍的那個鏡頭，今天下午還在反覆地拍。反覆地由小電話兵對小隊長報告：「花屋回來了。」

　　電影中三秒鐘的鏡頭，他們整整地拍了一天。照這樣下去，這部電影什麼時候才能拍完呢？

　　晚上，姜文在賓館招待富中所長和攝製組，吃涮羊肉。我只想吃蔬菜。他們總覺得駐地的菜不好吃，可我覺得很好吃。我特別愛吃油炒的青菜、茄子、西紅柿、四季豆，還有喝酒。姜文喜歡吃辣的，往社長帶來的魚籽醬上撒了很多辣椒粉，然後也不拌著飯吃，就把一大盆魚籽醬都吃光了，他是發瘋了。

　　今天妻子托人給我帶來了冬天穿的衣服。我得加油幹。

9月13日　天氣　陰　實拍62號場景

　　7點起床，7點半出發。我一天都沒鏡頭。因為天氣轉陰，原來的計劃就七變八變了。當然，就是天氣不變成陰天，計劃也得變。今天是馬大三、小隊長、董漢臣的鏡頭。討論糧食的分配。明天，天晴的話，據說可以拍攝軍官們把花屋裝在口袋裡打的場面。可是，攝影速度越來越慢，什麼時候才能去第二外景地呢？我希望口袋挨打的鏡頭盡快結束。19點回到駐地。

　　導演的法國妻子來到了現場。盼望明天是個大晴天。

9月14日　天氣　陰間多雲，傍晚晴　實拍55號場景

　　這會兒，我的手很疼，很難寫日記，裹著濕毛巾。因為姜文總是嫌畫面的張力不夠，所以我下定決心讓澤田謙也打。澤田很厲害，聽說他在香港拍電影時有過把成龍打昏過去的經歷。不過，對我，他還是手下留情的。可是，這對我來說已經是相當於六級地震般的衝擊了。花屋挨打的場面，每個鏡頭各五下，六個鏡頭共三十下，再加上被四個不知輕重的留學生圍著拳打腳踢，真是太疼了，太疼了。

　　這些人連腦子動都不動，把我打得耳根「絷、絷」地痛，嘴裡粘乎乎的，拍到一半，血就從嘴角滲出來了。只有袁斌對我溫和一些。

　　20點回到駐地。他們帶我和留學生們一起去吃涮羊肉。可是，我卻想早點回宿舍，用濕毛巾敷我的手。也不知這個鏡頭拍得怎麼樣，

不過我自己覺得還可以更好一些。今天的我就是真正的我。謝謝各位支持我的演出，我想一定會結出好的果實。但是，這身上的痛楚，我忘不了。

9月15日　天氣　晴朗　實拍57、59號場景

今天我一直在痛哭。上午，一直一直在哭。姜文抱住我用日語說「太棒了」，我真高興。我想會在銀幕上留下一點兒印象吧。

在攝影機不斷地變換位置的同時，我們必須反反覆覆地表演同一場戲，那是我向上司認錯的場面。在鏡頭中，我得向很多人道歉、認錯，痛哭悔恨。我好久沒有這麼能哭了。下午，我也是在竭盡全力地哭，把眼淚都哭乾了。這是托連日來飾演軍官的留學生們拳打腳踢的福，幫助我醞釀了感情。

下午4點鐘攝影機再次摔壞了，而且壞的是同一個地方。59號場景只拍了一個鏡頭（全部是六個）就結束了。對我來說，挪到明天拍是一種幸運。明天我還得哭，加油！

18點回到駐地。

9月16日　天氣　晴轉陰有陣雨　實拍59、77號場景

早7點出發改為7點半出發。20點15分回到駐地。59號鏡頭的哭意外地成功。

鏡頭要求花屋把酒塚當作惟一可以信賴的人，被酒塚的一番好話所感動，眼淚如瓢潑大雨，傾盆而下。我的鏡頭從下午開始。接著昨天的戲，我繼續大哭。今天的哭有了質的變化，是非常狀態的眼淚。最初大概我哭得不好，後來我特別注意情緒，大家都豎起大拇指誇我OK！當這場戲結束時，導演和澤田緊緊地擁抱在一起。這說明我的戲演得很好，當時出現了「特寫」三連拍，足以說明這不是我一時的即興所為吧。

傍晚時分，終於開始回放長野克弘的鏡頭。內容是他向馬大三要煙抽，被斧頭砍倒的場面。成功，值得祝賀。

總之，這三天之間，把電影前半部的重點拍完了。但我不能鬆勁。

9月17日　天氣　陰間小雨　實拍77號場景

我們到達現場的時候，天下起雨來。

上午因為前幾天太累了，在候場中晃悠過去。待我低頭看時間時，不覺已近傍晚。那個瓢潑大雨場面的鏡頭到了17點之後才開始拍。大雨中，馬大三跑進俘虜看守處向日本兵復仇的戲，用全景、近景及特寫拍攝。

總的來說，在大雨中，馬大三衝進俘虜看守處追殺日本兵，越過矮牆，直逼舉笤帚反抗的酒塚隊長的鏡頭演得非常有激情。雖然除馬大三以外的人物沒有連貫性，但也使人感到場面非常壯觀。姜文是準備先拍幾天日本同行的戲，然後再表現一下自己好久沒有露一手的演技。21點回到駐地。

速度一天比一天快起來。可是每天只拍姜文的戲。上午的時間總是空閑，真可惜。今天又是如此，不知道明天出發的時間。儘管澤田提出了強烈抗議，他們還是置之不理，我真服了。攝影進度，昨天十四個鏡頭，今天十個鏡頭，明天要更加努力。

不過，我不知道明天幾點起床才好。

9月18日　天氣　晴間陰有小雨　實拍56、58號場景

6點就被「咚、咚」的敲門聲和「今天休息」的喊聲吵醒了。簡直像是夢中發生的。這等好事昨天晚上通知多好！今天有工作的人是7點左右出發。據說拍的內容是花屋挨打時農民在日本軍營的小雜屋裡等待的場面。

沒有我的事，又躺下在被窩裡懶了一個小時才起床。上午就這樣晃過去了。中午和留學生們一起去姜文住的賓館的一樓食堂進餐。飯菜很好吃。下午又懶在床上睡覺。

平和的一天。肚子有點不舒服，瀉肚了。我得加油。

9月19日　天氣　雨　實拍77號場景

可貴的一天。整整下了一天雨，很冷。7點出發。化妝師袁斌為女兒過生日，請假回北京去了，今天由他的助手、一個老太婆接替工作。

今天拍馬大三被抓的場面。雨一陣大一陣小，到處下得濕透了，非常冷。我完全忘記了昨天的腹痛與虛脫的感覺，振作起來，投入拍攝。花屋有兩個鏡頭，馬大三有五個鏡頭，酒塚有一個鏡頭。我的鏡頭內容是馬大三被憲兵抓住後、花屋笑著對他說「謝謝」的場面。這個導演的意圖簡直是不可理解。

今天服裝部把我的兩條褲子和一件襯衫弄丟了，完全是我意料之中的事。21點回到駐地。今天不喝了，等明天天晴了再說吧。

我認為今天姜文出演的那個鏡頭，他被憲兵按倒在地上水塘裡的場面，確實不愧為本電影的重點，有刺激力。因為大家都想盡可能地一次完成，所以演員承受著巨大的壓力，但決不是厭惡這個場面。說到這個場面的人物內在聯繫，還是與以往一樣——亂七八糟。

這將會拍成一部怎樣的電影？上帝才知道謎底。

9月20日　天氣　雨間陰　日程　休息

仍舊沒人通知今天的出發時間。6點半我去食堂就餐，一個人影也沒有。我想算了吧，回房睡覺，剛鑽進被窩卻送來了消息——今天全體休息，因為天氣不好。

上午看學生們打麻將和看電視臺轉播的國際拳擊賽。下午和學生們一起打麻將。晚上，姜文來到我的房間彩排下一個場面。明天我不出鏡。喝點兒酒，恢復一下體力。

9月21日　天氣　晴　日程　實拍58、60、63號場景

今天沒有花屋的鏡頭。上街走了三十分鐘，對著假想對象練了四個回合的拳擊，心情不錯。

我邊走邊看，羊群撒歡，大娘叫賣炒瓜子，肥馬躺在收割過的玉米地裡，能在這片大地上散步，好不愜意。秋日的陽光撫慰著群山，使我想到在日本的妻子。大地好像在對我說往前走，只要有路可走。太陽好像也在對我這樣說。陶醉在這景色之中，我感覺到妻子知子在呼喚我。運動真是個好東西，能改變情緒。

晚上，我邊喝酒邊看VCD。劇組人員19點回到駐地。

過了兩天平穩的日子，明天會怎麼樣？

9月22日　天氣　陰，夜間有雨　實拍56、58、60、63號場景

今天我不出鏡，連續休息三天了。最近大家都說我瘦了，我得多吃點兒。晚上喝酒。

9月23日　天氣　陰間晴　重拍39、77號場景

休息。兩周前用兩天時間拍的場面，因為有多餘的時間就重拍了。真佩服。

我在宿舍讀村上春樹的《發條鳥年代記》。這本書我過去讀過，他描寫的戰爭悲劇令人痛心，給我留下了深刻的印象。所以我從日本帶來，放在身邊常讀。今天我讀到宮間中尉的一段話時流淚了。在中國拍戰爭片的時候，讀這本關於諾門坎事件的書，特別動人心魄。上了發條的鳥可以通過發條鬆弛恢復原狀，所以這不可怕。我只有前進。

9月24日　天氣　晴　實拍54號場景

今天拍攝花屋離開兵營、半年後歸來的場面。在現在的的電影中是處於相隔八個月歸隊的狀態中。我眼前立刻浮現出八個月前大家在成田機場迎接我的一幕。閃回被拉過去的畫面、稍稍沉默的畫面、人群很多的畫面、向我湧來的畫面，在反覆拍這四個畫面的過程中，我的思緒四次降落到了成田機場，使我顫抖。

攝影師顧長衛，外號「牙刷」，因為他總是穿一件帶牙刷圖案的T恤衫。他的夫人蔣雯麗也來到了現場。她說：「和在日本相比，中國導演對待演員不夠關心吧？」她說得很準確。

下午拍攝驢和馬性交的場面。大概幾天前他們就給公驢注射了性激素，可是好像沒有效果。大體上，人為地讓驢和馬發生性交是違反自然規律的。

9月25日　天氣　晴間陰　實拍54號場景

今天姜文想拍的內容是：日本兵看到花屋歸隊大吃一驚，從兵營裡往外扔兜襠布。

正面拍花屋的鏡頭時，姜文要求花屋看到驢和馬性交時，一驚愕二慚愧三混亂，用這樣三種表情面對小隊長澤田。這簡直是一場喜

劇。表情做過了頭，讓大家大笑不已。這是超級國民才有的超級表現，也許有某種意義上的價值。我整整一天面向著小隊長勉強地去演那充滿感情的戲。

因為我們的拍攝總是順延，原來說要在蔚縣待到9月29日。結果我們在第一外景地待了一個多月。

9月26日 天氣 晴朗 實拍54、追加79號場景

我們10點出發。今天終於切回了前天的場景，我正面沖著酒塚的鏡頭。內容是：酒塚走下兵營的臺階，瞪著剛剛歸來的花屋。就為了拍這一點，花了三天時間。追加的內容是：一刀劉、四表姐夫帶著諷刺的神色看著馬大三的頭落地。難道不能快一點兒嗎？

9月27日 天氣 晴朗 實拍43、53、39號場景

繁星滿天的夜空，幾顆流星拖著長長的美麗尾光從夜空穿過，此時正是凌晨5時，我們出發。可是劇組人員磨磨蹭蹭不出來，結果弄到5點半才出發。因為只有我一個日本人，就讓我和中國演員坐一輛車，司機是好久沒見面的「紅豬」，真倒霉！

「紅豬」連續兩天喝得爛醉，他把操縱桿掛到超高速檔上向前猛衝，衝過地面上的暗溝時，我的屁股被彈起了三十厘米高，又落下來。萬幸、萬幸。看上去，「紅豬」的油箱是灌得滿滿的，如果這輛車出事的話，只有靠姜文的車來救急了。滿車的酒氣，讓人難以忍受。

為這種情況憂心忡忡的，除了我沒別人，大家都嘻嘻哈哈很高興，也許他們也爛醉了兩天了吧？

6點剛過，我們就到達了現場。放眼望去，景色絕妙。在日本不曾見過。淺灰色的山影與黛紫色的長空遙相呼應，太陽正從峰巒間徐徐昇起，噴薄出一片光芒。突然間，天空把山脈的凹凸用一條光帶連成一片，太陽露出了自己真正的面影。大自然的造化之功，令我贊歎不已。

上午一直坐在汽車裡等，劇組人員好像在踢足球，甚至連姜文也在踢。我們到底是幹什麼來了？他們的理由是太陽還沒有照到

山峰上，要等到下午3點。趙毅軍對我說，別著急，你也過來踢足球吧！

幸好，姜文踢了一會兒足球，騎上一匹馬跑了，留下一句話，好好讀劇本，然後朝山那邊的一個洞口奔去。又騎馬，又踢球，真是個快樂的現場。

15點過後，開拍花屋一行人騎毛驢歸來的場面。這時從雲層背後射出強烈的太陽光，噴灑在山體上，使你感到就像是畫出來的背景，分不清遠近，彌漫著超現實的力感。

風景如夢。

我的眼前展現的是一大片玉米地，沐浴著晚霞的群山雖然離我很遠，卻顯得很近。在群山背後無限伸展著沒有一絲雲彩的天空。我就在這天地之間，騎著一頭小毛驢。它使我回想起凱尼亞的大地，奔放的大自然。而我就生活在這塊大地的盡頭、盡頭。我還活著。為了妻子，為了我自己，得努力加油。

9月28日　天氣　晴間多雲　實拍43、64號場景

今天拍行軍的場面。上午彩排，反正不到14點，攝影機鏡頭肯定不打開。

這個場景的內容是：花屋挨打後，再次回到了農村。畫面上是花屋、大量的日本軍隊，還有中國的農民們，還有相當長的行軍內容。

馬車和裝在車上的一袋袋大米都是實物。拍一個運糧的場面得使用實物反覆練習，很累。再加上不管練多少次，由中國農民充當的臨時演員該錯的地方還是錯，特別煩人。我已習慣耐心等待了。不過，這種辛苦是有回報的，因為在銀幕上留下了一個有氣派的鏡頭。

姜文最初考慮讓歸來的花屋加入步行行軍的隊列，吃午飯時，姜文看見我在騎自行車，就說：「花屋，實拍時你騎上自行車。」於是，今天的第一號即興鏡頭出場了。小隊長也說讓我騎車合適。我自己也覺得是這麼回事。今天騎了一天的自行車。

原定明天回北京，結果推遲了一天。

9月29日　天氣　多雲　實拍79、43、39號補充場景

今天我不出鏡。拍攝內容是：姜文被埋在土裡，只有頭露在外面，眼睛「叭嗒、叭嗒」一眨一眨。到今天為止，在第一外景地的工作就全部結束了，留學生們先回北京去了。

第一外景地的結束語：在奇蹟般美妙的峽谷中舉行盛宴──烤全羊。

9月30日　天氣　多雲　回北京

賓館小姐一大清早就把澤田的牙刷和水杯扔到走廊的整理箱裡，還「呸、呸」吐了四口痰。這就是今天一天活動的揭幕式。

澤田憤怒了。可是，小姐們不道歉，反而笑。澤田越憤怒，她們越笑，笑得眼淚都流出來了。真不知道她們在笑什麼！

11點半出發前往北京。

北京市內交通堵塞，寸步難行。我們到達公安招待所時，已是19點了。

也許是早上吃的餃子在作怪，從上車起，我就肚子疼。不料21點，與留學生們見了面，去吃韓國料理時，就好了。韓國料理雖辣卻味美，非常好吃。

24點後，回到招待所。這裡是北京的郊區。

10月1日　天氣　陰　北京休整

上街購物，觸景生情，勾起了我和妻子去百貨店購物的回憶。只有今天才是我到中國後，惟一接觸文明的一天。

傍晚，我和留學生們去泰國餐廳吃了木瓜沙拉，覺得不盡興，去找姜文。姜文請我們到他家裡吃飯。他母親做的家常菜，我吃不下去，只是盡了禮儀而已。然後，我們又去了袁丁家──一處豪華住宅。據說張藝謀也住在那裡。

我想要是長住北京的話，這真是個好地方。

明天就要去唐山了，我得加油幹。

此書於2002年在日本出版，本文為摘譯

安全歸來的奇蹟，地獄般的中國之行
——評《中國魅影．〈鬼子來了〉拍攝日記》

〔日本〕川本三郎

中國的代表性明星——姜文執導並主演的電影《鬼子來了》，於2002年4月在日本公映。作品的水準之高，緊張度之咄咄逼人，引起了廣泛的關注，成為流行話題。同時票房持續看好。

作品描寫了日本軍人在戰爭中對中國人的殘殺，但它並不是既定概念中的「抗日電影」，而是著眼於在極端處境中的日本軍人的反常狀態，這一點很新鮮，影片中隨處可見黑色幽默，觀影時令人笑聲不斷。

在這部電影裡飾演日本兵主角的是非常活躍的日本演員香川照之，他最近在NHK電視劇《利家與松》中飾演豐臣秀吉一角。他讀了這個劇本，被劇本的精彩之處所吸引，希望出演該片。

拍攝自1998年8月起至12月為止，約四個月，在中國進行。

這本書就是他的拍攝日記。香川照之在參加拍攝期間，一天不缺地在筆記本上寫下了日記。內容非常有趣。

日本的演員，出演一部中國的電影。

如果您認為這裡會引發出一個美好的跨國友情故事的話，那就大錯特錯了。拍攝現場發生的某些事情，已經達到了日本演員難以忍受的程度，現場簡直可以說是戰場。飾演日本士兵的香川照之也被逼入了反常的狀態，恨不得殺了對他一次次提出嚴酷要求的姜文。

在進入實拍之前，姜文的準備工作就異乎尋常。

演員們接受了將近一周的軍事訓練，穿著日本兵的服裝，打著綁腿，反覆練習「立正」、「扛槍」、「刺殺」、「匍匐前進」等科目，「立正」訓練甚至長達一小時。

　　軍事訓練結束後，終於開始實拍。

　　外景地是距北京有十幾小時車程的一個叫蔚縣的地方，據說是河北省最貧窮的地方。

　　宿舍破舊，熱水不能充分供應，被稱作「小姐」的女招待經常隨便走進房間，翻弄他們的個人物品，他們發脾氣，女招待們也不在乎。最重要的是語言不通。

　　興高采烈地去逛街，可一踏進店門，就驚呆了——年輕的女售貨員一個勁兒地往地上唾吐沫，而這種文化的差異等還僅僅是個序曲。

　　真正的拍攝一開始，他們就面臨著比軍訓更艱苦的考驗，在拍攝被上司毆打的場面時，飾演上司的演員都是真打，直到導演滿意喊「OK」為止，而這時候，演員已經挨了三十多拳。

　　當了中國人的俘虜，被裝進了麻袋。姜文頑固地信奉斯坦尼斯拉夫斯基的表演理論，確信演員不完全變成角色的話，就演不活角色。為此，香川照之被從頭到腳地裝在麻袋裡，就這樣地，一整天又一整天地被扔在拍攝現場。這種做法使香川陷入深深的不安之中，他老是擔心人家會把他忘了。

　　每天早上四五點鐘就起床，準備攝影。可是，姜文要改劇本，增加了一個又一個的新場面。拍攝現場糾紛不斷，常有人受傷。有個中國演員操著斧頭追趕捉弄自己的製片職員。這裡充滿著超過電影作品本身的、更有趣的黑色幽默。

　　終於，香川因十二指腸潰瘍發作，病倒了。

　　人被送進了醫院，床上趴著大量的蒼蠅，與人爭地盤。他痛得亂打滾，求醫生打止痛針，可醫生置之不理。

　　可以理解，「我和這個國家的人，一生都無法妥協了」的歎息。

　　能平安無事地結束實拍，回到日本，對香川來說是一個奇蹟。

　　儘管如此，可是香川照之還是說：「如果姜文再次向我提出一起拍電影的話，我一定還會去中國的。」

摘自2002年6月3日《每日新聞‧東京晨刊》，錢有珏譯

麻袋裡的對話：日本人與中國人

　　這是一部在坎城國際電影節獲評委會獎、在日本也獲得好評的作品，是姜文使出渾身解數、拚命一搏的作品——《鬼子來了》。影片以「二戰」末期的中國為背景，用鬼氣逼人的映像，描寫了中國農民與日本兵之間發生的奇妙無比的故事。在這部作品中飾演日本兵花屋小三郎的演員香川照之，在日本《電影旬報》上連載了他在中國的經歷和感受，並將全部詳細情況收錄在《中國魅影‧〈鬼子來了〉拍攝日記》一書中。在這本書中，香川有時冷嘲熱諷，有時玩世不恭，有時亂貶一通，有趣地描寫了首次被導演發現出演日本軍隊翻譯官的出色演員——袁丁。

　　在電影中，他們倆一起被裝進了麻袋，在生死線上徘徊……

　　並因此而產生了倒霉的交情，書中還描寫了在外景地的生活，以及遇到的形形色色的人。

　　這部作品從開始實拍已歷經了四年，可喜的是，在電影作品和拍攝日記相繼在日本公映、出版之際，我們能有這樣一個機會，充分地與他們交談，了解他們的想法。不妨說，這裡的辯解與反駁，是對《中國魅影‧〈鬼子來了〉拍攝日記》一書的補充。

　　嘉賓簡介：

　　香川照之（日本兵——花屋小三郎的飾演者）：1965年生於日本東京。1988年作為演員成名。2000年出演《獨立少年合唱團》，獲日本《電影旬報》最佳男配角獎、演技獎等諸多獎項。2002年出演《KT金大中事件》、《走出去》、《刑事犯監獄》、《跑吧，人》、《皮皮兄弟》、《龍二‧Forever》，再次獲得《電影旬報》最佳男配角獎。主要電影作品還有《奔走，狗‧DOG RACE》。在電視劇領域也相當活躍，2002年出演NHK大河劇《利家與松》。他主演的《鬼子來了》獲2002年日本電影旬報十佳獎外國電影作品獎第三名。

　　袁丁（翻譯官——董漢臣的飾演者）：1965年生於中國長春。1987年作為兩國互換留學生赴日學習，1988年起在日本的電視臺工作。1993年起在NHK電視臺任編導。被姜文導演發現起用，出演《鬼子來了》。現在華納兄弟公司，從事協助開發亞洲的電影製片工作。

袁丁：我有很多話想說。可是，我往好的方面去想，香川在《中國魅影》中寫到的我，對我來說是一種鞭策。我也想寫一本關於自己的書。對於什麼庸俗的大胖子啦、從NHK電視臺拔毛啦、弄錢買豪宅啦等等的說法，我覺得有點兒遺憾。我的那所房子是進NHK之前買的。

香川：那，正確的說法是「從民間廣播電臺那裡拔毛，弄錢」，對不對？

袁丁：不是，不是。要是由我來說呢，日本的社會對認真的日本人來說雖然是天國，但對認真的外國人來說就是地獄了。不過，對於會鑽營的外國人來說，也是天國。我覺得自己只不過是走了一條近路。

香川：你是走了一條好路吧？

袁丁：在書中，你寫到我故意逃避軍事訓練，那是你弄錯了。練「立正」是導演為了讓你們「自己戰勝自己」，才這麼安排的。我已經戰勝了自己，所以沒有必要訓練「立正」了。

香川：你真是強詞奪理！

袁丁：1987年我剛來到日本，語言不通，不得不加倍努力，所以我才有今天。

香川：那，大家立正站三十分鐘時，你試著站了四個小時去吧。你向我們這些不成熟的日本人展示一下如何戰勝自己的吧！

袁丁：別，這就算了吧。

站在兩種語言、兩種文化的夾板上

袁丁：我是在當電視節目製作人員時，因為與姜文沾親，所以有過一面之交。可我確實沒想到會讓我來演這個角色。我既沒試裝，

也沒有考演技，只是隨便地與姜文聊了聊天。可姜文真是慧眼識人。我不是老王賣瓜，自己讚揚自己。電影中的那個角色有個特點——說話隨便，喜歡捉弄人。姜文只和我拉扯了十五分鐘，便發現我身上就具有這種天性。

香川：確實如此，你的話裡還包含著多種含意。

袁丁：可是，這個差事很苦。無論在電影中，還是在現場當翻譯，總是要比別人多說一倍的話。

香川：你經常是說不出聲來，我覺得你怪可憐的，這是真的嗎？我有點懷疑。可是，當我被裝進麻袋裡時，我就想，啊，有這個男人陪我真好，總算有可以和我說日語的人了。要是沒有他，我真的要憋死了！

袁丁：嗯，因此，片子拍完後，香川很高興地對我說，謝謝了。可是，在拍攝現場，他破口大罵。結果撞到我的槍口上了。我覺得他的惡語，對於異文化的人來說有種和諧感。從一開始，就像國際婚姻那樣，向著可以妥協的方向在努力。只要有這種心情，即使感覺到了不同，但也不會讓它就此發展下去。

香川：這也是這部電影的主題吧？拍這樣一部電影，對演員來說，還是找不出能夠融合的方向。如果由日中合作來拍的話，主題就會變得完全不同吧？

袁丁：來自日本人對中國人的意見，全都得由我來說。無論遇到什麼事，我就對自己說：「喂，袁丁，怎麼辦吶？」我始終站在夾板之中，在拍攝現場，存在著一股無形的、隱蔽的日本人與中國人的較量，大家都頑固地各持己見。

香川：那你哪邊都不沾嗎？

袁丁：是啊，互相對罵時，兩邊的惡語都灌進了我的耳朵。真難受。如果真的爆發了戰爭，我就只好去死了。

香川：和在電影中一樣吧？

袁丁：這不能說是作品全部瞄準的靶心，但確實是在導演心中想過的。姜文說過：「我要拍一部像醃醬菜那樣的電影。」最開始

醃醬菜的話，無論怎麼切，都是能醃成醬菜的。可是特意地把我們逼入這種狀態，我們就成了他手下的一個棋子。

香川：正如你所說的，姜文具有過人的魅力。

袁丁：既然考慮到了語言的不同，我認為這很重要。日本人留學生與中國製作人員之間發生過拔出日本軍刀相峙的事件。可那是因為留學生的口頭語「八格」引起的。看過戰爭電影的中國人都知道日本人說「八格」和「咪西」的意思，在日本說「八格」有上百種壞意思，所以，一般地都不說這句話。可是，中國人可能不知道。

香川：真的，可能是中國人不知道。

解開「肥皂事件」的真相

他把我妻子帶來的少得可憐的洗衣皂隨隨便便就用了，用過之後，還扔在公用洗手間裡。我怒了。可是，袁丁的回答卻讓我大吃一驚：「香川，反正別的日本人是要回去的，這裡只剩下咱們倆，你離不開我，要不，你說的話，誰給你翻譯？所以，你還是當心一點為好。」

——摘自《中國魅影·〈鬼子來了〉拍攝日記》

袁丁：那個呀，中國人認為煙、酒、肥皂什麼的，都是大家共用的。不過，我不知道那是包含著愛情的香皂，所以，對不起了。可是，「有誰翻譯過你的話嗎？」沒人對我說過呀。

香川：這件事我肯定說過的。

袁丁：最後的最後，正式演員就剩下我們兩個人了，所以，我們倆還是做朋友為好。如果翻譯一下我這句話，你就會感覺到這一層意思了。

香川：不，我肯定說過的。嗨，不過，我想肥皂事件麼，還是寬容一點吧。

袁丁：本次世界杯賽，喀麥隆隊不是成了議論的熱點嗎？說到他們的結局麼……

香川：啊，我也很關心。和中國人那種特別不認真、隨隨便便相比，日本人可是相當認真的，免得被從組織中排擠出去。到底是農耕民族麼！就是這樣。

袁丁：出頭椽子先爛，對國家來說，這樣容易統治。

香川：這種教育，確實製造了花屋這樣的人。正像你說的，要是表現出自我的話，就會有什麼你弄不清的事，讓你倒霉了。

袁丁：因此，中國人的馬馬虎虎，在某種程度上是自己掐自己的脖子。即使是關於南京大屠殺那樣的事件，被屠殺的事實是確實存在的，可是有些人不看事情的本質，在那兒找碴兒，挑字眼，例如，指責資料館照片不是當時的原物啦，被屠殺的數字不準確啦，於是就說：「那不是歷史事實。」在這方面，就是中國人致命的弊病。

香川：與此相反，日本人沒有馬馬虎虎，無論是做好事，還是做壞事都很認真。

袁丁：可我覺得這種人生並不快樂。在我看來，日本人是穿著西裝的武士。「二戰」後，日本的經濟，也許以歐洲當時的十倍、二十倍的速度飛快地發達起來了，而在精神方面沒有跟上。因此，就變成了快餐文化。我這樣說，好像自己很了不起，可是，你別錯覺我是受過博愛、寬容的文化教育的。

香川：聽說中國，甚至在新中國建立之前，只要好好幹，就會是一個很強的國家。在外交方面也有這類問題。

袁丁：日本人對人都非常親切，可是我認為這是一種心靈閉鎖的親切。因此我覺得，在中國被稱作「粗野」的親切，更具有人情味兒。日本人以不給別人添麻煩為親切，在中國互相麻煩就是親切。吵架啦，互相找麻煩啦，互相聯繫啦，享受著這種人所具有的特權的樂趣。也許，這是因為中國還是一個發展中的國家，如果沒有很多橫的聯繫，就無法生存下去。日本是一個飲食與治安的天國。可是，我不想永遠住在這個天國裡。要說為什麼，那是因為我覺得人與人之間的愛無法滿足。那是一種刺激，或者說這是人才具有的溫情。

香川：是啊。可是在你生活在「天國」期間，掙了不少錢吧？比如說，
　　　你說過的「捷徑」。
袁丁：這，當然也確有其事。
香川：我看你還是出演姜文的電影好，這能夠使你有氣可生。

香川照之採訪錄

錢有珏編譯

採訪人：這就是在《鬼子來了》一片中，主演被裝在麻袋裡的日本兵花屋小三郎的香川照之。他進入中國電影的拍攝現場，在遠離大都市的鄉下小村裡，渡過了幾個月的生活。記述在此期間生活的文章，已由《電影旬報》連載，並收錄在《中國魅影·〈鬼子來了〉拍攝日記》一書中。對於我們來說，他在拍攝中的巨大體驗，與他在電影中的元氣淋漓的表演同樣有價值。

香　川：決定出演這部電影是因為我單純地覺得這個劇本很好。這是一部戰爭題材的作品，描寫中充滿了黑色幽默，表現出人在極端處境下的生存狀態，這是一個普世性的主題，我認為最適於用電影來表現。

採訪人：據說由於文化的差異，中國與日本的拍攝方法不同，而且，電影天皇姜文導演的嚴酷的做法，也給現場帶來了一些混亂。

香　川：例如，現在劇本拍到哪裡了、明天拍什麼、這個場面持續到哪裡全是問號。由此帶來的不安，使我的自信受到了極大的打擊，就像戰時的人們那樣，精神簡直要崩潰了。而這才是姜文的導演風格。這部作品就像圍繞著一個巨大的主題組織起來的管弦樂團，姜文就是樂團指揮。

採訪人：你在現場不知所措的樣子，真是令人難以想像。

香　川：我們早上5點半就從宿舍出發，奔向外景地的山麓。可製片組的職員們到了目的地卻踢起足球來了，導演騎著馬，不知跑到哪裡去了。我們忍著氣，眼看快到中午了，實在忍不住了，就去問助理導演：「今天我們拍哪一段？」他回答：「你看，要是太陽照到前方那座山嶺的時候，我就轉動攝影機。」

　　　　　這麼說，無論如何也要等到傍晚了。那為什麼要讓我們早上5點半就起床出發呢？正說著，導演騎著馬「啪嗒，啪嗒」地回來了，對大家說：「我們先拍一段怎麼樣？」這種情況經常出現。

採訪人：在這種拍攝環境中，「創作角色」在某種程度上已經是毫無意義了。

香　　川：我沒有發揮演技的餘地。不知道自己在這一天是否堅持下去。攝製組除了幾名日本演員外，都是中國人。我們都不知道預定的計劃，大家只熱衷於打聽吃飯時間。如果留意觀察一下，劇組身著軍裝已成習慣，鬍子也是任憑它愛怎麼長就怎麼長。一出村，就有上百的村民一直盯住我們，真是從心底裡覺得，這是走到了大地的盡頭。我完全被這種生活、這種心態俘虜了。花屋有將近半年的時間被裝在麻袋裡，而我也將近半年和他一樣被裝在麻袋裡。說起來，不用我演什麼戲，倒也不錯，只要自然而然地流露感情就行了。在拍攝現場我根本不知道什麼時候是排練，什麼時候是實拍。所以無法自我調控，排練時控制一點兒，實拍時賣力一點兒等等的感覺，在這裡完全沒有用了。在這樣意義上說，對於演戲我倒有了一種新發現。

採訪人：你在日記中說，你們進行了真正的軍事訓練，其中，關於五次「立正」三十分鐘，再加上延長一小時的那一段描寫特別令人難忘。

香　　川：接受「立正」訓練，我得到了很多東西，這是一個發現。我勸有精力的人都練一練。這是一種讓我們距離牆壁五公分作「立正」站立的訓練。在拍花屋與翻譯官鬧翻了、互相拳打腳踢、大聲號哭的那一天，我們一到拍攝現場，導演就對我說：「為了使你拿出勁頭來，你給我面對著牆坐下！」過了五分多鐘，我的眼淚就「嘩」地流了下來，我想起了各種各樣的事，整整一個上午，就這樣坐著。然後，所有的感情，一齊湧上了心頭，等到導演說「好，開拍」的時候，我「哇」

地一聲哭了出來。我憤怒地按導演所說的去做，完成了我的表演，一切的感情都宣洩出來了。我沒有出路，姜文堵住了出口，把我變成了俘虜。

採訪人：可不可以這樣說，導演把你像抹布似的，使勁擰，使勁擰，連你本人也在等待，不知能擰出點兒什麼水來。

香　川：是這樣的一種感覺。要說是抹布，我想擰不出水來，可以把它攤開，再疊起來使勁擰的話，也會意外地滴出水來。我覺得，導演是用各種方法，擠出我的水來。因為這一點，我的體力和精神方面消耗極大。有時，我覺得跟他簡直沒法交流。

採訪人：在進入實拍之前，你曾寫到，「我預感到，這幾個月的生活，將是和我在這之前所經歷的完全不同的生活。」現在回過頭看，是這樣嗎？

香　川：嗯，是有相當多的體驗。人總是好了傷疤忘了痛。如果像導演那樣做，就會悟到什麼吧？也許，是我把自己逼進了那時的嚴酷心境，我很想更多的出演能夠有體驗餘地的電影。

採訪人：姜文的做法是，在注重現實主義的演技的同時，更追求創造現實主義的環境。

香　川：中國與日本和大多數國家電影界的做法不一樣，也許是還沒有走到那一步吧。就說環境吧，可真夠現實主義的——臨時演員來自五湖四海，他們的背包中裝著真的顯微鏡、地圖冊和酒。演員在現場喝得酩酊大醉，使拍攝被迫中止的事經常發生。導演不糊弄觀眾，從來不用水來代替酒。臨時演員隨身攜帶的食品也都是真的，有人把它全吃了，也有人把這些食品賣了。有一次，一個臨時演員偷了大批韭菜，不知道從哪兒弄了一桿秤，竟然在現場擺攤賣起韭菜來。這麼一來，同一天來到的臨時演員們問：「怎麼，怎麼，這裡還賣韭菜呀？」於是就排起隊買韭菜。真令人吃驚！我正在看熱鬧，製片組這邊發出了「立正」的口令。

採訪人：啊，可怕的中國！可是姜文這麼重要的、引人注目的人物並不被重視，他的這部作品好像沒有如願以償地在中國公映。

香　川：姜文的想法是，中國有問題，日本侵略了處於這種狀況下的中國。他就是想用影片說明他的想法。而且，他想糾正過去中國電影對日本軍隊的錯誤的描寫，他還想描寫出中國人對日本軍隊的態度。從很早開始，他就傾向於這種描寫方法，他想在這部作品裡描寫很多很多的內容。他說：「我為了這部電影等了五年了。」作為日本人，我雖然參加了這部作品的創作，可到頭來，還有些弄不明白的地方。對於我來說，因為來到了國外，有了對比，才了解了日本好的地方，我覺得這是很大的收獲。在電影中，令人震驚的場面確實很多。例如，日本兵揮舞著日本軍刀的場面等。我在中國的半年，一直在體驗著文化的差異，但還是存在有無法對話的地方，這是真的。我認為《鬼子來了》是一部老少皆宜、可以從各種角度來接受的電影。與其說這是泛泛談論戰爭的電影，不如說這是一部在探討「人是怎樣活著的」、更具有普遍意義的電影。在坎城國際電影節放映時，有一位看過這部電影的哥倫比亞女性，年僅20歲，就跑上來緊緊地擁抱著我說「太感動了」。她也許並不了解中國與日本之間的狀況，甚至連兩國間發生過戰爭的事也一無所知。儘管如此，我已經非常感動了。我想，這要歸功於這部電影所具有普遍性的魅力吧？

　　　　　　　　　　　　本文為日本《電影旬報》對香川照之的採訪

第六輯　美术讲座

歷史・電影・個人

余韶文

　　導演吳子牛近日在接受媒體採訪時曾談到，他之所以敢接手執導《國歌》這樣一部難度極大的影片，是受到片中主人公田漢先生當年一句話的鼓勵──「一個沒有危機意識的民族是無望和無救的」。其實，像吳子牛這樣飽含憂患意識從事文藝創作的還大有人在，姜文的《鬼子來了》就是一例。這部通過平凡生活故事映射出中日文化差異進而總結抗日歷史經驗與教訓的影片，除了創作陣容強大、娛樂因素眾多之外，歷史反思的深入也是其尚未面世就已格外引人關注的重要原因之一。

　　近日，記者數次走訪了正在京城某胡同深處幽靜的剪輯機房中進行《鬼子來了》後期製作的姜文，請他暢談與影片相關的創作話題，輯成以下「十話十說」。

一、《鬼子來了》創作的源頭很遠

　　每次談起這樣一部把愛國主義精神表現得深刻而不膚淺、內斂而不張揚的抗日題材影片，全身心投入其中已近兩年的姜文總是興奮成一架說話的機器。《鬼子來了》的創作基於姜文在中日文化比較方面超常人的強烈興趣與深刻認識，而姜文把這種創作源頭追溯得很遠：「1982年我在中戲上學時，班上來了一撥兒日本留學生，和我們同齡，關係也特好，走的時候依依惜別，甚至有和我們班同學談戀愛的。當時我就很奇怪，他們和我小時看的抗日電影中的松井之類的日本鬼子說的都是一樣的話，怎麼態度和人的精神面貌卻和松井他們那麼不一樣？他們和松井他們也就是差一代人，二者形象卻怎麼也重疊不到一起。從那時起，我就帶著這個問題聽了很多親歷過抗日戰爭者的講

述，後來有機會去日本時也看了很多聽了很多，看了許多如《菊花與刀》之類的人類學、社會學著作……到現在，我漸漸地能把這兩類日本人的形象重疊到一起了，他們其實就是一回事，只不過在不同環境下表現形式不同而已。這就令我毛骨悚然：一個溫文爾雅的日本人很容易變成一個我們印象中的日本兵。」

二、魯迅就是從對比中找到不足的

在對日本進行了深入的研究之後，姜文得出了自己的結論：「日本善於學習和研究中國，我們面對的是一個有優點的敵人。如果我們不能正視這些優點而是將其模糊掉，不承認它，就會面臨失敗的危險與災難。半個世紀前的那一場侵略戰爭就是明證。這是每一個中國人都該認真思考的問題，我覺得魯迅思想的形成和他對國民性的批判，與他年輕時在日本呆過，產生過比較有很大關係。」回顧日本侵華的歷史，姜文特別強調說：「我覺得一場災難的發生並不可怕，真正可怕的是災難過後我們不能深入地研究和總結這場災難的根源。正是這種想法促使我一直想拍一個中日間的故事。」

三、《鬼子來了》的創作是從音樂開始的

據姜文回憶，《鬼子來了》的故事原本「隱藏」在他為拍電影而看過的眾多小說之中，並沒有清晰地凸現出來。而最終誘發靈感的是他當時常在車上聽的音樂。「這有點像《陽光燦爛的日子》。當時我是先迷戀馬斯卡尼的歌劇《鄉村騎士》，我一聽那歌劇中的音樂彷彿就能聞到70年代的味兒，心裡就翻騰上了。」這次給姜文帶來靈感的是兩張風格迥異的CD，一盤是日本軍歌，另一盤是當代音樂隱士劉星的專輯《一意孤行》。前者激昂有力中帶有霸道傾向，後者則盡得中國文化超脫與空靈的真諦。姜文從日本軍歌中聽出了「民謠式的兒童歌曲的痕跡」，聽出了其中有一種「青春期的無法控制的瘋狂和理想」，並認為「這種瘋狂如果被邪惡的力量所引導很容易做出意想不

到的暴行」。對於《一意孤行》的境界，姜文倒是非常欣賞。但他認為要想達到這種高境界，必須有「日本軍歌」那樣的實力做基礎，否則只能是「商女不知亡國恨」了。

四、「翻譯官」的作用至關重要

兩種音樂的強烈反差突然讓姜文想起了尤鳳偉小說《生存》中的某些段落。「我當時選了好幾個關於中日戰爭的題材，其中有《生存》。我看中的就是《生存》中的這一點──一個本來沒有介入戰爭的村莊，突然來了一個日本兵和一個翻譯，他們怎樣互相面對？而由於這個翻譯的作用，本來善良的老百姓不能正確地認識對面的敵人，以至於自大、膨脹，使用了錯誤的手段。這其中有殘暴敵人的問題，更有翻譯官因為私欲而誤導的問題，於是事情開始往意想不到的方向發展，故事的這個核是我非常看好的。」

五、我和日本朋友就像李玉和與鳩山

我問姜文是否擔心當年在中戲談笑甚歡的日本留學生朋友，遇到特定的歷史環境一瞬間就會變成大屠殺的劊子手。姜文認為這種兩面性是很好地重疊在日本人身上的。他舉例說：「就像我們這一代人很熟悉的李玉和與鳩山，在滿鐵醫院的時候就是「老朋友」嘛！但是這種朋友關係擋不住當了憲兵隊長的鳩山，把李玉和弄來坐老虎凳。雖然不耽誤請李玉和喝杯酒、談談佛教，但是密電碼得拿出來。這種事太多了，朋友歸朋友、原則歸原則，日本人的原則性和國家利益的概念非常強。」

六、好電影是深入之後的淺出

在剪輯臺上，可以看到《鬼子來了》中一些令人忍俊不禁的笑料，特別是因為翻譯官的故意誤傳而產生了很多噱頭，這會不會影響觀眾

深入體會隱身於這些戲劇性之中的文化比較內涵呢？姜文認為電影首先得好看：「要是一上來就是我剛才說的那些大道理，觀眾就都跑了。我想說的道理只是冰山水下部分的那十分之九，所以我覺得好電影是深入之後的淺出，好文章、好書都是這樣。而我們的很多文藝作品是淺入深出或者深入深出，就把觀眾給嚇跑了。」

七、魯迅的愛國主義是高境界的

就《鬼子來了》這樣一部影片，我很有興趣聽姜文談一談關於對「主旋律」和「愛國主義」的理解。姜文認為，愛國主義不需要喚起，「只要一個人還知道自己是誰，對自己的人格有一定的尊重，他就會愛自己的祖國」。姜文還特別談到了魯迅：「他對自己民族與文化中某些問題進行諷刺與挖苦，這也是充滿了愛的。他為什麼不挖苦日本去呀？因為他是想讓中國這「病」沒了，比日本強了，這是最大的愛國。反過來個別人為了自己的私欲違心地故作讚揚歌頌狀，而不讓人們看到問題的實質，那就像我們片子中的翻譯官董漢臣一樣了。我雖然達不到魯迅那麼高的境界，但我很崇拜和欣賞他。他有時候表現得比較尖刻，但他看問題很準確。而與之形成鮮明對比的是，很多人看不到問題、不願意看到問題或者看到了也不願意說。魯迅這種高境界我理解就是「民族魂」。要是有那麼幾百個魯迅，這個國家就會很了不起。」

八、我最終的理想是當作家

從導演處女作《陽光燦爛的日子》到眼下執導《鬼子來了》，姜文兩次當導演的同時都參與了編劇工作。聯繫到他的思考與研究方向，我問姜文是否發生著某種創作興趣上的轉變。姜文坦言：「我從小就最尊重兩個行當的人——作家和作曲家，他們是創作性最強的，能真正達到無中生有，憑空想出一個故事、唱出一個曲兒來。我最終的理想是當作家。但我現在沒有這個自信。這就像一個初學自行車的

人，明知道該往哪拐，但是彎子拿得太大，弄不好還捧一跟斗。電影的技術性太強，還是當作家自由一些。」

九、我最不願意電影拍完的那一天到來

姜文是一位半路出家的導演，他對電影拍攝過程的描述也是與眾不同的：「開始拍的時候是亂七八糟，我只知道什麼『不是』，不知道什麼『是』。那種單細胞要變人的感覺吸引著我往前走，荊棘叢生，遍體鱗傷。到最後我發現亮光好像就隔著一層霧，但就是夠不著。很困難，但也很有興趣。當我一旦觸摸到這光亮了，又發現這光亮是拿不住的。所以作品一旦完成了，我就覺得好像不是我創作的，而是原本就有的。我只不過是個尋找者──找到她，拂去她的灰塵。很多人嫌我拍電影時間長，拍得慢。說句實在話，有時我真不願意把電影拍完，我就願意暈在這裡頭。剪輯機最後搬走時我不願意看，我心裡悵然若失。」

十、《鬼子來了》是一部成人作品

姜文說，《陽光燦爛的日子》是一部浪漫的作品，他比較喜歡那種浪漫，因為導演有時可以為所欲為。《鬼子來了》則不同。「這是一部成人作品，從思想的深度和廣度上都遠遠超過《陽光燦爛的日子》。所以我每一錘子都必須砸準，得瞄一下，另外思考的時間也比較長。」

採訪姜文的錄音裡還有很多精彩的話題，限於篇幅，無法在這裡一一刊錄。從前期籌備到外景拍攝再到後期剪輯，姜文給我留下的最深印象一是慢，二是認真。當然這兩點也是統一的。我的預感是，這部認真拍攝的作品會得到觀眾認真的對待。

載1999年11月12日《北京晚報》

這部電影是我的「前世今生」

採訪程青松、黃鷗／受訪姜文

黃：我記得你那會兒看了好多歷史書。在《鬼子來了》開拍前。

姜：我從小就對歷史感興趣。我想拍《鬼子來了》，其實是想對自己三十五年來做一個總結，對恐懼、對愛、對死亡的感受。是什麼引起恐懼？為了擺脫這個恐懼，是遠離死亡，還是接近死亡？這些都是我三十五年來腦子裡和心裡的感受。我想把它表達出來，正好有這麼個故事，往裡面一裝，合適。想找到一個特別適合的故事並不容易，《鬼子來了》裡的這些人，翻譯官、鬼子兵、小隊長、馬大三、村長，他們都不是在他們原有的位置上，都在超乎自己能力之外的位置，又必須對自己的命運做出決定。誰能說馬大三碰到的問題不是自己的問題？中國人幾輩子都喜歡一個錯誤，為了自己想要的一個結果，明知道它存在的理由不充分不合理，就先找個藉口說服自己，然後以為別人也能接受這個理由。馬大三就是這樣。他以為他養了日本人半年，人家肯定會給他糧食，會感謝他。可別人不是這麼想的，別以為別人都會順著你的思路走。

我看過一本書叫《前世今生》，覺得這部電影可看作是我的「前世」。為什麼？因為拍戲的時候，我跟在那個時代生活過的人有共同語言。我像經歷過，我能聞到那股味，能感到那個時候的光線。甚至拍戲的時候我跟演日本兵的日本演員說，這句話你能不能用帶有「嘎」的音來說，有沒有那種拐著彎的語氣。他說了好幾句意思相同的話，最後我選定了一句。他告訴我那句是大阪的口音，不常用。而他正是演一個從大阪來的兵。我不懂日語「你說我從哪兒來的」這個感覺？所以，我相信人在某些創作的極端情況下，可能跨越時間。後來我看了《東史郎日記》，我發

現他的內心活動和我做劇本時想到的完全一致。時間並不是不能
跨越。

程：《陽光燦爛的日子》就像是你的「今生」？

姜：我老婆對我說，你看，拍《鬼子來了》對你的摧殘挺大的，能不
能拍點放鬆的。其實，我拍每一部電影都是為了讓自己放鬆。像
魯迅說的「為了忘卻的紀念」。《貝托魯奇如是說》裡也講，拍
什麼東西都是為了忘記它。《陽光燦爛的日子》拍出來，那種揮
之不去的情懷就被我鎖進去了。

　　還沒拍《鬼子來了》的時候，我去了趟日本。看靖國神社，
還到過一家賣武士刀的店裡去，店裡有把400年前的刀，我特想
買。但它是文物不能賣。陪我去的是個叫山本的日本人，晚上吃
飯時他問我，你為什麼對那把刀有興趣？我說，這把刀給中國人
帶來恐懼，直到現在，擺脫這種恐懼的最好辦法就是把它攥在手
裡，跟我的手合一，屬於我。也巧了，《陽光燦爛的日子》裡王
學圻演的角色也姓馬。也許他是馬大三的兒子。

黃：《鬼子來了》有一段特別精彩，好多人在背誦：我出了村，過了
河，我過了河……這些幽默的細節也是你設計的嗎？

姜：演這個角色的是我們的製片主任。我選誰演戲，就會鎖定他。工
作過程中，我發現他說話有一個特點，我問他結果，他跟我說過
程；我問他過程，他跟我說結果。我說你怎麼打岔，他還很有道
理，說不說過程怎麼知道結果。另外，我老家人說話也有特點，
不是說「一二三四五六七八九十」，而是說「一二三，二三四，
三四五……」，疊著說。我覺得這種感覺特別好，就把它們結合
到一起，編了這麼一段。要特別，還要說得精彩：「我出了村，
過了河，我過了河，上了岸，我……」我覺得這是生活，這是人
物的性格。

　　我老家人有這個特點，愛把這事兒辦扯開了自問自答，我也
不知道為什麼，而且他們說話特別幽默，比如說你黑，他不說你
黑，他會說：「這人長得咋跟剛果人似的。」還不說像非洲人，
那就沒意思了。這是他們的生活給我的印象。

程：《鬼子來了》在國外放映，觀眾的反映怎樣，你覺得他們對影片理解嗎？

姜：我覺得特別奇怪，只有中國人問這個問題。外國人直接就把自己放在裡面了。在坎城電影節期間，一名外國記者說，馬大三的困境就是我的困境。我演話劇《科諾克醫生》的時候，有位老朋友連續看了三場，我說你看那麼多幹嗎？他說他是通過看戲洗自己。而我的一位朋友和我說，你演法國戲幹嗎，這跟咱們有什麼關係呀？我說我覺得這個戲寫的就是中國。這可能就是觀賞角度有很大的不同吧。

　　我願意坐在影院的側面，看觀眾和銀幕的關係。我參加過好多電影節，我覺得《鬼子來了》放映的效果基本上是相同的。在韓國，前兩個小時大家笑得亂七八糟，後面一腳踢在心窩上。

　　有人問我，你為什麼把悲劇拍得特別可笑呢？我給你講一個故事，就是13的故事。一個傻子在井邊繞圈兒，嘴裡不停地念叨「13、13、13……」一個聰明人路過，說你傻子真傻，怎麼老數一個數。好奇，到井邊看看。結果「咣」一腳被傻子給踹井裡了。然後傻子繼續繞，就念到「14」了。我每次講這個故事，在場的每個人，都樂，無論是哪個國家。我說你覺得你該樂嗎，這不是謀殺也是恐怖的事兒。你根本不該樂。樂跟樂還不一樣，有的樂完就完了，有的樂後緊張。我希望影片的前面有意思，充分調動觀眾，以後再喊13，就注意點兒了。魯迅寫阿Q，大家都看，像看熱鬧，譏笑阿Q。笑什麼呢？其實你也是阿Q。

　　人的直覺很差，人沒有你想像的聰明。你看《鬼子來了》，要是換了動物，日本動物怎麼能在中國待這麼長時間？俗話說，啐口唾沫也把它們給淹死了。尷尬的是，我們是人。

程：這兩部片子和你本人是一個什麼樣的關係和距離？

姜：《陽光燦爛的日子》賞心悅目，我覺得很多女孩子特別喜歡，在網上也看到一些反映，我到大學講課也能感到。《鬼子來了》就不是了，它走得深了一步，可能讓一部分女性觀眾不喜歡。

這兩部片子對我來說都是——怎麼說呢，好像是心理治療。把心裡的事兒搗騰出來，不單單是有敘述的願望，是整理出來，在某種狀態下表達它。也許我還會去搗騰，往裡挖。不然我心裡越積越多，我得往外掏。

程：我是覺得，60年以後出生的導演，創作和自身的經驗密切相關，而四代和五代的導演很少表現自我經歷。

姜：所謂文如其人，不管第幾代，你只要仔細地探究他的作品，會發現都是他們心裡的某一個「結」。可能他不是坦誠地表述出來的，可能他拐的彎子多些，別人不容易意識到。我在做演員的時候，發現導演要拍什麼東西、怎麼去拍，都是和他心裡的「結」有關係，心靈的寫照，沒錯，都與生活背景有關，不可逃避。

黃：你的這兩部影片為什麼都很長，而且片比都很高？

姜：我本人愛看長片，一個半小時的電影不過癮。我說拍片就像打仗一樣，打仗的目的是贏，不會節約用子彈和槍支。《鐵達尼號》、《搶救雷恩大兵》都用了好幾百萬膠片，所以《鬼子來了》用了四十八萬卷並不稀罕。我覺得一部近三個小時的電影用五十萬卷膠片，這比例還算可以。

程：《陽光燦爛的日子》票房成績非常好，1995年國內的票房第一。《鬼子來了》你是否考慮過國際的票房問題？

姜：作為電影的創作集體來說，當然要考慮投資的風險是不是值得冒，在決定投資以前，大家對影片本身要有一個判斷，由投資人負主要責任。拍的時候，導演、演員、攝影師要把這個東西拍好，負這個責任，使之成為一個高質量的影片，接手的是發行人員，他們應該是非常專業的人員，應該把影片發行好。為什麼說電影是一個集體的創作，集體藝術？我覺得，如果非得讓導演這一個人，或者主演的人來負擔這樣的責任，本身也不符合電影的規律，也不會有特別好的結果。我覺得，應該專業化，一個蘿蔔一個坑，大家共同操辦一個電影的事情。我一般認為，導演老是想掙錢這個事情，反而會適得其反，沒有好結果。問題是我們需要特別的專業的電影人員，包括投資人員、拍攝人員、發行人員。

美國的大公司的發行人員是占百分之七八十，這些人從來不跟製片人員有更多的交流，有一句話叫做給你一泡屎，你也得發行好。要強調發行人員自身的素質。只有這樣，電影才能被稱作是專業化的，不是靠一個導演，一個名演員來負責全局的，這不行。如果導演有這個雜念是拍不好電影的。

另外，我覺得導演不一定是科班出身。像國外，許多出色的導演證明了這一點。奧森・威爾斯是個優秀的演員，昆汀・塔倫蒂諾幹過出租錄影帶的買賣，伍迪・艾倫是講脫口秀的。我不認為在電影學院裡學導演和將來你是不是個導演有直接的關係。因為你總是生活在同一個小範圍內，就像看電視劇，怎麼許多演員的行為舉止都類似呀？其實他們不是刻意地相互模仿，它是潛移默化的影響。所以，我個人倒是把對電影的希望寄託在大批的非導演專業的人身上。我覺得這是正常的，是好事。

黃：你對《鬼子來了》滿意嗎？

姜：到目前為止是，而且相當滿意。

黃：為什麼用黑白膠片？看到這些彩色劇照和工作照，我覺得影片是彩色的也會很好看。

姜：其實在拍《陽光燦爛的日子》的時候，顧長衛就提過能不能拍黑白的，因為當時的技術手段和人員設備都不是特別齊全。其實黑白片對攝影師來說是一種挑戰。這次在坎城電影節上人家認為我們的電影來勢洶洶，就是認為在今天，有人居然用黑白片來拍黑白片，是對全體影片的挑戰。因為很難，不容易拍，你很不熟悉。洗印都特別，我們的膠片是從美國的伊斯曼公司特定來的。為什麼這麼做？不是形式的問題，是因為內容。看過的人都可以意識到，根據《鬼子來了》的故事，它的色彩本身就是內容。再者，以往中國電影太靠色彩、靠美術、靠美女等來渲染氣氛，以至於有些電影，我們剃去了包裝以後裡面沒有什麼內容，大家已經處在這樣的失望過程中。有一點應該提醒的是，這些讓西方人感到失望的色彩，大部分出自顧長衛的手，他本人對這個也有一定的厭倦。所以我們決定用黑白的。

程：你對聲音是不是非常重視？

姜：《陽光燦爛的日子》的音效就很複雜，《鬼子來了》是六聲道的。
我對電影裡的聲音一直很敏感。畫面中缺一格我都能聽出來，音
樂哪兒缺了點尾氣，我也能聽出來。在拍電影時，無論是鏡頭的
調整還是場面的設計，我都希望有聲音，否則我看了會很難受。
當然，突然的安靜也是一種聲音。這部電影也有很安靜的瞬間，
只有鳥叫，只有風聲。我比較迷戀聲音，但我不會為了聲音而做
聲音，而是要讓它合適，對於一部電影來說，聲音也是一種心理
節奏，就像一個人的呼吸一樣不可缺少。可惜，很多人告訴我，
他們看過的是盜版碟，聲音尤其糟糕。早知如此，我該做個單聲
道的版本。（笑）

黃：不工作的時候做什麼？

姜：沒事的時候，我會很迷戀老電影，包括那些爛片。只有二十年，
一切都變得不一樣。我琢磨那時侯為什麼用那樣的光、為什麼戴
著粘一臉膠水的鬍子還能一本正經地演戲。當時的人們是認真
的，那麼他們認為這樣就是真實。人們生活在虛構裡面。人的眼
睛是有取捨的，雖然看到同一張照片，但他們看到的是虛偽的一
面。一旦有機會去描繪現實生活，而現實生活本身已經是虛構的
了，還有什麼是客觀的嗎？這樣，你就會明白當時為什麼那個時
代不能接受安東尼奧尼拍的《中國》。

　　所以，我說一個導演拍東西越主觀越好。什麼是客觀存在？
一切都是主觀的，客觀存在於主觀裡面。

摘自程青松、黃鷗著《我的攝影機不撒謊：六十年代中國電影導演檔案》

美國的壞人都在電影裡
──姜文上海講演錄（節選）

2000年8月12日星期六下午2點，姜文準時出現在上海圖書館四樓多功能廳裡，一露面便引發現場觀眾的一片掌聲和攝影記者的一陣抓拍，上海市委宣傳部的主持人留了三分鐘時間給記者拍照。現場三百個座位客滿，還有許多站著聽的。

短髮女生：阿城說《動物凶猛》是中國比較早的青春劇，你認為呢？第六代描寫的小圈子裡的和世俗不同的東西你認同嗎？

姜文：搖滾和吸毒你認為還不夠世俗？我覺得大眾和世俗不是一回事。我覺得《青春之歌》是青春劇，它那名字在那掛著呢（笑聲）。《鄉村騎士》的音樂讓我想起了文革的味道，甚至光線的重量感。當時我和李少紅在爭蘇童的《紅粉》，王朔給了我《動物凶猛》看，我就很喜歡。那小說我只看了一遍，然後就寫劇本，我覺得劇本已經在我腦子裡了，我只是把它抄出來而已。拍完《陽光》像把我的一段記憶封存了。

帶眼鏡先生：像《美國心玫瑰情》這些得獎片看後讓人壓抑，這些電影有意義嗎？

姜文：如果壓抑出了興趣，也不一定是個壞事，因人而異。不能說我有點壓抑你就別拍這片子了，有時我願意壓抑。我們平時沒樂找樂也挺沒意思的。總不能讓電影公司今後都在廣告上寫明白：本片有點壓抑（笑聲）。得獎的電影都很難看，得獎的原因不是因為它好看。

男生：中國導演能不能不拍攝「文革」、農村題材等暴露中國陰暗面的電影在國際上獲獎？

姜文：有可能，已經有了，《過年回家》就是。我不否認有些人認為這是個捷徑。但我們應該多看看電影節上其他國家的電影再

說。這次坎城的金棕櫚影片（注：《DANCER IN THE DARK》）就是個「比約克」版的《白毛女》。說她多麼多麼苦，去美國打工，被別人騙錢什麼的。但導演並不是在說這個事兒。我們現在說什麼叫做「自信」，古人說「知恥近乎勇」，我們要把自己的無能為力表現出來，就像《教父》這樣的電影是對美國有好處的。我們看美國電影裡壞人特別多，去了美國發現其實那沒那麼多壞人，壞人都跑電影裡去了。中國電影呢？我寧可在電影中過點苦日子。（笑聲掌聲）有人說我們有些片子讓人覺得中國落後別人一百年，這不挺好，讓美國人以為我們落後一百年，其實我們不是，嚇死他們，多好！（笑聲掌聲）

紙條：署名：醫生。請談談對日本這個民族的看法？我認為你有很強烈的民族氣節，如果中國有反日的右翼組織你會參加嗎？

姜文：要講對日本民族的看法，難！小時候我老家農村那些大人們天天晚上開PARTY（笑聲），沒有電，天黑後就點油燈。屋子大，牆很黑，你只能看見對方的臉，而且是從底光打的（笑聲），就像幾個發亮的頭飄在空中（笑聲）。他們經常說的有鬼故事、黃色故事、日本鬼子故事。對於前兩者那時我年紀小，還不太能明白。但對於日本鬼子的故事，印象很深。他們講鬼子活埋人有兩種方法，一種是真活埋，挖一尺土埋了就完事了；還有是假埋，讓你站在那坑裡，讓別人來看，嚇唬你，讓你給他辦事，這是殺人者要造成的結果。還有砍頭，他們說頭砍了後會掉在你的褲襠附近。（有一女觀眾笑）你還笑，這很野蠻。上中戲的時候有一群日本留學生，日本人很容易激動，時間長了談戀愛的都有了，我們當時在車上都用「巴格牙路」說著玩。日本人一直在研究抗日戰爭，他們很認真，要給這件事翻案。他們一直在研究的是「為什麼輸了」，這很危險。我們也應該努力！否則後果不堪設想！你看在日本的年輕人，他們是接受什麼樣的教育，每天是接受什麼樣的信息。日本以前一直在人數上等等和中國爭執，現在他們換了，直接在法律上尋找依據。當年東京審判是移植紐倫堡審判的。有日本所謂的專家就

說，這兩者不能移植。我們談的焦點是破壞和平罪，反人道罪。什麼是破壞和平罪，就是侵略主權國家，什麼是反人道罪，就是屠殺平民。所以日本人要給南京大屠殺翻案，就是要抹殺證據。我對我們現在的一些提法有些疑惑，比如說「七七事變」，為什麼抗日戰爭要從盧溝橋開始。那是北京南郊，日本人怎麼跑那開戰來了？「事變」是日軍願意用的字眼。因為它可以說這不是一場戰爭。他們會說，那是個事變。日本人在用法律上的漏洞為自己擺脫罪名。他們說「南京大屠殺」不是殺平民，那是戰鬥減員，以死30個日本人殺3000個中國人的比例戰鬥減員，殺的那麼多人不是平民，是軍人，是軍人與軍人間的死亡。荒謬！但日本給現在的青年人灌輸的就是這種思維。很遺憾的是我們的許多電影作品現在成為了日本人所謂的「證據」。比如說有個片子，有個喊「平安無事嘍」的人，後來給游擊隊報信說鬼子來了，日本人說這個人不是平民，是間諜，殺他不算殺平民。還有的電影裡說「一百多鬼子，兩百多偽軍」，那就說不清楚了，有多少人是偽軍殺的，沒法算。我們說的全民皆兵是個理想，所以我不想拍一個給日本鬼子送刀柄的作品（掌聲），我拍了《鬼子來了》。（掌聲）我記得我老家那有個村子在大年三十給日本人全殺了，給我印象特別深，所以我一定要拍一個純粹反映平民的片子。但很遺憾，中日雙方對此片的意見都是：這個村子不能全是平民！我還想提醒大家的是日本人的閱讀量很大，他們在不停地吸收。我推薦給大家幾本書，一本是《菊花和刀》（商務印書館出版），一本是《日本與日本人》，一本是《「大東亞戰爭」總結》。

女生：你的片子大家都看不到，你是否很痛苦？

姜文：你以為的個人，其實可能是大家。

眼鏡男生：有人說你是中國三個最倒楣的人之一，你是否覺得自己像是風箱裡的老鼠，兩頭（中日）受氣？讓你選擇出你的片子的盜版、修改，你會如何選擇？

姜文：我沒覺得自己兩頭受氣，現在這個情況我原先也想到過。我不贊成盜版，再說這個片子不是我的財產，是投資人的。如果是我的，我早就出了，誰愛看誰看去吧。至於修改，我不反對修改，要看怎麼改。如果是改得更好那當然沒問題，但如果說要把男的改成女的，那就沒法弄了。

女生：如果你不拍電影會幹什麼？去搶余秋雨、王朔他們的飯吃？（笑聲）

姜文：我先得弄清楚余秋雨、王朔吃的什麼飯。（笑聲掌聲）

女自由撰稿人：剛才我提的紙條沒給念出來，我想說的是話筒傳來傳去不好，遞話筒的人會先問你要問什麼，好像要審查一樣，還是隨便一些好。（掌聲）我想問如果可口可樂願意出三百萬在你的電影中出現三秒鐘的廣告，你願意嗎？還有就是問問《許三觀賣血記》的事。

姜文：願意。當然願意。（笑聲）還得看他用在哪兒？比如說讓《鬼子來了》裡的鬼子喝可樂就不行了（笑聲）。合理的行。《許三觀賣血記》我才看了一半。那是我在坎城，餘華打電話給我，說有個急事。他剛從韓國回來，說韓國有個製片人把《許》的版權買下來了。哭著喊著說這片子只能讓姜文導。（笑聲）韓國人還說這個故事在他們韓國很普遍。就是說他們韓國的事，所以要拍成了韓國人賣血的故事。（笑聲）後來我和余華一商量，我們覺得這還應該是中國人的故事，但現在還沒有最後確定。

美國加州大學的中國女學生：請談談WTO。

姜文：這好像不是我應該談的話題（笑聲）。電影局的人應該很好地想想這個問題。我認為從市場保護、民族工業的角度應該採取一定措施。但事實是很可能也許中國電影就沒有了。這其中還有裡應外合的問題（笑聲掌聲）。有些人不願意看中國電影，提了就煩。我有個朋友是20世紀福斯公司的，他有全部美國一個世紀的票房紀錄，他給我看30年代中國上海的電影票房，美國片票房總不能拿第一。包括某一個時期裡的香港電影市場，

也是這樣。但其實他們早在十幾年前就在研究這個事情，現在你看八大公司都在中國挖人，和中國的編劇導演合作什麼的。就像許多香港電影人吳宇森、成龍、李連杰去了好萊塢，香港電影受到一些打擊。另外就是中國的電影人有幾個能捫心自問自己是真正熱愛電影這個行業的？你怎麼去跟熱愛它的人爭奪市場？當然一個民族不可能完全離開本民族的電影。

女生：對暴露陰暗面的藝術作品怎麼看？

姜文：創作者不應該迴避陰暗面，但現在我們的銀幕上陽光很多，這不是藝術作品惟一能做的事。它不是工具，不是簡單的宣傳。50年代有個電影叫《劉巧兒》，當時的自由戀愛是被那樣宣傳才實現的。那時人們認為自由戀愛是不道德的，你能說那是社會陰暗面嗎？社會準則和藝術有時並不一致。藝術要是只符合社會準則，那就沒有那麼多優秀的藝術作品傳世了。在這兩者間，藝術相對獨立。剛才有些問題問得很可愛（笑聲），那不是他自己的問題，而是缺乏機會和氣氛。比如說他說的一個事，別人說你看看什麼什麼不就完了嗎，其實那是沒有那個機會。我們看到的東西不是全部。（掌聲）

【附】

《鬼子來了》獲獎情況

53屆坎城國際電影節評委會獎（2000）

57屆日本《每日電影》競賽最佳外國影片獎（2002）

2002日本《電影旬報》最佳外國電影導演獎（姜文）

2002日本《電影旬報》最佳男配角獎（香川照之）

2002日本《電影旬報》專家評十佳外國電影作品第三位

2002日本《電影旬報》讀者評十佳外國電影作品第五位

姜文獲獎答謝詞

　　姜文榮獲2002年度日本《電影旬報》最佳外國電影導演獎。因未能前往領獎，謹以《鬼子來了》在日本公映時，姜文與觀眾見面會上的致辭作為答謝詞──我想對大家說的話很多，我把這一切都寫進了我的作品。我衷心地祝願在今後的生活中，我們永遠不會再經歷這部電影中所描寫的那種生活。

<div align="right">2003年2月日本《電影旬報》，錢有玨譯</div>

無題四則（代跋）

一

在《讓子彈飛》裏，六子跟幹爹張麻子說，他將來也要當縣長，張麻子說不行；六子說他要當土匪，張麻子還是說不行。六子有些發蒙。張麻子拍著他的腦袋告訴他，將來他要去西洋留學三年，南洋留學三年，東洋留學三年。

這是古往今來，所有的「山大王」、當權者和有錢人對後代的希望。古人早就明白這一點，所以有了「忠厚傳家久，詩書繼世長。」可是，有些人還不如土匪張麻子，總以為有了經濟起飛，有了GDP，有了世界第一的外匯儲備就有了實力，就是強國，就天下歸心。他們不知道，真正的實力是文化，是制度，是對人的尊重。

據官媒稱，中國電影的盛世降臨：2010年生產了526部故事片，比十七年的總量還多出了8部，內地的銀幕數達6200塊，票房比09年增長67%，達到一百億。然而，在這些輝煌的背後，還有另外一些數字：「（6200塊銀幕），在同一時間只放一兩部同樣的大片。這些銀幕集中在28個大中城市，80%的二三線城市是缺乏多廳影院的。中小成本的電影沒有放映的空間。生產的526部故事片中，上線放映的只有120多部，其中很多還是『一日遊』，甚至在一些影院是零票房。名義上了院線，實際沒有多少演出，最少的票房只有幾千元。」「票房增長67%，而觀影人次沒有保持同比例增長——只有23%。25億的觀影人次中，很大部分是重複觀影的——也就是說觀影的小眾，而不是大眾。」[1]

[1]　《南方週末》2011 年 1 月 27 日。

　　這些糟心的事實，加上2011年將放開對好萊塢限制的傳言，使中國電影人愈發焦慮——2011年1月12日第十一屆海峽兩岸暨香港電影導演研討會發表的聯合宣言，再一次將矛頭「指向對電影創作限制過多的電影管理部門」。「呼籲建立電影法並不是新鮮的話題——2002年導演年會就曾提出過，8年過去了電影法也只是一個虛詞。」「控訴電影管理部門也不是新鮮的話題，緊接著導演與電影官員座談會上，有導演要求電影主管部門放開電影分級、放開題材限制。」南周記者如是說。

　　經歷過香港電影黃金年代的陳嘉上（香港電影導演協會會長）比大陸電影人多了一個參照系。他知道，大陸電影市場的「烈火烹油」不過是香港八十年代的重演。為此，陳導苦口婆心地勸告電影管理者：「我們的審查尺度要適當放寬，寬到引進的好萊塢大片的題材也讓我們做。我們最屬害的對象的題材可以碰嗎？《2012》是說世界末日，我們能做嗎？《阿凡達》是講反對強拆的，我們能做嗎？《暮光之城》是講真的吸血鬼的，不是發夢騙人的鬼片，我們能過嗎？」[2]

二

　　北京電影學院教授張獻民寫的《九十年代禁片史》，在網上傳了N年，傳出了N個版本。不管什麼版本，都列出了數十部禁片，並在下面，做了這樣的描述和點評：

　　　　五、這份名單不足以表現出電檢一方人事方面的變化。確實有個別有關部門的處長由於審查工作不力被迫離開電檢部門，但搖身一變成了外企的經理，不當公務員過得反倒更好了。如果這只是特例，絕大部分電檢人員既沒有因為著力審查、嚴詞批判而官運亨通，也沒有因為一時不慎放出一條漏網之魚而大禍臨頭。他們該退休的退休，該轉到經濟利益更明確部門的轉走了，該升官的還在盼望升官。

2　《南方週末》2011 年 1 月 27 日。

六、禁片的題材千變萬化。大家印象當中好象禁片探討的都是些變態、血腥等極端題材，以扭曲、歪曲為能事。但看仔細看禁片，什麼都有，從《小武》的日常生活到《安陽嬰兒》高度戲劇化的內容，從《藍風箏》胡同百姓燒煤爐到《冬春的日子》小知識分子樹林裏吵架，從《趙先生》中年男女離婚到《陌生天堂》青年男女結婚。如果說生活中有的東西禁片裏都有，既過分，也小看禁片。但起碼非禁片中拍攝到的人物和題材，禁片裏基本都有。

禁片誕生的年份，各年都有，沒有大年小年。個別年份如1993、2000更多一點，卻也沒有確切的理由。一些人曾經在九十年代中展望未來時預言禁片的滅亡或全面勝利，如今禁片的產量仍然維持在每年十部左右。

八、禁片反映的題材、人物之廣泛，被禁作者來源、身份之多樣，說明禁止這個行為的針對性很弱。就是說，一個做電影的人並非想躲開禁止，就一定躲得開。確實有硬頂著禁令上的，但多數人對這樣的事情連談都不願意談。

九、直到目前，大陸電影審查制度是個政府內部的制度。它不對公眾開放，不象多數法庭審判或價格聽證。拷貝交付電影管理局後，送拷貝的創作者或投資人沒有正當渠道瞭解誰將看、或已經看了，只能採取通過朋友打聽等非常形式。當電影局的修改回其他意見下達之後，經常仍然無法知道到底誰看了，意見是誰寫出來的。如果一個創作者或投資人通過特殊渠道瞭解到這些情況，他是個非常有辦法的人。這種做法本身充滿非體制、「地下」的色彩。

十、禁片在90年以後才有規模，地下電影等詞匯成了流行語。這麼些年過去了，體制內電影的創作水平談不上提高了多少，禁片變化雖有，發展也有限。兩方面相互牽制、打架的時候多，但主要在平行發展。電影正規制度沒有能力將禁片掐

死，禁片們也沒有能力取代體制內電影的大片江山。在可預見的將來，這種平行發展、既不共同繁榮也不相互競爭的關系會持續下去。

凡是違規的都要做檢查，作者舉了兩個生動的例子：

十一、因為審查部門的領導喜歡讀某雜誌，因而此雜誌從編輯到主編都做過一些檢查。編輯認為無傷大雅，主編卻不這樣認為，結果有一次差點出大事：由於《鬼子來了》擅自參加國際影展，電影管理部門的上級單位下達緊急通知：所有媒體在XX時間內不許報導姜文。主編對此早有防備──《鬼子來了》本來他也不打算宣傳。可是等雜誌印出來了，卻發現一個重大失誤：在某個非常不起眼的段落中，有「姜文」二字。雖然那篇文章與《鬼子來了》一點關係都沒有，但姜文是名人。考慮到剛剛下發的指示，前一些時候上級叫去寫檢查時嚴肅的眼神和語氣，這家雜誌的上上下下不敢大意，找來塗改液和一切可用的工具，全編輯部總動員，經過幾天的努力，終於將兩萬本已經印好的雜誌上的這兩個礙眼的字抹掉了，從而避免了寫檢查。

十二、星爺雖是笑壇巨匠，香港人氏，也從來不搞《宋氏三姐妹》那樣的政治片，寫檢查這一關還逃不過去。起因是《少林足球》在香港排好了檔期，等北京的電影管理部門審查完畢就放映。因為此片是在大陸拍的。可左等右等沒有消息，眼看檔期到了，老闆就做主公映了。有關部門當然不高興，可也說不上話。沒過多久，大陸的金雞百花雙獎晚會即將召開（就是2001年在寧波的那次），星爺很積極地希望參加露臉，組織者也希望他來捧場。可是，管理部門出面：周星馳如果要參加大陸的電影活動，必須先交一份檢查，檢討為什麼擅自提前公映《少林足球》。星爺沒被一份小小的檢查難住，就寫了。所有星爺的影迷都可能在自己的腦海中構築星爺為大陸電影管理官員寫檢查的場面。

三

「先天不足，後天失調」，這是夏衍對中國電影的評價。話說得不錯，解釋得不對。在我看來，「先天不足」始於文化傳統斷裂，「後天失調」源於文化系統紊亂——革命砸爛了舊文化，弄出了一套新文化。新文化用新編碼製作電影，於是新中國的電影就只能去歌頌戰鬥英雄、勞動模範，去高喊集體主義、階級鬥爭，去崇拜政黨、迷信領袖，去鼓吹與無滅資和烏托邦空想。「文革」把這種文化推到了極致，於是，「文藝的新紀元」變成了文藝的亂墳崗。既要收拾這爛攤子，又要保住護命符；既不能「告別革命」，又不能「不斷革命」；既要掛羊頭，又要賣狗肉；尷尬政治培育出尷尬文化，尷尬文化編出了尷尬編碼。值此新舊交替的尷尬時代，電影要想活下去，活得好，才是怪事。

事無兩樣人心別。有一隻看不見的手撐腰，管電影的樂觀得很。珠影的爛片《橘子紅了》憑關係榮獲「五個一工程」獎，欽點的《驚濤駭浪》劇本，本來未入流，卻過關斬將，評上了夏衍電影文學劇本一等獎，《生死抉擇》、《張思德》等重點影片有單位包場，何愁票房！

當然，管電影的樂觀也只是表現在公開場合，私下裡的牢騷滿坑滿穀。前電影局局長一邊槍斃《鬼子來了》，一邊說怪話：中國電影是只「怪雞」，既要打鳴，又要下蛋。「打鳴」指的是歌功頌德，「下蛋」指的是票房市場。既打鳴又下蛋的雞，世上當然沒有，於是管電影的就只能在苟且之中高喊與國際接軌——把產業、宣傳、技術、票價當成接軌的重中之重，而真正關鍵的地方卻置若罔聞——半個世紀以來，中國電影始終與普適性思想背道而馳，人家呼籲和平，這裡鼓吹戰爭；人家抗擊外侮，這裡是謳歌內戰；人家挖掘人性，這裡發揚黨性；人家直面生活，這裡掩蔽現實；人家往前看，科幻片發達；這裡是往後看，歷史古裝沒完沒了。編導演《教父》的人們並不偉大，偉大的是出產這樣電影的國家，編導演樣板戲的人們並不可恥，可恥的是生產出這種怪胎的體制和文化編碼。

四

　　「文革」後，原《文藝報》主編張光年第一次見到老上級周揚的時候，問過他這樣一句話：「我們這些年幹了些什麼，是不是在做嬰兒殺戮的工作？」[3]這種「殺嬰」的工作，今天仍在進行，「殺嬰者」扼殺的不僅僅是一部《鬼子來了》。歷史在重演。1951年毛澤東親自發動和領導的《武訓傳》批判運動，是政治威權的第一次「殺嬰」壯舉。半個世紀後，洪子誠總結道：「對《武訓傳》的批判，在理論上涉及兩個方面的問題：一是對『歷史』不同闡釋的合法性，二是文學創作的『修辭』性質和作家的『虛構的權力』。」[4]我要補充兩點，這一批判運動，在社會心理上造成了兩種後果，一是「不求藝術有功，但求政治無過」的犬儒心理；二是比賽教條、提純革命的極左激進情緒。重演的方式有別──以前是轟轟烈烈的社會動員，現在是悄然無聲的一紙禁令。重演的理由相類──想闡釋歷史嗎？對不起，你沒有資格。想回歸現實主義嗎？抱歉得很，你沒有虛構的權力。重演的結果至少有一半仿佛當年──犬儒心理大盛。

　　電影是民族精神的一面鏡子，電影的萎縮，與整個民族精神是一致的。80年代的剛健新銳之思、發聲振聵之聲於今不復與聞，在政治高壓和金錢誘惑之下，思想文化的疲軟不可避免。這是一個消解的時代，一個盛產平庸、製造虛榮的時代，是一個鄉願得志，瓦釜雷鳴的時代。今日之中國，是慈禧「新政」的重現？是布裏茲涅夫時代的翻版？是70年代的南韓？還是80年代的臺灣？不管是什麼，在無奈與曖昧的熏風中，在「藝術人生」淺薄而煽情的眼淚裡，每個人都在尋找自己的位置，書寫明天的歷史。

　　給學生上第一堂課時，我都要說一說做學問的「三要三不要」，「要研究真問題，不要研究假問題」。這是寫在黑板上的第一句話。什麼是中國電影的真問題？答案就在本書之中。

3　《張光年文集》，第四卷，第133頁，人民文學出版社，2002年。

4　《中國當代文學史》第37頁，北大出版社，1999年。

後記

　　這本書是2003年開始籌劃的，本想以一己之力完成。但是，在寫了第一輯之後，我改了主意，決定集思廣益，請學界參與。於是買了四十個《鬼子來了》的盜版盤，附上我的一本小書《中西風馬牛》，寄給了一些學界的朋友，請他們評論此片。只要言之成理，說什麼都行。

　　為了體現多元相容，我選的撰稿人有的來自民間——張遠山、傅國湧都是體制外的自由撰稿人。也兼顧了各個不同學科——蕭雪慧是倫理學者，張鳴是歷史學者，楊新敏是傳播學者，陳墨是電影學者，徐葆耕是搞西方文學的，錢理群是搞中國文學的，張遠山是作家兼擅哲學，傅國湧是散文家且長於文史。本書的主體「中國評論」就是這些人文章的匯集。也就是說，此書能夠成為書，端賴這些學界朋友。他們為一部與其專業毫無關係的電影著文，無名無利，說小了，是出於正義感；說大了，是為了推動改革。

　　我當時的想法是，在2005年的「中國電影百歲誕辰」時讓此書問世。沒想到，在此後的幾年間，這本書稿走了N家出版社，即使出錢買書號也不行。既為此書撰稿，又幫我聯繫出版社的向宏，連累帶氣，病倒了。病中給我發來一首五言詩：

　　　臥病正秋霜，
　　　臨窗風雨涼。
　　　式微一甲子，
　　　鼓樂笙歌忙，
　　　清季十三沒，
　　　贏秦二世亡。
　　　江河行地遠，
　　　日月萬年長。

　　向宏的詩一向含蓄蘊藉，而這回一反常態。我去看她，她發了一通議論，說搞媒體的放大了上頭的精神，自己嚇唬自己。上邊允許跑一百米，可好多人跑到八十米就歇了。其實，大部分媒體人都明白是非惡善，他們的服從多半出於假裝。「下面假裝相信上面，上面假裝相信下面的相信」，是這個時代的最大特色……。

　　2009年秋，我在上海，與白樺聊起被禁的影片《太陽與人》（《苦戀》）。他說了幾件啟人心智的逸事。為了製造批判的聲勢，時任總政文化部部長的劉白羽，在西山請軍委委員們看這部電影。可是，當影片放完，總政文化部請首長們留下來發表意見時，這些接受了文革教訓的老將軍，個個都說沒意見，有的甚至說，看都沒有看懂。僵持了一陣子，一位委員把大衣一披，喊了一聲：吃飯嘍！老將軍們一哄而散。事後，劉白羽派秘書分別打電話，一再徵詢他們的意見，還是沒人表態。

　　文藝界的批判更耐人尋味。有些人白天在會上進行批判表演，晚上則溜到白樺的房間裡跟他表示無奈和歉意。跟老將軍一樣，文藝家們也長了見識。1958年，右派白樺在火車上碰到凌子風，凌臉朝著天花板走了過去。二十年後，白樺的話劇《曙光》在北京演出，凌看了兩遍。送了白樺兩幅李苦禪的畫以表歉疚。最有趣的是胡喬木，有人跟這位「清除精神汙染」的中央大員說，《太陽與人》是愛國主義。胡坦然道，我知道它是愛國的，但是該批還得批。

　　白樺的故事說明了假裝的程度——除了劉白羽、黃鋼一類的極左分子之外，上至胡喬木，中至軍委委員，下至文藝工作者，都在裝。白樺的故事也揭示了假裝的三種類型——逃避（老將軍）、兩面派（文藝工作者）、為了政治目的而裝傻充愣（胡喬木）。胡喬木的「但書」就是假裝的大暴露：假裝把《太陽與人》當作一部汙染了精神的影片來批，以便完成一個假裝的崇高目的。

　　關於假裝，我也可以提供一個小小的例證。在2010年召開的研究室的會上，為了回應如何發揮研究中心的優勢的問題，我提出，研究室應該為廣電總局做三件事，一、扭轉中國電影仍在為政治服務的狀態。不要再提倡《良心》（王興東編劇、廣春蘭導演）一類鼓吹用生

命保護國家／集體財產的作品。在銀屏上落實「以人為本」。二、停止對內戰的謳歌，少拍以至不拍中國人打中國人的影視作品。吸收學術界思想解放的成果，多拍一些《血戰臺兒莊》一類的描寫國民黨抗日的影片。三、建言有司，改變電影審查制度。與國際接軌，用行業自審、影片定級代替現行的政治審查。

　　會場上的兩位局級──研究中心的主任、副主任雖然不耐煩，但並沒有反駁我。倒是年紀最大、資格最老的教授博導L先生提醒與會者：莫談電影審查。當我們在會下說起這個話題時，L先生進一步解釋：「電影審查是禁區，說了雖然沒風險，但也沒有用。」我回敬他：「如果沒有風險，我還不說，我就更不是東西了！」

　　改革開放是數千萬同胞用鮮血和生命，數億同胞用青春、眼淚和冤屈換來的，換言之，沒有劉少奇、彭德懷、鄧拓、吳晗等無數中共高幹的慘死，沒有林昭、張志新、遇羅克、陸蘭秀、王佩英等志士仁人的犧牲，就沒有今天的假裝和諧。

　　白樺有言：「中國這麼大的國家，如果沒有一點點不同的聲音，是很遺憾的。」

　　我願意藉此書來彌補這一遺憾。

　　其實，人們在卸下面具的時候，常常會不自覺地說出真話──在飯桌上，那位有著四十多年黨齡的L先生一不小心做了這樣的表白：「要叫我說，電影審查早就該廢除！」

　　他從來不喝酒，只喝可口可樂。

<div align="right">2010年7月10日</div>

說明：在編輯此書時，因未能聯繫上法文譯者李逸君、電影研究者程青松和黃鷗。所以無法得到他們的授權，特此致歉。誠盼上述
　　　女士、先生見此書後與我聯繫。
我的電子信箱：wuzhala@163.com

PH0040

INDEPEDENT & UNIQUE

姜文的前世今生
——鬼子來了

編 著 者	啟 之
主　　編	蔡登山
責任編輯	邵亢虎
圖文排版	黃莉珊
封面設計	微 塵

出版策劃	新銳文創
發 行 人	宋政坤
法律顧問	毛國樑　律師
製作發行	秀威資訊科技股份有限公司
	114 台北市內湖區瑞光路76巷65號1樓
	電話：+886-2-2796-3638　傳真：+886-2-2796-1377
	服務信箱：service@showwe.com.tw
	http://www.showwe.com.tw
郵政劃撥	19563868　戶名：秀威資訊科技股份有限公司
展售門市	國家書店【松江門市】
	104 台北市中山區松江路209號1樓
	電話：+886-2-2518-0207　傳真：+886-2-2518-0778
網路訂購	秀威網路書店：http://www.bodbooks.com.tw
	國家網路書店：http://www.govbooks.com.tw

出版日期	2011年7月　初版
定　　價	370元

國家圖書館出版品預行編目

姜文的前世今生：鬼子來了 / 啟之編著. -- 初版.
-- 臺北市：新銳文創出版：秀威資訊科技發行，
2011.07
面；　公分
ISBN　978-986-6094-10-1（平裝）
1.影評　2.電影片

987.013　　　　　　　　　　　　100008738

讀者回函卡

感謝您購買本書，為提升服務品質，請填妥以下資料，將讀者回函卡直接寄回或傳真本公司，收到您的寶貴意見後，我們會收藏記錄及檢討，謝謝！如您需要了解本公司最新出版書目、購書優惠或企劃活動，歡迎您上網查詢或下載相關資料：http:// www.showwe.com.tw

您購買的書名：＿＿＿＿＿＿＿＿＿＿＿＿＿＿＿＿＿＿＿＿＿＿＿

出生日期：＿＿＿＿＿＿年＿＿＿＿＿＿月＿＿＿＿＿＿日

學歷：□高中 (含) 以下　　□大專　　□研究所 (含) 以上

職業：□製造業　□金融業　□資訊業　□軍警　□傳播業　□自由業
　　　□服務業　□公務員　□教職　　□學生　□家管　□其它＿＿＿

購書地點：□網路書店　□實體書店　□書展　□郵購　□贈閱　□其他

您從何得知本書的消息？

　□網路書店　□實體書店　□網路搜尋　□電子報　□書訊　□雜誌
　□傳播媒體　□親友推薦　□網站推薦　□部落格　□其他＿＿＿＿＿

您對本書的評價：(請填代號　1.非常滿意　2.滿意　3.尚可　4.再改進)

　封面設計＿＿＿　版面編排＿＿＿　內容＿＿＿　文／譯筆＿＿＿　價格＿＿＿

讀完書後您覺得：

□很有收穫　□有收穫　□收穫不多　□沒收穫

對我們的建議：＿＿＿＿＿＿＿＿＿＿＿＿＿＿＿＿＿＿＿＿＿＿＿

＿＿＿＿＿＿＿＿＿＿＿＿＿＿＿＿＿＿＿＿＿＿＿＿＿＿＿＿＿＿＿

＿＿＿＿＿＿＿＿＿＿＿＿＿＿＿＿＿＿＿＿＿＿＿＿＿＿＿＿＿＿＿

＿＿＿＿＿＿＿＿＿＿＿＿＿＿＿＿＿＿＿＿＿＿＿＿＿＿＿＿＿＿＿

11466

台北市內湖區瑞光路 76 巷 65 號 1 樓

秀威資訊科技股份有限公司 　　收

BOD 數位出版事業部

..

（請沿線對折寄回，謝謝！）

姓　　名：＿＿＿＿＿＿＿＿＿＿　年齡：＿＿＿＿＿　性別：□女　□男

郵遞區號：□□□□□

地　　址：＿＿＿＿＿＿＿＿＿＿＿＿＿＿＿＿＿＿＿＿＿＿＿＿＿

聯絡電話：(日) ＿＿＿＿＿＿＿＿＿＿＿＿　(夜) ＿＿＿＿＿＿＿＿＿＿＿＿

E-mail：＿＿＿＿＿＿＿＿＿＿＿＿＿＿＿＿＿＿＿＿＿＿＿＿＿